사의 찬미와 함께
난파하다

윤심덕과 김우진

사의 찬미와 함께 난파하다

윤심덕과 김우진

초판 인쇄 · 2021년 4월 5일
초판 발행 · 2021년 4월 15일

지은이 · 유민영
펴낸이 · 한봉숙
펴낸곳 · 푸른사상사

주간 · 맹문재 | 편집 · 지순이 | 교정 · 김수란, 노현정 | 마케팅 · 한정규
등록 · 1999년 7월 8일 제2-2876호
주소 · 경기도 파주시 회동길 337-16 푸른사상사
대표전화 · 031) 955-9111(2) | 팩시밀리 · 031) 955-9114
이메일 · prun21c@hanmail.net
홈페이지 · http://www.prun21c.com

ISBN 979-11-308-1781-1 93600
값 35,000원

푸른사상 예술총서 26

사의 찬미와 함께 난파하다

윤심덕과 김우진

● 유민영

Yoon Sim-duk and Kim Woo-jin

푸른사상
PRUNSASANG

선구적 예술인 김우진과 윤심덕

　필자가 김방한 교수(김우진의 아들)가 가져온 곰팡이가 잔뜩 슨 원고 뭉치를 털어 선구적인 연극인 김우진에 관해서 처음 논문을 쓴 것이 1971년이었으므로(『한양대논문집』) 벌써 50년이라는 긴 시간이 흘렀다. 그런데 김우진을 연구하면서 그와 함께 자살한 선구적 음악가 윤심덕을 알게 된 것도 실은 그때였다. 그런데 김우진을 연구하면서 윤심덕 또한 우리나라 근대 음악사의 초두를 장식할 만큼 뛰어난 활동을 한 인물이며 그녀야말로 반드시 다루고 넘어가야 한다는 생각을 굳히게 되었다.

　문제는 연극학자로서 음악가를 본격적으로 연구한다는 것이 마음에 내키는 일은 아니라는 것이었다. 그렇다고 해서 그녀에 대한 연구를 저버릴 수가 없었던 것은 그녀의 생사가 김우진의 생사와 많이 겹친다는 사실 때문이었다. 따라서 필자는 차제에 김우진과 윤심덕을 함께 다룬 책을 구상하게 되었는데, 그 모델은 노벨문학상 수상자인 프랑스 소설가 르클레지오의 역저 『프리다 칼로와 디에고 리베라』(다

빈치, 2001)였다. 읽은 분들은 알겠지만 그 책은 현대 멕시코의 대표적 여류화가 프리다 칼로의 파란만장한 삶과 그에 절대적 책임이 있는 당대의 화가 디에고 리베라를 연결시켜 그들의 슬픈 여정을 담담하게 그려낸 명저다.

물론 윤심덕이 프리다 칼로와 동시대에 살았지만 조국이 달랐고, 전자가 음악가였던 데 반해 후자는 화가였으며 전자의 동반자가 극작가였다면 후자의 반려자는 화가였다. 이들이 더 달랐던 점은 전자가 젊은 나이에 자살함으로써 뜻을 다 펴지 못했던 데 반해 후자는 병고 속에서도 작품 활동만은 충분히 했을 뿐만 아니라 천수마저 어느 정도 다 누렸다는 사실이라 하겠다.

더욱이 윤심덕은 연인 김우진과 불미스럽게 생각되는 정사(情死)라는 죽음의 방식을 택함으로써 세간의 부정적 오해와 의문이 오늘날까지도 가시지 않고 있는 것이 사실이다. 그로 인하여 개화기에 누구보다도 어렵게 살다 간 두 선각자가 사후에도 불운한 것이다. 따라서 필자는 그들의 진정한 삶의 행로를 추적하면서 두 슬픈 영혼을 위무(慰撫)해주고 싶었다. 그렇기 때문에 필자는 솔직히 졸저를 통해서 독자들로 하여금 궁극적으로 위대한 '예술조선'을 꿈꾸면서 삶다운 삶을 추구하다가 좌절한 그들의 참모습을 알게 함으로써 세간의 오해가 어느 정도라도 해소되었으면 하는 생각이 간절하다.

이번 책을 내는 데 있어서 두 번에 걸쳐서 윤심덕의 언니(윤심성)와 유족들에 대한 새로운 사실을 증언해주고 귀한 미공개 사진을 여

러 장 제공해준, 저명한 피아니스트 이화여대 음대 윤미재 교수(윤심성의 외손녀)와 귀한 사진을 제공해준 홍익대 윤미란 교수(윤기성의 딸) 두 분, 그리고 김우진 사진을 제공해준 목포문학관 홍미희 학예연구사에게도 진심으로 감사를 드린다. 코로나19 여파로 인한 경제 불황에도 졸저를 흔쾌히 내준 푸른사상사 한봉숙 대표와 편집부 직원들에게 감사드린다.

<div align="right">

2021년 봄

용인의 삼성노블카운티에서 柳敏榮

</div>

차례

9

차례

프롤로그

　식민지라는 암울한 그림자가 이 땅에 먹구름처럼 무겁게 드리워진 가운데 사람과 사람들 사이를 페시미즘이 마치 흑사병처럼 무서운 속도로 번져 나가던 1920년대 중엽, 어느 뜨거운 여름날, 세상 사람들을 놀라게 하는 충격적 사건이 연일 신문 사회면을 가득 채웠다. 다름 아닌 전도유망했던 한 쌍의 청춘남녀의 정사(情死) 사건이었다.

　사실 동서고금을 통해서 이룰 수 없는 사랑으로 말미암아 스스로 목숨을 끊은 청춘남녀는 무수히 많다. 남녀 간의 사랑이 뜻대로 이루어지지 않아서 죽기도 하고, 너무 아름다워서 그 순간을 영원으로 연결시키기 위해서 정사한 경우도 없지 않다. 그런데 암울하던 1920년대 중반의 한 정사 사건이 연일 도하 신문지면을 장식하고 인구에 회자되었던 것은 그 장본인들이 당시에 최첨단을 걷던 인텔리 성악가 윤심덕(尹心悳)과 청년문사 김우진(金祐鎭)이었기 때문이다.

　윤심덕과 김우진은 다 같이 초창기의 도쿄 유학생으로서 당대에 스타급의 존재였던 만큼 그들의 돌발적인 정사는 세인들에게 놀라움과 함께 의혹의 그림자를 계속해서 던져줄 수밖에 없었다. 즉 한국

음악사상 최초의 소프라노 윤심덕의 상대자가 이미 처자 있는 사대부집 장남이었던 데다가 그들이 택한 죽음의 방식이 한 서린 현해탄에서의 투신 정사였기 때문에 그 바다의 노도(怒濤)만큼이나 기나긴 파문을 일으킬 수밖에 없었던 것이다.

더구나 윤심덕은 이 땅에 양악과 신극이 제대로 정립되지 못했던 근대 문예 초창기에 그것을 몸소 실천한 여성이었고, 와세다대학 출신의 김우진 역시 뛰어난 신예 극작가였지만 목포 지주의 아들이었기 때문에 그들의 정사가 순전히 사치스럽고 낭만적으로만 왜곡되어 계속 흥밋거리로만 다루어진 것이 사실이었다. 물론 그들을 가까이에서 지켜본 소수의 지인들은 두 선각자의 죽음의 깊은 의미를 알고 있었지만 세인들은 겉으로 나타난 것만 갖고서 각자의 구미에 맞도록 억측하고 해석했다. 특히 생전의 김우진이 그렇게 짐스럽게 생각했던 많은 재산 때문에 그의 이미지는 세인에게 정반대로 비쳐졌다. 그는 사실 윤심덕 이상 가는 수재로서 3·1운동 직후 누구도 따를 수 없을 만큼 앞서가는 문예작품들을 남겼음에도 불구하고 세인들에게는 마치 오자키 고요(尾崎紅葉)의 『곤지키야샤(金色夜叉)』를 번안한 『장한몽』의 주인공인 배금주의자 김중배처럼 비쳤던 것도 같다. 그가 죽기 직전에 아우에게 쓴 유서에서 '세상 사람들의 오해가 두렵다'고 한 것도 바로 그런 것을 예상했었던 때문이 아닌가 싶다.

사실 김우진의 그러한 우려는 그대로 적중했고 세월이 가도 좀처럼 지워지지 않았다. 참으로 대중의 속성은 묘해서 그들이 편리한 대로 생각하고 해석하길 좋아한다. 그런데 더욱 흥미로운 점은 윤심덕의 정사 사건이 이상스럽게도 세월이 흘러도 마치 에밀레종 소리처럼 긴 여운으로 남아 있다는 사실이다. 그 정사 사건이 100년이 가까워오건만 주기적으로, 또는 간헐적으로 윤심덕의 이야기가 반복되고 있다는 점이다. 그만큼 그녀의 죽음은 극적인 것이었고 전설이 되

어버렸다는 이야기다. 다만 안타까운 것은 두 사람의 극적인 죽음이 그처럼 많이 다루어지면서도 사건의 비극적 본질은 여전히 왜곡되고 가려진 채 언제나 대중의 입맛대로 부정적인 측면에서의 로맨틱한 정사로만 취급되고 있다는 점이다.

모든 생명체가 그렇듯이 사람도 태어나서 죽게 되는 것은 자연의 섭리다. 천수를 다 마쳤느냐 마치지 못했느냐에 따라서 사람들의 한(恨)의 농도가 다른 것인데, '핑계 없는 무덤 없다'는 속담도 그런 것과 연관이 되는 것이 아닌가 싶다. 이처럼 상당수 사람들은 한을 품고 살다가 그 한을 다 못 풀고 죽게 마련이다. 그래서 한국 사람들은 옛날부터 여한을 못 풀고 죽은 혼을 위해서 씻김굿이라는 것을 해왔는지 모른다. 그런데 처녀로서 후손을 못 남긴 윤심덕에게는 아무도 그녀를 위해서 씻김굿을 해줄 사람이 없었다. 솔직히 그녀는 무녀의 입을 통해서라도 자기의 죽음을 변명하고 싶었을 것이고, 또 변명할 기회를 주었어야 했다. 그러나 그녀를 대변한 사람은 이제껏 없었다. 그녀는 살아서도 고독했고 원혼마저도 유부남과 죽었다는 것 때문에 고독 이상의 오욕을 안고 있어야 했다. 더구나 그녀는 글을 쓰는 문인이나 그림을 그리는 화가가 아니었기 때문에 자기를 알리거나 변명할 만한 아무런 것도 남길 수가 없었다.

그녀는 소프라노 가수로서 노래로 자기 인생을 표현했기 때문에 생전에는 아름다운 소리만을 전달했을 뿐 자신의 고뇌를 전달할 길이 없었다. 그녀는 슬프나 기쁘나 괴로워도 꾀꼬리처럼 아름다운 목소리만 내야 하는 외로운 새였고 꽃이었다. 그러나 그녀는 화려한 장미꽃이나 열정적인 샐비어가 아니라 수많은 행인들이 밟고 지나가는 들꽃, 패랭이꽃이었다. 그만큼 그녀는 꿋꿋했지만 슬픈 꽃이었다.

그녀는 살아 있을 때는 선망과 지탄을 함께 받으면서도 이를 의연하게 수용했고 꿋꿋하게 버텨냈다. 그녀는 소극적으로 살지 않고 도

전적이며 적극적으로 살다 간 불꽃 같은 여자였다. 다만 개명되지 못한 이 땅을 원망했고 예술을 모르는 이 땅 사람들에 대해서 답답해하다 못해 절망했던 것이다. 따라서 그녀의 죽음은 후진적인 이 땅의 답답스러움에 대한 절망의 극적인 저항이었다.

이러한 사실을 전제로 그녀에 대한 평전은 시작되어야 할 것이다. 사실 그녀의 예술가로서의 대외 활동은 만 3년 남짓했다. 그것도 햇수로 그런 것이고 실제로 성악가로서의 활동은 2년 정도 된다. 양악이 없었던 시대에 소프라노 가수로서 2년 남짓 활동한 여성이 수십 년이 지나도록 수많은 사람들의 뇌리에서 사라지지 않는 것은 아무래도 그녀의 극적인 정사 못잖게 신여성으로서 여러 사람들과 갖가지 화제를 뿌렸던 존재 방식에도 있을 것 같다.

사실 예술가의 자살에는 대체로 두 가지 이유가 있다. 자신의 창작 활동이 벽에 부딪칠 때, 다른 하나는 자기가 할 수 있는 것을 다 했다고 생각할 때. 일본의 극우 작가 미시마 유키오(三島由紀夫)가 그런 경우에 들 것 같다. 윤심덕의 경우도 비슷한 경우가 아니었을까 생각한다. 그녀가 죽기 얼마 전부터 세미클래식과 대중가요계로 방향을 튼 것은 생활 때문에도 있지만 2년여 동안 자기가 축적한 예술에 모든 정열을 쏟아내면서 당시 사회 여건과 자신의 음악 세계가 부딪치는 한계를 인식한 데서 비롯되었다고 볼 수 있다. 이처럼 그녀는 한계상황을 넘을 수 없는 궁지에 몰리면서 죽을 수밖에 없는 막다른 골목에까지 다다른 것이었다. 그녀가 평소 '비관(悲觀)'이란 말을 자주 쓴 것도 그러한 내심의 일단을 표현한 것이다. 당시 사회가 진퇴양난의 극한상황에 몰려 파리하게 죽어가는 한 마리의 연약한 종달새를 보듬어 구해내기는커녕 오히려 낡은 도덕률의 채찍으로만 휘갈긴 것이다. 단 한 편의 자기변명이나 방어의 글도 없는 그녀의 진정한 모습을 평전이라는 긴 글로써 그려놓는다는 것은 쉬운 일이 아

니다. 오로지 그녀에 대한 깊은 이해와 애정만이 원한의 어둠 속에서 방황하는 그녀의 혼을 위로해주는 일이라 생각한다.

물론 그녀를 비판하고 매도하는 사람들도 그 나름의 논리가 없는 것은 아니다. 동시대에 유관순 열사라든가 김마리아 등 여러 명의 선구 여성들이 독립운동이라는 대의명분으로 자신들을 승화시키지 않았던가. 그렇다고 해서 윤심덕이라든가 나혜석 등을 시대에 패배한 나약한 여성으로만 몰아붙일 수는 없는 것이다. 왜냐하면 이들은 감성이 예민한 예술가들이었고, 따라서 오직 예술로서만 조국에 기여하고 자신을 연소시키려 했던 여성들이었기 때문이다. 그렇기 때문에 이들은 독립투사들과는 달리 사회를 받아들이는 방법에 차이가 있었고, 또 사회 이전에 개인 문제 해결에 매달렸던 것이다. 그러니까 윤심덕이나 다른 선각 여성들은 어디까지나 예술을 얽어매고, 여성을 프로메테우스처럼 묶어놓은 것은 사회제도보다도 전통적 인습과 도덕률이라는 사실을 절감했다고 말할 수가 있다.

따라서 그들은 거대한 암벽과 같은 구습에 부단히 도전했고, 몸부림친 것이다. 그렇지만 그들의 연약한 주먹으로 견고한 유교적 구습을 부숴보려 했지만, 오히려 여린 가슴만 갈기갈기 찢겨 나갔던 것이다. 솔직히 그녀들의 삶은 마치 태풍 치는 바다에서 난파당한 일엽편주와 같았다. 그렇다면 그녀들을 미치게 하고 검푸른 바다에 몸을 던지게까지 한 것은 무엇이었던가. 그것은 두말할 것도 없이 사람다운 삶과 자유로운 예술 활동 및 사랑에 대한 요구였고 진정한 인간 선언이었다. 그녀는 분명히 왈녀답게 폭탄 투척 같은 가장 극적인 방법으로 인간 선언을 한 경우였다. 그것은 마치 현해탄에 떨어진 작은 핵폭탄처럼 그 낙진(落塵)이 널리 퍼져나갔고, 그 후유증은 계속 번져만 갔다. 그 인간 폭탄은 세인들 사이에 상당한 파문을 불러일으킨 것이다. 그것은 일종의 각성 작용이었다.

젊은이들이 자기성찰의 기회로 삼은 반면 성인들은 그녀의 죽음을 외면했다. 특히 남성들의 경우가 더욱 심했다. 그녀를 파멸시킨 것도 남성들이었지만 마치 크레온 왕이 자기가 죽인 조카 폴리네이케스의 시체를 매장하지 않음으로써 이중 벌을 내리듯이 윤심덕을 사후에도 매질한 것은 남성들이었던 것이다. 그녀는 참으로 가련한 여인이었다. 어제의 신데렐라가 하루아침에 탕녀로 전락함으로써 그녀는 폴리네이케스 못지않은 이중 벌을 받은 비극적 히로인이었다.

그녀는 여자가 사람 대접을 못 받던 시대에 여자도 사람이라는 모기만 한 소리를 외치다가 사라진 메아리와도 같았고, 먼동이 트기 전 새벽을 알리기 위해 최후의 빛을 찬란하게 발산하다가 서산 너머에 지는 새벽별과도 같았다. 새벽별 중에서도 그녀는 흐르다가 연소해 버리는 유성 같았다. 다른 표현으로 말한다면 그녀는 여름밤 하늘에 길게 꼬리를 남기고 사라져버린 별똥별 같았다. 별똥별은 떨어지면서 찬란한 빛을 남기고 사라진다. 윤심덕은 바로 그러한 유성이었던 것이다. 그런데 그녀가 별똥별과 다른 점은 찬란한 꼬리를 금방 흐트러뜨리지 않은 유성이었다는 사실이다. 그녀가 남긴 그 찬란한 꼬리가 세월이 가도 좀처럼 사라지지 않고, 오히려 세월이 갈수록 더욱 빛을 발하니, 그녀의 삶과 죽음은 하나의 전설이 될 수밖에 없었다.

사실 동서를 막론하고 여성들은 단순히 여자라는 한 가지 이유만으로 너무나 비참했었다. 개화기 때까지만 해도 상당수의 여자들은 이름도 없이 성(姓)으로 대신 불리거나 사는 지역, 자녀의 이름을 따서 편리한 대로 아무렇게나 불려졌다. 개가까지 금지되어 일부 여성들은 보쌈과 같은 비상수단을 써서 돌파구를 찾기도 했다.

우리 여성들은 민족의 저력을 지켜온 힘의 원천이었음에도 언제나 소외와 박대의 대상이었다. 괴테가 『파우스트』의 마지막을 "영원히 여성적인 것이 우리를 인도한다"라는 인간 구원의 상징으로 장식

한 것과는 달리 우리 여성들은 「규원가(閨怨歌)」나 부르면서 수백 년을 기다려야 했다. 바로 그 점에서 윤심덕은 도발적 선각자였고 신화적 삶을 살다 간 선구 여성으로 볼 수도 있는 것이다.

따라서 윤심덕에게 잘못 씌워놓은 베일은 벗겨줘야 한다. 그것만이 그녀가 역사 속에서 제자리를 찾는 길이다. 그녀는 분명히 이 땅의 여성열전에 올려도 괜찮을 인물이다. 그렇지 못하면 그녀의 죽음은 무가치한 것으로서, 그녀의 피 나는 시대와의 투쟁적 삶도 한낱 치기(稚氣)로 도외될 가능성이 크다. 그녀가 이러저러한 오해를 산 것도 실은 너무 시대를 앞서간 때문이었다.

그녀는 여명기에 구 도덕률에 얽매이지 않고 온당한 삶을 살았을 뿐 특별히 매도당해야 될 아무런 이유가 없었다. 많은 사람들이 시대의 변화 속에서 새로운 행동 양식을 고민하며 속으로만 끓고 있을 뿐 행동으로 옮기지 못할 때 그녀는 앞장서서 새로운 삶을 실천한 여성이었다. 그렇기 때문에 그녀가 가장 혐오했던 것은 위선과 거짓이었고, 인간이 스스로를 얽어매는 전근대적 윤리의식이었다. 그녀는 당시 사회가 위선과 속임수로 가득 차 있다고 보았다. 그녀는 나쁜 관습은 곧 범죄라고까지 여겼다. 따라서 그녀는 언제나 자기 감정을 솔직하게 표현했고 자신의 의지를 행동으로 보여주었다. 그런 솔직하고 담대한 행동과 직설적인 삶의 방식이 고루한 사람들에게는 대단히 좋지 않게 비쳤던 것이다. 그녀는 무엇에든 구애받는 것을 싫어했다. 어떻게 보면 고삐 풀린 말처럼 보이기도 하고 돈키호테같이 비치기도 했지만 그것은 오히려 위선적인 사회규범에 대한 저항을 행동으로 보여준 것에 지나지 않았다.

이처럼 그녀가 적어도 정신적인 면에서 수십 년을 앞서 나갔을 뿐만 아니라 실제 삶의 방식 역시 대단히 현대적이었다. 개화기까지만 해도 여성의 삶은 절대적으로 가정에 갇혀 사는 것이었다. 그래서 미

프롤로그

혼의 젊은 여성을 미화하는 용어로 '규수(閨秀)'란 것을 선호하지 않았던가. 그런 시대에 그녀는 평양의 고등여학교를 마치고 곧바로 서울로 유학을 갔고, 졸업 후에는 원주의 한 소학교 교원으로 갔으며, 다시 일본 유학을 마치고 서울에서 활동했다. 만주에도 가서 몇 달 지낸 적도 있다. 그러니까 그녀는 10대 후반에 집을 나선 이후 평양 본가로 다시 돌아가지 않고 객지를 혼자 떠돌다가 처녀의 몸으로 죽은 것이다. 그 시대에 처녀의 몸으로 생애의 3분지 1을 타향에서 보낸 경우는 흔치 않았다. 그만큼 그의 인생 행로 자체가 대단히 현대적이었고 다분히 극적이었다.

이처럼 정신적으로 또는 실제 생활 행태로 전통사회에 부단히 반항하고 도전했지만 그녀는 역시 갈대와 같은 연약한 여자였다. 그가 길가의 패랭이꽃처럼 밟아도 죽지 않는 꿋꿋한 남성적 여성이었음에도 견고한 벽 앞에서 맥없이 무너진 것도 여자의 한계를 극복하지 못했기 때문이다. 비교적 낙천적이었던 그녀가 나중에 비관론자가 되고 끝내 염세주의적 이상주의자로서 자신을 파국으로 몰아간 배경은 역시 낙후된 도덕 사회와 식민지라는 암울한 시대 분위기였다. 역설적으로는 저항과 극복의 극단적 방법이 곧 자살이었을 수도 있다. 그러나 죽음은 인간이 직면하는 최후의 패배라 볼 때 결국 한계상황을 뛰어넘지는 못한 것이다. 노라가 남편과 자식까지 버리고 집을 뛰쳐나갔던 1879년(입센의『인형의 집』이 발표된 해)으로부터 40여 년이 지난 뒤 이 땅에서는 양악의 선구자가 자살이라는 극한적 방법으로 사회 윤리에 항변했던 것이다.

그녀와 함께 극적 죽음의 길을 택했던 김우진의 경우도 개화기 선각자들의 한계와 절망을 그대로 드러내주는 경우였다. 대지주 사대부의 장남으로 태어나 일본의 명문대학에서 처음으로 영문학과 연극 이론을 공부함으로써 우리 연극을 한 단계 업그레이드시킬 수 있었

던 뛰어난 인재가 그 뜻을 제대로 펴보지도 못하고 30세의 젊은 나이로 세상을 떠난 것은 그 개인의 불행을 넘어 한국 지성사의 후퇴를 가져온 액운이었다. 왜냐하면 그가 연극뿐만 아니라 문예 전반에 대하여 해박했고 동시에 우리의 근대 사상을 진일보시킬 수 있는 풍부한 지식과 통찰력을 갖고 있었기 때문이다. 이처럼 당시 누구도 따를 수 없을 만큼의 앞선 사상과 해박한 문예식견 등을 갖추었던 그가 윤심덕과 정사한 것은 세상 사람들이 알고 있는 것처럼 단순히 이룰 수 없는 사랑 때문만은 아니었다. 그는 문학도 이전에 철학도로서 니체가 누군지 베르그송이 누군지 모를 때였음에도 불구하고 이미 니체의 삶의 철학, 더 나아가 베르그송의 생명력의 본질을 꿰뚫고 있었고 그런 앞선 사상이 스스로 몰락토록 발목을 잡은 선각자였다. 물론 이룰 수 없는 사랑이 하나의 계기를 제공한 것은 사실이지만 그것이 전부는 아니었다. 그런 측면에서 보았을 때, 그는 동토의 조선반도에 외로이 떠 있었던 열섬(熱島)이었던 것이다. 그러니까 그가 남성으로서 윤심덕 이상으로 도덕적 벽에 부닥쳐서 낙오한 경우라 하겠다.

바로 그 점에서 궁극적으로 선진화된 '예술조선'을 꿈꾸었던 이들의 참삶을 밝히는 일은 개화기 선각자들이 무엇 때문에 고민했고 무엇 때문에 가슴 앓았으며 궁극적으로 그들이 찾고자 했던 것이 무엇이었던가를 밝히는 일이 중요하다고 말할 수가 있다. 당시 우리 인텔리들이 막연히 서양을 동경하면서도 서양사상의 본질과 조류에 둔감했던 시절에 그것을 제대로 알아내고 또 소개하면서 한국근대 문화가 어디로 가야 하는지를 정확히 짚어주었던 김우진과 소프라노가 무엇인지 왈츠가 무엇인지도 몰랐던 시대에 감히 세계적 오페라 가수를 꿈꿨던 윤심덕이 일찍이 소녀 시절부터 동경해 마지않던 이폴리타(단눈치오 작『死의 승리』의 여주인공)처럼 결국 죽어갈 수밖에 없었던 전말, 그것이 바로 필자가 서술해보고자 하는 것이다.

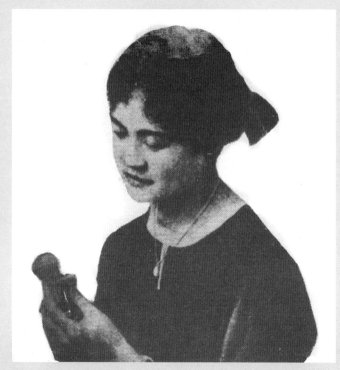

〈사의 찬미〉를 부를 때의 윤심덕

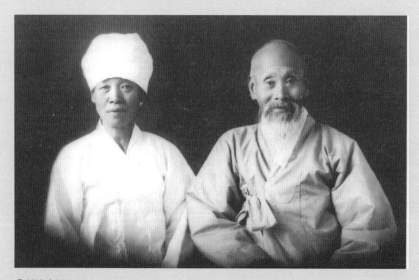

윤심덕의 부모

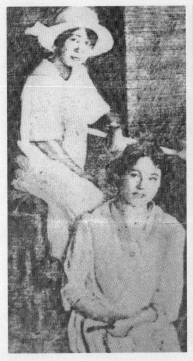

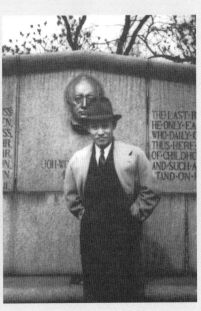

윤심덕과 윤성덕(아래)　　　　　　　　　여동생 윤성덕

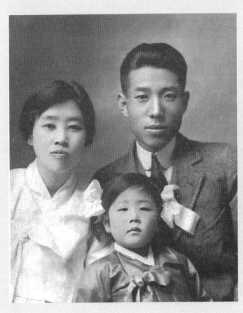

언니 윤심성 가족　　　　　　　　　막내동생 윤기성

1

그녀는 오로지 노래만 열심히 불렀다. 처녀로서의 변성기를 맞으면서 윤택해지는 목소리는 한층 세련되어 갔다. 여고생이라 말하기 어려울 정도로 그녀의 노래는 서서히 피어나기 시작한 것이다. 평양여고보에는 평안 도내 재재다사의 재원들이 다 모였지만 그녀의 학업 성적과 노래 실력을 능가할 학생은 거의 없었다. 특히 노래에 관한 한 타인의 추종을 불허했으며 풍부한 성량과 미성은 가히 독보적이었다. 그렇기 때문에 교회에서건 동네에서건 또 학교에서도 사람들만 모이면 그녀가 부르는 노래를 듣고 싶어 했다.

윤심덕의 어린 시절

　한국의 이폴리타 윤심덕이 고고의 성(聲)을 울린 것은 고종 황제가 주변 강대국들의 세력 다툼으로 어수선했던 속에서 대한제국을 선언했던 1897년 정월이었다. 이처럼 그녀는 러시아와 청국, 그리고 일본이 반도를 사이에 하고 각축을 벌이던 풍운의 시대에 한반도 북부 평양에서 태어났다. 가난하지만 정직하고 온순했던 윤석호(尹錫浩, 皓炳이라는 기록도 있음)와 김씨(장씨라는 설도 있음) 사이에서 첫째와는 두 살 터울이 있는 둘째 딸로 평양부 순영리(巡營里)에서 태어난 것이다. 그녀를 임신했을 때 모친 김씨는 쌍둥이를 임신한 것처럼 보일 정도로 배가 불렀었다고 한다. 실제로 그녀가 쌍둥이는 아니었으나 매우 우량아였던 것만은 확실하다.

　그녀는 울음소리도 남자처럼 크고 실한 아이로 세상의 빛을 보았다. 본향이 성찬이었던 윤석호는 당초부터 넉넉지 못한 집안에서 자랐기에 교육을 제대로 받지 못했다. 서당에서 겨우 기본적인 한자를 터득한 정도였다. 그러나 그의 부모가 일찍부터 기독교에 입문했기 때문에 어렸을 때부터 종교교육을 받아서 비교적 개명된 청년이었

다. 부인 김씨 역시 남편과 비슷한 처지였으나 대단히 명석해서 어깨너머로 한문과 한글을 익혀 똑똑하다는 말을 들으며 자란 여자였다. 성격도 활달 명랑하고 적극적이어서 결혼 후에는 주위에서 내주장(內主張)이라 흉을 볼 정도로 집안을 실질적으로 이끌어 나갔다. 그러니까 그녀는 한마디로 적극적이고 당돌한 전형적 평양 여자였던 것 같다. 종교에도 매우 광적이어서 하루도 거르지 않을 정도로 교회를 다니는 열성파였다. 마침 그들이 살고 있었던 순영리는 평양의 종로통 북쪽에 위치한 부촌이었고 시내에서 제일 큰 남산현교회(南山峴教會)도 자리 잡고 있었다. 집안이 넉넉지 못해서 기와집에는 못 살았지만 윤석호는 부촌의 틈바구니에서 열심히 살아가는 평범한 가정이었다.

윤석호는 특별히 배운 것도 없고 또 강건한 체질도 못 타고나서 막일은 할 수가 없었기 때문에 조그만 가게 점원 노릇을 하며 그럭저럭 지냈다. 그러다가 시장에 나가 야채 장사도 해보고 닥치는 대로 이것저것 생활방도를 강구해 나갔다. 따라서 생활은 어려울 수밖에 없었다. 그리하여 그들은 평양서 뿌리를 못 내리고 진남포로 이사를 할 수밖에 없었다. 그동안에 딸(성덕)도 하나 더 낳고 막내로 아들(기성)도 얻었다. 젊은 부부 사이에는 벌써 올망졸망한 4남매가 달리게 된 것이다.

진남포에서 윤석호는 여섯 식구를 먹여살려야만 했다. 포구라서 평양과는 달리 지저분하고 볼썽사납기는 했지만 일거리도 있었고 또 다른 생활 분위기를 맛볼 수는 있었다. 한동안 그곳에서 4남매는 어머니 김씨의 종교교육을 받으면서 건강하게 자랐다.

그중에서도 둘째 딸 심덕은 모친을 그대로 닮아서 숙성했고 쾌활해서 4남매의 실질적 리더가 되었다. 내성적인 언니 심성(心聖)과는 너무 대조적이었고 사내아이 같았다. 그녀는 4남매의 리더 역할뿐

만 아니라 마을 아이들의 골목대장 노릇까지 했다. 그것도 여자아이들만의 대장이 아니라 주로 남자아이들의 리더가 되었다. 키가 유난히 크고 두뇌도 명석하여 남자아이들을 휘어잡는 것은 전혀 문제가 되지 않았다. 그녀는 바닷가에서 주로 남자아이들하고만 놀았고 놀이도 구슬치기, 닭싸움, 팽이치기, 연날리기 같은 사내아이들 놀이를 좋아했다. 그녀가 그곳을 특별히 좋아한 이유는 거기에는 언제나 파도가 출렁였고 갈매기가 즐겁게 날아다녔으며 어부들이 잡아오는 물고기 구경도 신났기 때문이다.

그녀는 언제나 부둣가에 나가 열심히 뛰어놀았다. 이 어린 소녀는 바다 멀리로부터 고깃배가 밀려들어 오는 것도 좋아했지만 그보다는 저 멀리 수평선상으로 떠나가는 돛단배를 더욱 좋아했다. 그녀는 어렸을 때부터 어머니가 읽어주는 성경을 들었고, 천주의 우주 창조를 뜻도 모르고 즐겁게 들었다. 그러는 동안에 신비적인 생각에 빠지기도 했다. 그래서 저 멀리 바다에서 피어오르는 뭉게구름을 넋을 잃고 바라보는 경우가 많았다. 그만큼 누구보다도 조숙했던 것이다.

그런 그녀가 나이 열 살 되던 해에 언니 심성과 함께 진남포사립여학교에 입학했다. 드디어 신학문의 문턱을 두드리게 된 것이다. 그녀는 교회와 어머니에게서 얻어들은 성경 지식과 노래 솜씨로 입학하자마자 단연 두각을 나타냈다. 천부적인 음악가의 재질을 보여주기 시작한 것이다. 그녀뿐만 아니라 언니 심성은 말할 것도 없고 한 살씩 터울이 나는 두 동생 등 모두가 음악적 재능이 뛰어났다.

그런데 그녀는 음악적 재능만을 타고난 것이 아니었다. 학업 성적도 뛰어났으며 4남매가 모두 우등생으로서 언제나 수석의 자리를 지켰다. 어려운 생활환경에서도 부모가 그들에게 열심히 신학문을 시킨 것은 일찍부터 기독교 신앙을 가지고 개명한 덕이었지만 그에 못잖게 그들의 총명성과 음악적 재능의 덕도 컸다고 말할 수가 있다.

그들의 음악적 재능은 교회의 성가대에서 두드러지게 나타났다.

윤심덕은 어머니의 손에 이끌려 걸음마를 배울 때부터 교회에서 자랐기 때문에 찬송가를 거의 완벽할 정도로 잘 불렀다. 그녀는 진남포사립여학교 초급 학년에 이미 찬송가 책을 거의 다 암송할 정도로 찬송가 박사가 되었다. 그 솜씨로 학교와 주변의 이목을 끌었음은 두말할 나위 없는 것이다. 더구나 훤칠하게 큰 키와 뚜렷한 이목구비까지 갖추고 있어서 교사들의 귀여움을 독차지했다. 그래서 그녀는 1학년 때부터 반장을 도맡아 했고, 빠른 두뇌 회전과 아름다운 노래 솜씨로 자기보다도 나이가 많은 학생들도 휘어잡았다. 너무나 담대하고 거침이 없어서 친구들 사이에서는 '왈녀'로 통하기도 했다.

그녀는 이상스럽게도 수줍음을 안 탔다. 오히려 수줍어하고 우물쭈물하는 것을 경멸했으며, 자기가 하고 싶은 대로 하는 앙팡 테리블이었다. 그렇다고 해서 문제아는 아니었다. 만약에 그녀가 공부를 못했거나 음악적 재질이 없었다면 왈패란 말을 듣기에 딱 알맞았을 것이다. 타고난 성품도 그랬지만 부모가 비교적 신식이어서 자유분방하게 키웠기 때문이기도 했다. 그녀는 겁이 없고 모험심이 강했다. 사내아이들과 바다에 뛰어들기도 잘했다.

하루는 그녀가 하루 종일 없어져서 야단법석이 일어난 적이 있었다. 나중에 알고 보니 어부를 졸라서 어선을 타고 온종일 바다에 나갔다가 밤에서야 돌아온 것이 아닌가. 뱃심이 좋고 수줍음이 없는 그녀가 어부를 졸라서 마침 장난 좋아하는 어부의 배를 타고 나갔다 온 것이다. 그것이 열두 살 때 일이었다. 그만큼 그녀는 매사에 호기심이 많고 또 해보고 싶은 일을 꼭 하고야 마는 외고집쟁이로서 성취욕이 남보다 강했던 것이다. 그러나 그녀가 뱃멀미로 핼쑥해져 돌아와서는 며칠 동안 몸살까지 앓았다. 그녀는 바다가 좋고 또 배를 한 번 타보고 싶어서 나갔던 것이었지만 바다는 역시 무섭고 또 온종일 계

속된 멀미는 그녀를 녹초로 만든 것이다.

그녀는 난생처음으로 아버지한테 눈물이 날 정도로 크게 야단을 맞았다. 그 사건은 그에게 잊을 수 없는 기억이었다. 그 소문은 동네에 퍼졌고 그로부터 왈녀로서의 성가는 더욱 높아졌다. 이처럼 그녀는 매우 모험심이 강하고 당돌한 소녀였지만 모범생임에는 틀림없었다. 그녀는 언제나 소녀답지 않게 제일 먼저 학교에 가서 학급의 어려운 일을 처리했고, 또 자기가 스스로 해내는 성미였다.

그녀가 진남포사립여학교를 졸업할 즈음에는 동시도 쓰고 또 외국시를 자주 낭송하는 조숙한 키다리 소녀로 자라 있었다. 그녀는 특히 소녀답지 않게 어른들의 해양시(海洋詩)를 좋아했다. 무슨 깊은 뜻을 알아서가 아니라 그저 바다가 좋고 바다 건너 끝없이 펼쳐진 수평선 너머를 가보고 싶은 욕망에서였다. 아마도 존 메이스필드의 해양시를 좋아하지 않았을까 싶다.

윤심덕의 어린 시절

나는 아무래도 다시 바다로 가야겠구나
그 호젓한 바다와 하늘로 가야겠구나
높다란 배 한 채와 지향할 별 하나와 돌아치는 킷바퀴
노래하는 바람
흔들리는 흰 돛이 있으면 나는 그만이어라
흐르는 조류의 부름은 어쩌지 못할
미칠 듯 쟁쟁히 울려오는 부름
나는 아무래도 다시 바다로 가야겠구나
그리고 울음 우는 갈매기가 있으면 나는 그만이어라
나는 아무래도 바다로 가야겠구나
떠도는 집시의 신세로
갈매기가 가고 고래가 가는 길
바람이 칼날 같은 거기를 가야겠구나
껄껄대는 친구 놈의 신나는 이야기와

이윽고 일이 끝난 뒤 곤한 잠과 구수한 꿈이 있으면 나는 그만이
어라

— 존 메이스필드, 「바다에 몸이 달아」, 김종길 역

그녀는 특히 안개 낀 바다보다는 지중해와 같은 화창한 바다를 좋아했다. 왜냐하면 바다 건너에는 늘 무언가가 있을 것 같고 또 보일 것 같다는 생각 때문이었다. 그녀는 언제나 알 수 없는 저 멀리 이역(異域)으로 가고 싶어 했다. 가난하고 구질구질하고 더러운 자기 고장이 싫어서였다. 그녀는 유독 새도 좋아했다. 그것도 산새가 아닌 바다 위를 날아다니는 물새들을 좋아했다. 특히 온종일 쉬지 않고 바다 위를 훨훨 날아다니는 갈매기를 사랑했다. 갈매기 울음소리도 좋아했다. 이 말괄량이 소녀는 학교에만 갔다 오면 교회가 아니면 부둣가에 가서 놀았다. 그것도 자기 또래 아이들보다는 큰 아이들과만 놀았다. 자기 또래들은 너무나 유치하다고 생각했기 때문이었다.

그녀는 언제나 자기보다 너댓 살 연상의 사내아이들하고만 놀았고, 일기장은 언제나 바다 이야기로 가득 찼다. 그녀의 일기는 모두가 동시풍의 글이었다. 말괄량이에 가까운 명랑 쾌활한 성격이었지만 그녀는 매우 생각이 깊은 소녀이기도 했다. 그리고 동시에 감상적인 문학소녀였다. 그래서 그녀는 가을 바다를 유난히 좋아했다. 또한 흘러다니는 곡마단(서커스단)에 매료당하곤 했다. 그녀는 언니 심성과 함께 시장 공터에 가설무대를 만들고 구성진 트럼펫 가락에 맞춰 여러 가지 묘기를 부리는 서커스를 구경한 적이 있었다. 한 번 구경한 그녀는 너무나 재미가 있어서 일주일 동안 거의 개근할 정도로 매일 밤 구경을 하러 갔다.

곡마단의 레퍼토리는 대체로 아슬아슬한 묘기와 웃기는 만담 그리고 〈장화홍련〉이나 〈심청전〉 같은 슬픈 연극으로 짜여져 있었다.

시의 장터와 함께 난파하다 윤선덕과 김우진

그런데 그녀는 특히 외발자전거라든가 공중 줄타기 등과 같은 묘기가 신났고 슬픈 이야기를 창(唱)으로 부르는 것을 좋아했다.

심청이가 인당수에 빠져 죽기 전에 '아버지!' 하고 목 놓아 부르는 단장(斷腸)의 절규는 감정이 풍부한 그녀의 누선을 찌르는 송곳이었다. 때때로 애절한 창의 가락에 밖에서 들려오는 파도소리까지 얹혀져서 그야말로 절정을 이루곤 했었다. 곡마단이 야밤에 끝나기 때문에 귀가할 때는 하늘에서 별들이 소낙비처럼 쏟아져 내렸고 파도소리는 한 층 더 그녀의 귓가를 때렸다.

집시처럼 항상 어딘가 멀리 떠나고 싶어 하는 그녀에게 곡마단의 유랑성은 너무나 아름다운 것이었다. 그래서 그녀는 곡마단처럼 이따금 나타나는 남사당패도 무척 좋아했다. 사당패의 여러 가지 곡예도 신나했지만 그보다는 구성진 창을 더 좋아했다. 그들의 흘러 다니는 삶도 멋져 했지만 창의 가락을 더 기가 막히게 멋져 했다. 끊어질 듯 끊어질 듯 구성지게 이어지는 민요 가락은 그야말로 멋 그 자체라고 생각할 정도였다. 그들의 가락은 분명 찬송가하고는 맛이 달랐고 오래 묵은 된장 맛같이 구수하다고 생각했다. 그녀는 때때로 곡마단이나 사당패를 따라가고 싶은 충동에 몸을 떨곤 했다. 흐르는 유성처럼 막연히 멀리 떠나 살고 싶었기 때문이다. 아래의 노천명의 시가 그 무렵 있었으면 아마도 읊조리고 다녔으리라.

나는 얼굴에 분칠을 하고
삼단 같은 머리를 땋아 내린 사나이

초립에 쾌자를 걸친 졸아치들이
날라리를 부는 저녁이면
다홍치마를 두르고 나는 향단이가 된다
이리하야 장터 넓은 마당을 빌어

램프 불을 돋운 포장 속에선
내 남성이 십분 굴욕된다

산 넘어 지나온 저 동리엔
은반지를 사주고 싶은
고운 처녀도 있었건만
다음날이면 떠남을 짓는
처녀야!
나는 '집시−'의 피였다
내일은 또 어느 동리로 들어간다냐

우리들의 소도구를 실은
노새의 뒤를 따라
산딸기의 이슬을 털며
길에 오르는 새벽은
구경꾼을 모으는 날라리 소리처럼
슬픔과 기쁨이 섞여 핀다

— 노천명, 「남사당」

시의 찬미와 함께 난파하던 윤심덕과 김우진

　그녀에게 그처럼 많은 꿈과 사랑을 피워주던 진남포를 이별해야
되는 처지에 놓이게 되었다. 왜냐하면 모친이 일자리를 얻게 되어 가
족이 다시 평양으로 이사해야 되었기 때문이다. 부친 윤석호는 가족
을 이끌고 1910년 여름에 과거에 살았던 동네 인근인 평양부 수옥리
(水玉里) 330번지로 이사하게 되었다. 모친 김씨가 서문 안에 자리 잡
고 있던 미국인이 운영하는 광혜여의원(廣惠女醫院)의 사무원으로 채
용되었던 것이다. 그것은 순전히 평소 열성적인 교회 활동 덕택이었
다. 과거부터 김씨가 교회 활동을 통해서 광혜여의원 책임자인 미국
선교사 겸 여의사 홀 부인을 알게 되었고, 특별히 친하게 된 것이 남
산현교회여서 전도사 일까지 겸하게 되었다.

어머니가 광혜여의원에 다니게 되었으니 집안일은 장녀 심성과 그녀가 많이 도와야 했다. 얌전한 심성은 군말 없이 부엌일을 도맡아 했고 심덕도 일을 잘 도왔다. 누구보다도 형제애가 두터웠던 이들은 가난하지만 매우 행복한 가정을 꾸미는 데 소홀함이 없었다. 윤석호 부부는 워낙 독실한 신도여서 남산현교회 사람들은 모르는 이가 없었다. 비록 윤석호가 야채 장사에 불과했지만 모범적인 신앙 생활과 깨끗한 가정으로 해서 주위로부터 존경을 받았다. 그런데 부인까지 벌어도 4남매의 교육 때문에 가정은 여전히 넉넉지 못했다.

당시 남산현교회는 유명한 애국지사 배형식(裵亨湜) 목사가 주임으로 있었다. 뒷날 배 목사가 만주로 선교를 떠난 후에는 역시 애국지사인 이윤영(李允榮) 목사가 교회를 지켰다. 평양시에는 장제재와 남산재 두 언덕이 있고 거기에 각각 큰 교회가 세워져 있었다. 남산현교회는 바로 남산재에 우뚝 서 있는 유서 깊은 교회였다. 이 교회야말로 윤심덕 일가의 정신적 요람이었다. 진남포에서 이사 온 후 그녀는 평양사립숭의여학교에 전학케 된다. 진남포에서 다녔던 중등학교 과정을 평양사립숭의여학교에서 마치기 위해서였고 또 기독교 계통의 학교여서 더욱 좋은 기회를 얻은 것이다.

그런데 입학하자마자 학교가 뒤숭숭했다. 이따금 교무실에서는 통곡 소리가 들려오곤 했다. 1910년 일제가 대한제국을 병탄한 경술국치(國恥)를 당했던 것이다. 유난히 민족의식이 강했던 숭의학교 교사들은 수업도 제대로 않고 얼마 동안 울분만 토로했다. 14세의 소녀 윤심덕으로서는 무언지 자세히 몰라 어리둥절했지만 나라를 빼앗긴 사실만은 알게 되었다.

그녀의 생활 주변은 지저분하고 엉성했지만 포구를 너무 좋아했던 진남포를 떠나온 터여서 갑작스런 도시 생활에 마음이 잡히지 않은 채 한동안 포구에서 내다보던 바다의 환영에 시달리곤 했다. 그만

큼 그녀에게 있어서 진남포로부터의 이주는 아픈 추억으로 남을 수밖에 없었다. 더군다나 일본의 한국 병탄 뒤의 어수선한 학교 분위기와 평양 시내의 시끄러움은 못 견딜 정도로 그녀를 괴롭혔다. 그러나 그런 속에서도 1910년의 역사적 충격은 그녀로 하여금 어렴풋이나마 조국이라는 것이 무엇인가를 미미하게나마 느껴가게 한 것만은 분명했다. 그럴 때일수록 그녀의 마음은 진남포의 앞바다로 마냥 달려갔다. 그녀는 때때로 남산재의 높은 언덕에 올라가서 진남포 쪽을 망연히 바라보곤 했다. 물론 그 머나먼 진남포구가 보일 리 만무했다. 다감한 소녀로서는 바다와의 이별, 소꿉친구들과의 이별을 한동안 견딜 수 없었던 것 같다. 다행히 그녀가 낯설었던 평양사립숭의여학교에서 여러모로 두각을 나타내고, 또 교사들과 급우들의 주목을 받게 되면서부터는 진남포의 환영(幻影)도 조금씩 사위어지기 시작했다.

즉 그녀는 한 학기 만에 학업과 음악 분야에서 두각을 나타냈고 남산현교회 어린이 성가대에서도 솔로를 도맡아 했다. 그러면서 시간이 흐를수록 음악에 미쳐갔다. 그녀는 노래뿐만 아니라 지휘도 제법 했다. 부엌에서 밥을 짓다가도 어디서 음악 소리만 들려오면 마당으로 뛰어나가 아궁이의 부지깽이를 휘두르며 지휘를 했고 노래를 따라 불렀다. 그녀는 어떤 노래든 한 번만 들으면 그대로 따라 부를 정도로 음악에 뛰어난 천재성을 보였던 것이다. 그러한 천재성에 대해 동은(東恩)이란 필명을 가진 이는 다음과 같이 쓴 바 있다.

윤(尹)은 생태로 목청이 좋아 학생 때부터 성악의 천재(天才)였다. 조선은 금수강산 모란봉, 대동강, 연관정, 부벽루. 그림 같은 평양의 대자연이 이러한 성악의 예술가를 낳아주었다 하는 천연적 조건은 고사하고라도 남산현 예배당에서 울려오는 찬송가 소리를 듣고 부엌에 불 넣고 있던 심덕이가 부지깽이를 손에 든 채로 마당에 뛰어

나와 부지깽이를 휘두르며 찬송가 흉내를 내는 것을 보고는 동리 사람들도 그가 성악의 천재인 줄을 알게 되었다. 그러다가 그가 재학한 기독교 숭의여학교에서 아침저녁 부르는 찬미가는 윤으로 하여금 마음껏 천재를 발휘시킬 기회를 주었다.

어린 처녀의 날카로운 입술을 쫓아 울리어 나오는 창가 소리는 어린 동무들끼리 사이에서 이름이 나기 시작하여 학과를 마친 교실에서나 운동장 한 모퉁이에서나 여러 동무가 돌아앉아서 '심덕아 창가 한 번 해라' 하고 조를 적마다 저는 득의의 입을 벌리고 구름에 솟을 듯한 목소리를 아끼지 아니하였다.[1]

그녀의 음악적 재질에 대한 소문은 남산현교회와 동네 사람들, 그리고 학교 안팎으로 급속히 퍼져 나가서 얼마 후에는 평양 시내 전체에게까지 알려질 정도였다. 그녀는 분명히 대단한 재원이었음에 틀림없었다.

그런데 그녀의 실질적인 재정 후원자였던 미국의 여의사 홀 부인은 그의 음악적 재능도 아꼈지만 그보다는 서양 아이들처럼 활달하고 명석한 두뇌에 더 마음이 쏠렸다. 그러니까 홀 부인은 그가 음악가보다는 의사가 되는 것이 좋겠다는 생각을 한 것이다. 홀 부인의 생각으로서는 여러 가지로 낙후되고 가난한 조선 땅에 당장 필요한 인재는 의사나 과학도지 예술가는 아니었기 때문이다. 조선은 하루바삐 식민지 통치에서 벗어나야 하고 과학화되어서 비위생적 생활에서 벗어나야 한다는 것이 홀 부인의 생각이었다. 따라서 홀 부인은 먼저 윤심덕의 어머니 김씨와 그 문제를 상의했다. 김씨 역시 워낙 가난에 쪼들리다 보니 홀 부인의 제의가 하느님 구원의 소리와 같이 들릴 수밖에 없었던 것이다. 더구나 김씨가 병원에서 말단으로 근무

1 동은(東恩), 「윤심덕(尹心悳)의 일생(一生)」, 『신민』, 1926년 9월호

하고 있었기 때문에 의사는 하느님처럼 보였고, 더없는 동경의 대상이었다. 윤심덕이 의학을 공부할 경우에는 학비를 홀 부인이 댄다고했기 때문에 승낙이고 뭐고 없이 그저 감사한 마음뿐이었다. 홀 부인은 김씨에게 집에 돌아가서 남편과 딸에게도 상의해보라고 했다. 당연히 남편 윤석호 역시 대환영이었다. 그렇게만 될 수 있다면 얼마나좋겠냐는 것이었다. 그들은 마음이 들뜨고 부풀어서 즉각 딸에게 의사 되기를 권했다.

그러나 남성적 성격의 여성인 심덕은 오로지 노래만이 제일 좋은데 갑자기 의사가 되라고 하니 어안이 벙벙할 수밖에 없었다. 하지만부모가 하도 간절하게 의학 공부를 원했기 때문에 그녀도 안 따를 수는 없었다. 지극한 효녀였던 그녀는 의학이 뭔지도 몰랐지만 부모가시키는 대로 하겠다고 약속했다. 그런데 장차 의학과를 가려면 정규여자고등보통학교를 졸업해야 하고 또 일본어를 잘 해야 하는 것이필수였다. 그래서 그녀는 편입시험을 치르고 평양여자고등보통학교에 들어갔다. 저간의 사정이 『동아일보』에는 다음과 같이 쓰여 있다.

> 윤 양은 본래 어렸을 적부터 성격이 여자로서 너무 지나치게 활발하여 '왈녀'라는 별명까지 듣던 남성적 여성입니다. 그가 어렸을 적부터 자기 동무에게나 또는 그 밖에 누구에게든지 결코 지지 않는다는 것과 또는 어떤 실없는 사나이들이 윤 양을 여자로 얕보고 희롱 같은 것을 하였다가는 큰 코를 뗀 일이 한두 번이 아니었다고 합니다. 그의 성격이 그 같은 것만큼 또한 모든 것이 해탈적(解脫的)이요, 가면(假面)이 없어서 무슨 일에든지 남의 주목과 비평 같은 것은조금도 꺼리는 법이 없었더랍니다. 그가 본래 평양숭의여학교를 졸업한 이후로는 그곳 광혜여병원 홀 부인의 권고로 여의(女醫)가 될목적을 가지고 우선 일어를 충분히 배우고자 비로소 평양여자고등보통학교에 입학하였다.

두뇌가 명민했던 그녀는 평양여고에 들어가서도 몇 달 안 가서 상위 그룹에 끼었고 노래도 날이 갈수록 좋아져갔다. 그녀는 드물게 여성성과 남성성을 지녔던 터라서 씩씩 활달한 성격과 훤칠한 키로 급우들을 단번에 휘어잡았고, 몇 달 가지 않아 급우들의 리더가 되었다. 부족했던 일본어도 단 몇 달 만에 마스터했다. 성악을 하는 그녀였던 만큼 리듬 감각이 뛰어나서 일본말도 누구보다 유창했기 때문에 홀 부인은 그녀가 일취월장해가는 것을 보고 누구보다도 기뻐했다. 그래서 홀부인은 그녀를 자주 불러 병원 분위기도 보여주고 의사라는 것이 신성한 인술이라는 것을 일찍부터 심어주려고 했다. 그러나 의외로 그녀는 병원 분위기를 싫어했다. 우중충한 병실의 분위기와 어두운 얼굴의 환자들이 그녀를 질색하게 만든 것이다.

그녀는 오로지 노래만 열심히 불렀다. 처녀로서의 변성기를 맞으면서 윤택해지는 목소리는 한층 세련되어갔다. 여고생이라 말하기 어려울 정도로 그녀의 노래는 서서히 피어나기 시작한 것이다. 평양여고보에는 평안 도내 재재다사(才才多士)의 재원들이 다 모였지만 그녀의 학업 성적과 노래 실력을 능가할 학생은 거의 없었다. 특히 노래에 관한 한 타인의 추종을 불허했으며 풍부한 성량과 미성(美聲)은 가히 독보적이었다. 그렇기 때문에 교회에서건 동네에서건 또 학교에서도 사람들만 모이면 그녀가 부르는 노래를 듣고 싶어 했다. 그렇게 그녀는 가창의 천재성을 조금씩 보이기 시작한 것이다.

그런데 그녀에게 이별이라는 또 하나의 사건이 생겼다. 남산현교회 신도들의 정신적 지주였던, 배형식 목사가 북만주 선교사로 부임하기 위해 교회를 떠나게 된 것이다. 남달리 민족의식이 강했던 배목사는 일제 병탄 후의 이 땅이 싫었고 결국 북만주를 근거로 해서 독립운동을 해야겠다는 생각으로 평양을 떠나게 된 것이다. 교회에서는 송별연이 성대하게 베풀어졌고 독립의식이 고취되는 열광적 환

송 예배가 있었다. 그녀는 자작시를 이별곡으로 불러서 장내를 울음 바다로 만들었다. 배 목사 가족은 다시 올 것을 기약하면서 북만주행 열차에 몸을 실었다. 그들이 탄 기차는 하얀 연기를 길게 내뿜고 처량한 기적 소리를 내면서 북쪽으로 사라져갔다. 많은 신도들이 배웅 나와서 눈물을 흘리며 손을 흔들었지만 역 주변은 쓸쓸했고 코스모스만이 외로이 바람에 흔들리고 있었다. 그녀로서는 진남포에 이어서 두 번째의 큰 이별이었고 아픔이었다.

평양여고보에서의 그녀 생활도 시간이 흐를수록 더욱더 음악으로 쏠렸고, 의사가 될 수는 없을 것 같았다. 따라서 그녀는 졸업을 얼마 앞두고부터는 고민에 빠질 수밖에 없었다. 그동안 홀 부인의 정신적·재정적 후원과 부모님의 기대를 받으면서 의학을 공부하겠다고 했는데 의사는 도저히 하기가 싫었던 것이다. 그녀는 항상 많은 사람들 앞에서 멋진 노래를 불러서 열광적인 환호를 받는 것이 꿈이었지 우울한 환자들과 병실에서 일생을 살아야 한다는 것은 생각할 수 없었다. 그래서 그녀는 어느 날 병원으로 홀 부인을 찾아갔다. 자신의 솔직한 심정을 전달하기 위해서였다. 그녀는 뭐든지 마음속에 오래 못 두는 성격이어서 쇠뿔도 단김에 빼겠다는 심정으로 찾아간 것이다. 언제나 친절한 홀 부인에게 그녀는 자신의 심정을 토로했다.

"선생님, 저는 도저히 의사는 못 될 것 같아요."

"왜 갑자기 그런 생각이 들었지?"

"그냥 노래가 하고 싶어서 못 견디겠어요. 의학은 답답할 것 같아 못 하겠어요."

"심덕이, 너는 조선에서 매우 뛰어난 여학생이야. 가난하고 미개한 이 땅에서는 의학 공부하는 것이 시급하지 않을까?"

"선생님 말씀이 너무나 옳긴 한데 제 적성에 안 맞고, 또 음악으로서도 이 땅에 기여할 수 있지 않을까요?"

"정 네가 싫다면야 어쩔 수 없지. 네 말따나 예술가로서도 자기 조국에 얼마든지 기여할 수 있어. 너 좋은 대로 해봐. 너는 성악을 해도 성공할 거야, 네가 음악을 공부해도 내가 힘 닿는 대로 뒤를 봐줄게. 응!"

그녀는 무거운 짐을 벗은 것처럼 가벼운 기분으로 집으로 내달렸다. 그리고 저간의 사정을 부모에게 알렸다. 그런데 부모는 너무나 실망하는 빛이었다. 다시 한번 신중하게 생각해보라는 것이었다.

고집 세고 개성이 강한 그녀는 결국 자기의 길을 가기로 결심했다. 그녀는 당장 방향 전환을 해야겠다고 마음먹고 졸업을 하자마자 경성 유학을 결심했다. 1913년 그녀 나이 열일곱 살 때였다. 그래서 부모의 만류를 뿌리치고 경성여고보(京城女高普, 현 경기여고)로 유학을 가게 된 것이다. 경성여고보 단기 사범과에 들어간 것도 실은 교사가 되고 싶어서가 아니라 당장 마땅한 학교가 없어서였다. 처음으로 부모 곁을 떠나 서울로 온 그녀는 홀로 학교 기숙사 생활에 들어간다.

그녀는 기숙사에서는 물론이고 경성여고보에서도 당장 유별나게 돋보였다. 그럴 수밖에 없는 것이 키도 크고 미모도 빼어났을 뿐만 아니라 걷는 것도 남자처럼 두 활개를 확 젖히고 걸었으며 긴 목에다가 큰 목소리는 얌전한 여학생을 단번에 압도했다. 스스럼이 전혀 없었던 그녀는 급우들을 며칠 사이에 사귀었고 늙은 교장을 보고는 거침없이 '할아버지', 사감에게는 '어머니'라고 불러서 주위를 놀라게 했다. 따라서 그녀는 경성여고보에서도 금방 말괄량이로 소문났고 그녀를 잘 몰랐던 서울 아가씨들에게는 처음에는 미치광이처럼 비치기도 했다. 그러나 그녀는 그런 것에 조금도 개의치 않고 씩씩하게 학교와 기숙사를 누비고 다녔다. 그렇다고 그녀가 흔히 말하는 '후라빠(← flapper, 자유분방한 신여성)'는 아니었다. 그녀는 여자다운 면도 있

었다. 빨래도 시원스럽게 잘하고 청소, 음식 만들기 등 못하는 것이 없었다.

그녀의 부지런함은 타의 추종을 불허했다. 반찬 만들기 솜씨 또한 대단해서 새우젓찌개는 일품이었다. 그래서 기숙사의 야식은 그녀가 도맡아 만들 정도였다. 동은은 윤심덕의 서울 유학 생활을 다음과 같이 썼다.

> 윤(尹)의 천재는 평양이 좁을 만치 떠들었다가 그는 평양서 여자고등보통학교로 전학 졸업한 후, 순서대로 경성으로 나와서 여자고등보통학교 사범학과에 입학을 하였다. 그는 목청이 좋다는 걸로 이름을 얻었을 뿐 아니라 그의 말쑥한 얼굴, 커다란 키에 어깨 목을 길게 빼고 두 활개 툭툭 치며 기탄없이 돌아다니는 그 태도는 처음 보는 사람에게 언제든지 이상하게도 특별한 인상을 주지 않고는 못 배겼다. 그리하여 서울 학교에서도 들어온 지 몇 날이 못 되어 벌써 비평이 나기 시작했다. 그가 늙은 교장을 보고는 '아이 할아버지!' 하고 사감에게는 '어머니!' 하고 응석을 부리며 부끄럼 없이 덤빌 적이면 선생들은 모두 '이 말괄량아!' 하고, 얌전하게 자라난 서울 아가씨 학생들은 이것이 미친 사람이나 아닌가 하고 앞뒤로 둘러싸기도 했다.
> 이렇듯 말괄량이지마는 한편으로는 한량없이 맵싸고 얌전한 맛이 있었다. 쌀 씻어 밥 짓고 도마 두드려 반찬 만들고 김치 깍두기 새우젓찌개 등 얌전스레 밥상을 보아가지고 돌아올 적이면, 동실(同室)에 있는 여러 학생들도 밥이 모자라도록 맛있게 먹어주는 것이 예사였다. 밤중만 되면 사감의 눈을 피하느라고 전등불을 수건으로 가리고 틈틈이 편물이며 자수며 여러 가지 수예품을 만들어 팔아서는 부모가 좋아하시는 것을 사서 보내는 것을 다시없는 재미로 알았다. 남들은 달달이 기숙사비 외에도 적지 않은 돈을 부모에게 청구하여 먹고픈 것 쓰고픈 것을 다 하건마는 심덕이는 이것을 볼 적마다 빈곤한 부모에 대한 동정이 더욱 솟아나서 심청이 같은 효성이 연한 뼈에도 박히게 된 것이다. 그리하여 1년 2차의 휴가 때면 곧 부모의

슬하로 돌아가서 학생 태도를 다 버리고 부엌에 들어 밥 짓기와 빨래하기 집안 살림살이를 드리채로 잡아 잠시라도 늙은 부모를 편안케 하려고 애를 썼다. 그 알뜰하고 효성스러운 짓이야 말괄량이 하고는 아주 딴 사람이었었다.[2]

이렇듯 그녀는 야누스와 같은 양면의 얼굴을 가진 소녀였다. 외형적인 면만을 보면 왈녀로 보였지만 일단 기숙사나 집에 들어오면 전형적인 조선 여자였다. 그것은 어머니 김씨의 가정교육 덕분이었지만 그녀 자신도 그러한 여성적인 면을 내면에 지니고 있었던 것이다. 그래서 기숙사 생활도 매우 적극적으로 했다. 다른 여학생들을 마치 동생처럼 대하여 토닥거려 주면서 거두어 먹였다. 그녀는 음식 솜씨뿐만 아니라 어머니로부터 배운 편물이며 자수 등 수예품 만드는 데도 남다른 재능을 보였다. 그녀는 기숙사 생활 틈틈이 수예품을 만들어 팔아서 학비도 보탰으며 부모와 동생들의 일용품을 사서 보내기도 했다.

그녀는 가난 속에서 고생하는 부모를 항상 안쓰러워했고 어떻게 하면 부모의 고생을 덜어줄까 고심한 아주 조숙한 소녀였다. 수예품을 많이 만들어 판 것도 그 때문이었으며 방학 중에는 반드시 평양으로 돌아가서 가사를 돌보곤 했다. 한때는 진남포에서 보았던 곡마단의 공연 한 장면인 〈심청전〉의 주인공이 되려고까지 했었다. 평양 시절에는 모친이 광혜여의원에 나간 뒤의 집안일을 너무 잘해서 전연 신식 공부를 하는 학생 같지 않았다. 쌀 한 톨도 버리지 않는 알뜰함과 깨끗한 살림 솜씨는 그녀의 왈녀 같은 성격과는 너무나 다른 것이었다.

윤심덕의 오빠 시절

2 동은, 위의 글, 1926년 9월호

살을 베어 먹일 듯한 효심과 언니 동생들에 대한 형제애는 눈물겨운 것이었다. 비록 자기는 못 먹어도 부모와 형제에게는 먹이려 했고, 가난 속에 고생하는 부모를 몹시 불쌍하게 여겼다. 그녀는 다정다감한 만큼 인정이 많았고 희생정신 또한 놀라웠다. 그 자신은 근심거리가 있어도 부모 형제는 물론 친구들에게 내색하기 않았기 때문에 그녀의 진정한 내심을 아는 사람은 별로 없었다. 그녀는 그만큼 어른스러웠고 조숙했으며 또한 여러 가지 면에서 비범했다. 경성여고보에서도 그러한 비범성은 그대로 드러났다. 말괄량이 우등생, 그것이 바로 소녀 윤심덕이었다.

짧은 교사 생활과 일본 유학

그녀는 경성여고보에서도 음악의 귀재란 칭호를 받으면서 1년 과정 사범과를 우등으로 졸업했다. 때는 1914년 초여름 아카시아꽃이 지고 녹음이 산야에 퍼질 때였다. 그녀는 졸업 성적이 우수했기 때문에 자기가 희망하는 대로 평양의 소학교로 발령이 날 것으로 확신했다. 만약 고향의 소학교 교원으로 가면 부모의 고생도 덜어주리라는 생각 때문에 흥분에 젖기도 했다. 이제는 제대로 자식 노릇을 할 수 있을 것 같다는 생각까지 한 것이다. 학급 친구들은 발령도 나기 전에 금의환향을 축하해주었고, 또 부러워하기도 했다. 그녀의 성적으로 보아서 그것은 당연한 것이었기 때문이다. 그러나 뜻밖에 그녀의 초임지는 평양이 아닌 강원도 원주였다.

그녀는 아연할 수밖에 없었다. 당초 그녀가 교사를 원했던 것도 아니고 다만 의학을 공부하기 싫어서 상경하여 방향 전환을 한답시고 경성여고보 사범과에 들어갔던 것인데 뜻밖에 생전 가보지도 않은 강원도 원주로 떨어져 살게 되었기 때문이었다. 사실 그녀는 평소 교사를 직업으로 삼는다는 것을 한 번도 생각해본 적이 없었다. 교사

라는 직업이 의사보다도 더 답답하게 느껴졌기 때문이다. 그동안 몇 학교를 거치면서 겪은 꽤나 답답했던 교사들을 머리에 떠올릴 적마다 몸서리쳐지곤 했다. 그렇던 그녀가 의학을 잠시 피하려고 시도했던 사범과 진학으로 그런 고리타분한 선생이 되어야 한다니 등골이 오싹할 지경이었다. 더더구나 강원도 산골짜기로 가야 한다니 한심스러웠다. 그녀는 혼잣말로 중얼거렸다. '내가 답답하게 시골 아이들을 가르치면서 가만히 앉아 있어? 어림도 없지.'

더구나 강원도는 생전 가본 적도 없었고 원주는 겨우 이름을 들은 정도였다. 그녀는 어려운 살림살이에 경성으로 유학까지 와서 고생 끝에 처음으로 얻은 직장이 겨우 강원도 산골짜기인가 생각하고 탄식을 한 것이 한두 번이 아니었다. 그러나 워낙 대범 견정한 성격의 그녀였기 때문에 경제 사정도 고려하여 주위의 우려에도 불구하고 원주에 가기로 마음먹었다. 그리고 그녀 속마음으로는 1년 이상 있을 것 같지는 않았다. 왜냐하면 그녀는 관비로 공부한 사범과[1]였으므로 1년간 교사 봉직의 의무만 다하면 되었기 때문이다.

그녀가 경성으로 유학을 오고 또 상상도 못할 교사의 길을 잠시라도 밟게 된 경위에 대해서 당시 『동아일보』는 다음과 같이 쓰고 있다.

그때에 관비로 공부를 하며 어느덧 동교를 마치자 의사가 되려는 것은 그의 성격에 도무지 맞지 아니하여 다시 방향 전환을 하여 가지고 경성에 올라와 경성여자고등보통학교 사범과를 졸업하고는 역시 그의 성격과는 부합되지 않는 일이니 관비의 연한이나 채우고자 강원도 춘천 원주 등지에서 보통학교 여교원을 얼마 동안 하였다 합니다. 그때에도 역시 윤 양의 쾌활한 성격과 여자로서의 도무지 수줍어하는 태도가 없어서 어떤 실없는 남자 선생님들은 윤 양이 자기

1 박철혼, 『윤심덕 일대기』, 박문서관, 1927.

를 사랑하는 것이라고 혼자 말없이 좋아하다가는 결국 실패를 당하고 속으로 윤 양을 원망하며 혼자 속으로 운 일이 종종 있었다 합니다.[2]

여하튼 그녀는 부모와 상의한 결과 원주로 가도 괜찮다는 허락을 받을 수 있었다. 부모는 그녀의 꿋꿋한 성격을 잘 알고 있었기 때문에 쾌히 허락한 것이었다. 그녀가 짐을 꾸려가지고 털털거리는 시외버스에 몸을 실은 것은 더워지기 시작하는 5월 말이었다. 여섯 시간여 만에 도착한 원주는 생각보다는 깨끗하고 조용한 읍 정도의 작은 도시였다. 그녀는 부임 인사를 하자마자 학교 근처에 방도 얻었다. 키가 작고 왜소한 체구의 일인 교장은 6척이나 되는 조선 처녀 교사의 인사를 받고 가벼운 흥분까지 느꼈다. 장대한 기골에 비해 얼굴은 아직도 애티가 나는 이 여교사는 수줍음이 전혀 없었다. 조그만 학교에 여교사라곤 그녀 혼자뿐이어서 그녀는 곧 모든 교직원들과 학생들의 호기심의 대상이 되었다. 당당한 체구만큼이나 의연했고 18세로는 보이지 않을 정도로 의젓했다. 처녀 나이 18세로서 그녀는 이미 성숙할 대로 성숙해 있었다. 그녀의 몇 년 뒤의 인상을 묘사한 것이지만 다음과 같은 글은 그녀의 이미지를 잘 표현한 것이다.

> 윤 씨를 만나본 이는 누구나 알려니와 윤 씨에게는 남달리 정신 좋은 듯한 기상이 있나니 그것은 조금 불거진 전두골(前頭骨)로 보아 알 것이요, 두 눈은 좋게 보아 사람의 마음을 끄는 눈이요, 나쁘게 보아 남을 깔보는 눈이다. …(중략)…
> 이외에도 잘 하는 것으로 1. 일본말 2. 빨래 3. 바느질이요. 그는 누구를 만나 존경어를 쓰는 일이 별로 드물다는데 상대인의 요령을 찾을 사이를 갖지 않고 이나저나 한눈으로 보아 버리는 것같이 보여

2 『동아일보』, 1925.8.2

서 대하는 사람에게 불쾌한 감을 갖게 하는 것이 씨를 위하여 아까운 일이라 한다. 이만하면 두루뭉수리나마 대강 인상을 쓴 것 같다.[3]

이상의 인상기에서 볼 수 있는 바와 같이 총명하고 예리한 눈초리로 남을 압도하는 듯한 담대한 용모, 그리고 의연한 태도가 시골 소학교에서는 놀랍게 보일 수밖에 없었을 것 같다. 말수는 적었지만 한 번 꺼내면 달변이었던 그녀가 단번에 원주소학교의 명물이 되었음은 두말할 나위 없는 것이었다. 늦게 입학하여 자기만 한 덩치 큰 남학생들도 단번에 휘어잡을 뿐만 아니라 동료 교사들도 마찬가지였다. 단 1주일 만에 젊은 남자 교사들과 말을 놓은 그녀는 오종종한 일본인 교사들을 학생 아이들 다루듯 했다. 일본인들에게는 고의적으로 더 그랬다. 수업만 끝나면 모든 남자 교사들은 그녀의 주위에 모여들었고 제가끔 잘 보이려고 안간힘을 다했다. 그 당시 원주 같은 작은 도시에서는 '전형적 모던 걸'이었던 그렇게 멋진 여성을 발견하기란 쉽지 않았기 때문이었다. 그녀는 그 학교에서 교사와 학생들을 실력과 노래 솜씨로 휘어잡아갔다. 얼마 지나지 않아서는 일본인 교장까지도 그녀에게는 꼼짝을 못 할 정도였다.

평양과 서울에서 주로 살고 공부했던 그녀에게 강원도 시골의 학교 생활은 지루하기 이를 데 없었다. 학생들은 순진하고 주변 사람들 역시 순박하여 도시에서처럼 스트레스를 전혀 받지 않았으나 사는 곳 전체가 너무 조용하고 역동성이 없어 지루했다. 학생들을 가르치는 즐거움도 없지는 않았지만 적요(寂寥)한 주변은 마치 시간이 정지된 것 같아 열정적인 그녀로서는 못 견디게 된 것이다.

그런데 어찌 된 일인지 부임 석 달도 되지 않아 다시 횡성(橫城)이

3 『신여성』, 1923년 11월호.

라는 벽지로 이동 발령이 났다. 마침 1학기가 끝날 시기였기 때문에 그녀는 대충 정리를 하고 여름방학을 맞아 일단 평양 집으로 돌아왔다. 솔직히 그녀는 너무나 상한 자존심을 억누르며 돌아온 것이다. 그녀가 상심 속에서 며칠 집에서 쉬고 있는데 평양여고보 동창회가 열린다는 전갈이 왔다. 그녀가 동창회 간부의 한 사람이었으므로 친구들도 만날 겸 학교로 갔다. 동창회에는 하리타니(張谷泉) 교장 등 대부분의 은사들도 참석하고 있었다.

그녀는 하리타니 교장과 특별 내빈으로 참석한 관타마(官玉) 학무국장을 정중히 안내하면서 그들을 동창생들에게 소개하기도 했다. 백발이 성성한 관타마 학무국장은 단상 중앙에 자리를 잡고 앉았다. 그때 그녀는 갑자기 단상으로 다시 뛰어 올라가서 분노와 미소를 동시에 띤 얼굴로 꾸벅 인사를 하고는 즉시 관타마 학무국장의 멱살을 잡았다. "할아버지, 나를 무슨 죄로 시골 구석으로 한 학기 만에 쫓아 보냈어요? 나는 가기 싫어요, 흥!" 하면서 항의 반 응석 반으로 대들었던 것이다.

워낙 순식간에 벌어진 일이라 모두들 어리둥절한 상황에서 당혹해했고 아연해 있었다. 그러면서 동시에 동창생들이 깔깔 웃어댔고 관타마 학무국장 이하 모두가 박장대소했다. 한 아리따운 처녀가 불시에 일으킨 해프닝이었기 때문에 모두 전후 사정도 모른 채 웃어넘겼던 것이다. 그 사건을 계기로 일본 교육계 간부들도 윤심덕을 알게 되었고, 그녀를 귀엽게 본 관타마 학무국장은 상경하자마자 즉각 춘천으로 이동 발령을 냈다. 그때의 사정에 대하여 동은은 다음과 같이 썼다.

그러구려 사범과를 우등의 성적으로 졸업을 하고 마음대로 아니 되는 이 세상 고통의 맛을 보게 된 것은 대정 7년 녹음이 여린 초여

름이었다. 그는 자기가 호 성적으로 졸업을 했으니까 훈도(訓導)라
는 명예의 사령장을 받아가지고 여러 동무의 부러워하는 가운데서
부모가 계신 고향으로 나갈 줄 알았더니 의외로 그는 강원도 원주로
근무하게 되었다. 낙심을 하였으나 상사의 명령이라 할 수 없이 부
임하였다가 또 어찌하여 한 학기 만에 횡성으로 전근하니 심중의 불
만! 가슴 속에 타오르는 명예욕은 어떻게 억제할 수 없었다. 그해 하
계휴가에 귀성 하였을 때 본교 동창회에 참석케 되었다. 마침 그때
에 장곡천 교장이 인도하는 곳에 관옥 학무국장이 내빈으로 참석케
되었다. 이것을 본 윤은 다짜고짜로 학무국장에게 달려들어 멱살을
붙들고 "나를 무슨 죄로 시골 구석에 보냈느냐. 나는 있기 싫어 흥!"
하여 가며 억지를 썼다. 좌중은 모두 웃었다. 국장도 교장도 웃고 말
았다. 이 모험이 효험이 있어 그는 춘천으로 전근하였다가 학무국장
의 특별한 간발(東發)로 관비유학생이 되어 그의 천재를 대성할 동
경음악학교에 들어갔다.[4]

물론 18세의 나이 어린 말단 여교사가 백발이 성성한 총독부 일
인 학무국장의 멱살을 잡았다는 데 대하여 수긍하지 않는 사람도 있
을 것이다. 그에 대해서는 기자 출신의 여류 수필가 이명온(李明溫)이
『흘러간 여인상』에서 다음과 같이 쓴 바 있다.

 윤 여사가 서울 여자고보(女子高普), 지금의 경기여고를 졸업하던
 해 학교 교장은 강원도 철원 어느 시골 보통학교 교원으로 그를 추
 천하였던 것이다. 그러나 윤 여사는 전교를 대표할 만큼 성악을 잘
 하던 여학생이었고 화려한 장래를 꿈꾸어오던 그가 벽촌에서 여교
 원 노릇을 하는 것이 말할 수 없이 고통스러웠고 도시를 멀리 떨어
 진 단조로운 시골생활이 말할 수 없이 싫었던 것이다. 하기방학이
 오기를 기다리면서 윤 여사는 서울에 좇아 올라오는 길로 교장 집
 으로 달려갔던 것이다. 그는 교장 선생을 만나자마자 단박에 멱살을

4 동은, 「윤심덕의 일생」, 『신민』, 1926년 9월호

잡아 흔들면서 "신세이 히도이와! 와다시오 안나 쓰마라나이 이나까 이 얏데!" 하면서 교장 앞에 쓰러져 울어버린 것이다.

물론 학교 교장이 평소에 자기를 딸과 같이 사랑해준 까닭에 어리광 비슷한 원망이었을 것이나, 교장 역시 심덕 양의 머리를 쓰다듬어주면서 당황한 나머지 그럼 일본으로 건너가 공부를 더 해볼 생각이 없느냐고 물어보았던 것이다. 윤 양은 이 말에 그만 눈물을 거두더니 이번에는 교장의 목을 좋아라고 끌어안고 "신세이 고래 혼또? 아우레시아 와. 옹가꾸노 벵쿄 시다이노요." 그날 사제지간에는 이러한 약속이 성립되자 그 이듬해 봄 교장은 윤심덕 양을 학교 교비생으로 추천을 하여 그를 동경으로 떠나보낸 것이다.[5]

이상과 같이 그녀가 벽지 학교 발령을 받고 멱살잡이를 한 상대가 총독부 학무국장과 경성여고보 교장으로 주장이 나뉘어 있긴 하지만 그녀가 누구든 멱살을 잡았던 것만은 확실한 것 같다. 그런데 그 멱살잡이가 하나의 응석 비슷한 것으로 보이는 만큼 저돌적 항의라고는 볼 수 없다. 다만 그 사건에서 보여주는 것은 그녀의 뱃심과 당돌함, 그리고 거침없는 행동 또 무엇이든 마음속에 두고 새기기보다는 당장 분출하지 않으면 못 견디는 격정적 성격의 한 단면이라 하겠다. 이명온이 윤심덕의 성격과 관련하여 "그저 옹졸한 것을 보면 화증이 나고, 궁상맞은 것을 보면 때려 부수고 싶고 수줍은 것을 보면 시원스럽게 따귀라도 한 대 갈기지 않으면 못 배기는 것"이라고 한 점도 그런 단면을 지적한 것이 아니겠는가.

그녀는 방학이 끝나고 뜻한 대로 춘천보통학교에 부임했다. 워낙 적응을 잘하는 그녀였기 때문에 춘천에서의 생활도 즐겁게 보냈다. 그러나 보통학교 교원이 그녀로서는 너무 답답한 것이었다. 이탈리

젊은 교사 생활과 일본 유학

5 이명온, 『흘러간 여인상』, 삼중당, 1963, 81~82쪽.

아 유학이 꿈이었던 그녀는 당장 일본 유학부터 시도하기로 작정했다. 즉시 그녀는 총독부가 실시하는 관비유학생 시험에 응시했고, 우수한 성적으로 합격한 것은 당연한 귀결이었다. 그리하여 짧은 시골 교원 생활을 정리하고 1915년 4월 말 대망의 도쿄 유학길에 오른다. 그때 그녀의 나이 겨우 19세였고 처음으로 그녀의 동정이 중앙의 유력 일간지에 실리기도 했다. 그 당시 유일한 신문이었던 『매일신보』가 '유학(留學) 가는 여학생(女學生)'이라는 제목으로 그녀의 동정을 다음과 같이 썼다.

> 방년 19세 된 평양 여학생들로 금번 동경사립청산학원(東京私立 青山學院)에 입학케 된 윤심덕의 집은 평양부 수옥리 330번지(平壤 府 水玉里 三百三十番地)요, 그 부친은 풋나물 장사로 업을 삼고 그 모친은 평양 서문안 광혜여의원(廣惠女醫院)에 사무원으로 있어 가계가 극빈함을 불구하고 어려서부터 공부를 시킨 고로 명치 40년 (1907)으로부터 진남포사립숭여학교에 입학하여 3년간에 졸업을 받았고 다시 평양사립숭의여중학교에 입학하여 명치 40년으로부터 금년까지 6년간을 수학하여 중학과를 졸업했는데 특수한 총명과 단정한 품행을 모두 칭찬하나 가세가 빈곤함을 인하여 근 10년간 학업을 계속함에 비상한 곤란을 지내었고 다시는 그 이상 정도의 학교에 입학키 어려움을 동정하야 전기 광혜병원 의사 미국 사람 홀-부인은 5년간 수학할 학비를 담당하여 동경으로 보내인다고, 그 부모의 고심함과 또 홀-부인의 자선심을 만구칭송한다더라.[6]

이상과 같은 짧막한 신문기사는 잘 밝혀지지 않았던 그녀의 여러 가지 사정을 압축해서 전해주고 있다. 그녀의 확실한 주소와 가정 사정, 특히 부모의 직업 그리고 진남포에서 중학을 마쳤으며 유학 경비

6 『매일신보』, 1915. 4. 27.

부담은 미국인 여의사 홀 부인이 했다는 것 등이다. 이 보도는 확실한 신문기사이므로 약간의 차이는 있을망정 거짓일 수는 없다. 물론 경성여고보 사범과 졸업이라든가 1년간의 보통학교 교원 생활 등이 나와 있지 않은 것은 아쉬운 점이다. 그러나 그녀가 처음 일본 유학 길에 오른 해(1915년 4월 말)를 정확히 밝혀준 것은 매우 고무적인 것이다. 그녀에 관한 글들을 보면 도쿄 유학이 대체로 1918년경으로 나와 있다. 이는 아마도 1922년에 우에노(上野)음악학교를 졸업했으므로 그렇게 추측했던 것 같다. 그러나 그녀는 확실히 1915년 봄에 도일하여 우에노음악학교에 입학하기 전에 아오야마(靑山)학원에서 3년여 동안 공부했던 것이다. 그리고 그녀의 유학에 도움을 준 사람도 멱살 잡힌 총독부 관타마 학부국장이나 경성여고보 교장이 아닌 광혜여의원 의사 홀 부인으로 나와 있다.

물론 세 사람의 도움을 다 받았을 가능성도 없지는 않다. 즉 경성여고보 교장은 도쿄 유학 추천자로서 도움이 되었을 것이다.

그렇지만 분명한 것은 그녀의 모친이 다니던 광혜여의원의 미국인 원장 홀 부인이 유학비를 대준 것이었다. 관비유학생으로 도일했으니 기본 학비는 총독부와 일본 정부에서 받았을 것이며 그녀의 유학에 그처럼 많은 사람들이 도왔다는 것은 그만큼 그녀가 장래성을 인정받았다는 것을 의미하는바, 그녀는 이미 학생 때부터 널리 알려지고 또 촉망받지 않았던가. 사실 그때까지만 해도 여자로서 도쿄 유학을 한 사람은 최초의 여류시인 김명순(金明淳)과 역시 최초의 여의사 허영숙(許英肅) 등 다섯 손가락으로 꼽을 정도였는데, 그중에 음악 전공으로 간 여자는 윤심덕이 처음이었다. 더구나 그 시기에는 거의 인식이 안 되어 있던 성악, 그것도 양악을 공부하러 갔다는 것은 놀랄 만한 일이었고, 따라서 그녀가 선구 여성의 반열에 올랐음을 가리켜주는 것이기도 하다. 게다가 처녀의 몸으로 빈한한 가정에서 모든

난관을 뚫고 유학길에 오른 것은 순전히 그녀의 천재성과 그리고 꿋꿋한 성격이 아니었더라면 상상조차 할 수 없는 것이다.

겨우 1년 몇 개월로 보통학교 교직을 청산한 그녀는 일단 고향에 돌아가서 장기 해외 생활을 위한 짐을 챙기고 가족과 헤어져 평양역을 떠나 부산을 목적지로 삼아 기차에 올랐다. 열아홉 살의 앳된 처녀로서는 대단한 각오와 용기를 수반한 결단이었다. 그녀는 경성여고보 유학에서부터 강원도 보통학교 교원 생활까지 벌써 2년 이상 집을 떠나 생활했던 만큼 가족과의 이별도 어느덧 익숙해 있었다. 더구나 큰 꿈을 안고 유학의 길에 오르는 것이었던 만큼 항상 불쌍히 여기는 어머니와의 이별도 견딜 만했다. 평소 유독 사랑하는 언니와 두 동생이 부산까지 따라나서겠다는 것을 말리고 성덕이만 동행토록 했다.

서울을 거치는 긴 기차 여행 끝에 부산에 내린 것은 황혼에 짙어가는 저물녘이었다. 그녀가 부두에 나가서 관부연락선(關釜連洛船) 예약을 마치고 성덕과 함께 근처 여관에 들었지만 잠이 들 리 만무했다. 자매는 반달이 새하얗게 떠 있는 부둣가를 산책했다. 그녀가 진남포에 살 때부터 워낙 탁 트인 바다를 좋아했던 만큼 현란한 5월의 시원한 바람이 이마를 스치는 밤바다는 너무 좋았다. 동생 성덕이가 언니 심덕의 손을 잡고 말을 건넸다.

"언니, 고독을 못 참는 성격인데 일본 가서 어떻게 지내지?"

"사내 녀석들도 사귀고 구경도 다니고 또 교회에 나가면 되지, 뭐."

"그래도 객지인데, 아버지 어머니 우리들 생각 때문에 눈물깨나 흘릴걸."

"암. 그런데 어머니가 불쌍해. 맨날 고생만 하구."

"정말이야, 우리가 빨리 공부 끝내고 자식 구실을 해야지."

"빨리 끝내겠다고 끝내지는 것이니? 시간이 가야지."

"우리들이 빨리 시집가면 괜찮을 텐데."

"얘, 어떻게 남의 아내 노릇을 하니. 갑갑하게, 나는 그 짓은 못 할 것 같다."

"그럼 언니 시집 안 갈 거야?"

"너나 빨리 공부 끝내고 가렴."

이러는 동안에 반달도 수평선에 지고 밤이 이슥했다. 자매는 여관으로 돌아와서 밤을 지새고 이튿날 윤심덕은 관부연락선에 몸을 실었다. 눈물 짓는 성덕을 겨우 달래며 오른 관부연락선은 부둣가를 서서히 벗어났다. 들리거나 말거나 '너도 곧 부를게'라는 혼잣말을 남기고 그녀는 선실로 돌아왔다. 멀리서나마 동생에게 눈물을 보이지 않기 위해서였다. 그러나 그녀는 곧 다시 뛰어나왔다.

이 신세계를 찾아나서는 선구자도 일개 가녀린 여자였던 것이다. 그녀는 손수건을 흔들며 계속 무어라 소리 지르며 울부짖었다. 그녀는 생각했다. 선구자는 언제나 외롭고 험난한 길을 가야 한다는 것을⋯⋯. 관부연락선은 이별의 아픔도 모르는 채 넓은 바다로 미끄러져 나갔다. 성덕이도 곧 시야에서 벗어났다.

그녀는 희망보다는 이별의 슬픔과 곧 닥쳐올 신세계에 대한 일말의 불안으로 몸둘 바를 몰랐다. 떠드는 일본 선객들 틈에서 망연히 앉아 있는 동안에도 시간은 흘러갔다. 부산도 시야에서 벗어났다. 인생은 망망대해의 돛단배였다고 했던가. 뱃머리를 때리는 파도 소리와 물새 소리가 고작이었다. 선실은 곧바로 잠잠해졌다. 그녀는 선창가로 나왔다. 끝없는 수평선 위로 달리는 배는 분명히 신나는 것임에는 틀림없었다. 그녀는 이별의 슬픔과 고적감을 콧노래로 달랬다. 그 바다가 훗날 자기의 무덤이 될 줄은 꿈에도 상상 못한 채 노래를 불

렀다. "잔잔한 바다 위로/내 배는 떠나간다/노래를 부르니/나폴리라네."

윤심덕, 그녀는 열아홉 살 처녀의 몸으로 미지의 땅을 향해 가고 있었던 것이다. 그것을 그녀는 이탈리아행으로 착각하곤 했다. 왜냐하면 사실 그녀의 궁극적인 꿈은 이탈리아 유학이었기 때문이다.

연락선은 하루 만에 요코하마에 닿았다. 요코하마에 연락선이 닿았을 때 그녀는 웬일인지 기쁨 대신 섬뜩한 두려움을 느꼈다. 이제 정말로 힘든 이국 생활이 시작되는구나 싶어 불안하기까지 한 것이다. 출발 전 평양에서 연락해 정해놓은 숙소가 있어서 도쿄 시내로 버스를 타고 들어갔다. 신주쿠(新宿)에 일단 하숙을 정한 것이다. 그녀는 이틀 동안 여독을 풀고 곧장 아오야마학원에 입학했다. 장차 유명한 우에노 음악학교에 들어가기 위한 예비교육을 위해서였다. 성악은 서양음악이니만큼 영어와 이탈리아어, 그리고 독일어 같은 외국어가 필수적이다. 물론 서양의 음악 역사라든가 문화에 대하여도 얼마만큼은 예비지식이 필요할 것으로 생각했다. 그렇기 때문에 그녀는 3년제 예비학교라 할 아오야마학원에 진학한 것이다.

당시 아오야마학원에는 고등과, 신학부, 그리고 여자학원 영문학과 등이 있어서 영문학과에 적을 두고 공부하기로 했다. 전문학교 수준의 아오야마학원에는 조선 남학생들이 몇 명 있어서 쉽게 친교를 맺을 수가 있었다. 역시 피는 물보다 진해서 조선 유학생들끼리는 금방 가까워졌고, 서로 의지가 되었다.

3년 동안 그녀는 아오야마학원을 다니면서 영어 등 외국어를 배우는 한편 장차 음악가로서의 기초 소양도 갖추어야 할 뿐만 아니라 노래의 가사는 시(詩)인 만큼 문학 공부야말로 필수불가결한 것이라 생각하여 소설과 시, 그리고 에세이 등을 섭렵하기 시작했다. 책 읽기를 좋아했던 그녀는 당시 서양 문학을 받아들인 일본 문학에 관심을

둘 수밖에 없었는데, 이는 우리 근대문학이 겨우 일본에 유학 중이던 이광수에 의하여 신소설 수준에서 벗어나려 몸부림치고 있던 데에 대한 아쉬움의 반사작용이기도 했다.

그녀가 유학하던 1910년대 중·후반기의 경우 일본은 다이쇼 시대(1912~1926)로서 메이지유신 이후 서양 문학을 받아들인 근대문학이 꽃을 피우던 때였다. 일본의 근대문학은 쓰보우치 쇼요(坪內逍遙)가 1885년에 가장 기본적인 사실주의 문학론이라 할 「소설신수(小說神髓)」라는 논문을 발표한 것으로부터 시작된 것이다.

그로부터 사실주의 문학이 잠시 전개되고 이에 반발하여 근대사조를 계승하면서도 고유 전통을 저버리지 말아야 한다는 소위 의고전주의 문학이 한때 유행했으며 곧바로 최초의 독일 유학파였던 기타무라 도코쿠(北村透谷) 중심의 이상적인 자아실현을 강조하는 낭만주의가 풍미하기도 했다. 이 시기에 관심을 끌 만한 현상은 연애지상주의 풍미가 아니었나 싶다. 그러나 이러한 낭만주의도 그 수장이라 할 기타무라 도코쿠가 스물다섯 살에 자살함으로써 쉽게 흐지부지되고 말았다. 따라서 서양 수용의 근대문학은 다이쇼 시대의 주류로서 문학계를 장악한 것은 프랑스의 소설가 에밀 졸라를 추종한 자연주의였다.

자연주의를 주도한 대표적 작가는 『파계』를 쓴 시마자키 도손(島崎藤村)을 시작으로 하여 다야마 가타이(田山花袋), 그리고 도쿠다 슈세이(德田秋聲) 등이 이름을 날렸다. 그런데 작용이 있으면 반작용이 나타나듯이 자연주의가 자리를 잡자 이번에는 반자연주의가 등장한 것이다. 그것도 범문단에서라기보다는 대학을 중심으로 일어났다는 점에서 흥미롭다. 가령 게이오의숙을 중심으로 한 소위 탐미파와 귀족 학교인 가쿠슈인 중심의 백화파, 그리고 도쿄대학 중심의 이지파(理

知派) 등이 유명했다. 그러나 후술하겠거니와 이 시기의 가장 중요한 정서적 사회 분위기는 연애지상주의와 자살과 정사가 흔했던 시절이었다는 점이다.[7]

이런 시기에 그녀가 아오야마학원에 입학했고 자신도 모르는 사이에 이상과 같은 문예 세례를 받았을 개연성이 크다고 보아도 무방하다. 좀 더 부연한다면 그녀가 자신이 의식하기 전에 이미 그러한 문화의 한가운데에 처해 있었고, 그 시대의 문학 서적도 조금씩은 접했을 것이라는 이야기다. 그러한 상황에서의 아오야마학원 3년의 학업도 지나가고 그녀가 절절히 희망하던 우에노음악학교 성악과에 입학하게 된다. 그것이 1918년의 일이었다. 우에노음악학교는 예과, 본과, 연구과, 사범과 등으로 구분되어 있었는데, 그녀는 만약을 위하여 사범과에 적을 둔다. 여의치 않으면 고국으로 돌아가서 음악교사라도 해야겠다는 생각에서였다.

거처도 하숙에서 기숙사로 옮겼다. 이제 도쿄 지리도 대충 알게되었고 외국 생활도 익숙해갔다. 그런데 세 살 버릇이 여든까지 간다고 그녀의 왈녀적인 성품은 도쿄라고 예외일 수가 없었다. 유년 시절에 부모들로부터 신앙심을 물려받은 그녀는 매주 교회를 열심히 다녔고 일본 교회에서도 성가대의 일원이 되었다. 그러자 조선 남학생들도 그녀가 다니는 교회에 여러 명 나타났다. 한 남학생이 짓궂게 그녀에게 말을 건넨다.

"너, 무엇 하러 교회당에 나오니?"

"너 보고 싶어 교회당에 나온다."

그녀가 큰 목소리로 되받아쳤기 때문에 남학생은 얼굴이 단번에 홍당무가 되어 그 자리를 뜰 수밖에 없었다. 이렇게 그녀의 왈녀적

7 장남호 · 이상복, 『일본 근 · 현대문학사』, 어문학사. 2008. 19~100쪽 참조

성격은 도쿄에서 더욱 두드러졌다.

워낙 영화니 음악이니 연극이니 하는 구경을 좋아했기 때문에 그녀의 기숙사 생활도 어지러울 정도였다.『조선일보』기자였던 김을한(金乙漢)은 그녀의 초기 도쿄 생활에 대해 다음과 같이 쓴 바 있다.

> 숙년(宿年) 지망하던 동경 유학에 뜻을 이룬 윤심덕 양은 날아갈 듯이 기뻐하여서 그는 허둥허둥 부랴부랴 동경으로 건너가서 자기에 가장 취미가 많은 성악을 전공하려고 동경음악학교 성악과에 입학하였다. 그래서 그는 조선총독부 관비유학생으로 그날그날을 공부에 전념을 경주하였었다.
>
> 동경음악학교에 입학한 지 미구에 그의 남성적 탈선의 행동은 일반의 주목을 끌어 그는 아주 동경음악학교의 명물이 되고 말았다. 당시 감독이 엄중한 기숙사에 있으면서 밤이 깊도록 천초(淺草)공원 등지의 활동사진 구경을 위시하여 제국극장 은좌통(銀座通)과 같은 번화한 데를 무슨 귀족의 영양(令嬢)과 같이 호화롭게 꾸미어 가지고 실컷 싸질러 다니다가 사감에게 들켜서 일대 소동을 일으킨 적이 한두 번이 아니라 한다. 그와 같은 일로 조선의 윤 양이라면 거의 모를 사람이 없을 만치 윤 양은 음악학교 전체에 가장 유명한 사람이 되고 말았다.[8]

김을한의 이야기대로 그녀는 실제로 우에노음악학교에서도 명물이 되었다. 그녀의 남자 같은 당돌하고 안하무인의 거침없는 행동거지는 얌전하고 겸손한 일본인에게는 참으로 신기하게 비쳤고 거인으로까지 보였던 것이다. 그녀는 그런 일본인들에게 전혀 신경 쓰지 않았다. 그녀에게는 그저 일본이란 나라가 너무나 구경거리가 많은 신세계였을 뿐이었다. 유학 시절의 그녀를 잘 알고 있던 한 기자는 회고의 글에서 이렇게 쓴 바 있다.

젊은 교사 생활과 일본 유학

8 김을한,『신민』, 1926년 9월호.

도쿄음악학교에 입학한 지 미구에 그의 남성적 탈선의 행동은 일반의 주목을 끌어 그는 아주 도쿄음악학교의 명물이 되고 말았다. 당시 감독이 엄중한 기숙사에 있으면서도 밤이 깊도록 천초(淺草) 공원 등지의 활동사진 구경을 위시하여 제국극장, 긴자통(銀座通)과 같은 번화한 데를 무슨 귀족의 영양과 같이 호화롭게 꾸미어가지고 실컷 쏘다니다가 돌아와서는 이미 대문이 잠긴 뒤이라 어쩔 수 없으니까 기숙사의 원(垣)을 넘어서 가만히 들어오다가 사감에게 들켜서 일대 소동을 일으킨 적도 한두 번이 아니라 한다. 그 같은 일로 '조선의 윤 양'이라면 거의 모르는 이가 없을 만치 윤 양은 음악학교 전체에 유명한 사람이 되고 말았다 한다.[9]

이상에서 알 수 있는 바와 같이 대단히 엄격한 기숙사의 규율이나 아담한 담장 정도는 그녀의 문화예술에 대한 욕구를 제어할 수 없었다. 그녀는 사방 곳곳에서 매일 공연되는 연극, 영화, 무용, 음악 등을 저인망으로 훑듯 찾아 쏘다녔다. 가부키는 가부키대로 재미있었고, 노(能)는 노대로 그 신비 유현(幽玄)한 맛에 끌렸으며 분라쿠(文樂)는 또 그것대로 신기한 것이었다. 당시 일본은 이러한 고전극뿐만 아니라 전성기는 지났어도 신파극 또한 눈물깨나 짜게 했다. 그녀는 〈곤지키야샤(金色夜叉)〉를 위시해서 〈불여귀〉 등 소위 일본 신파의 베스트 텐이라는 것을 모조리 구경할 수가 있었고, 그중에서도 돈에 의해서 한 여인이 비극적 파국을 맞는 〈곤지키야샤〉를 좋아했다.

그러나 그녀에게 충격적으로 다가온 일본 연극과 음악은 단연 사랑과 자살 더 나아가 정사를 다룬 창작극과 조루리(淨瑠璃)였다. 그런 유형의 작품이 처음에는 매우 도덕적이라고 생각하는 한국인인 자기에게는 그렇게 절절하게 느껴지지 않았기 때문이다. 따라서 그녀는 처음에는 연극보다 영화에 더욱 흥미를 느꼈다. 그것은 두말할 것도

9 1기자, 「윤심덕, 김우진 양인의 정사 사건전말」, 『신민』, 1926년 9월호

없이 일본 영화 아닌 서양 영화였다. T.W. 그리피스 감독의 〈동쪽 길〉 〈세계의 마음〉 〈시드는 꽃〉 〈폭풍의 고아〉 등은 시간 가는 줄 모르게 그녀를 끌어들였다.

그리피스 감독의 작품들 중에서도 그녀가 가장 감동을 받은 것은 독일 병정이 평화스러운 프랑스의 한 농촌을 잔인하게 짓밟는 〈세계의 마음〉이라는 영화였다. 꼭 한국인의 처지와 같은 프랑스 농촌 사람들에게 동정이 가는 그 작품을 그녀는 세 번이나 보았다. 채플린이 등장하면서 코미디 영화도 그녀를 즐겁게 했다. 자크 페데의 프랑스 영화 〈그리운 모습〉이라든가 〈카르멘〉 등도 그녀를 감동시켰고, 소위 미지스떼크 영화라고 불리는 이탈리아 영화 〈마지스떼〉라든가 〈아 아 무정〉 〈쿼바디스〉 등도 그녀의 혼을 뺏는 작품들이었다.

이 '꿈의 상자'라고 불리는 영화를 통해서 그녀는 더욱 서양에 경도되었고 동경심은 더해갔다. 독실한 기독교 신자였던 그녀는 〈쿼바디스〉를 보고 신앙심을 더욱 굳게 가졌을 뿐만 아니라 이탈리아에 대한 동경심을 떨칠 수가 없었다. 그녀는 〈카르멘〉과 같은 음악영화를 보면서 주연 여우 라겔 메렐과 같은 배우가 될 수 없을까 하는 생각까지 해왔다. 그녀는 아름답고 환상적인 영화를 통해서 서양을 간접 체험했고 이국 취향에 빠져들었던 것이다. 그뿐만이 아니라 그녀는 서양 영화를 통해서 자유가 무엇인가를 느껴갔고 여성의 지위 문제도 심각하게 생각하게 되었다. 전술한 바도 있듯이 더구나 그녀가 일본에 갓 건너갔을 때가 다름 아닌 다이쇼 시대의 한가운데로서 일본이 서양 문화를 받아들여서 사회적으로 큰 변화를 일으키던 시절이었다. 즉 소위 '다이쇼 데모크라시'라고 하여 문화예술은 물론이고 사회 전반에 걸쳐 전통 인습에서 일탈하여 자유와 개인의 사고를 존중하려는 풍조가 만연해가던 중이었다.

일본의 다이쇼 시대는 서양 문화를 광범위하게 수용함으로써 일

본의 전통사회를 뿌리째 흔들어놓은 시절이었다. 즉 여러 젊은이들이 19세기 말부터 20세기 초에 걸쳐서 영국과 독일 등 유럽에 유학하여 서양철학과 문학 등을 연구하고 돌아왔고 또 유럽의 사회를 호흡하고 왔기 때문에 고루하고 경직된 일본 사회는 그들을 숨 막히게 했다. 동양 사상과는 너무나 다른 서양의 철학과 문학은 인텔리 청년들을 열광시켰고, 따라서 그들은 철학의 경우 칸트에서부터 쇼펜하우어, 베르그송, 니체, 마르크스 등을 번역 소개도 하고 문학도 셰익스피어를 비롯하여 빅토르 위고, 톨스토이, 버나드 쇼, 발자크, 입센, 체호프, 블레이크, 하이네, 횔덜린 등등 고전주의에서부터 낭만주의, 자연주의, 표현주의 등에 이르기까지 한꺼번에 쏟아져 들어오게 한 것이다.

그런 중에서도 일본의 지식 청년들은 인간의 본능, 즉 인간성을 중요시하는 낭만주의에 경도되어 자아실현을 부르짖으면서 인간의 성정을 얽어매어온 전통윤리를 타파하고 생명사상을 전파하려 했다. 그런 가운데서 여성들의 자각운동도 광범위하게 번져나갔는데 그것은 곧 인습에 얽매여 있던 여성들이 인간해방을 위하여 투쟁하는 것이었다. 여성들의 인간해방 투쟁은 자유연애와 자살, 더 나아가 정사 사건으로 표출되기도 했다. 이러한 분위기는 사실 메이지 시대 말기부터 야기된 것이지만 다이쇼 시대에 절정을 이루었다고 말할 수가 있다. 그러니까 '진정한 사랑의 결말은 정사'라는 분위기가 없지 않았던 것이다. 더욱이 지명도가 높은 문인들이 상당수 연애사건에 휘말리거나 정사 사건을 일으킴으로써 대중에게 미치는 영향이 클 수밖에 없었던 것이다.

가령 메이지 시대 말기의 연간 정사 사건의 신문보도 건수를 보면 10건 정도였던 데 비해 다이쇼 6, 7년부터는 더욱 급증하여 연간 20건이 넘었으며 다이쇼 15년에는 50건이 넘을 정도였다. 그리고 자살

자의 7할도 정사 사건이었다는 통계가 나와 있다.[10] 문단에서도 개성과 자유를 최고의 가치로 삼는 이상주의적인 백화파 문학이 등장하여 젊은 독자들을 자극했는데, 이는 역시 다이쇼 시대의 당연한 흐름이기도 했다. 후술하겠거니와 백화파 문학은 김우진과 윤심덕이 절대적인 영향을 받은 정사 사건의 주인공 아리시마 다케오(有島武郎)가 중심에 있었음은 다 아는 사실이다. 김우진은 그의 사상에 공감했고 윤심덕은 그의 소설과 에세이에 심취한 바도 있었다.

물론 그녀가 아리시마 다케오에만 심취했던 것은 아니고 워낙 책 읽기를 좋아했던 만큼 쇼펜하우어라든가 베르그송 등과 같은 철학자들의 번역서들과 위고, 톨스토이 등등 당시 일본에 번역 소개된 문학 작품들을 광범위하게 섭렵할 수 있었다. 서양 문화가 봇물처럼 쏟아져 들어오면서 인간의 개성 존중과 '사랑과 낭만'을 부르짖은 다이쇼 시대 분위기는 그녀의 자유분방한 성격과도 너무나 잘 맞는 것이었다. 그녀는 다이쇼 시대의 사회 문예에 절대적인 영향을 받으면서 급속히 근대인이 되어갔다. 여자와 남자가 하나도 다를 것이 없다고 결론 짓고 점점 더 왈녀적 성격을 띠어갔으며 자유분방해져 갔던 것이다.

그렇다고 해서 그녀가 음악 공부를 소홀히 한 것도 아니었다. 성악에서도 그녀는 풍부한 성량과 미성(美聲), 그리고 대륙 여성다운 활달성으로 해서 교수들의 주목을 끌었고 어른스러운 행동으로 기숙사의 일본 여학생들을 이끌어갔다. 그녀가 그렇게 일찍 철이 들고 어른스러워진 것도 사실은 유소년 시절의 가난 때문이었다. 그러나 일본에서의 그녀의 행동거지는 언제 가난했더냐 싶게 평소에도 화려한

젊은 교사 생활과 일본 유학

10 간노 사토미, 『근대일본의 연애론-소비되는 연애 · 정사 · 스캔들』, 손지연 역, 논형, 2014. 26쪽.

성장으로 주위의 시선을 끌었다. 물론 그녀가 돈이 많아서가 아니었다. 학비는 총독부에서 받았으니까 문제가 안 되었고 생활비는 평양에서 홀 부인이 보내주었으며 또 건강하고 부지런한 그녀는 솜씨 좋게 자수, 편물 등 수예품을 만들어 팔아서 짭짤한 부수입을 올리기도 해서 절대 궁하지 않았다.

윤심덕은 도쿄 유학 시절부터 잘 알고 있던 어느 기자가 그녀에 관하여 "그의 눈에 넘치는 쾌활한 성격, 6척에 가까운 위대한 체격은 저이도 여자인가?라고 탄사를 터뜨릴 만치 비여성적 여성이었다. 그러나 그 반면에는 그는 또 가장 여성다운 여성이었으니 그는 놀랄 만치 여성으로서의 가진 재조(才操)를 구비하였었다. 그와 같은 말괄량이가 또는 제법 내로라하고 뽐내고 다니는 신여성이었겠느냐고 할 만치 가정에 있어서의 그는 밥도 잘 짓는 것부터 마루걸레치기와 바느질하기까지 못하는 것이 없어서 항상 그의 어머니의 힘을 덜어주었다. 또 침공(針工)에까지 능통하여서 손으로 하는 노릇이면 못하는 것이 없이 다하니 그는 남성적 여성인 동시에 또 가장 여성다운 요소를 구비한 여성이라 하겠다"[11]고 쓴 바도 있다. 이처럼 그녀는 훤칠한 용모에다가 값비싸고 멋진 옷을 걸치고 짙은 화장을 한 채 도쿄 거리가 좁다고 활보했던 것이다. 그러므로 그녀가 우에노음악학교 안에서뿐만 아니라 재일 조선 유학생들에게도 명물로서 소문난 것은 극히 자연스런 현상이었다. 실제로 도쿄 유학 생활은 그녀의 인생관을 크게 변화시켰다.

본래 타고난 외향적 성격에다가 다이쇼 시대의 자유분방한 풍조와 예술을 스펀지처럼 빨아들였기 때문에 그녀는 더욱 개방적이 되었으며, 성의 구별을 초월하는 품성을 지니게 된 것이다. 따라서 그

11 1기자, 앞의 글, 『신민』, 1926년 9월호

녀는 로시니라든가 모차르트, 푸치니 등과 같은 서양 작곡가에 더욱 심취해갔다. 도쿄 생활에서 경이적인 신세계 체험에 때때로 흥분하기도 했지만 그럴수록 그녀는 낙후된 조국을 생각하고 비감에 잠기곤 했다. 특히 여성들의 꿈을 시들게 하는 조선의 고루한 전통윤리가 싫었고 더욱이 영혼마저 시들어감은 못 견딜 정도였다.

그녀는 틈나는 대로 우에노공원을 찾아 쓸쓸한 늦가을의 낙엽을 밟으면서 슬픔에 젖곤 했다. 이처럼 우수에 잠긴 표정은 남들이 좀처럼 볼 수 없는 그녀의 또 다른 면이었다. 음악도로서 누구보다도 독서를 많이 한 그녀가 백화파 문학 이상으로 특히 좋아한 분야는 19세기 유럽 철학이었고, 그중에서도 쇼펜하우어의 비관론적인 글을 좋아했다. 이러한 문예 탐닉이 그녀를 때때로 우울하게도 만든 것이었다. 그러나 그녀가 워낙 낙천적 성격을 가졌기 때문에 밖으로 별로 나타나지 않았을 뿐이었다.

젊은 교사 생활과 일본 유학

동우회에서의 첫 만남

그럴 즈음에 도쿄 유학생들이 부산하게 움직였다. 2·8독립선언 사건에 이어 조국에서 거족적인 3·1독립운동이 일어난 것이다. 괄괄한 성격의 그녀도 흥분 상태에서 열심히 도쿄 거리를 무작정 뛰어 돌아다녔지만 어떻게 해야 할지를 몰라 마음만 초조했다. 도쿄에서 3·1운동을 맞은 그녀는 조국에 대한 피 끓는 사랑을 느꼈고 한숨 짓는 버릇도 생겼다. 그때부터 그녀가 누구를 만나든 "싫으나 좋으나 잘나나 못나나 내 조국 내 동포이니 우리는 종생토록 조선의 마음을 읊으며 조선의 설움과 조선의 새로운 기쁨을 노래하지 않으면 안 될 것이오. 나폴리로 가든 마르세유로 가든 도쿄로 가든 우리는 항상 산 곱고 물 맑은 조선의 퇴폐하여 가는 예술을 붙들어 일으키는 역군이 되어야겠다는 생각이 없어서는 아니 될 것이오"라고 가끔 푸념하기도 했다.

실제로 그녀가 3·1운동 때 구체적으로 무엇을 했었는지는 알 길이 없다. 그러나 위에 인용한 말에서도 느낄 수 있는 것처럼 그녀가 민족음악가를 꿈꾸었던 것만은 사실이었다. 3·1운동이 있은 2년 뒤

여름방학을 맞아 그녀가 했던 일에서 그녀의 조국애를 쉽게 읽을 수 있다.

1921년 초여름, 평소에 알고 지내던 몇몇 유학생들로부터 만나자는 전갈을 받고 나가보니 유학생들이 많이 모여 있었다. 와세다대학 영문과 재학생인 김우진을 위시해서 조명희, 홍해성, 유춘섭, 진장섭, 고한승, 김석원 등 10여 명의 학생들이었다. 그들 중에는 아는 얼굴도 있었고 처음 인사한 학생도 있었다. 그때 한 학생이 모임을 갖게 된 이유를 설명했다. 즉 재일 조선인 노동자와 고학생 단체인 동우회에서 학생들이 방학 동안 고국에 돌아가 도쿄에다가 사무실을 하나 마련할 수 있도록 모금 운동을 벌여줄 것을 요청해 왔다는 내용이었다. 그래서 생각해낸 것이 순회 연예단 조직이라는 것이었다.

그런데 그 요청이 전년도에 조직된 최초의 근대극 연극 서클인 극예술협회 쪽으로 왔다는 것이었다. 극예술협회는 도쿄에서 문학과 연극 등을 공부하는 학생들이 서양 근대극을 연구하기 위해서 발족시킨 일종의 독서 서클이었다. 그녀는 그 서클에 가입해 있지 않았기 때문에 처음에는 별 호기심이 생기지 않았지만 학생들이 하나같이 애국심에 불타고 있었기 때문에 참여할 마음이 생긴 것이었다.

그러나 문제는 자기가 그 서클에서 무엇을 할 것이냐였다. 왜냐하면 배우는 하기 싫었기 때문이다. 다행히 그 문제는 쉽게 해결되었는데, 동우회 순회극단의 레퍼토리가 연극에만 국한되지 않았기 때문이었다. 즉 동우회 순회극단은 단순히 연극을 공연하는 데 목적이 있었던 게 아니라 민족운동의 한 방편으로 하는 것인 만큼 레퍼토리를 다양하게 짜기로 했던 것이다.

그러니까 민족의식을 고취시키는 강연으로부터 시작하여 일제의 착취와 압박에 시달리는 민족을 위로하는 음악 연주, 마지막으로 몽매한 민족을 각성시키는 계몽극 공연으로 구성하자는 것이었다. 물

론 이들 세 가지 중에서 연극 공연과 음악 연주가 주가 되고 강연은 곁다리로 들어갔음은 말할 나위도 없다. 실제로 3·1운동 이후의 활발한 청년 학생 민족운동은 크게 두 가지로 진행되었다. 주로 하계방학과 동계방학을 이용해서 사회과학 계통을 공부하는 학생들은 순회 강연 활동을 벌였고, 인문예술 계통을 전공하는 학생들은 연예 활동을 벌이는 것이 대세였다. 그리고 동우회 순회극단의 구성원들은 모두가 도쿄에서 문학, 연극, 음악 등을 전공하고 있던 학생들이었다.

그런데 동우회 순회극단의 경우는 자발적으로 결성되었다기보다는 도쿄에 있었던 노동자와 고학생들의 요청에 의한 것이었기 때문에 30명으로 구성된 단원의 인솔 책임자는 노동자회에서 나온 임세희(林世熙)였다. 그리고 연극 책임자는 와세다대학에서 연극을 공부하고 있던 김우진이었다. 연사까지 30명으로 구성된 회원 가운데 음악으로 참가한 사람은 윤심덕을 비롯해서 바이올리니스트 홍난파와 피아니스트 한기주(韓寄住) 세 사람뿐이었다. 홍난파는 연극과 음악을 겸했고 그녀와 한기주는 노래와 반주를 맡았다.

다재다능한 홍난파는 바이올린 독주도 하고 연극의 주연배우도 했으며 자기가 쓴 소설 「최후의 악수」를 연극 대본으로 제공하기도 했다. 당초 동우회 순회극단을 실질적으로 이끈 김우진은 윤심덕에게 여자 주인공을 맡아달라고 요청했지만 그녀는 정중히 거절하고 노래만 부르겠다고 고집을 꺾지 않았다. 그래서 결국 여주인공 역은 온나가타(여장 남자 배우)를 쓸 수밖에 없었고, 따라서 예쁘게 생긴 아동문학가 마해송(馬海松, 본명 湘圭)이 도맡아 하게 되었다. 그러니까 마해송이 작품 〈최후의 악수〉에서 주연 남자배우 홍난파의 상대역이 되었다.

연극 레퍼토리는 〈김영일의 사〉(조명희 작) 〈최후의 악수〉 2편의 창

작물과 던세이니 경 작 〈찬란한 문〉(김우진 역) 세 가지였는데 조명희는 〈찬란한 문〉에, 홍난파는 〈최후의 악수〉에, 유춘섭은 〈김영일의 사〉에서 각각 남자 주연을 맡고 그 상대 여자 역은 마해송이 도맡아하게 되었다. 마해송도 처음에는 조금 주저했지만 워낙 착하고 상냥한 성격이어서 군말 없이 연습에 들어갔다. 연출은 연극을 가장 잘아는 김우진이 맡았는데, 평소 수줍음을 많이 타고 말이 없는 내성적성격이어서 연습을 제대로 진행시키지 못했다. 그래서 할 수 없이 홍해성과 친분 있던 일본의 인기 연극배우 도모다 교스케(友田恭助)를특별 요청하여 도움을 받기도 했다.

대충 연습을 끝낸 그들은 1921년 초여름에 동아일보사, 천도교 신도회, 불교 청년회 등 각종 종교 사회단체의 후원을 받아 관부연락선을 타고 부산에 내렸다. 모두 다 조국을 위해서 무언가 한다는 생각으로 흥분에 싸여 있었다. 비용이 넉넉지 못했던 일행은 조그만 여관에 여장을 풀었다. 1921년 7월 5일이었다. 그들은 8일부터 부산을 스타트로 전국을 순회공연하기로 되어 있었다. 그런데 뜻밖에 첫날 야밤에 윤심덕이 자는 방에서 조그만 소동이 일어났다.

비용도 절약하고 또 윤심덕이 워낙 남자같이 활달한 여자였으므로 남학생들과 한 방을 쓰게 되었는데, 야밤에 단원 중 그녀를 마음속으로 좋아하고 있던 S가 슬그머니 끌어안는 사건이 벌어진 것이다. 놀란 그녀는 벌떡 일어나 불을 켜자마자 S의 뺨따귀를 큰 손으로 후려갈기면서 벽력같은 소리로 "네 이놈, 나는 평소에 너를 그렇게 야비한 인간은 아닌 줄 알고 사귀었는데 이게 무슨 수작이냐?"고 일갈했다. S는 옷을 입지도 못한 채 벌건 얼굴을 두 손으로 감싸면서 사과를 했다. "심덕이 잘못했어. 다시는 안 그럴게, 용서해줘." "그래, 내 한번은 용서하마. 친구는 어디까지나 친구로 좋은 거야." "잘 알았어." 이튿날 그녀는 언제 그런 일이 있었더냐 싶게 S에게 전과 다름

없이 다정하게 대해주었고, 그 뒤로 S 역시 대범하고 활달한 그녀를 누나처럼 따랐다. 그때의 사건에 대하여 『동아일보』는 다음과 같이 기사화했다.

지금으로부터 약 4, 5년 전 어떤 여름의 일이었더랍니다. 윤 양과 친하던 남자 친구 중에도 가장 친하다는 청년과 또는 그밖에 여러 청년들과 함께 일행이 되어 조선으로 나온 일이 있었는데 그때 일본을 떠나 부산에 도착하여서 어떤 여관에서 하룻밤을 쉬게 되었더랍니다. 그날 밤 공교히 여관방이 좁아서 윤 양과 매우 가깝게 지냈다는 또 다른 어떤 청년의 말이거니와 윤 양과 매우 가깝게 지내던 사실담을 들어보면 그 청년과 한 방에서 자게 되었는데 밤이 조금 이슥하여서는 같이 자던 청년이 윤 양의 정조의 단물을 한번 맛보고자 윤 양에게 수상한 행동을 하였다 합니다. 그때 윤 양은 갑자기 일어나며 그 남자의 뺨을 치고 '나는 네가 그렇게 더러운 남자인 줄 모르고 가깝게 사귀어왔더니 이것이 무슨 금수의 행동이냐'고 준열히 책망을 하였답니다. 그러니까 그 남자도 하도 무안하고 할 말이 없어서 당장에 백배사과를 하며 이후에는 다시 그 같은 맘도 먹지 않겠다며 애걸복걸하여 그 후로도 여전히 그 남자와 가깝게 지냈다 합니다.[1]

이상의 기사는 윤심덕이 성악가로서 명성을 유지하고 있을 때의 보도였으므로 전혀 허구성은 없는 것으로 보인다. 그녀는 어디를 가나 특히 남학생들에게 인기가 대단했다. 괄괄하고 개방적인 성격인데다가 일본에서 신식 물을 먹고 또 일본 여성들의 친절까지 몸에 배어 있어서 남자들은 그녀 옆에만 가면 눈 녹듯이 녹아내렸던 것이다. 그녀가 얼마나 활달하고 상냥했던지는 당시 『동아일보』의 다음과 같

1 『동아일보』, 1925. 8. 4.

은 기사가 잘 증명해주고 있다.

> 그가 일본으로 건너가서부터는 그 같은 성격이 더욱 발달되었고 모든 일에 전부 노골적으로 도무지 무엇을 기탄하는 법이 없이 되어 동양식으로 구도적 여자의 형전(刑典)은 조금도 가지지 않았었다 합니다. 여자친구들에 대해서는 말할 것도 없거니와 더욱이 남자친구들에 대하여서도 천 번으로 사귄 사람이라도 끝없이 다정스럽고 살뜰하게 대하며 더욱이 조금 웬만큼 사귄 지가 오래된 사람에 대해서는 살이라도 베어 먹일 듯이 살뜰한 것은 물론이요 얘, 쟤 하고 평교(平交) 간의 상투어를 사용하여 더욱 그 친절을 보이었다 합니다.[2]

그만큼 그녀가 사교적이었던 것이지 남자를 이성적으로 좋아한 것은 아니었다. 이처럼 그녀는 예술가답게 정도 많고 한도 많아서 다정다감한 활녀였던 것이다. 따라서 그녀에 대해 당시『동아일보』는 "너무 열정적이면서도 이성에 대한 사랑에 대하여서는 지나치게 이지(理智)가 밝았다"고 썼던 것이다. 그녀가 많은 남성들과 친교를 맺으면서도 스캔들을 낳지 않을 만큼 엄격한 절제 생활을 할 수 있었던 것은 어려서부터 몸에 밴 기독교적인 가정교육 때문이었다.

그녀가 도쿄 유학 초기부터 그녀 주위에 모여든 남학생들로 해서 염문이 끊이지 않았지만 그것은 어디까지나 주변 사내들이 아전인수로 퍼트린 일방적 소문일 뿐 그 이상은 아니었다. 그녀는 좀처럼 한 남자에게 마음을 주지 않았다. 물론 유학 동지로서 와세다대학 문과에 다니면서 바이올린과 작곡을 공부하고 있던 채동선이라든가 고향의 이모 씨 등과 같이 꽤 가까웠던 남성도 없지는 않았다. 그녀는 또 떠도는 소문에 일일이 신경을 쓸 만큼 소심한 여자도 아니었다. 그녀

2 『동아일보』, 1925. 8. 2.

는 자기 주변에 이상한 풍문이 돌면 더욱 반발적으로 강하게 나갔다. 그러한 그녀의 태도를 『동아일보』는 다음과 같이 묘사한 바 있다.

윤 양이 동경에 있을 때에 자기의 주위에 딸려 다니는 몇몇 남자 중에도 특히 별달리 사랑하는 청년이 두세 사람 있었더랍니다. 그 래서 윤 양을 똑바로 이해 못 하는 사람들은 모두 윤 양과 그 청년 사이에 사랑의 관계가 있으니 어쩌느니 하고 아주 본 듯이 말하는 사람도 있고 또 한걸음 지나쳐 윤 양의 행동을 비평까지 하는 사람 들도 있어서 웬만한 사람의 입에는 거의 그 같은 말이 오르내리게 되도록 소문이 낭자하였다 합니다. 남들이 그 같은 말을 하면 그 같은 말이 있을수록 윤 양은 더욱더 자기와 가깝게 지내는 남자와 일층 행동을 수상히 가졌고, 더 한층 태도를 노골적으로 하여 어 떤 사람은 오히려 그 같은 것을 이야기하는 자기 스스로가 시진(澌 盡)스러워서 다시는 그 같은 말을 입에 담지 않고 마는 일도 흔히 있었더랍니다. 다시 말하면 윤 양은 자기 속만 결백하면 세상에서 아무렇게 떠들거나 머리털 하나 까닥하지 않는다는 뱃심이었을 터 이지요.[3]

이상과 같은 보도에서 확인할 수 있는 것처럼 그녀는 덜 개명된 기성 인습에 반항했고, 오히려 경멸감을 행동으로 대담하게 나타내 는 배짱 있는 처녀였던 것이다. 그녀는 어떤 남자와도 사귀고 또 외 형적으로 가까워도 그것을 동성 간에 친히 지내는 것처럼 생각한 것 이다. 그녀는 절대 남성들에게 유혹당하거나 또 유혹을 하는 음탕녀 는 더더욱 아니었다. 그만큼 그녀는 활달한 성격과는 달리 청교도적 인 면이 강했던 것이다.

가령 동우회 순회극단 시절 부산의 여관 사건은 그 하나의 단적

3 『동아일보』, 1925. 8. 4.

인 예였다. 그런 그녀도 가끔은 예외적 행동을 했다. 함께 양악을 공부한 홍난파와는 격의 없는 관계였다. 그녀는 홍난파의 다재다능하면서도 호남아적인 기질을 좋아했다. 물론 두 사람 간의 애정 관계는 전혀 없었다. 그러나 그녀가 홍난파와는 이성 간의 또는 음악동지로서 그를 어느 정도 좋아했던 것은 사실인 듯싶다. 홍난파 역시 탁 트였으면서도 사려 깊은 그녀를 좋아했다. 그 두 사람은 음악이라는 공통분모로서도 충분히 가까워질 수 있는 사이였다. 이명온의 다음과 같은 회상은 그녀와 홍난파 간의 농도 짙은 우정과 그녀의 활달한 태도를 잘 나타내 준다고 하겠다.

> 같은 침대차를 타게 된 윤 양과 홍 군은 어찌 보면 애인 같기도 하고 친구 같기도 한 대화를 주고받으면서 남하하는 길이었다. 간간이 마주치는 두 사람의 눈동자에는 형용하기 어려운 뜨거운 열이 가슴을 설레게 하였던 것이다. 그것은 두 사람이 평소에 느껴보지 못한 생리의 착오였을 것이다. 두 사람의 우정이 어제 오늘에 시작된 것도 아니요, 새삼스럽게 어느 특수한 행동을 하기에는 무척 쑥스러울 정도였다. 그럼에도 불구하고 그들의 육체는 사막의 열풍 속에서 몸부림치려 들었던 것이다. 커튼이 늘어진 침대 박스 안에는 남녀의 숨결이 벅찼고 여러 친구들의 시선은 모조리 그곳으로 집중하였다는 얘기를 어느 선배에게서 들었을 때 나는 다소 어색한 표정으로 설마 그랬을라구요 하면서 적이 영화의 한 장면을 연상하지 않을 수 없었던 것이다.[4]

동우회에서의 첫 만남

그녀는 충분히 그러고도 남을 여자였다. 그녀는 솔직담백하고 활달한 성품에다가 도쿄에서 서양의 개방적인 예술 감상과 문학서적 등을 통해서 서양화되었기 때문에 자기가 좋아하던 동도의 홍난파

4 이명온, 『흘러간 여인상』, 삼중당, 1963, 90~91쪽.

와 커튼 뒤에서 포옹도 하고 키스도 할 수 있었을 것이다. 그녀가 평소 이따금 되뇌는 말이 있었다. "무엇하러 마음속에 두고 끙끙 앓으며 사느냐." 자기가 좋으면 해보는 것이고 싫으면 그만이지, 뭐가 두려워 남의 눈치를 살피고 비겁하게 뒷걸음질을 하냐는 것이다. 그녀는 남녀관계뿐만 아니라 모든 일에 적극적이었고, 아니라고 판단되면 누구한테나 즉석에서 칼처럼 끊어버리는 성미였다. 따라서 홍난파와의 관계도 짙은 우정 이상은 아니었던 것 같다.

두 사람 다 명랑하고 예술가로서의 열정과 광기가 있었던 만큼 기차커튼 뒤에서 장난기 섞인 포옹과 애무가 전부가 아니었나 싶다. 그런 사건도 특히 같은 일행이었던 다른 남자의 뺨따귀를 올려붙인 며칠 뒤의 일이었다는 점에서 그녀의 뻔뻔스러울 정도의 성격적 단면을 잘 나타내주는 사건으로 보인다. 그런데 그 시기에 그녀가 눈여겨 보고 있었던 남성은 전연 다른 데 있었다. 여하튼 동우회 순회극단은 7월 8일 부산에서 첫 공연을 가졌다. 강연은 아직 서툴렀어도 윤심덕의 독창과 홍난파의 바이올린 독주는 청중을 사로잡았다. 연극도 아마추어였으나 반응은 열띠었다. 장맛비가 주룩주룩 내리는 속에서 연극을 시작했으나 많이 모여든 청중의 반응은 열띠었다.

일행은 부산에서 이틀간 공연을 하고 다음 공연 지역인 김해, 마산, 진주, 통영, 밀양, 경주, 대구, 목포, 광주, 전주, 군산, 강경, 공주, 청주 등 20여 일 동안 14도시를 숨 막힐 정도로 돌아서 7월 26일 서울에 도착했다. 단성사에서 공연하기 위해서였다. 물론 단성사 공연은 장사진의 인파 속에서 끝났다. 그때의 광경을 『동아일보』는 다음과 같이 보도한 바 있다.

첫날은 비가 옴에도 불구하고 정각 전부터 만원으로 성황. 동우회 연극단은 조선 지방을 들어서기 시작하자 부산서부터 제1막을 공개

하야 이르는 곳마다 끓는 듯한 환영을 받고 지나간 26일 오전에 경성에 도착한 이래로 며칠 동안은 큰 기대 속에서 모든 설비를 진행하던 중 재작일 밤에도 동구만 단성사에서 첫 무대의 휘장이 열리었다.[5]

극의 진행함에 따라 군중은 '잘한다. 참 잘한다. 과연 잘한다' 하면서 그 손바닥이 못이 박이도록 두드린다. 그럴 뿐 아니라 관객은 서로 바라다보면서 연해연방 이것이야말로 참 연극이로구나 하는 말도 들리었다. 그중 더욱 김영일의 친구 박대연으로 분장한 허하지 씨의 무대상의 그 일거일동은 더욱 정표하였다. 부자 학생 전석원과 격투가 일어나는 데에 이르러서는 그놈 죽여라, 하는 부르짖음이 극장이 떠나가도록 사방에서 들렸다. 그리고 제3막 김영일이 죽는 곳에 가서는 탄식하는 사람, 우는 사람, 극장은 전혀 일종의 초상집을 이룬 듯하였다.[6]

이상과 같이 열띤 반응은 연극에서만이 아니었다. 윤심덕의 독창과 홍난파의 바이올린, 한기주의 독창과 오르간 반주도 청중의 영혼을 흔들어놓았다. 윤심덕의 독창은 역시 미성과 풍부한 성량 그리고 청중을 압도하는 제스처, 쭉 뻗은 몸매가 보여주는 관능적 매력이 멋지게 조화를 이루었고, 홍난파의 인기는 별로 구경 못 한 서양 깽깽이 바이올린의 기막힌 선율 때문이었다. 한기주의 인기도 이들 못지않았다. 단아한 자세와 고운 목소리 그리고 제비 같은 앉음새로 반주하는 모습은 너무나 매력적인 것이었다. 특히 윤심덕에 대하여는 "가는 곳마다 그의 독특한 미성으로써 일반을 참하여서 그의 성악에 도취케 하였으니 그때부터 일반이 비로소 윤심덕의 성악가로서의 존재

동우회에서의 첫 만남

5 『동아일보』, 1921. 7. 30.
6 『동아일보』, 1921. 7. 18.

를 인정하게 되었다"[7]고 칭찬함으로써 이미 학생 시절에 그가 성악가로서 널리 알려지게 된 것이다.

이처럼 키 큰 신예 성악가 윤심덕이 자연스럽게 히로인이 되어 있던 인기 절정의 동우회 순회극단은 서울에서 다시 북쪽을 향해 떠났다. 개성을 시작으로 하여 해주, 평양, 선천, 정주, 철원, 원산, 영흥, 함흥까지 전국을 밟았던 것이다. 그녀는 고향인 평양에 와서도 일정이 너무 빡빡하게 짜여 있어 하룻밤 잠만 자고 떠날 수밖에 없었다. 전국 25개 도시를 순회한 단원들은 서울에 다시 돌아와 공연을 가진 뒤 해산하기로 했다. 그러나 〈김영일의 사〉 공연 중에 뜻하지 않은 불상사가 일어나서 도중에 막을 내리고 말았다. 즉 공연하는 중에 "십 년 전에는 자유가 있었는데 지금은 자유가 없다"라는 대사가 임석 경관에게 적발된 것이다. 극본이 검열에 통과된 것인데도 임석 경관은 공연 중에 막을 내리도록 명령했다. 그리고 몇 사람은 공연이 끝난 뒤에 경찰서에 끌려가 발길로 차이는 불상사도 일어났다.

결국 동우회 순회극단은 출발 한 달 반 만인 8월 18일에 종로청년회관에서 쓸쓸한 해단식을 가짐으로써 젊은 유학생들의 조국애의 불같은 사랑도 참가자 개개인 속에서 내연케 되었다. 그녀는 한 달 반가량 그동안 전혀 가보지 못했던 조국의 산하를 밟으면서 많은 것을 체험하고 느끼기도 했다. 작열하는 태양 아래 빡빡한 일정에 맞춰 각지를 순회하느라고 몸은 지쳤지만 조국 땅을 직접 밟아보는 동안에 열병 같은 조국에의 사랑이 용솟음쳤기 때문에 살아가는 데 용기를 얻었고 몸에서 생기까지 솟구침을 느끼기도 했다. 그녀가 돌아다니면서 절실하게 느낀 것은 왜 이렇게 우리는 가난하고 무지몽매하며 천대받는 백성이 되었느냐 하는 의문이었다. 가는 곳마다 산천은 아

7 1기자, 앞의 글

름답고 들꽃은 만발한데 왜 이다지도 처참한 백성으로 버려져 있는지 알 수가 없었다.

그녀는 어린 시절의 고생스러움이 되살아나면서 도쿄 생활 중에 잠시 잊고 있었던 아픈 과거를 반추하기도 했다. 그러면서도 그녀는 우리 땅이 꽤 넓다는 것과 파란 하늘과 곳곳마다 피어오르는 아기자기하고 여성의 가슴 같은 뭉게구름이 그렇게 아름다울 수가 없다는 것도 절감했다. 그녀는 여름날 골짜기에서 들려오는 매미 소리를 들으면서 내 조국을 위한 노래, 내 민족의 심금을 울릴 노래를 마음껏 부르리라 굳게 마음먹곤 했다. 그녀는 또 그 여름의 한 달 반이 자신의 생애에 아주 중요한 의미를 던져주는 경험이었다고 생각했다. 그만큼 그녀가 여름을 통해서 또 한 번의 내적 성숙의 기회를 가지게 된 것이다. 자기 조국과 민족에 대한 막연한 사랑이 국토를 직접 밟는 동안 그녀의 내면 속에 싱싱한 생명력으로 자리 잡았던 것이다. 그러니까 조국애가 단순히 감상주의나 관념적 사치가 아니라 하나의 실존과 사명감으로 내면화되었다고 말할 수가 있겠다.

그녀는 그 여름의 순회공연을 통해서 평소 생각하고 있던 것, 즉 좋으나 싫으나 이 땅은 내 조국이고 이 조국 동포를 위한 음악을 해야겠다는 것을 굳게 다졌다. 한편 순회공연 중에 청중 앞에 처음 서 본 것이기 때문에 담력을 기른 계기도 되었다. 청중도 수백 명이 아니라 수천 명씩 앞에 놓고 노래를 불렀기 때문에 처음 무대 위에 섰을 때의 떨림은 거의 없어졌던 것이다. 여하튼 1921년 여름의 전국 순회공연은 그녀로 하여금 조국애를 굳게 다지는 계기가 되었고 청중 앞에서 흔들리지 않는 담대함도 기른 귀중한 체험이었다. 그러나 그런 모든 것 외에도 훗날 그녀의 운명을 결정적으로 바꾸도록 만든 한 남자 김우진을 만났다는 사실이 의미가 있었다.

그렇다고 해서 달포 동안의 순회공연 중에 그녀와 김우진이 특별

히 친해졌다든가 하는 것은 전혀 아니었다. 김우진은 사실 당시에 딸 하나까지 둔 유부남이었다. 오히려 완고한 김우진에게 남자를 우습게 보고 제멋대로 구는 말괄량이 같은 윤심덕은 안중에 없었다. 냉혈한이라 불릴 만큼 이성적이고 냉철한 신사였던 김우진으로서는 그녀가 별스런 여자 이상으로 생각되지 않았던 것이다. 그러니까 김우진에게 조금이나마 관심을 가졌던 것은 윤심덕 쪽이었다. 남자를 남자로 보지 않는 그녀의 눈에 김우진이 독특한 사람으로 보인 것은 사실이었다.

대학 초년생임에도 장난은 말할 것도 없고 허튼소리 한마디 없는 김우진이 매우 답답해 보일 정도였다. 그런 김우진인데도 말없이 모든 일처리는 혼자서 도맡아 하고 작품 번역에서부터 연출, 연기 지도, 무대감독, 분장 등 안 하는 것이 없고 자금도 조달했던 것이다. 그런 젊은이답지 않은 진중함과 사려 깊은 태도가 그녀에게는 돋보였던 것이 사실이었다.

그래서 대원들 모두가 같은 학생 친구들임에도 김우진만은 어려워했고 함부로 범접하지를 못했다. 어떤 남자든 간에 비슷한 또래로서 한 번만 만나면 애 쟤 너 나 하는 말괄량이 그녀도 김우진에게만은 함부로 못 했다. 그녀는 김우진을 볼 때마다 전에 감동깊게 읽었던 헤르만 헤세의 소설『데미안』의 주인공을 연상하기도 했다. 그녀는 혼자서 저 골생원이 나를 데미안처럼 자기발견의 길로 인도해줄 수 있을까를 공상한 적도 있다. 그는 그럴 수도 있을 것이란 생각을 했다.

왜냐하면 김우진은 말 없는 속에도 범상하지 않은 데가 있어 보였기 때문이다. 도수 높은 안경 너머로 번뜩이는 칼날 같은 지성과 풍부한 식견으로 해서 그는 충분히 데미안처럼 자기의 운명을 발견케 하는 데 어떤 역할을 해줄 것 같은 생각이 들곤 했다. 그런데 그것은

어디까지나 그녀 혼자의 망상이었고, 그 이상의 것은 아니었다. 그녀는 그런 망상을 하면서도 한편으로 그런 것이 얼마나 부질없고 우스운 것인가를 생각하고 혼자 미소 지은 적도 있었다. 왜냐하면 저렇게 답답할 정도로 내성적이고 소극적인 남자가 어떻게 고삐 풀린 망아지 같은 자기를 인도해줄까 의심했기 때문이다.

여하튼 동우회 순회극단 하계 활동 기간 동안에 두 사람은 극히 사무적인 동료에 지나지 않았다. 그들이 진짜로 가까워지기는 도쿄로 되돌아간 후부터였다.

적극적인 윤심덕과 과묵한 김우진

태어난 이래 처음으로 성인 구실을 해보았던 동우회 순회극단의 해산과 함께 그녀는 고향인 평양 집으로 돌아왔다. 그런데 그녀의 뇌리에 남아 있는 것은 성취감보다도 가난하고 무지한 이 땅 사람들의 열렬한 환영이었다. 특히 그녀는 가는 곳마다 공회당 안을 가득 메운 청중의 뭔가를 갈망하는 듯한 눈동자를 잊을 수가 없었다. 그로부터 그녀는 항상 입버릇처럼 "좋으나 싫으나 미우나 고우나 내 땅 내 민족을 위해서 노래를 불러야지" 하고 혼자서 중얼거리곤 하였다.

방학 동안을 길거리에서 허비했으니 집에서의 휴가 기간은 몇 주되지 않았다. 9월 중순에 그녀는 다시 도쿄의 음악학교로 돌아갔다. 그녀가 그해 여름방학을 너무나 격렬하게 보냈기 때문에 몇 년을 보낸 것 같은 내적 성숙을 가져온 듯도 싶었다. 특히 그녀가 그해 여름 동안의 순회공연으로 학생으로서 벌써 전국에 그 이름이 알려진 것은 음악가로서는 큰 소득일 수도 있었다.

더구나 그녀의 훤칠한 용모와 강렬한 발성으로 인해서 전국 주요 도시 사람들에게 깊은 인상을 남겼던 것이다. 이는 그녀가 음악도로

서도 중요한 체험이고 동시에 조국을 위한 가치 있는 활동이었지만 그보다는 훗날 그녀가 급속히 유명해지게 되는 계기를 자동적으로 만들어놓았다는 데서 그녀에게 도움이 되었다. 동우회 순회극단 활동 이후 그녀는 도쿄의 유학생들에게도 더욱 유명인사가 되었다. 워낙 사교적이고 시원스러운 성격인 데다가 여학생의 희소가치 때문에 그녀는 많은 유학생들로부터 데이트 신청을 받곤 했다.

그런데도 까다로운 그녀는 마음을 줄 수 있는 대상을 발견치 못한 상태였다. 다만 김우진만이 인상에서 좀처럼 지워지지 않았을 뿐이었다. 그녀는 동우회 순회극단에 참가했던 동료들과 이따금 만나서 추억담을 들으면서 은근히 김우진에 관심을 나타냈지만 그는 아무런 반응이 없었다. 김우진이 그녀의 노골적인 접근에도 태연자약했던 것은 여자답지 않게 거칠게 보인 그녀가 탐탁치도 않았지만 그보다는 이미 사귀고 있는 여자가 있었기 때문이었다. 당시 그가 사귀던 여자는 일본인으로서 안과병원에 다닐 때 알게 된 간호사 고토 후미코(後藤文子)였다. 해맑게 생긴 고토 후미코는 와세다대학생인 김우진에게 호감을 갖고 적극적으로 나왔던 것이다. 고토 후미코와의 풋사랑은 그녀의 갑작스러운 죽음으로 인해 곧 비련으로 끝났다. 그러나 감성이 예민하고 지적인 여인이어서 오랫동안 김우진의 마음에서 지워지지 않았다. 그런 상황을 전혀 모르고 있던 윤심덕은 조금씩 김우진에 다가가고 있었다.

그녀는 여러 남성들과 교유가 있었지만 와세다대학을 다니면서 작곡가를 꿈꾸고 있던 채동선과 비교적 가까이 지내는 편이었다. 그녀는 남자가 추근대는 것을 제일 싫어했다. 자기가 좋아해야지 남자쪽에서 열을 올리면 곧바로 싫증을 느끼는 성격이었던 것이다. 그녀가 자기를 좋아하는 남자들을 외면하면서도 냉담했던 김우진에게 관심을 갖게 된 것도 일종의 그런 심리상태에서 연유한 것이기도 했다.

그런 그녀를 한때 좋아했던 연하남 채동선은 담판을 지으려고 기숙사 앞 중국집으로 불러냈다. 그를 친구로만 생각하고 있었던 그녀가 순순히 따라나선 것은 극히 자연스런 것이었다. 잘 마시지도 못하는 술 몇 잔을 들이킨 채동선이 입을 열었다.

"심덕이, 내가 싫은 거야?"

"누가 싫다고 했어?"

"그럼 왜 반응이 없어?"

"반응? 뭐, 남자가 그런다고 여자가 전기 오르듯 하면 여자가 어떻게 견뎌?"

"내가 농담하자는 게 아냐. 나는 내가 좋아하는 음악 이상으로 너를 좋아한다구."

채동선이 느닷없이 노골적으로 사랑을 고백하여 그녀를 놀라게 했다. 평소 내성적이고 조용한 신사로 통하던 채동선도 감정을 제어하지 못하고 외쳤다. "사는 건 참 외로워." "너마저 나를 외면하니?" 그녀는 아연할 수밖에 없었다. 그녀는 조용히 일어나서 울고 있는 채동선의 뒤로 가서 가만히 안아주었다. 사실 채동선은 너무나 깨끗하고 시적인 남성이었다. 두 사람은 늦게까지 술을 마시고 헤어졌다. 그 후 채동선의 연락은 뜸해졌다. 술에 취해서 추태를 부렸던 자신의 모습을 이 예민한 청년은 견딜 수가 없었던 같다. 그녀로서는 어쩐지 마음이 무거웠다. 그녀 역시 학구적인 음악도 채동선을 후배로서 좋아했기 때문에 막상 떠나간 다음에 마음이 언짢았던 것도 사실이었다.

그 후에도 그녀에게는 남성들의 짝사랑은 끊이질 않았다. 채동선이 떠나간 다음에는 니혼대학 문과에 다니던 박정식(朴正植)이 그녀에게 열을 올렸다. 박정식은 마음이 나약하고 매우 내성적인 청년이었다. 그는 매일같이 연서를 보내고 선물도 보내왔다. 그녀가 그를

학생들의 모임에서 몇 번 만나본 정도였고, 이야기도 별로 나누어 본
적이 없는 그저 그런 사이였다. 그럼에도 불구하고 박정식만은 대단
히 열정적이었다. 그가 평소의 소극적인 성격과는 달리 윤심덕에 대
한 열정만은 대단한 것이었다.

그녀로서는 채동선에 대한 미안함이 아직 가시지도 않은 상태였
고 또 김우진을 마음속에 두고 있던 터였으므로 조금도 마음이 움직
이지 않았다. 그녀는 특히 박정식의 무기력한 점을 매우 싫어했다.
채동선은 그렇게 얌전하고 섬세해도 호기 있게 사랑을 고백하는 남
성다움이라도 있었으나 박정식은 아무런 특징도 없이 무기력하게만
보였던 것이다. 박정식은 그녀의 매일매일의 동정을 어떻게 잘 아는
지 그에 관한 글을 원고지에 써서 일주일에 몇 번씩 소포로 부치곤
했다. 아마도 멀리서 항상 지켜보는 모양이었다. 그는 응답 없는 윤
심덕에게 다음과 같은 프란시스 잠의 시를 보내오기도 했다.

> 내 마음속에 깃들인 이 서글픔
> 혹시 그대가 헤아릴 수 있다면
> 그것은
> 파리하게 병들어 누운
> 피골(皮骨)만의 모습을 지닌
> 애련한 어머니
> 미구에 다가올
> 스스로의 죽음을 깨닫고
> 그의 아들을 위하여
> 그 아들에게 주기 위하여
> 값싼 장난감을 어루만지며
> 또 어루만지고 있는
> 가난한 어머니의
> 눈물에 견줄 수 있으리

이 시의 의미를 충분히 이해할 수는 있었지만 그래도 마음의 동요는 전혀 없었다. 그녀는 이상스럽게도 박정식에게만은 목석과 같이 냉정하게 굴었다. 박정식은 결국 상사병으로 누워버렸다. 이역만리 일본 땅 하숙방에서 앓아누워 있는 박정식을 생각할 때 그녀도 마음이 아팠던 것은 사실이었다. 그 이야기를 박정식의 친구로부터 들은 그녀는 그의 하숙방으로 느닷없이 찾아갔다. 그녀다운 용단이었다. 때 묻은 이불을 뒤집어쓰고 누워 있는 박정식을 본 그녀는 갑자기 연민의 정이 아닌 분노가 치밀었다. 그녀는 방에 들어서자 앉지도 않고 그를 내려다보며 일갈했다. "무슨 사내가 이 모양이야. 참, 데데한 남자가 유학까지 와서 계집 때문에 앓고 누워 있단 말야. 쯧쯧……."

놀란 박정식은 겨우 일어나 앉으며 윤심덕의 손을 잡으려 했다. 그런 것까지 허락 못할 그녀가 아니었으므로 그를 부축하며 말했다. "이봐요, 정신 차려요. 나는 당신같이 이렇게 나약한 남자를 좋아하지 않아." 박정식은 그녀의 이야기는 들은 체도 않고 손을 꼭 잡으며 힘없이 애원했다. "심덕 씨, 내가 왜 싫어요?" 그녀는 대답도 않고 문을 박차고 나왔다. 그 답답한 꼴을 더 보고 있을 수가 없었기 때문이었다.

그 몇 달 후 박정식은 귀국했다. 상사병이 심해서 유학을 더 지속할 수 없었기 때문이었다. 귀국하자마자 그는 더욱 헤어나기 어려울 정도로 병이 심해졌다. 그의 가족은 그를 총독부의원(현 서울대 병원) 동8호실에 입원시켰다. 그는 병실에 갇혀서도 매일 윤심덕을 찾았다. 그러다가 결국 젊은 나이에 다시 오지 못할 길을 가고 말았다. 그런데 여기에 대해서는 이설도 없지는 않다. 박정식이 아니라 도쿄제대 영문과에 재학 중이던 이창우(李彰雨)라는 설이다. 일찍이『윤심덕 일대기』라는 글을 썼던 박철혼은 그에 대하여 다음과 같이 기술한 바 있다.

더욱 윤심덕이 동경음악학교 재학 당시에 동경제국대학 영문과 본과에 재학 중이던 이창우(李彰雨)라는 청년이 윤심덕을 참 마음으로 연모하여 염서(艶書)와 값 많은 선물을 수없이 보낸 일이 있었으나 윤심덕은 어디까지나 냉정하여 그의 사랑을 받아주지 아니하고 끝까지 배척하였으므로 결국 그 청년은 실연의 깊은 통상(痛傷)으로 필경 정신의 이상까지 생기어 재작년 어느 때까지 시내 총독부의원 동8호실에 유폐되어 윤심덕의 이름을 연해 부르며 아무런 사람이 그 앞에 가도 '오! 심덕이냐. 노래 한마디 불러라. 응? 노래 한마디 불러……' 하고 광태를 연출하던 청년이 있었다. 그러나 그녀는 '흥! 그것이 내 잘못인가. 나는 싫다는데 그렇게 미치기까지 하는 남자가 어디 있어. 못생긴 사람……' 하고 끝없이 가엾이 여기면서도 사랑에 있어서마는 대단히 냉정하였다.[1]

사실 짝사랑하다가 죽은 남자가 니혼대학 재학의 박정식이든, 도쿄대학 재학의 이창우든 그것은 별 문제가 되지 않는다. 문제는 남성들로부터의 인기와 또 그녀의 이성에 대한 까다로움이라고 말할 수가 있다. 그만큼 그녀는 사람을 유난스럽게 가리는 편이었다. 여하튼 자기 때문에 유망한 청년이 죽음을 당했다는 것은 그녀로서도 적지 않은 충격이었다. 그 후에도 그녀는 남난(男難)을 계속 겪었으며 짝사랑한 남자가 꽤 있었다. 그런 문제에 대하여 그녀는 고의적으로 신경을 쓰려 하지 않았다. 연구년 1년을 더 다닌 학교 졸업이 얼마 남지 않았기 때문에 그녀는 성악 공부에만 골몰했다.

그녀는 로시니, 푸치니, 모차르트 등 주로 낭만주의풍의 음악을 좋아했고 독일 리트도 잘 불렀다. 그녀는 매일 밤이 이슥하도록 성악 레슨실에서 연습에 여념이 없었다. 박정식이 죽은 지도 한참 된 것 같았는데 실제로는 석 달밖에 되지 않은 때였다. 그녀는 우에노 공원

1 박철혼, 앞의 책, 23~24쪽.

을 산책하면서 이런저런 착잡한 생각으로 머리가 아플 지경이었다. 왜 젊은 남자가 한 여자 때문에 미쳐 죽어야만 하나. 나는 무엇인가? 산다는 것이 다 덧없는 것인데, 왜 그까짓 사랑 때문에 고민하고 생목숨까지 끊어야 하는가. 인생이란 다 한 줌의 흙으로 돌아가는 것인데, 왜 울고불고 야단인가? 사람은 모두 한 줌의 흙이요, 바람이요, 구름이 아닌가. 내가 못할 짓을 해서 생떼 같은 청년을 죽게 한 것은 아닌가. 이런 생각으로 그녀는 깊어가는 가을처럼 수심에 잠기곤 했다. 그러면서 그녀는 가끔 하늘을 향해 혼자 깔깔 웃기도 했다. 그녀가 이따금 혼잣말로 '다 부질없는 짓이지, 부질없는 짓이지' 하면서 알아들을 수 없게 중얼거리기도 했다. 사실 여자 25세면 과년한 나이였고 성숙할 대로 성숙한 처녀였다. 과거에 같이 학교 다니던 소꿉친구부터 여학교 동창생들만 하더라도 모두가 결혼해서 가정을 이루고 사는데, 자기는 무엇을 한답시고 이역의 싸늘한 하늘 아래서 고민하고 방황해야 하는지에 깊은 회의를 느끼기도 했던 것이 사실이었다.

그러나 그녀는 곧바로 마음을 굳게 먹곤 했다. 자기야말로 가난한 조선 땅에서 선택받은 사람이라는 자부심을 가졌고, 조선 최초의 대성악가가 되어 조국에 기여해야겠다는 사명감까지 가졌다. 그때부터 그녀는 술도 조금씩 마셨고 담배도 피워보았다. 마음의 평정을 되찾기 위해서였다.

그러는 동안에 그 가을도 덧없이 지나갔다. 도쿄도 서서히 겨울이 다가오고 있다. 도쿄의 겨울은 별로 춥지 않으므로 지내기에는 불편하지 않았으나 겨우내 창문을 두드리는 낙엽 소리가 그녀를 정말로 못 견디게도 했다. 윙윙 부는 바람소리와 함께 낙엽 지는 스산한 소리는 죽은 박정식의 원혼이 저승엘 못 가고 자기를 찾는 소리로 느껴지기도 했다. 그럴 적마다 그녀는 깜짝깜짝 놀랐고 공포에 휩싸이기도 했으며 에밀리 브론테의 소설 『폭풍의 언덕』에서 눈보라가 치는

겨울밤마다 히스클리프를 애절하게 찾는 캐시의 애원성 같다는 착각
에 빠지기도 했다. 왜냐하면 자신의 옹졸함 때문에 유망한 청년이 스
스로 목숨을 끊어야 했기 때문이다. 그럴 적마다 그녀는 속으로 외치
곤 했다. '못난 사람, 내가 싫은데 어쩔 거니. 손바닥도 마주쳐야 소
리가 나듯이 서로 마음이 끌려야지. 혼자서 좋다고 되는 거니' 하면
서 안타까워했다. 솔직히 그녀가 교만해서가 아니라 감정이 그쪽으
로 전혀 흐르지 않았기 때문에 일어난 사건이 아닌가.

도쿄 생활이 6년째인데도 그해만큼 답답하고 괴로운 겨울도 없
었다. 물론 대개의 겨울은 고향인 평양에 가서 보냈으니까 모를 수
밖에 없었겠으나, 그해만은 졸업발표회 준비 때문에 도쿄에서 겨
울을 나야 했으므로 그 어느 해 겨울보다도 지루했던 것이다.

그렇게 지루했던 도쿄의 겨울도 어느덧 지나가고 우에노 공원에
는 벚꽃이 피기 시작했다. 자신을 그렇게 초조와 자성, 그리고 회한
의 나락으로 밀쳐 떨어뜨렸던 죽음의 겨울도 끝나고 새봄이 오면서
그처럼 무겁게 휩싸고 있던 박정식의 그림자도 조금씩 희미해져갔
다. 박정식의 어두운 그림자가 걷히면서 그녀도 미지의 한 남성을 생
각하기 시작했다. 방황하고 있는 자신을 보듬어주고 따뜻하게 받아
들여줄 만한 포용력 있는 남자를 그리기 시작한 것이다. 그때의 사정
을 박철혼은 이렇게 기술했다.

> 그러나 이러한 쾌활한 성격의 반면에는 그도 또한 인간이니 그
> 도 또한 한 사람의 처녀였거니 어찌 불붙은 정서야 없었으며 남성
> 의 따스한 가슴을 생각지 않았으랴! 더구나 배우는 바가 예술이요,
> 부르는 것은 음악이었고, 고조되는 바는 타는 정열이었다. 때로 상
> 야공원의 지는 벚꽃을 치마로 받으며 소프라노의 고운 소리를 마
> 음껏 불러보기도 하였겠고 때로 불인지(不忍池) 넘어가는 달그림자
> 를 보고는 남성 같은 눈동자에 조물의 야속함을 하소연하면서 뜨

거운 눈물도 지었을 것이다. 그리하여 그는 사랑을 찾되 참으로 자기를 이해해줄 사람을 찾고 사랑을 찾되 남성적 성격을 녹여주기에 만족할만 한 인물을 골랐을 것이다. 그러나 세상은 뜬구름 같아야 그의 희망을 완전히 하여줄 만한 상대자를 구하지 못하였으니 이곳에 일어나는 것은 보통 수줍은 처녀와 다르니만큼 그만큼 방종한 길에 떨어지기가 쉽고 자포자기가 되기 쉬운 것이다.[2]

윤심덕은 자기와 비교적 가까웠거나 스쳐 간 남성들을 하나하나 떠올려보곤 했다. 작년 동우회 순회극단 시절에 자기 정조를 탐냈던 모모를 위시하여 박정식, 홍난파, 안기영, 채동선, 김모, 이모 등등 많았다. 그러다가 별로 깊은 대화는 없었으나 김우진의 인상이 가장 강하게 남아 있음을 발견했다. 외모에서 풍기는 것은 비교적 차고 책상물림 같은 꽁생원이었으나 진중하고 성실한 기품의 태도가 너무나 좋았던 것이다. 마침내 그녀는 어느 날 예고도 없이 김우진의 하숙집을 찾아간다. 양서(洋書)를 산더미처럼 쌓아놓고 독서에 여념이 없던 김우진은 연락도 없이 뜻밖에 찾아온 그녀에게 당황할 수밖에 없었다.

특히 김우진 입장에서 보았을 때 그녀는 동우회 순회극단 시절의 한 동지에 불과했고 또 그 왈녀 같은 태도가 별로 마음에 들지 않았던 터였다. 물론 동우회 순회극단이 해산된 뒤에도 도쿄에서 가끔 모임에서 만나왔기 때문에 그렇게 서먹한 사이는 아니었다. 그러나 김우진은 조혼으로 고향에 처자가 있는 데다가 한때 사랑에 빠졌던 일본인 간호사 고토 후미코가 갑작스럽게 죽은 후라서 윤심덕은 안중에 없었던 것이다. 따라서 처음에 김우진은 그녀의 예고 없는 방문을 불쾌하게 생각했었다.

"어! 어쩐 일이오, 누추한 남자 하숙집을 다 찾아오고……."

2 위의 책, 19~20쪽.

"왜, 내가 못 찾아올 때 왔나?"

"그러나 연락을 하고 와야 할 게 아니오. 유학까지 한 여자가 예의도 모르나."

"예의? 나 그런 거 좋아하지 않아. 내 좋은 대로 행동하는 거 몰랐어요?"

"그래도 세상은 혼자 사는 게 아닌 이상 상대방도 생각해주고 그래야잖겠어?"

"언제부터 그렇게 도덕군자였어? 아니꼽게. 나 당신이 좋아서 왔어."

대단히 예의바르고 냉철한 김우진으로서는 그녀의 당돌함에 어안이 벙벙할 수밖에 없었다. 그는 혼자서 픽 웃고 차를 준비했다. 부엌일을 잘하는 그녀가 먼저 나가 자기 집에서처럼 후다닥 차를 끓여 왔다. 김우진은 원래 과묵한 청년이었으므로 어안이 벙벙한 채 그녀의 푸념만 들어주었다.

냉담한 김우진을 본 그녀는 속으로 은근히 화가 치밀어 올랐다. 자존심이 상했기 때문이었다. 도쿄 유학생들이 모두 그녀에게 죽자 사자 하는데 이 도수 높은 안경을 낀 김우진만은 끄덕도 하지 않았던 것이다. 그동안 관심을 갖기는커녕 오히려 경멸하는 것 같은 인상마저 받았던 것이 사실이었다. 그녀는 극히 실망한 상태로 자기 기숙사로 돌아왔지만 다른 한편으로는 상쾌한 기분도 들었다. 아직까지 김우진처럼 멋진 남자를 못 보았던 탓에 그런 것이었다. 그녀는 김우진이 장차 서화담 같은 큰 인물이 될 것 같다는 생각까지 했다. 그만큼 그녀는 김우진을 높이 평가한 것이다.

그녀는 김우진이야말로 한번 빠져볼 만한 남자라고 생각하기 시작했다. 물론 그것은 순전히 그녀 혼자만의 생각이었다. 그녀가 기숙사에 돌아왔을 때 초여름 밤의 뜨락에 떨어진 벚꽃이 수북이 쌓여 있

었다. 그 낙화는 그녀의 게으름을 질책이나 하듯 초승달빛을 받으며 누워 있었다. 실제로 그녀는 매우 부지런한 여자였다. 자기 방문 앞의 낙화를 쓸지 않은 것은 그녀가 게을러서가 아니라 최근의 떨떠름한 심정을 단적으로 표현해주는 상징적 현상이었다. 그녀는 이제까지 무슨 일에든 자신에 차 있었고 절망이라는 것을 몰랐었다.

그러나 박정식이 죽은 후에는 이상스럽게 자기도 모르는 사이에 어떤 검은 그림자 같은 것이 마음에 드리워지곤 했다. 그녀가 마음의 안정을 잃고 조금씩 흔들린 것도 그때였으며 김우진을 찾게 된 것도 어쩌면 그런 여파였던 것도 같다. 여하튼 마음먹고 김우진을 만나고 온 뒤로 그녀는 잡념을 털어내고 졸업발표회 연습에만 몰두했다.

그녀는 평소 좋아했던 로시니, 모차르트, 푸치니 등과 독일 가곡 등을 다양하게 연습했다. 그녀는 또 음악학교 졸업 기념 연극에서도 주역을 맡았다. 그래서 노래 연습과 연극 연습에 여념이 없었다. 온종일 외출할 틈이 없었다. 두어 달 바쁘게 지내는 동안 그녀를 둘러싸고 있던 우수의 그림자도 사라지고 김우진으로부터 받았던 모멸감도 어느새 씻겨 나가는 듯했다.

당초 그녀는 웬만한 것은 마음속에 담아두는 성격이 아니었으므로 불쾌했던 것도 그때뿐 오래가지는 않았다. 다만 박정식이 일방적으로 던져준 충격은 순전히 인간적인 자책 때문이었지 다른 것은 아니었다. 그리고 자신을 일방적으로 연모했던 한 남성의 실제적인 죽음을 통해서 삶의 무상과 존재의 미망(迷妄)을 느낀 것이었다.

그러는 동안에 어느덧 졸업이 닥쳐왔다. 1922년 초여름이었다. 그녀는 졸업발표회에서도 단연 출중했다. 우선 많은 일본 여학생 가운데 성악 전공으로는 유일한 조선 여학생이었고, 또 조선 학생으로서는 최초로 명문 우에노음악학교를 졸업하는 것이었다. 특히 조선 여자로서도 큰 키에 속할 정도여서 왜소한 일본 여학생들 틈에서는 단

연 군계일학이었다. 그녀는 졸업발표회와 함께 연극공연에도 입센의 〈인형의 집〉에서 여주인공 노라 역을 훌륭하게 소화해냈다. 아내를 한 사람의 인간으로서가 아니라 부속물이나 애완용으로 생각하는 남편 헤르마 변호사와 삼남매를 버리고 집을 나서는 노라의 용기와 고뇌가 그녀에게는 대단히 마음에 들었다. 그녀는 노라의 인간 선언을 마치 자기의 것인 양 역에 몰입해서 열심히 해냈다. 그녀는 유독 노라가 남편의 곁을 떠나면서 하는 다음과 같은 대사를 좋아했다.

노라　말하자면 저는 종전과 다름없는 당신의 종달새가 되고 인형이 됐단 말예요. 당신이 앞으로 금이야 옥이야 하면서 깨질세라, 조심조심 다룰 그런 보물단지 말예요. 토르발트! 저는 지금 분명히 알게 되었어요. 저는 8년 동안이나 이 집에서 제3자와 살면서 아이를 셋씩이나 낳은 거예요. 아, 생각만 해도 소름 끼쳐요. 제 자신을 갈기갈기 찢어버리고만 싶어요.

　그녀는 노라의 인간적 자각과 독립심, 그리고 용기에 빠져들었다. 그래서 전심전력으로 마치 실제의 노라처럼 열심히 그 역할을 해냈던 것이다. 그녀가 출연했을 때는 동우회 순회극단 멤버들이었던 김우진, 홍난파, 조명희, 홍해성, 고한승, 조춘광 등 남자친구들이 모두 와서 구경했다. 워낙 유명한 우에노음악학교 졸업 축하 공연이었기 때문에 졸업생들의 가족뿐만 아니라 인재 발탁을 위해 각계에서 모인 관중이 큰 강당을 꽉 메웠다. 공연이 끝나자 이시가미(石上)라는 도쿄제국극장 지배인이 찾아왔다. 그녀에게 제국극장 전속 여배우로 오지 않겠느냐고 제안한 것이다. 그 지배인은 이미 음악학교 교장을 통해서 월 150원의 급료까지 제시했다. 그녀의 훤칠한 외모와 배우로서의 재능을 높이 샀기 때문이었다.

그러나 그녀는 지배인의 집요한 설득에도 불구하고 한마디로 거절했다. 그녀의 야망은 이탈리아 유학을 하고 세계적인 오페라 가수가 되는 것이기 때문이었다. 그리고 그녀는 평소 배우라는 것은 아무래도 천한 직업이라고 생각하고 있는 터였으므로 자존심이 허락지를 않았던 것이다. 이처럼 그녀가 일본에서 배우가 될 뻔했던 에피소드는 당시『동아일보』의 다음과 같은 보도 기사로도 확인할 수가 있다.

졸업하던 당시 여흥으로 출연

윤 양이 무대예술에 있어서도 상당한 소질과 기능을 가지고 있는 것은 연전 윤 양이 도쿄음악학교를 졸업할 때에 졸업생 일동이 졸업 축하로 그 학교에서 연극을 한 일이 있었는데 그때에 도쿄제국극장 지배인 되는 일본인 이시가미가 참여하야 연극하는 광경을 구경하다가 윤 양이 여배우로서의 유망한 소질과 그 재능이 있음을 보고 즉시 그 학교장에게 '윤 양, 제국극장 여배우로 채용하고 봉급은 한 달에 일백 오십 원씩을 지불할 터이니 소개하여달라'고 간청하여 그 교장이 윤 양에게 그 말을 전하며 생각이 어떠한가를 물었으나 그때의 윤 양은 단연히 이것을 거절하고 조선으로 나왔던 것이다.[3]

이상과 같은 일화야말로 그녀의 다재다능을 단적으로 보여주는 예라 하겠다.

우에노음악학교를 우등으로 졸업한 그녀는 연구과정 1년간 더 학교에 남아서 성악을 공부하기로 했다. 그러니까 일종의 조교 비슷하게 남아서 교수의 조수 노릇을 하면서 성악 공부를 더 할 수 있게 된 것이다. 몇 달 후 여름방학을 맞아 그녀는 고향으로 돌아왔다.

3 『동아일보』, 1926. 2. 6.

목포에서 열린 가족음악회

　냉랭하고 무덤덤했던 김우진도 그녀의 졸업발표회와 연극을 구경한 다음에는 태도가 조금씩 변해가는 듯했다. 그녀의 졸업 공연을 보고 실력을 인정한 것이었다. 바로 한 해 전 동우회 순회극단 시절만 해도 그녀는 김우진의 눈에 별로 띄지 않았었다. 그저 키만 꺽다리처럼 큰 게 남성 같은 여성이라 생각하고 외면했었고 그녀의 재능도 대수롭게 생각지 않았던 것이다. 그리고 남자들을 대하는 그녀의 무례함에 놀라고 눈살을 찌푸렸을 뿐이었다. 그러나 졸업발표회 때의 그녀는 매우 성숙해져 있었고 일본 여학생들에 비해 단연 뛰어났던 것이다. 당당한 용모에서부터 구김살 없는 의연한 태도, 풍부한 성량, 아름다운 목소리, 그보다도 유연한 몸매와 대중을 휘어잡는 연기력은 매혹적이기까지 했다. 특히 이상스러울 정도로 전신에서 풍기는 그녀의 성적 매력은 남성들을 홀릴 만했다. 김우진은 그녀에 대한 종래까지의 부정적 인식을 바꾸어갔다.

　그렇다고 해서 그가 그녀에게 어떤 연정을 품었다거나 이상한 호기심을 가진 것은 결코 아니었다. 그런데 마침 김우진이 교제하고 있

던 일본 간호사가 백혈병으로 입원 3주일 만에 죽은 직후여서 마음이 허전할 때였다. 따라서 은연중에 적극적인 윤심덕의 마음이 김우진에게로 서서히 다가옴을 느꼈던 것은 당연한 일이었다.

윤심덕이 김우진에게 적극적으로 애정을 표현한 것은 아니다. 다만 그녀가 만난 남자들 중에서 김우진은 단연 돋보였고 철학도와 같은 그 진지하고 성실한 태도가 마음에 들었을 뿐이었다. 그런데 그녀가 특히 끌렸던 것은 김우진이 자신이 못 가진 것을 많이 지니고 있었던 데다가 정반대의 기질도 지녔기 때문이었다. 즉 김우진은 대단히 박식하고 이지적이어서 노래나 부르는 그녀 자신보다는 훌륭해 보였고 깊은 침묵에서 뿜어내는 힘 같은 것이 있었다. 그리고 그처럼 과묵하고 냉정해 보이면서도 그녀가 천성적으로 갖고 있는 북방 여인의 뻣뻣함 같은 것이 김우진에게는 없었던 것이다. 그것은 아무래도 평안도와 전라도라는 지역의 기질적 차이였는지도 모른다.

여름이 되어 김우진과 윤심덕은 각각 평양과 목포로 돌아갔다. 방학을 고향에서 보내기 위해서였다. 그런데 뜻밖에 목포의 김우진으로부터 평양에 있는 그녀에게 초대편지가 날아왔다. 동생들과 함께 목포로 놀러 오겠느냐는 내용이었다. 김우진은 그녀의 집안 형편과 모두가 음악을 전공하고 있는 형제들에 관해서 대충 알고 있었다. 그러니까 목포 앞바다에서 피서도 할 겸 동생들과 함께 오면 모든 비용은 다 대주겠다며 자기 집에서 가족음악회도 열어보자는 것이었다. 그러면서 기차표도 보내왔음은 물론이었다.

쾌히 응낙한 그녀는 출가한 언니만 제외하고 이화학당에서 피아노를 전공하는 여동생 성덕과 연희전문에서 역시 성악을 공부하는 남동생 기성과 함께 온종일 기차를 타고 목포로 갔다. 지루한 기차여행 끝에 목포에 내렸을 때 비릿한 냄새와 함께 평양과는 전연 다른 분위기를 느낄 수 있었다. 항구도시 목포는 지저분하고 정돈 안 되고

찌든 모습을 그대로 보여주었다. 그녀는 갑자기 어린 시절에 살았던 진남포를 떠올렸다. 그래서 낯선 도시라기보다는 낯익은 고향으로 돌아온 느낌을 받았다.

목포역에는 김우진이 익진(益鎭), 철진(哲鎭) 두 동생들과 함께 나와 반갑게 맞아주었다. 그녀 일행은 유달산 밑 김우진의 대저택으로 안내되었다. 김우진의 집은 대지주의 저택답게 아흔아홉 간이나 되어 그녀 일행은 기절할 정도로 놀랐다. 그가 부잣집 아들이라는 이야기는 조명희 등 남자친구들로부터 들어서 대충 알고는 있었지만 그렇게 대단한 집 자식인 줄은 몰랐었다. 더욱이 오두막 같은 조그만 집에서만 줄곧 살아온 그녀 형제들로서는 놀라지 않을 수 없었다. 그녀는 김우진의 집을 보고 다시 한번 그의 사람됨을 알 수 있었다. 도쿄에서 평소 김우진의 생활은 그렇게 검소할 수가 없었고, 전혀 부잣집 자식의 티를 내지 않았기 때문이었다. 그녀는 김우진이야말로 훌륭한 청년이라는 것을 그 집에 가서 확인할 수 있었다. 그녀는 넓은 방 안에 앉아서 책으로 꽉 찬 비좁은 김우진의 도쿄 하숙방을 떠올리며 속으로 생각했다. 김우진이야말로 진짜 남자라는 것을.

방에서 잠시 쉬고 있는 동안에 김우진은 정숙한 부인을 데리고 나와 소개했다. 귀티가 나는 젊은 부인은 어린 딸을 안고 있었다. 점잖고 말이 없는, 범접하기 어려운 여자라는 느낌이었다.

일행은 이틀 동안 충분히 쉬었다. 온갖 해물과 젓갈을 곁들인 진수성찬이 구미를 돋구었다. 통통배를 타고 하루 온종일 걸려서 흑산도와 홍도, 그 근처 이름 모를 섬들도 구경했다. 특히 기암괴석과 동백나무, 풍란으로 뒤덮인 홍도가 일행의 마음을 끌었다.

며칠 동안 충분히 쉰 뒤에 윤심덕 삼남매의 가족음악회가 열렸다. 윤심덕의 독창과 성덕의 피아노 연주, 그리고 윤심덕과 남동생 기성 남매의 이중창으로 엮어졌다. 김우진의 동생들도 모두가 도쿄 유학

생들이거나 고보 학생들이었기 때문에 양악을 좋아했다. 비록 가족음악회였지만 그 수준이나 청중의 수준으로서는 고급 연주회와 별 차이가 없었다. 그녀의 목포 가족음악회 이야기는 당시 『조선일보』에까지 다음과 같이 나와 있다.

> 때는 지금으로부터 사 년 전 즉 대정 십년 여름의 일이다. 오랫동안 강호(江戶)의 쓸쓸한 이역 외로운 학창에서 피어오르는 정서를 억제하며 학기를 끝내고서 기다리고 기다리던 섬머 바케이숀을 맞게 되어 기쁨이 넘치는 가슴을 안고 고향인 목포로 돌아왔었다 한다. 그러나 남모르게 애틋한 사랑을 주고받던 윤 양과 김우진은 더욱 가까워지는 계기가 있었던 것이다. 즉 김우진 윤심덕 양과 그의 오라비 되는 윤기성(尹基誠) 씨와 이번에 미국으로 떠나간 그의 아우 윤성덕 양의 세 사람을 자기 시골집으로 청하여 음악회를 열었으니 이것이 두 사람 사이의 움돋는 사랑의 싹을 한층 더 북돋아놓은 것이었다. 그리하여 윤 양과 김씨는 목포에서 며칠을 지내는 동안에 쌓였던 회포와 막혔던 정화(情話)를 풀었던 것이다.[1]

물론 실제의 상황이 앞의 기사와 똑같은 것은 아니었다. 즉 김우진이 윤심덕 삼남매를 방학 중에 초대하여 가족음악회를 열었던 것은 사실이나 그때 두 사람의 관계는 비교적 담담한 것이었고, 밀어를 나눌 만큼의 연인 관계는 아니었다.

단지 가족음악회를 통하여 김우진은 윤심덕을 재평가함과 동시에 마음속의 벗으로 생각하기 시작한 것이다. 따라서 윤심덕과 김우진은 비로소 남녀의 이성관계로서 급속히 가까워졌고 사랑에 빠져들게 되었다. 그러니까 앞에 인용한 기사처럼 두 사람이 도쿄에서부터 사랑에 빠진 것은 결코 아니었다는 이야기다. 결과적으로 윤심덕과 그

1 『조선일보』, 1926.8.7.

녀의 두 동생은 평양으로부터 멀리까지 오긴 했지만 매우 즐거운 여름방학을 목포 앞바다에서 보낼 수가 있었다. 그렇지만 그녀만큼 실속을 차린 사람도 없었다. 왜냐하면 그녀가 그렇게 가까워지기를 바랐던 김우진과 사랑에 빠져드는 계기가 된 목포 방문이었기 때문이다. 다만 그에게 엄연히 처자가 있다는 것이 마음에 걸렸다.

윤심덕 삼남매는 길고 의미 있는 여름휴가 중 한 주간을 김우진의 집에서 보내며 독특한 체험을 하고 평양으로 되돌아왔다. 그로부터 그녀가 일단 마음의 안정을 찾았으나 반대로 김우진은 또다시 여인 때문에 번민을 하기 시작했다. 그에게 있어서 여난(女難)은 하나의 운명이 아니었던가 싶었다.

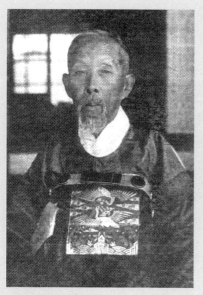

김우진의 부친 김성규

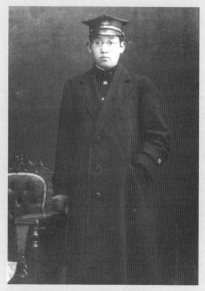

와세다대학교 재학 시절의 김우진

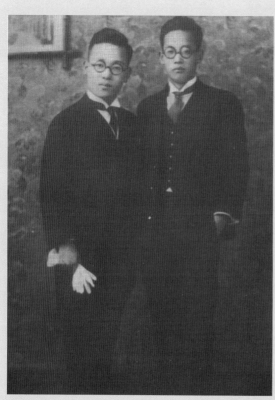

김우진과 동생 김익진

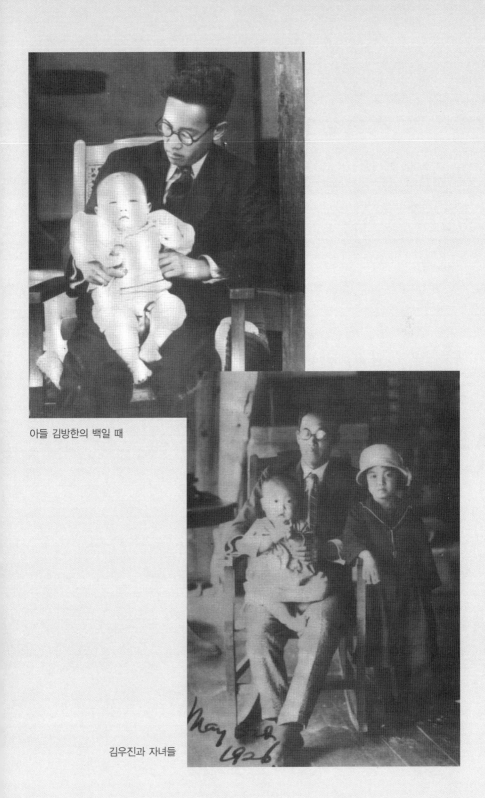

아들 김방한의 백일 때

김우진과 자녀들

2

그의 사생활은 너무나 검소했고 대지주의 장남이라는 냄새는 조금치도 풍기지 않았다. 그는 연간 1만 석을 거두어들이는 상성합명회사 책임자답지 않게 검약했던 것이다. 반면에 이웃이나 친구들에게는 베푸는 편이어서 홍해성 등 몇몇 고학 동지들의 학비를 댄 적도 있었고, 잡지 『조선지광』의 발간 자금을 보탠 적도 있다. 특히 목포 부두노동자들이 일본회사에 항의하여 동맹파업을 일으켰을 때는 여러 달 동안 그들의 가족생활을 돕기까지 했다.

섬세한 문학청년 김우진

　김우진은 갑신정변, 동학혁명, 갑오경장 등 개화와 혁명의 소용돌이가 반도를 뒤흔들고 그 좌절의 여진이 전국을 뒤덮고 있던 1897년 9월에 전라도 장성(長城)의 관아(官衙)에서 출생했다. 그의 부친 김성규(金星圭)는 갑오년에 고향인 경상도 문경에서 전라도 옥포로 이주하고 다시 장성군으로 옮겨와 그곳 군수를 지내고 있었다. 자가 원강(元剛)이었던 김우진은 소위 김 장성 댁의 귀한 맏아들로 태어났다. 어머니 순천 박씨는 동헌에서 산고를 치를 수 없다는 풍습에 따라 일부러 바깥채에 나와서 김우진을 낳았다고 한다.[1]

　여기서 참고 삼아 김성규의 가족에 대하여 설명하면 그가 스스로 고백한 바 있듯이 운명이 기구하여 다섯 번이나 아내를 맞았다. 첫째 부인 풍산 홍씨는 두 딸을 낳았고, 두 번째 부인 순천 박씨가 두 아들을 낳았는데 그가 바로 김우진의 생모다. 그도 김우진이 네 살 때 요

1　이두현, 「사랑과 연극으로 바꾼 인생-김수산」, 『음악·연예의 명인 8인』, 신구문화사, 1975, 107쪽.

절하여 다시 세 번째와 네 번째 부인을 두었으나 모두 요절했다. 결국은 다섯 번째 부인 동복 오씨와 해로했는데, 거기서 1남 5녀를 낳음으로써 3남 5녀 즉 10남매가 되는 것이다.[2]

이처럼 기구한 상황 속에서 첫아들을 얻은 김 군수의 기쁨은 대단했으며 그 뒤 10남매를 두었지만 특히 맏아들인 김우진에게 남다른 정을 쏟을 수밖에 없었던 것 같다. 바로 이러한 아버지의 유별난 사랑이 훗날 김우진을 고뇌하게 한 하나의 요인도 되었는지 모른다. 매우 명석하고 엄격한 부친 김성규는 유가(儒家)의 법도대로 장자인 김우진의 교육에 특별한 관심을 쏟았다. 김우진이 어려서부터 철저한 유교 교육을 받은 것도 뒷날 서구 근대 사상에 심취하면서 내적 갈등과 자기 분열의 결과를 가져온 원인이 되었다.

부친 김성규는 1863년에 충북 연풍현감(延豊縣監)이었던 김병욱(金炳昱, 1808~1885)의 차남으로 태어났다. 워낙 총명하고 성격이 치밀, 강인한 데다가 교육을 제대로 받았기 때문에 쉽게 출세의 길에 들어설 수가 있었다. 아들 김우진이 일찍이 부친을 가리켜서 '정력 있는 천재'라고까지 추켜세울 정도로 뛰어난 두뇌의 소유자로서 어려서 한학을 익힌 다음에 서울로 유학하여 정약용 등의 실학을 배웠고 토지제도 및 활용은 물론이고 수리에 대하여도 공부했다. 김성규가 전통과 근대 기운의 상충 속에서 실학사상 등과 같은 좋은 교육을 받을 수 있었던 것은 역시 그의 부친 김병욱의 진보적인 사상에 따른 것으로 보인다. 즉 김병욱은 공부를 제대로 한 데다가 성격이 올곧아서 대원군의 언행까지 비판할 정도로 기개가 있었으며 실학사상에 능해서 전정과 군정개혁을 통한 봉건적인 사회경제 체제를 변혁하려는

2 양승국, 『김우진, 그의 삶과 문학』, 태학사, 1998, 48쪽.

의지가 강했던 인물이었다.[3] 그런 부친에게서 사사로이 정통 유학과 실학사상을 익히고 근대적인 교육까지 두루 섭렵했기 때문에 이미 20세에 내치는 물론이고 외교, 국방, 이재 등에 능해서 25세 때(1887년)에 광무국 주사로부터 관직을 시작할 수가 있었다.[4]

곧이어 그는 영국, 독일, 러시아, 벨기에, 프랑스 등 전권공사의 일등 서기관이 되어 5개국을 순회하기로 되어 있었으나 홍콩에 머물고 있는 동안에 모친상을 당해 귀국함으로써 외교관으로서의 출세는 물론 서양 문물을 직접 체험할 기회를 놓치고 말았다.

귀국 후에는 30세에 상의원 주부(主簿)가 되었고 장성군수, 무안감리 등을 거쳐서 고종황제가 부활시킨 암행어사인 순찰사로 임명되어 강원도에 부임했다. 그가 강원도 순찰사로 가서 당시 부패관리로 악명이 높던 홍천군수를 봉고파직시킨 일은 유명한 사건이며, 인간 김성규의 대쪽 같은 성격의 일면을 잘 보여준 일화라 하겠다. 그의 빈틈없고 올곧은 성격은 뒷날 아들 김우진을 대하는 자세에서도 거의 그대로 나타났다. 가령 일본에 있는 김우진에게 매월 보내주는 생활비 내역을 꼭 받았던 것이라든가, 또 그것이 제대로 안 맞으면 그 먼데 있는 김우진을 즉각 목포로 호출했던 것과 같은 일화가 바로 그런 것이다. 끄트머리의 몇 푼의 숫자가 안 맞는다고 그 많은 교통비를 들여가면서 현해탄을 건너야 되는 김우진의 부친에 대한 공포심과 효심 역시 대단했다고 보여진다.

이와 같이 강직하고 비타협적인 김성규의 성격으로 인해서 그 자신 관직에서도 어려움을 많이 겪었으나 출세는 계속했다. 그리하여

섬세한 문학청년 김우진

3 김성진, 「수산 김우진 연구」, 중앙대학교 대학원 박사학위 논문, 2000, 11~12쪽 참조.
4 양승국, 앞의 책, 56~57쪽 참조.

장성군수를 거친 후 일본 세력과의 충돌이 잦던 무안(일본공사관이 설치되어 있었음)의 감리로 발탁되었는데 이는 반일감정이 강한 김성규로 하여금 일을 수습토록 배려한 것이었다.

1905년 을사보호조약 직전까지 20여 년간 관직 생활을 하는 동안에 유산을 합쳐서 만석꾼 지주로 성장했으나 일찍 조강지처뿐만 아니라 후처들도 여러 명 잃어야 했던 가정생활은 복잡다단하여 행복했다고만 말할 수는 없을 것 같다.

그런 속에서도 그는 육영사업에 나서 장성에 선우(先憂)의숙이라는 학원을 차려서 자기 자손은 물론이고 주변의 청소년들을 불러 모아 신구학문을 가르치는 일에 열정을 쏟은 바 있다. 그는 정통 유학에도 능했지만 선각적인 비전도 지니고 젊은이들을 가르친 것이다. 이는 그만큼 그가 정치 사회적 격동기에 우국충정의 마음 자세를 잃지 않았다는 의미이다.

김우진의 가문은 조부 김병욱이나 부친 김성규를 통해서 알 수 있듯이 대대로 사대부에다가 수재 집안이었다. 김성규도 천재 소리를 들을 정도였지만, 그 후대도 마찬가지였다. 네 살에 어머니를 여읜 김우진이 그처럼 뛰어나고 엄격한 부친과 계모 밑에서 성장하는 동안 복잡다단한 주위 환경이 천성적으로 예민한 그의 성격을 내성적이고 고독하게 만들었던 것도 같다.

동학혁명의 여파로 장성 초심정에서 목포로 이사한 것은 그가 열한 살 되던 해(1908)였고, 이때부터 북교동 성취원에서 살았다. 이복동생인 철진, 익진과 더불어 자란 본가 성취원은 목포항에서 북으로 산을 끼고 유달산 동편 오금쯤에 해당되는 위치에, 그것도 게딱지같이 조그만 초가들 가운데 선인의 누각처럼 자리 잡은 아흔아홉 간의 대궐 같은 기와집이었다. 김씨 가문이 본래 경상도 출신인 데다가 대궐 같은 집이었기 때문에 이두현은 그 집을 가리켜 "호남 속에 떠 있

는 외로운 영남의 섬과 같은 존재"[5]였다고 쓴 바 있다.

당시 목포는 영세 어민들이 주민의 대다수를 이루는 소도시인데 그 지역에서 대지주의 장남으로 성장했기 때문에 김우진은 때때로 빈부 차에 대한 회의와 번민을 하게 되었다. 대학 시절에 사회주의에 심취했던 것이나 유달산 밑 창녀들의 비참한 생활을 그린 희곡 「이영녀」를 남긴 것도 이런 사상적 배경에 따른 것으로 볼 수가 있다. 부잣집 자식으로 세상 물정 모르는 젊은이는 아니었다는 이야기다. 그는 이미 소년 시절부터 빈민들의 생활을 깊이 이해하고 동정했으며 언제나 검소한 생활을 하면서 목포 부두노동자 파업 때는 그들의 생활까지 돌볼 정도로 각별한 관심을 가진 바 있었다. 그만큼 그는 소년 시절에 이미 사회의식이 강하게 싹트고 있었던 것이다.

부친이 설립한 장성의 선우의숙에서 한학과 신학문을 동시에 접한 김우진은 목포공립보통학교를 졸업했다. 워낙 명석했을 뿐 아니라 부친에게 한학을 제대로 배웠기 때문에 이미 10대에 한시를 능숙하게 지을 정도가 되었다. 그가 부친 김성규 못지않게 총명했음은 부친이 지은 묘비명에 "어려서부터 맑고 명랑하고 총명하고 지혜로웠으며 해맑은 눈빛에 어질고 효성스러우며 고결한 성품을 지녔다. 나이 겨우 열 살 되었는데 이미 열심히 공부하여 학문이 매우 돈독해졌다"[6]고 쓴 글에도 잘 나타나 있다. 그런 그가 목포공립심상고등학교에서 1년을 수료하자 대지주의 장남으로서 토지 관리를 위해 농업을 공부해야 한다는 부친의 엄명이 떨어졌다. 그리하여 1915년 18세의 소년으로 현해탄을 건너 구마모토(熊本)현립농업학교에 입학하게 된다. 기묘하게도 김우진이 유학 간 해는 윤심덕과 같은 해였다.

5 이두현, 앞의 책, 107쪽.
6 서연호 · 홍창수 편, 『김우진 전집 2』, 연극과인간, 2000, 541쪽 참조.

전술한 대로 부친 김성규가 그의 한시 창작을 통한 문학적 재능을 알면서도 굳이 구마모토현립농업학교에 보낸 것은 아마도 세 가지 이유 때문이 아니었을까 싶다. 첫째로, 김성규가 농업 개혁을 통한 입국의 꿈을 아들에게서 이루어보고 싶었던 것 같고, 두 번째로는 장남으로서 어차피 그 많은 토지와 삼림을 관리해야 하므로 농림에 대한 필수 지식을 쌓아주려는 데 있었다고 보이며, 세 번째는 마침 그의 숙부가 그곳에서 큰 목재상을 하고 있었기 때문에 일본 농업의 중심지인 그 현지 사정을 잘 아는 데다 기숙 문제, 생활 문제 등까지 고려하여 명문 학교였던 구마모토현립농업학교를 택했던 것 같다. 당시 아시아 최고의 농림학교로 자타가 공인하는 곳이 그 학교였다.

구마모토는 일본 동쪽의 고도로서 주변이 넓은 평야이고 인근에 아소산록이 자리 잡고 있다. 토지가 비옥하고 쌀과 야채, 과일, 목재, 육우 등의 산물이 풍성했다. 가토 기요마사가 이미 16세기에 그곳에서 천하를 호령했던 것도 우연의 일이 아니다. 구마모토가 농축산업이 발달한 지역이었기 때문에 메이지 시대에 신일본 건설계획에 따라 그곳을 대농업지역으로 지정함으로써 농업학교 설립도 일본에서 세 번째로 빨랐다. 그리하여 구마모토현립농업학교가 설립 당시부터 명문으로 자리 잡게 된 것이다. 관립 학교였기 때문에 교원들 역시 현지사가 임명하였으므로 자연스럽게 우수한 교사가 몰려들었고, 그에 따라 우수 학생들이 몰리는 것 또한 당연한 현상이었다. 비록 농업학교였으나 일본의 지도자를 키운다는 취지에 따라 커리큘럼이 짜여진 것도 중요한 특징이었다. 즉 전문적인 기술만 전수하는 것이 아니라 교양을 기르는 전인교육의 도장이기도 했다.[7] 따라서 영어는

7 나루사와 마사루, 「김우진의 웅본시절」, 『김우진 전집 2』, 전예원, 1983, 306쪽.

물론이고 윤리, 논문, 독서, 수학, 경제, 법제, 토지개량, 축산 등 다양한 커리큘럼이 갖추어져 있었다. 문학 교사도 따로 있어서 김우진이 문학적 재능을 키우는 데 전혀 장애를 받지 않았던 것 같다.

김우진은 이미 보통학교 때 빅토르 위고의 소설을 읽고, 셰익스피어, 단눈치오 등에 심취했으며, 한시까지 지었고, 열여섯 살이 되는 1913년 6월에「공상문학(空想文學)」이라는 150장가량의 습작 단편소설을 쓴 문학소년이었다. 줄거리는 이렇다. 한 문학소녀가 독신 생활과 작가를 희망했으나 완고한 부모의 뜻에 따라 부유한 은행가에게 시집간다. 그런데 어떤 소설가의 작품을 애독하던 중 우연한 기회에 그 작가를 만나게 된다. 두 사람은 이룰 수 없는 사랑이었다. 이 습작기의 소설은 김우진의 문학적인 소질과 동경을 잘 나타내주며 더 나아가서는 그의 장래를 암시해주는 것이기도 하다.

죽음으로밖에 이룰 수 없었던 이 작품의 남녀 주인공의 비극적인 이야기는 그가 한때 숭배했던 이탈리아 국민시인 단눈치오의『죽음의 승리』와 흡사한 데가 있다. 그가 후일에 쓴『사씨찬장』이란 글도 순전히 단눈치오에 대한 찬탄으로 충만되어 있다. 문학 중에서도 시인을 꿈꾸었던 그는 그때부터 많은 시를 습작했다. 그의 문학적 재능은 입학한 해(1915) 5월에 실시된 교내 웅변대회에 '초추와 농업'이라는 제목을 갖고 참가하여 "변(辯)을 잘하니 문학에 취미를 지니고 있는 모양이다. 곳곳에 의미가 불확실한 점이 있으나 언어상 할 수 없는 일이다"(나루사와 마사루)라는 평을 들음으로써 일본 학교에서까지 인정받은 셈이다. 나루사와 마사루(成澤勝)가 당시 그를 알았던 인물들의 증언을 종합한 결론으로 김우진에 대하여 "사교적이지 못하고 친구를 골라 사귀는 청년이었고 늘 고귀한 모습을 잃지 않았다. 그는 항상 내성적이고 사색에 빠져 있어서 문학적인 친구를 좋아하였다. 그리고 스스로가 문학을 좋아하고, 또 문학의 재질을 지니고 있었다.

특히 영문학자 마쓰자키(松崎) 선생의 감화를 크게 받았고 성적도 매우 좋을 정도로 영어 실력이 있었다"[8]고 정리한 바 있다.

이런 성향의 그가 다행히 유학 이듬해에는 아직 공부의 틀도 제대로 갖추어지지 않은 상태에서 부친의 엄령에 따라 어쩔 수 없이 조혼을 하게 되었다. 그보다 세 살 아래인 부인 정점효는 전남 곡성 출신의 유학자이고 경학원 강사였던 정운남이 애지중지 키운 딸이었다. 그가 「첫날밤」이라고 제목을 붙여 쓴 시가 있다.

이날 저녁에
너
흰 분(粉)얼굴
붉혀가며
붉고 적은 입
다물고
무엇을 생각하니……
이날 저녁 이 자리 위에
같이 누워서
너와 나
같은 숱한 마음으로
천년 만년 축수(祝壽)하나
너와 나
생각하는 것
같지 않다
아 지낸 날에
나는
희생의 줄리아나로
너를 몇 번이나

8 위의 글 참조.

그려보았든고
그러나 이날 밤
같은 자리에
같이 누어서
한 마음으로
천년 만년 축수하여
뜨거웁게
입 맞춰이나
너와 나의
앉은자리
만리 억리
떨어져 있어라
첫날 밤
이 같은 등불
아무리 있을지나
이 내 마음의 눈
밤같이 어둡다
너의 부끄러운
나 아니 가졌으되
내 마음속
상구히 어둡다

　시에는 벌써 애정 없는 결혼 생활의 어두운 그림자가 드리워진 듯하다. 그런데 위 시에서 매우 주목되는 인물이 등장한다. 다름 아닌 희생의 쥴리아나이다. 쥴리아나란 임진왜란 때 일본에 끌려가, 1595년에 구마모토에서 모레혼 신부에게 영세를 받았으나 1612년 천주교 박해로 고즈시섬으로 유배되어 순교한 조선 여자 쥴리아이다.[9] 여

9　박현옥, 「모리 레이코의 「삼채의 여자」론 ─ 조선 여인 오타 쥴리아를 중심으로」, 『일본문학학보』 제54집. 손영필, 『김우진 시와 희곡 연구』, 국민대학교

하튼 극히 우연이지만 김우진이 죽은 후 조강지처 정점효는 천주교로 귀의하여 독실한 신자로 가족 모두를 입교시키고 살고 있던 집도 광주교구에 헌납하여 그 터에 성당을 짓게 했다.

김우진은 엄격한 사대부 집안의 가정교육과 아버지가 두려워서 함께는 살았지만 아내를 사랑이 아닌 동정으로 대했고, 일상 대화의 상대는 계모나 제수가 되었다고 한다(이두현 교수). 맏딸을 낳고(1918) 7년 만에야 아들을 낳은 것이 이를 잘 증명해준다고 볼 수 있겠다. 그렇게 볼 때 유학 중의 일본 간호사 고토 후미코와의 풋사랑이라든가 윤심덕과의 만남은 충분히 이해가 되는 바다.

젊은 시절에 그가 계속 여자들에 빠진 이유가 아무래도 모정부재(母情不在)에 기인했던 것이 아닌가 싶다. 즉 그의 1922년 9월 24일자 일기에 보면 "다만 기억나는 것은 저기 저 강변에 어머니 상여가 지나가는 것을 아무 철 없이 이쪽에 서서 촌 아이들과 웃으며 바라보던 것뿐이에요." "나는 그때 우연한 비감이 흉리(胸裏)에 충일함을 깨달았다. 그 동시에 뜨거운 눈물이 면안(面顔)에 주류(注流)하였다. 나는 얼굴 기억도 없는 그이에게 이같이 무극한 사모(思慕)의 정이 깊다"고 유년시절 생모와의 사별(死別)에 대하여 쓴 바 있다. 이러한 아들의 내면의 고독 같은 것에는 아랑곳하지 않고 그의 부친은 당시의 법도대로 조혼만 시킨 것이 아니고 멀리 떨어져 있는 그에게 때때로 서간을 통해서도 철저한 교육을 시켰다. 부친이 그에게 보냈던 편지를 한 가지 소개해보면, 첫째 학교의 스승 등 모든 사람들에 대한 공경심을 반드시 가질 것, 둘째 참을성이 있어야 된다는 것, 셋째 형은 반드시 아우를 감독하고 아우는 형에게 복종해야 한다는 것, 넷째 돈을 절약해 쓸 것, 다섯째 필요 없이 놀지 말고 면학에 힘쓸 것 등 다

사의 찬미와 함께 난파하다 윤심덕과 김우진

출판부, 2018에서 재인용.

섯 가지였다. 그리고 이어서 금기사항 역시 다섯 가지를 제시했는데, 첫째는 필요 없이 친구를 찾아다니지 말 것, 둘째 지정된 집 외에다른 집에 가서 자지 말 것, 셋째 기혼자로서 다른 여성을 취하지 말것, 넷째 담배를 피우지 말 것, 다섯째 술을 입에 대지 말 것 등이었다. 이상과 같은 편지 내용에서 확인할 수 있듯이 그의 부친은 장남이었던 그에게 지켜내기가 대단히 힘들었을 절제와 금욕을 기본 바탕으로 한 완벽한 인격 갖추기를 요구했던 것이다.

이는 사실 삼강오륜을 기본으로 한 선대로부터 내려온 가풍으로서 사대부 집안의 법도라고도 볼 수가 있기 때문에 그것을 김성규가멀리 유학 가 있는 아들에게 엄격하게 지키도록 한 것이다. 예민하고 다정다감한 시인 기질의 문학청년이었던 그로서 그처럼 철두철미하고 엄격한 부친으로부터 얼마나 스트레스를 받았었던가를 짐작하고도 남을 만하다. 그러나 그 역시 어려서부터 효심이 몸에 밴 가정교육으로 비교적 부친의 훈도를 따르려고 노력했었다. 당시 구마모토 농림학교에서 함께 공부했던 일본인 동료가 그의 태도와 관련하여 언제나 '고귀한 모습을 잃지 않았다'고 회고한 것이야말로 그 점을 어느 정도 보여주는 것이라고 하겠다.

학교 생활 역시 대단히 충실했던 그는 「축산론」이라는 우수한 논문을 썼고 「조선에 있어서의 삼림사업 일반」이라는 졸업논문으로 구마모토 현립 농림학교를 우수한 성적으로 졸업할 수가 있었다. 나루사와 마사루(成澤勝)가 조사한 3학년 때의 일부 성적표를 보면 영어 97~99점, 수신 100점, 논문 95점, 독서가 90점으로서 인문과목은 대단히 우수했으나 수학을 싫어해서 성적이 낮은 편이었고 평균 80점으로서 60명 중 18등이었다고 한다.

그러나 졸업논문만은 오늘날 석사논문 이상으로 창의성이 뛰어난글이었다. 그때 영친왕으로부터 5천 원의 우등상금을 타기도 했지만

김우진 자신은 농학에 전혀 흥미를 못 느끼고 오로지 문학과 철학에 빠져들었다. 농업학교를 졸업할 때 그는 22세였고 약소민족의 청년으로서 철도 일찍 들었다. 가뜩이나 두뇌가 명석하고 조숙한 그였던 만큼 22세 때 이미 어른이 되어 있었던 것이다.

아버지의 뜻이 어떻든 간에 아직 어린 그가 생각했을 때 한 가정의 재산 관리를 위해 공부한다는 사실이 수치스러운 것으로 느껴졌고, 식민지 지식인의 사명이 무엇인가로 사유의 폭이 확대되어갔던 것도 사실이었다. 그리하여 농업을 공부해야 한다는 부친의 엄명을 뿌리치고 과감하게 문과로 방향 전환을 한 것이다. 그가 뒷날 쓴 글에서 부친의 뜻을 세 번 어겼다고 했는데, 그중에 문과대학 진학을 첫손에 꼽았던 것으로 보아 진로 변경 과정에서 부친과의 갈등이 대단했음을 짐작할 수가 있다.

그러나 그의 부친 역시 일찍부터 서정적인 한시를 여러 편 쓰고, 또 19세기 후반부터 그 지역 시인 묵객들의 조직체인 목포시사(詩社)의 사장을 여러 해 지낼 정도로 문사 기질도 지닌 인물이었기 때문에 아들의 문과 진학을 말리면서도 결사반대한 것 같지는 않다. 그리하여 김우진은 문학에의 갈증을 풀기 위해서 와세다대학 예과에 입학했다. 부친을 실망시킨 그는 3년여 동안 정들었던 구마모토를 떠나 1918년 3월 22일 밤 처음으로 도쿄 신주쿠역에 내렸다. 그 1년 뒤 구마모토에서 함께 공부한 동생 철진 등도 도쿄로 따라왔다. 1918년 와세다대학 예과 진학을 전후해서 유학생들은 독립운동의 열기에 차 있었다. 이는 물론 윌슨 미국 대통령의 민족자결주의에 자극받고, 또 국내의 독립투사들의 거사에 따른 움직임이었다. 1919년 1월 28일자 그의 일기는 다음과 같았다.

연(然)! 연! 이 동양 전제 압제하 아 조선의 전제 압제 폭군적 여해

여독(餘害餘毒)은 이 같다. 그러나 시대의 진정은 대의 진리이니 차 가정 가족 사회상에도 금일 Wilson 등의 제창하는 democracy가 미만할 줄을 신(信)한다. 그러면 패역하였던 자 무도하였던 자 악마의 구편되었던 자 다 이멸(夷滅)할 터이다.

그리고 그는 이태왕(고종)의 승하 소식을 접하게 되었다. 그때의 일기에는 이렇게 적혀 있다.

반도의 산천초목이여, 이조 오백 년 최후의 군주를 승하하심을 입은 반도 백의의 민이여! 과연 사실상으로는 최후의 군주이다. 사실상으로는 이에 이조 역대 군주는 절근되었다. 즉 우리 대한의 역사는 이에 종결이다. 아아아! 아(我) 조상의 섬기시던 군주는 이제 훙거―붕어하셨다. 사거(死去)에 붕어(崩御)하셨다. 반도백의의 호호애곡지성(呼號哀哭之聲)이야 뉘가 동정하랴, 나는 이렇게 한통(恨痛)한다. …(중략)… 그러나 이로부터 신생명 신 원기 신 의미를 발생하는 것이 우리의 당연한 일이다. 전진하자, 신 생명을 얻자! 신 행복을 자득(自得)하자.

이상의 일기에서도 알 수 있는 바와 같이 진보적이었던 김우진은 고종의 죽음을 민족의 슬픔으로 애통해하면서도 다른 한편으로는 봉건 유습의 종결로 받아들였던 것은 주목할 만한 것이다. 그는 이처럼 철저한 자유주의자로 변해 있었던 것이다. 조선청년독립단의 2·8 독립선언이 있었던 다음 날 그는 청년회관에 다녀왔고, 일본 형사가 하숙집으로 그를 찾았다는 일기 내용도 있다. 주동자 최팔용 등 수십 명의 유학생들이 경찰에 연행돼 갔던 사실도 그의 일기에 소상하게 적혀 있다. 그는 도쿄 형무소로 최팔용을 면회 갔었고, 12일에 그들은 다시 청년회관에 모여 궐기하려 했으나 회의 개최 직전에 일본 경찰에 의해서 강제 해산당하기도 했다.

그들은 3월 3일에야 고국의 독립 만세 소식을 들었는데 그는 일기에 다음과 같이 적었다.

> 함경 평안 황해 등 도가 익비(益悲), 만일 저 우리 인민들이 문명한 이기와 교령(巧恰)한 지식이 있을지면 그 혁명의(성공 여부는 불문하고) 범위가 어떠하리오. 동양 반도의 역사여! 너희들은 하늘의 별의 희망과 지상의 추물의 악취를 지하느냐. 장재(壯哉)! 가령 너의 행동의 맹목적이며 뇌동적이라 하더라도 하늘의 행복의 신은 우리를 수호한다. 활동하여라, 활동하자! 요지 활동은 우리의 잡는 유일의 길이다. 아 전 민족아. 일어!……나자! …(중략)… 남방에서는 지금 북방의 냉혈남자의 혁명성은 몽상치도 못하고 냄새나고 울(鬱)한 소옥(小屋)에서 신음하리라. 아! 가련한 것은 우리들 아! 민족자결이여,
>
> self-determination은 우리의 유일한 금일의 목표이다![10]

이처럼 그는 조국에서 요원의 불꽃처럼 번지고 있던 독립운동에 흥분했고, 도쿄에서의 학생운동이 일본 경찰에 의해 좌절되자 깊은 절망감에 빠지기도 했다. 그는 일기에 "약한 자의 설움" "피곤과 우울은 당분간 일기 기입을 허락지 않는다"(4월 1일)라고 쓰면서 3·1운동 이후에는 실제로 한 달 동안 그가 매일 써오던 일기를 중단하기도 했다. "나의 영혼의 ecstasy……. 나는 시인이 될 것을 바란다. 불만족, 증오하는 현실을 도피하야 나의 갈 바는 환각의 세계뿐이다"(4월 20일)라고 일기에 쓴 것처럼 그는 현실 도피와 극복의 수단으로 시인을 꿈꾸었고, 실제 18세를 전후해서부터 한시와 일반시를 써왔던 것도 사실이었다.

그는 천성적으로 내성적이고, 따라서 행동적이기보다는 사변적인

10 1919.3.7. 일기

면이 강했다. 따라서 매사에 있어서 생각은 깊이 하면서도 그것을 행동으로 옮기는 데는 망설이거나 주저하다가 실기하는 경우도 없지 않았다. 가령 그가 유학생들의 독립운동에 대해서 누구보다도 민감하게 대응했으나 제대로 행동에 나서지 못한 것이 그 단적인 예이다. 따라서 그는 인도의 마하트마 간디에게 큰 관심을 보였고, 특히 그의 무저항주의를 찬미했다. 그리고 아일랜드의 문예적 저항주의에도 남다른 관심을 표명했다. 그처럼 심약한 그가 시로써 자신의 인생을 노래한 것도 우연의 일은 아닌 것이다.

따라서 그가 대학예과 시절에는 주로 블레이크, 보들레르, 브라우닝, 하이네, 휘트먼 등 영국과 독일 및 프랑스 시인들의 작품을 탐독했다. 그러나 1920년에 예과를 거쳐 본과인 영문과로 가서는 종합예술인 연극에 심취했고, 영문과로 간 것도 실은 셰익스피어를 읽기 위한 것이었다. 그는 시작(詩作)을 계속하면서 철학, 연극 등 광범위하게 서구 사상을 빨아들였다. 작가 수업에 필요한 자양분을 그는 뛰어난 외국어 실력을 바탕으로 섭취하고 있었던 것이다. 철학 사상은 주로 칸트, 헤겔, 쇼펜하우어, 마르크스, 니체, 베르그송 등에서 영향을 받았고, 이들 중에서도 특히 니체와 베르그송에게서 절대적인 영향을 받음으로써 진보적인 사상을 갖추게 된다.

문예의 경우 처음에는 단눈치오를 위시해서 보들레르, 베를렌, 휘트먼, 워즈워스, 블레이크 등 시인들에게서 서정성을 취하는 한편 셰익스피어, 스트린드베리, 입센, 던세이니 경, 토마스 하디, 버나드 쇼 등의 극작가들을 사숙했지만 그중에서도 버나드 쇼의 사회 문제극과 독일 표현주의 극에서 절대적인 영향을 받았다. 그가 소년기에 탐닉했던 톨스토이의 인도주의나 빅토르 위고의 낭만주의, 그리고 모파상의 자연주의에서 탐미주의로 기울었다가 다시 이를 탈피해가고 있었음이 예과 시대의 일기에 잘 나타난다.

이제는 수년 전의 Tolstoy의 설교는 나의 귀에 마이동풍이다.(1919.3.18.)

Romanticism이라든지 naturalism이라든지 모두 요구하는 바가 아니다.(1919.5.2.)

나의 하는 action의 오저(奧底)로부터 문(問)하는 기괴한 공갈! 모두가 회색의 연(煙)이다. 아, 나는 규읍(叫泣)한다. 녹음의 양풍과 영천(靈泉)의 국파(淘波)가 소거(消去)한다. 아, 나는 시련 상에 서지 않았는가.
　이제 나의 본능과 자유, 너는 나의 life force가 아닌지. 보들레르로 하여금 나의 흉중에(1919.5.18.)

사(死)는 생의 향락의 최고조이어야 한다. 오오, 행복과 향락과 영광의 불가피한 정복, 투쟁, 살육의 환희! 그러나 아아아! 그러나 내가 구하는 개가(凱歌)에 얼마나 가치가 있는지 나는 슬프다(1919.3.6.)

나는 이생에 집착하고 향락을 추구한다. 오오, 그러나 적요(寂寥)는 마(魔)의 저주와 같이 나를 떠나지 않는다(1919.6.28.)

이때의 일기에서 주목을 끄는 구절은 두 가지다. 그 하나가 "사(死)는 생의 향락의 최고조이어야 한다"는 것이라면 다른 한 가지는 "Life force(생명력)"라는 철학 용어라 하겠다. 여기서 이 두 구절을 주목하는 이유는 전자가 메이지 말엽 연애지상주의자로서 스물다섯 살에 자살한 기타무라 도코쿠(北村透谷)가 일찍이 말했던 "죽음에 이를 낙경(樂境)을 맛보는 것은 감로(甘露)와 같은 맛일 게다"[11]와 너

11 간노 사토미, 『근대일본의연애론－소비되는 연애·정사·스캔들』, 손지연 역, 논형, 2013, 75쪽.

무나 상통하기 때문이다. 이러한 기타무라 도코쿠의 연애찬양론은 다이쇼 시대에 들어서서는 "진정한 사랑의 종말은 정사"라는 구호가 분분할 정도로 극단적인 연애지상주의자들로 말미암아 사회가 혼란스럽기까지 했다. 이러한 분위기에 젖기 시작한 그가 전형적인 연애지상주의로서 젊은 여성과 정사한 노무라 와이한(野村隈畔)을 추종했던 것도 같다. 왜냐하면 노무라 와이한이 아시아에서는 가장 일찍이 베르그송의 생명철학에 심취하여 자아철학을 확립한 작가 겸 철학도였기 때문이다. 그러니까 노무라 와이한은 니체의 삶의 철학과 베르그송의 현대철학이 다이쇼 시대의 중요한 사상이 되는 데 징검다리가 되어준 바 있다. 바로 그 시대에 그는 윤심덕과 함께 다이쇼 시대의 한복판에서 청년기를 보내며 그런 철학까지 흡수한 것이다.

전술한 한 바 있듯이 다이쇼 시대는 일본에 서양의 근대 사상과 문학 사상이 한꺼번에 물밀듯 들어온 시기였고, 따라서 일본이 오랜 전통 사상으로부터 벗어나기 위한 진통을 겪은 시기이기도 했다. 그런 흐름 속에서 그 역시 자아를 확충하고 인간성을 회복하는 진통을 겪은 것은 극히 자연스런 일이었다.

즉 개인의 자유를 최대한 존중하고 인간적 본능을 중시한 낭만적인 분위기 속에서 그 자신 사로잡혀 있던 전통인습의 구각을 서서히 깨가는 데는 고통이 따를 수밖에 없었던 것이다. 마치 뱀이 어렵게 허물을 벗고 나오듯이 그 역시 서서히 사대부 집안에서 20여 년 동안 살아온 관습을 벗어던지는 일이 쉽지는 않았다고 볼 수가 있다. 따라서 그는 때때로 회의와 번민 속에서 정신적 방황을 한 것이다.

마침 그런 때인 1919년에 일본 연극계의 최고 스타 마쓰이 스마코(松井須磨子)가 지극히 사랑했던 신극의 리더 시마무라 호케쓰(島村抱

月)의 죽음을 뒤따라가는 자살 사건이 벌어져 일본 사회에 큰 충격을 던졌고, 그가 그에 대한 동정심을 일기에 적기도 했었다. 그의 마쓰이 스마코에 대한 동경과 연민이 훗날 윤심덕으로 하여금 연극배우로 전향케 하는 동기의 한 가닥을 이루었는지도 모른다. 그리고 그는 당시 다이쇼 시대의 대표적 연애지상주의 작가로서 대중에게 많은 영향을 미쳤던 아리시마 다케오(有島武郎)에게 공감하면서도 나약한 회의주의자로만 머무르지는 않았다. 그는 곧 니체에게서 정신적 강인성과 절대에의 반항심을 익혔고 표현주의, 사회주의, 셰이비아니즘(shavianism)의 영향으로 인생관은 무신론적이면서 사회개혁 사상으로 기울어져갔다.

일찍이 소년기에 국권 상실의 비운을 겪고 청년기에 접어들면서 3·1운동의 좌절을 맛보았으며, 와해되어가는 봉건체제의 잔영 밑에서 새로운 서구사상의 혼류 속을 헤엄쳤던 그는 의식의 파열과 재구성의 진통을 누구보다도 심하게 겪었다. 이렇게 시대적 고뇌와 정신적 편력으로 심신이 피로해 있을 때, 그는 일본 처녀를 만나게 된다. 고토 후미코라는 이 처녀는 김우진이 각막염으로 치료를 받으러 다니던 이노우에 안과병원의 아리따운 간호사였다. 이들은 급속히 가까워졌다. 대단히 내성적이고 공부밖에 몰라 친구가 많지 않아 고독했던 그에게 그녀는 좋은 말벗이 되어주었고 특히 후미코가 성실하고 지성적인 김우진에게 빠져들었다.

사실 후미코가 지적인 면에서는 김우진의 상대가 될 수 없었다. 후미코는 동년배지만 김우진을 존경했다. 이들은 곧 사랑에 빠졌고 깊은 관계에까지 이르렀던 것 같다. 두 사람은 모두 달콤한 첫사랑이었다. 이 같은 사실은 그의 일기와 시에서도 역력히 나타나고 있다. 가령「이국의 소녀」라는 시를 보면 이러하다.

대리석의 살
오 그 살은 아폴로의
그 눈은 마돈나의 눈
모란화 같은 웃음
양귀비 같은 입술
오 그 웃음은 루루의 웃음
그 입술은 나나의 입술
기이하게도
아폴로의 살빛 위에
루루의 웃음이 넘치고
마돈나의 눈빛 속에
나나의 입술이 붙었다
기이한 이국의 소녀여!

이 시에서 특이한 점은 루루(LuLu)라는 서양 인물이 등장한다는 사실이다. 루루는 독일 표현주의 작가 베데킨트의 대표적 연작인 「지령」과 「판도라의 상자」의 주인공으로서 기성 모럴을 뿌리째 흔들어 놓은 성욕의 화신이다. 무자비하리만큼 원시적인 성욕과 전통적 인습을 파괴하고 야성의 자유를 구가하는 루루는 표현주의 이념의 상징과도 같은 인물이다. 그만큼 그가 후미코와의 짙은 사랑을 묘사해 낸 것으로 볼 수가 있다. 이는 곧 그들이 얼마나 열정적이었나를 짐작하고도 남는 것이다. 「이단의 처녀와 방랑자」라는 시에서도 그들의 사랑이 읽힌다.

두 애인은
자리를 바꾸며
손과 뺨을 마주하여
다문 입

감은 눈
열정의 술과
침묵의 안주로
에덴 최초의 행복을
이 세상의 잔치로 맛보려 한다
이단의 처녀가 다시 노래하되 -
살아서
사람의 값싼 눈물을 맛봄보다
죽어서
흑아(黑鴉)에게 백골을 찍어 먹혀라
시인은 이같이 노래하지 않았나?
나는 이제 그를 알았나이다

　　외롭게 유학 생활을 하던 김우진에게 정신적 위안이 되었던 후미
코의 사랑은 안타깝게도 그녀의 돌연한 병사로 곧바로 끝나고 말았
다. 그런데 후미코와의 풋사랑(?)은 김씨 가문이 지켜온 금기 다섯 가
지 중 세 번째인 '기혼자로서 다른 여성을 탐하지 말 것'을 처음으로
깬 것이기도 했다. 평소 문학도로서 외국 생활의 고독을 못 견딘 그
가 부친이 신신당부한 금기를 깰 수 밖에 없었던 것 같다.

　　그리고 그녀와의 사랑과 3·1독립운동의 마음 아픔은 그가 두 번
째로 쓴 기행문인 「동굴 위에 선 사람」에 어느 정도 나타나 있다.[12]
그가 도쿄 근교인 산키(三崎), 그러니까 유명한 아카바네(赤羽根) 동
굴이 있는 해안을 연인과 함께 산책하면서 느낀 감정을 적은 것이 바
로 이 기행문이다. 1920년 1월 1일자에 썼다고 되어 있는 이 기행문
은 그의 문학청년다운 미문과 함께 당시 자신의 심정이 매우 구체적
으로 표출되어 있는 것이 특징이다. 가령 본문 중에 "도쿄로 나와 새

12　서연호·홍창수 편, 『김우진 전집 1』에 번역 수록되어 있음.

로운 교육—상이한 풍속과 언어의 변천을 지닌 이국에서 받은 5년 동안의 교육이, 수준에서나 또한 필시 질에 있어서나 여동생보다 뛰어나다. 뛰어나긴 해도 거의 세습적인 유교식 분위기 속에서 성장한 이 젊은이는 목축양에 대해 시골 사람이 갖는 편견과 고집에서 벗어날 수가 없다. 굽힐 줄 모르는 신청년의 방대한 지식이 어떻게 과도기의 희생으로 매장되어 가는가, 이 희생!"[13]이라 씌어 있는데 이는 바로 자신의 처지를 개탄한 것임을 알 수가 있다.

그가 1915년에 구마모토 농업학교로 유학 왔으니까 1920년이면 5년이 되는 해이므로 정확히 들어맞는다. 물론 본문에서는 임융길(林隆吉)이라는 이름을 썼지만 그는 바로 자기 자신이었다. 그는 이 글에서 '세습적인 유교식 분위기 속에서 성장한' 주인공이 이국에서 5년 동안 수준 높은 교육을 받아 방대한 지식을 가졌지만 결국 조국의 역사적 과도기에 희생양이 될 수밖에 없음을 예언하고 있어 흥미롭다. 그는 그 외에도 글에 '전대영화(前代榮華)의 폐허 속에서 이제 겨우 빠져나온 신지식 흡입 운운'하는 이야기도 써넣음으로써 자신의 이야기임을 암시하고 있다. 결국 그는 이 기행문에서 예언한 대로 6년 뒤에 자살하지 않았는가.

그리고 그가 이 글에서 보여주는 또 하나는 조국에 대한 사랑이다. 그가 3·1운동 당시 유학생들의 항일운동을 측면에서 도우며 고민했었는데, 이 글에도 그러한 내용이 담겨 있다. 즉 그는 이 글에서 "내가…… 그 누군들 조국의 부활을 열망하지 않는 이가 있을까요"라든가 "정말이지 조국의 자유! 입으로 말해보기만 해도 무서울 만큼 막중한 문제니까요"라고 적고 있으며 곳곳에 나라 사랑 이야기가 절절하게 드러나 있다.

13 위의 책, 252쪽.

여기에는 한 여자와의 애절한 사랑도 묘사되어 있는데, 이는 일본인 간호사 고토 후미코와의 사랑이라고 유추해봄직하다. 이처럼 그는 3·1운동 직후 자신의 괴로운 처지와 심정을 한 기행문 속에 담아낸 바 있는 것이다. 그중에서도 그가 유학 생활의 고독 속에서 빠져들었던 고토 후미코와의 사랑은 그의 생애에 있어서 낭만 시대를 열고 닫는 한순간을 의미한다. 그것은 그의 여러 편의 연시(戀詩)에 굽이굽이 서려 있다. 그가 자신이 작성한 원고에 7편의 시를 언급하면서 1919년에 쓴 「아버지께」로부터 1922년 2월에 쓴 「사상의 수의를 조상하는 수난자의 탄식」까지를 자신의 낭만시대를 장식한 시라고 명확히 밝히고 있다.

그런데 흥미로운 사실은 그가 1919년 5월 2일에 쓴 일기에서는 "Romanticism이라든지 Naturalism이라든지 모두 요구하는 바가 아니다"라고 적고 있어서 혼동을 주고 있는 것도 사실이다. 이는 아마도 이 시기가 그로서는 낭만주의를 정리하고 표현주의로 넘어가는 과정 같기도 하다. 그가 아직 젊은 나이였기에 정신적으로 방황하면서 스스로도 혼란스러웠던 것 같다. 여하튼 이 시기에는 연애시와 함께 정신적 방황을 감상적으로 토로하고 있는 것이 특징이다. 가령 앞에서 인용한 연애시와 함께 애인(후미코)의 죽음과 부재를 노래한 것으로 보이는 「내 어이하랴」라든가 「사랑의 가을」 등과 같이 그리움이 넘치는 시가 있으며 부친에 대한 원망의 시와 정신적 방황을 묘사한 시가 있다. 「내 어이하랴」를 보면 "달아 네 빛 아무리 밝으나/비치일 정든 님의/자는 얼굴 흰빛 됨을 어이하랴/아 바람아 네 곁 아무리 고우나/스치고 지날 정든 님의/뺨 차진 것을 슬허하리/아 물아, 시내에 비치는/개나리야, 사람 꾀는 꾀꼬리야,/나와 같이 속삭일/정든 님 없음을 어이하랴"라고 읊고 있다.

그리고 「아버지께」라는 시를 보면 "어쩌면 그 같이도 따뜻하게/나

의 몸을 검쳐 안으면서도/어쩌면 그리도/나의 가는 등불에 바람질 하십니까./징상스럽게도 흰 이를/악물며/어찌나 외포(畏怖)의 침을/그같이 뱉어주십니까."라고 하여 부친에 대한 원망을 묘사하고 있다. 이처럼 그의 시는 대단히 자전적인 것이 특징인바 그가 쓴 모든 문학 작품의 공통점이기도 하다. 가령 이 시기에 그의 정신적 방황을 묘사한 시 「사상의 수의를 조상하는 수난자의 탄식」을 보더라도 "끝없고 갓 없는 탄식의/망양 위에 뜬 인생의 고선(孤船)은/비록 보이지 않는 허무의 도(島)를 향하나/하느님의 창조를 따라/다시 청춘의 왕국을 세우려는/수난자의 비애는 크도다"라고 씌어 있다. 여기서 느껴지는 것은 정처를 못 찾고 방황하는 젊은이의 심경이 노골적으로 그려져 있다는 점이다. 사실 그는 하느님을 신봉하는 기독교 신자도 아닌데 절대자에 의지하려는 나약한 모습을 이 시에서 보여주고 있다. 그러니까 그가 유학 중 사상적 전환기에서 한때나마 의지했던 고토 후미코마저 잃음으로써 절망 속에서 방황하고 있었음을 적나라하게 보여주고 있는 것이다.

그즈음(1920년 봄) 그는 자신 주변의 복잡한 문제들도 잊을 겸해서 공부에 집중코자 유학생 동료들 몇 친구들과 서양 근대극을 연구해보자는 뜻으로 극예술협회라는 것을 만들었다. 이 연구 모임에는 유학 중이던 조명희, 유춘섭, 진장섭, 홍해성, 고한승, 조춘광, 손봉원, 김영팔, 그리고 최승일이 참여했다. 이들은 정기적으로 모여 입센, 하웁트만, 고골, 고리키, 안톤 체호프 등 근대극의 주도자들뿐만 아니라 셰익스피어, 괴테 등까지 연구해나갔다.

그런데 이듬해 봄에 도쿄에서 노동자들과 고학생들의 모임인 동우회에서 극예술협회 측에 그 조직체 운용비 마련을 위한 모금 운동을 벌여줄 것을 요구해왔다. 즉 동우회 측에서 극예술협회가 마침 근

대극을 연구하고 있으니 실천 방법의 하나로 하계방학을 이용하여 순회극 방식으로 모금 운동을 해줄 것을 요구해왔다는 이야기다. 그리하여 두 단체가 숙의 끝에 순회극 운동을 민족운동의 차원으로 격상하여 연극 외에 강연과 음악 공연까지 곁들이기로 하고 단원을 모집했다.

여기에 가담한 인물은 자금책과 연출을 맡은 김우진을 비롯하여 연기진으로 조명희, 유춘섭, 손원호, 김석원, 홍해성, 마해송, 김기진, 허일 등과 바이올리니스트 홍난파, 소프라노 윤심덕, 피아니스트 한기주 등 여러 명이다. 1921년 7월부터 부산을 시작으로 하여 전국의 대소 주요 도시들의 순회공연에 나선 이들의 레퍼토리는 조명희가 급히 쓴 희곡 〈김영일의 사〉와 홍난파의 소설 각색극 〈최후의 악수〉, 그리고 번역극으로 아일랜드의 던세이니 경 원작, 김우진 번역의 〈찬란한 문〉 등이었다. 이들은 가는 곳마다 열렬한 환영을 받음으로써 지주 집 장남인 김우진으로서는 처음으로 민중의 조국 해방의 소망과 꿈이 어떤 것인가를 절절하게 느낄 수가 있었다.

순회극 운동을 주도하여 얻은 것 두 가지는 연극이야말로 민중을 자극하고 교화할 수 있는 최선의 무기라는 확신을 가짐으로써 자신이 희곡을 쓰고 연극을 연구하는 것이 올바른 방향이라는 점을 새롭게 인식했다는 것과 윤심덕이라는 특별난 신여성을 만난 것이다. 여기서 윤심덕을 가리켜 특별난 여성이라고 한 것은 조강지처는 양반 집의 얌전한 규수이고 한때 사랑했던 일본 여자 고토 후미코 역시 내성적이고 얌전하여 답답하게 느꼈는데, 윤심덕은 평안도 여자답게 남성 이상으로 활달 호방하고 매사에 거침이 없어 순회공연 다니면서 리더였던 그를 평안케 했다는 점이다. 물론 두 사람이 당장 사랑에 빠진 것은 아니었지만 예술가로서의 천부적 재능과 지적 모험심

까지 갖춘 그녀에게 호감을 갖고 내밀하게 이야기를 많이 했던 것 같다. 그 점은 그의 일기에도 나타나 있다. 즉 그는 순회극 운동을 끝내고 도쿄로 돌아간 1921년 11월 26일자 일기에서 "과거 1년의 사건들 중 열렬히 자신의 운명에 대한 저주를 들었다. 그것은 끊임없이 나를 위협 핍박한 악마이다. 이 악마의 포위 속에서 단 한 번이라도 마음의 안일을 준 것은 그녀였다"고 썼는데, 당시 그의 주변 여건상 그녀란 당연히 윤심덕으로밖에 볼 수가 없다. 그런데 그 다음으로 이어진 일기에서 "나는 자기성찰, 자기 충만을 위해서만 사랑을 배분한 것인가? 그리고 위로와 자기만족의 욕구를 충족시키려고 새벽에 또 여자에게 매지 않은 편한 옷을 입혀야 한 것인가? ……한번 나의 마음에 변덕스러운 변화가 온 것일까. 나는 그녀에 외면하리. 과연 그것이 참일까. 도덕적 양심은 나를 구속할 것이지만 나의 마음을 번민케 한 것은 자기의 힘이 약한 때문이다. 자기의 운명의 견인(牽引)인 것이다"라고 적음으로써 그녀와의 관계가 심상치 않음을 암시하고 있다.

그렇다고 그가 윤심덕과 당장 사랑의 교감을 가진 것은 아니었다. 어려서 어머니를 여의었던 그에게는 일종의 어머니 콤플렉스 같은 것이 있었다. 어머니 사랑을 듬뿍 받아보지 못한 그는 가슴의 한구석이 언제나 뻥 뚫려 있었다. 그가 후미코를 사랑한 것이라든가 다시 윤심덕에게 조금씩 끌려 들어간 것도 예외가 아니었던 듯싶다. 특히 그는 소극적이고 내성적이며 사려 깊은 청년이었기 때문에 여성에게 적극적이지 못했고, 언제나 속마음을 솔직하게 드러내지 못했다. 그는 좋아할수록 냉담하고 침묵으로 일관했던 것이다. 이러한 성격적 특성은 두 번의 연애 관계에서 그대로 드러나는데, 그 점은 여성 측에서 적극적이었던 것으로도 알 수 있다.

동우회 순회극단 운동 후에 도쿄에 돌아온 그는 대학 본과였으므로 독서와 논문 쓰기에 분주했다. 그리고 약소국의 젊은이로서의 좌

표 설정에 고심했다. 도쿄에 돌아와서 쓴 다음과 같은 일기는 그러한 그의 고심을 잘 나타내주고 있다.

> 여명 속에 선 젊은이, 낡은 전통은 아직 완전히 사라지지 않고 새
> 로운 생활의 여명이 밝아오기 시작할 때 숨 막히게 그 무엇인가를
> 구하려는 회색과 어둠 속에 선 조선의 젊은이, 그들은 그 고민에 있
> 어서 러시아의 혁명 전 인텔리겐챠보다 몇 배, 그 초려(焦慮)에 있어
> 서 단테 이상이나 차라리 나는 그들의 지금의 운명을 기뻐한다. 왜
> 냐하면 과거의 세계에서 그들의 생활은 불행하지도 행복하지도 않
> 았으니까. 그러나 그들에게 현대 조선이 짊어진 고민에 깊이깊이 파
> 고들 용기가 있는가, 이 지혜와 이 용기 중 어느 하나라도 그들이 갖
> 는다면 그들은 행복할 것이다. 그러나 나는 의심한다. 비통할 정도
> 로 life force이냐? reason이냐! (1921.11.20)

이상의 일기에서도 '생명력'과 '이성'이라는 서로 상충되는 용어를 씀으로써 그가 베르그송에 깊이 빠져 들어가고 있음을 보여주고 있어 주목된다. 결국 그는 혼돈으로부터 생활의 힘을 찾아가기 시작했고, 그것은 곧 자아 발견으로도 나타났다. 가령 그가 서양에 탐닉하고 동경하면서도 우리의 문화유산에 눈을 돌리기 시작한 것도 하나의 조그만 예가 될 수도 있지 않을까 싶다. 물론 그가 일본 문학에 상당히 능통했기 때문에 1880년대에 잠시 나타났다가 사라진 의고전주의(擬古典主義), 즉 서양 문학에 매몰되어 자국 문학을 도외시하는 문단에 일침을 가했던 잠깐의 흐름을 따른 것일 수도 없지는 않다. 이듬해 봄에 쓴 다음과 같은 일기는 그러한 것을 단적으로 보여주고 있다.

> 나는 『춘향전』에 대한 큰 야망을 갖는다. 새로운 극적 무대 속에
> 우리 옛 조상들의 고귀한 예술의 꽃을 다시 피워보자는 것이다. 나

에게는 비록 외국문예와 예술에 대한 패배는 있어도 이『춘향전』에 대한 승리는 얻을 것이다. (1922.3.10)

위의 일기를 보면 그가 전통문예에 대하여 대단한 긍지를 가진 듯이 보이나 전통무용인 궁중정재(宮中呈才) 공연을 보고 나서는 많이 다른 생각이 담긴 다음과 같은 일기를 썼다.

내가 항상 조선예술에 대해 가지고 있던 사상─즉 비애와 단조가 무기력한 예술이라는 것을 이번 공연에서 다시 확인한 것 같다. … (중략)… 조선 전래의 예술은 물론 이제부터 우리 민족의 참된 예술을 만들려면 적어도 벗어날 수 없는 이 비애 속에 더 현실적인 그리고 참다운 지적 동경을 보태지 않으면 안 될 것이다. (1922.4.22)

이상의 일기에서 그가 전형적인 사대부의 관점에서 우리의 고유 무용을 바라보고 있었음을 확인할 수가 있다. 우선 조선시대에 천민으로 취급당하고 있던 기생을 부정적으로 보는 그의 눈에서 사대부의 관점을 드러내고 있는 것이다. 그런 그의 관점은 일어로 쓴 민화(民話)「방련은 어찌하여 나병(癩病)의 남편을 완쾌시켰는가」에 잘 나타나 있다. '옛 조선의 아름다운 이야기'라는 부제를 붙인 이 민화는 그가 글의 서두에서 밝히고 있는 바와 같이 '대의명분이라는 의리와 인정이 아직 바래지 않은 조선 성종 때의 한 삽화'이다.

전남 장성의 한 인품 좋고 부유한 선비 가족의 애화인 이 민화는 조선사회의 미담을 그린 것이다. 즉 주인공 차원순은 남부럽지 않은 가정을 꾸리고 있었고 이웃 마을의 친구(이상필)가 어려움에 처하자 이주까지 시켜주면서 물심양면으로 도와서 재기시킨다. 이런 차원순에게 외동아들이 갑자기 나병에 걸리는 불행이 닥치는데 그동안 도움을 받아온 친구의 아리따운 딸(방련)이 부친의 은혜를 대신 갚으려

고 자청하여 차원순의 아들에게 시집을 와서 나병으로 생사를 넘나
드는 남편을 극진히 간호한다. 그럼에도 불구하고 남편이 죽음 직전
에까지 다다르자 그녀는 함께 죽으려고 극약(松柏秋)을 타서 머리맡에
두고 잠깐 사이 잠이 든다. 그런데 남편이 무심결에 그 극약을 대신
마시게 되고, 의외로 그 독약이 남편의 병을 낫게 한다는 내용이다.

이처럼 김우진이 유교적 인습은 거부했지만 의리와 인정, 그리고
대의명분을 중시한 전통사회의 선비정신과 미풍양속에 대해서만은
어느 정도 자부심을 갖고 있었음을 보여준다. 이는 그만큼 그가 전형
적인 사대부 가문에서 태어나 교육받고 또 일본에서는 서양의 근대
문화를 호흡하면서 버릴 것은 버리고 바람직한 풍속만은 지켜야 되
겠다는 생각을 하고 있었음을 보여주고 있다. 여기서 느껴지는 또 한
가지는 그가 조국을 떠나 있으면서 비로소 모국의 아름다움과 가치
를 깨닫게 된 점인데, 이는 자전적 소설 「압록강은 흐른다」와 「한국
의 민담」을 독일에서 그 나라 언어로 펴낸 재독학자 이미륵(李美勒)을
연상시킨다고 하겠다.

그리고 이 시기에 그가 매사에 의욕적이고 적극적으로 바뀌어 가
고 있었다는 점이다. 그렇다고 그가 자기 조국이나 가정, 현실에 대
한 절망감을 극복했다는 이야기는 아니다. 이러한 마음 상태에서 그
는 여름방학을 맞아 목포에 돌아왔고 윤심덕 삼남매도 초청을 하게
된다. 이처럼 이 시기에 그가 3·1 운동의 소용돌이와 후미코의 죽음
으로부터 잠시나마 마음의 안정을 찾아가는 중이었다.

운명의 이끌림

1922년의 여름방학은 윤심덕에게 가장 흥분되고 홀가분한 휴가였다. 어렵게 다니던 우에노음악학교도 우등으로 졸업한 데다가, 가까이 지내고 싶어 한 김우진에게서도 인정받아 고향집으로 초청까지 받았기 때문이다. 특히 그녀가 전혀 상상도 못했던 김우진으로부터의 의외의 초청과 그가 그렇게 큰 부자였다는 데 더욱 놀랐으며 그 가족으로부터 융숭한 대접을 받은 것도 솔직히 기분 좋은 일이었다. 그로부터 그녀에게 김우진은 더욱 돋보일 수밖에 없었다. 그것은 김우진이 지주의 장남이라서가 아니라 평소에 대단히 검소하고 겸손하며 공부밖에 모르는 전형적 책상물림이라는 점에서 우러러 보이게 된 것이다. 그 당시 도쿄에는 별로 가진 것도 없으면서 유학이라고 와서 공부는커녕 멋이나 부리고 빈둥대는 청년들이 더러 있었는데 김우진은 그들과는 본질적으로 달랐다는 것을 알게 된 것이다.

그렇기 때문에 유학생들 사이에서도 김우진이 만석꾼의 장남이라는 것을 아는 사람이 드물었다. 따라서 평소 부잣집 자식의 티를 전혀 내지 않는 김우진이 그녀에게는 매우 색다르게 비쳤던 것이다.

그해 여름방학은 그런 일 외에도 그녀가 자매 간이라는 혈육의 정을 넘어 마음의 벗으로 삼고 있던 출가한 언니 심성과도 오랜만에 만났고, 가족 전체가 함께할 수 있었던 데다가, 어려웠던 학업도 유종의 미를 거두었다. 형부(申德)는 미국의 노트르담대학에서 철학과 신학을 공부하고 목사 안수까지 받은 안동의 대지주 집 외동아들이었다. 언니 심성은 심덕과 달리 조용하고 내성적인 여자였다. 그래서 그녀는 자기와 전혀 대조적인 언니를 좋아했다. 왜냐하면 심성이야말로 자기가 갖지 못한 여성적인 고요함과 부덕을 갖추고 있었기 때문이다.

그녀는 대학 졸업과 김우진 가족으로부터의 후대 등으로 마냥 즐거운 여름방학을 마치고 9월에 도쿄로 돌아갔다. 그녀의 소망과 학교의 요청으로 연구과정으로 1년 더 학교에 머무르며 성악 수업을 더 받기 위해서였다. 1년 동안은 순전히 성악 레슨만 받는 것이었으므로 레슨비만 내면 되었고, 그 비용은 그녀가 조수로 일하게 되어 있어서 쉽게 해결할 수가 있었다.

그녀는 자기처럼 방학을 마치고 일본으로 돌아온 김우진의 하숙방을 자주 찾았다. 그녀가 김우진에게 완전히 빠져버렸던 것이다. 처녀 나이 26세로서 그녀는 익을 대로 익어 있었다. 그녀로서는 김우진이 첫사랑이었다. 남자를 남자로 보지 않고 교만하게 버텨온 올드미스에게도 이제 사랑의 불길이 타오르기 시작한 것이다. 더구나 26년 동안 어떤 남자에게도 정을 주지 않았던 그녀였기 때문에 김우진은 마치 기름밭의 불길이었다. 그녀는 일주일에도 며칠씩 김우진에게 달려갔다.

반면에 김우진은 그녀처럼 불타지 않았다. 그 역시 그녀를 좋아하기 시작한 것은 사실이었으나 워낙 자제력이 강하고 냉철한 데다가 고토 후미코의 잔영이 완전히 사라지지 않았기 때문에 겉으로는 언

제나 차분하고 담담하게 대했다. 더욱이 동우회 순회극단 시절 그녀의 왈패 같은 몸가짐이 때때로 떠오르곤 해서 김우진으로서는 확 빠져들 수가 없었다. 그러나 워낙 열정적으로 접근해오는 그녀에게 자신도 모르게 한 발짝씩 빠져들어간 것만은 숨길 수 없는 사실이었다.

게다가 김우진으로서는 처자까지 있는 데다가 공부에 몰두하고 있었기 때문에 그녀에 대한 사랑은 자기 갈등을 불러일으키면서 마음의 동요도 일어났던 것이다. 특히 그가 부친으로부터 가문 교육을 받으면서 귀 따갑게 들었던 금기사항, '유부남의 다른 여성 멀리하기'를 두 번이나 어기는 것에 따른 고통도 컸다. 이러한 그의 내적인 갈등은 그 시기의 일기와 시작품 등에 잘 나타나고 있다. 그러니까 그녀에 대한 사랑이 김우진의 깊은 번민 속에서 내연하면서 슬픔과 울증(鬱症)으로까지 나타났던 것이다. 가령 그 시기에 쓴 그의 「추사(秋思)」 같은 시의 몇 구절을 옮겨보면 이러하다.

> 쓸쓸한 가을바람
> 황엽(黃葉)을 날리고
> 애련한 바이올린
> 행인을 울릴 때
> 촉촉이 가을비는
> 내 혼을 죽이고
> 한없는 설은 눈물
> 목에 가득하다

그런데 김우진이 아무리 냉담해도 그녀의 폭포 같은 열정에는 속수무책이었다. 분명히 그녀야말로 그가 일찍이 일기에 썼던 대로 '운명의 견인(牽引)'이었던 것이다. 그렇다고 해서 그가 마음을 흐트러뜨리거나 행동이 방일해졌다는 이야기는 결코 아니다. 마음의 동요

가 일어날수록 그는 더욱 냉정했고 학교 공부에 열중했다. 그러니까 그가 오히려 그녀의 감정적인 도발을 학문 연구로 승화시켜 나간 것이었다.

그런 그에게서 그녀 역시 배우는 바가 많았다. 따라서 그녀는 김우진의 자제력 있고 성실한 생활 자세에서 적잖은 영향을 받기 시작했다. 솔직히 그녀가 놀 줄도 모르는 공부벌레에게 불만도 많았지만 속마음으로는 그의 그런 태도가 더없이 듬직했던 것이다. 결과적으로 김우진의 학구적인 생활 태도가 그녀에게는 배울 만한 표본이 되어간 것이다.

그녀 역시 김우진에게 지지 않으려고 더욱 열심히 노래를 불렀고 피아노 건반을 손가락이 부서져라 두드려 댔다. 또 그래야만 답답한 김우진의 냉담성을 극복할 수가 있었던 것이다. 그러나 성격 차이에서 오는 충돌만은 간단치 않았다. 북방 여성 중에서도 드센 윤심덕과 남방 남성 중에서도 얌전하고 내성적인 남자의 만남은 조화를 이루기 어려운 언제나 위골(偉骨)이었다.

더구나 두 사람 모두 하늘을 찌를 듯한 자존심까지 갖추고 있어서 더욱 조화를 이루기 어려웠기 때문에 그들의 만남과 사랑은 불과 얼음의 충돌 같은 것이었다. 따라서 그들의 사랑은 처음에는 환희나 열락(悅樂)이 아니라 다툼과 낙망이었다. 게다가 선각자적인 시대고까지를 지닌 젊은이들이어서 고통도 남들보다 더했던 것이다. 그런데 그녀를 더욱 당황하게 만든 것은 김우진이 자신의 성격은 고칠 생각을 하지 않고 만날 적마다 하는 훈계조였다. 김우진은 그녀의 걸걸한 성격과 왈녀적인 태도를 못마땅하게 여기고 마치 중학생을 놓고 나무라는 도덕 선생처럼 다루려고 했다.

평소에 그렇게 말이 없다가 이따금 하는 이야기가 '예술인 이전에 사람이 되라'는 것이었고 좀 더 여자다워지라는 것이었다. 동년배인

그녀로서는 김우진이 자기의 일면만 본 것 같아서 때때로 불쾌하고 아니꼽고 모욕을 당하는 기분이었지만 그럴수록 김우진이 듬직해 보였고 의지할 만한 남자라는 것을 느꼈던 것도 사실이었다. 그것도 워낙 근엄하게 타이르는 것이었기 때문에 밉지가 않았고 때로는 우습기도 하고 또 반박하고 싶은 마음이 솟아오르기도 했지만 그냥 다소곳이 참고 그의 충고를 다 듣는 척했다.

이처럼 그렇게 안하무인이고 왈패 같았던 그녀였지만 김우진 앞에서는 고양이 앞의 쥐였다. 이는 분명히 사랑의 묘약이기도 했지만 토론 과정에서 예술의 본질에 다다르면 궁극적으로 깊은 공감을 느끼곤 했기 때문이다. 그 점에서 불만 속에서도 이상스럽게 마음을 가라앉혀주는 사람은 결국 김우진이었다. 그런데 솔직히 고통과 불만은 김우진에게 더 있었다. 왜냐하면 그 시기가 김우진으로서는 혼돈스런 사상의 전환기이기도 했기 때문이다.

젊은 예술가의 지적 여정

1920년에 대학 본과(영문과)에 들어간 김우진은 좋은 교수들을 만나고 그들이 열정적으로 학문을 연구하는 분위기에서 높은 수준의 공부를 할 수가 있었다. 당시 도쿄제국대학과 와세다대학은 아시아에서는 최고 수준의 공사립대학으로서 서양 문화를 깊이 연구할 수 있는 교수들과 학생들이 몰려들었다. 김우진은 그중 사학의 명문이었던 와세다대학 영문과에서 공부를 하게 된 것이다. 그가 그 대학에서 뛰어난 학자들로부터 훌륭한 교육을 받았음을 정대성은 다음과 같이 썼다.

> 히다카 타다이치, 요시다 겐지로의 교육을 고등예과에서 받은 김우진은 학부 영문과에서 그들을 다시 만났고, 또 그 외에 히구치 구니토(樋口國登), 요코야마 유우사쿠(橫山有策), 다니자키 세이지(谷崎精二), 마스다 토오노스케(增田藤之助) 등 쟁쟁한 교수들이 김우진을 맞이하였다. 와세다대학은 1920년 3월 31일 대학 학칙이 문부성의 인가를 받아 비로소 대학원, 정치경제학부, 법학부, 문학부 문학과, 상학부, 이공학부, 고등학원(문과 이과)의 체제를 정비하였다. 김우진이 문학과에 들어간 1920년은 영문학 전공이 새롭게 생긴 기념

할 해이기도 했으며, 교수진 학생 모두 새로운 시작의 열기로 넘쳐 있었다. 김우진이 졸업논문(「Man and Superman-A Critical Study of its Philosophy」)을 영어로 쓸 만큼 열심히 공부할 수 있었던 것은 그러한 면학 분위기가 뒷받침되어 있었기 때문이리라. 김우진은 당시 비서 구권에서는 최고 수준의 교육을 받았다고 할 수 있다.[1]

이상에서 알 수 있는 것처럼 그는 당시로서는 최고의 인문 교육, 특히 서구의 문학과 연극, 철학 등에 대하여 공부를 할 수가 있었다. 따라서 그는 타의 반, 자의 반으로 수준 높은 리포트형 논문을 활발하게 발표하기 시작했다. 이는 그 나름의 사상을 정립해가고 있었다는 증거이다. 특히 니체, 베르그송, 버나드 쇼, 사회주의, 그리고 스트린드베리 등에게서 절대적인 영향을 받은 그는 매우 진보적인 사상을 갖추어가기 시작했다. 특히 표현주의자로서 사회주의에 많이 기울었던 그의 변화된 모습은 처음으로 밝힌 자신의 예술관에 잘 나타나 있다. 즉 그는 1922년 3월 10일자 일기에서 "예술은 노동과 공존한다. 칼라일은 사상이 노동에 선행한다고 했지만, 그것은 역사적인 주장이다. 새로운 진실한 예술은 인생의 전국(全局)으로서의 예술이지 않으면 안 된다. 예술이 노동의 앞에 있지도 않고 뒤에 있지도 않다. 인생은 노동인 것이고, 그 노동의 순간에 그것과 함께 예술은 생긴다. 그 의미에까지. 인생은 살이고 물질이고 과학이다. 예술은 영(靈)이고 정신이고 순정이고 또 철학이다"라고 정의한 바 있다.

이렇게 그는 자기의 사회주의 사상을 나름대로 정립한 상태였는데, 가령 1922년 6월 2일자 일기에 "나에게는 나를 찾으려는 약하지만 유일한 생명의 힘이 있다. 나는 이 힘을 눈앞에 나타난 영원한 삶

1 정대성, 「수산 김우진의 생애와 시세계」, 『김우진연구회창립기념 제1회 김우진학술대회 발표논문』, 목포문학관, 2008.5.31, 14쪽.

의 여로의 집에서 살지 않으면 안 된다"고 쓴 사실에도 확인된다. 그리고 그즈음에 쓴 글들이 다름 아닌 「신청권」과 같은 글이 아니었나싶다. 그러니까 그가 뜨뜻미지근한 공자교와 상고주의를 신랄히 비난하면서 니체의 초인사상과 베르그송의 생명사상 및 자유의지를 강조하기도 했다. 특히 그가 다이쇼 시대의 연애지상주의까지 흡입함으로써 조선 여인들의 위선적인 정조 관념까지 맹렬히 비난하는 글까지 쓴 바 있다. 즉 그는 「초야권」이라는 글에서 "오늘날까지의 사회 모든 제도와 관념이 그랬지만 남성이 한 여성을 영구히 소유할 야심으로 경제와 완력을 유일한 무기로 하여 처녀성의 독점을 요구하려는 것이다. 이것이 무서워서 여성 그녀들까지도 처녀성의 가치 훼손을 감히 못 한다. 그러면서도 처녀들은 숲 밑에 숨어 앉아서 남성의 아리(我利)와 기만과 착취를 고맙다고 빨아먹는다. 정신상으로 노라의 자각이 오늘 이후에 필요하다면 육체상, 심리상으로도 이 Jus Primae Noctis(初夜權)를 여성 자기네들이 주재해야 한다. 남성으로부터, 낡은 정조 관념으로부터 떠나야 한다"면서 춘향이가 이 도령이 돌아오기 전에 옥골남자만 만났다면 수청기생으로 들어갈 염려는 없었을 것이고 만일 이 도령이 과거 급제를 못 했다면 춘향이는 옥 속에서 죽었을 것이라고 했다. 그러면서 이러한 정조 관념만 없었다면 춘향이는 훌륭한 노르웨이의 노라보다 더 가치 있고 고마운 여자가되었을 것이므로 조선에서 그런 여성이 많이 나와야 한다고 했다. 이어서 그는 처녀성에 대한 유일 무상(無上)한 미신을 버리고 자기네들이 이 초야권의 주재자가 되지 않는 동안 정조 문제란 영원히 여성에게 다시 피하지 못할 철강에 지나지 못할 것이라고 했다. 그만큼 그는 혁신적이고 개혁적인 사상을 지녔던 것이다.

그런 지경에 다다르자 자연스럽게 전형적인 구사상의 상징과 같았던 아버지와 사상적으로 충돌할 수밖에 없었다. 따라서 외지에서

유학하고 있는 아들(김우진)을 극진히 사랑한 나머지 자주 편지를 보내오는 아버지를 매우 곤혹스럽게 받아들이고 있었다. 그러한 처지를 잘 표현한 그의 일기의 한 부분을 소개하면 이렇다.

> 부주 하서(父主下書) 세 번 읽다.
>
> 오! 가련한 인생. 구전통의 유물이 신생에 대한 공포야말로 불쌍하다. 시니컬한 생이여. 옛것, 헌것, 다 삭은 것이 어찌 이같이 새로운 조류의 앞에는 형해(形骸)가 없어지도록 협위를 면치 못하는 중인가. 그러나 오, 내게 과연 힘이 있을까. 이 과거의 형해를, 여회(餘灰)를 대항할 만한 힘이 있을까. 나는 몸을 떨며 가슴이 내려앉는다. 오, 내게 힘이 있나!
>
> 불쌍하기는 한—개인적 운명과 다투어 승리를 얻었으나 이 시운의 불리로 신(新)의 협위를 받는 부주! 이 전통에 저항할 그 힘과 무기를 내가 아니 가진 것은 아니다. 그러나 부주라는 정애(情愛), 비극의 hero에 대한 애정을 극복할 만한 힘이 내게 있나! 오 의심컨대 나야말로 햄리트가 아닌가. 'The time is out of joint'라 부르짖을 만한 비극의 모태를 내가 가졌으면 어찌하나. 오, 힘이여, 힘이여. 내게 힘을 주소서. 신이여 이 외에 이 힘 외에 다시 무슨 것을 내가 바라리까. 신이여! 오. (1922.12.3)

이상의 일기에서 알 수 있는 바와 같이 전형적인 사대부로서 구한말의 고급관리를 지낸 성리학의 화신 같은 아버지 김성규와, 사회주의 사상에 공감하면서 니체와 베르그송의 현대 사상에 빠져들고 있던 아들 김우진은 정신적으로 칼날 같은 대립과 갈등 관계에 처해 가고 있었다. 그런데 문제는 천성적으로 착한 김우진이 일찍부터 전통적인 교육을 철저히 받은 나머지 효자 소리를 들을 만큼 부친을 섬겨온 데 있었다. 바로 거기서 김우진의 고민은 클 수밖에 없었다. 그가 일기에서 이러지도 저러지도 못하는 처지의 '시대의 위골(偉骨)(The time is out of joint)'이라는 표현까지 쓰고 있었던 것이다. 오죽했으면

무신론자였던 그가 신(神)을 찾았겠는가. 그러니까 그는 아버지라는 인간 자체를 싫어하고 경원한 것이 아니라 김성규라는 개체가 신봉하고 있는 그 낡은 인습과 고루한 유교 사상을 거부한 것이었다. 거기서 그는 아버지를 혐오한 것이 아니라 오히려 연민의 정을 갖게 된 것이다. 그러면서 그가 스스로를 채찍질하고 다짐한다. 일종의 자기최면을 거는 듯도 싶다.

가령 그 이튿날(12월 4일) 일기에서 "힘이란 증기기관차의 발진 그것은 아니다. 자연의 일개 작은 곤충도 장부(壯夫)로 잘 찌른다. 이것 또한 힘인 거야. 나에게는 모든 것을 타파하고 나의 자아의 발전을 시킬 수 있는 힘이 필요한 거야. 특히 필요한 것은 부자 간, 친자 간의 정애, 일종의 시멘트의 장벽을 타파할 수 있는 힘이 요구됨." 그러면서 그는 부친이 그때에 보내온 서간을 인용한다. "우리 부자는 보통 부자에 비하면 특수한 관계라 아니할 수 없다. 나는 만생(晩生) 독자로서 평생의 뜻을 민국에 펼치지 못했다. 다만 오늘 이후의 일은 너희들의 뜻을 견실하게 하는 데 근본을 두고 사설(邪說)에 미혹하지 말아라. 그리고 너희들 졸업 후에 동양 4천년사 및 동양종교가학설 등을 서로 절충하여 자각자립한 연후에 내가 눈감고 돌아갈 수 있겠노라." "이 통절한 눈물의 문구! 아버지의 이 뜻을 계승하면, 이 새로운 공기의 아들은 질식할 수밖에 없다. …(중략)… 아아, 아버지시여, 이 몸은 비극의 운명적 주인공이요, 당신으로 하여금 비극의 주인공으로부터 피하게 하시기 위해서는 나의 개성과 자아를 태워버리지 않으면 안 되오. 그렇지요, 옳아, 아버님 당신이 비극의 주인공이 되시던가, 그렇지 않으면 내가 개성의 회멸을……"

이처럼 그는 자신의 처지를 고루한 전통 인습과 서구적 신사상의 틈바구니에 끼어서 이러지도 저러지도 못하는 햄릿처럼 자신을 느끼고 있었다. 이러한 고민의 흔적이 다음 날의 일기에 그대로 이어지고

있다.

　　나는 모든 것은 부숴버리고 나의 자아의 발전을 할 수 있는 힘이
　필요하다. 특히 필요한 것은 부자지간의 정애(情愛) ─ 나의 센티멘트
　의 줄을 끊을 수 있는 힘이 필요하다. '너는 졸업 후 동양 4천년 역
　사와 동양종교 그리고 가학(家學)을 다시 취하여 네가 배운 바와 서
　로 절충하여 자각하고 자립한다면 나는 눈을 감고 죽을 수 있으리
　라' 이 애처로운 구절! 아버지의 이 뜻을 받들자면 새로운 공기의 아
　들인 나는 질식할 수밖엔 없다. 받들지 않으려니(……然後吾可瞑目
　而歸矣)라고 한 눈물 어린 탄원을 어쩌면 좋은가. 그러나 이 탄원
　에 대한 나의 약점은 이를 분쇄해 버릴 힘이 부족한 데 있지 않은가.
　오, 아버지여, 당신은 비극의 운명의 주인공이십니다. 당신으로 하
　여금 그 비극의 주인공의 자리를 면하게 하려면 나의 개성과 자아를
　불살라버려야 합니다. 오, 그렇다. 아버지가 비극의 주인공되느냐,
　그렇지 않으면 내가 개성의 훼몰(毁沒)을 당하느냐 둘 중의 하나다.
　(1922.12.5)

　위의 일기에서 확인할 수 있는 것처럼 그의 부친은 아들이 서양
의 새로운 학문 사상을 취하면서 동양 고유의 사상과 가풍을 외면할
지도 모른다는 걱정 때문에 눈물 어린 편지로 그를 설득하고 있었다.
그러한 부친의 애소(哀訴)야말로 그를 더욱 괴롭게 한 것이다. 물론
김우진이 사상적으로는 부친과 더욱 멀어져 가고는 있었지만 타고난
고운 심성과 전통적인 가정교육으로 인하여 여전히 그는 인간적으로
부친을 동정하고 존경했다. 그것은 단순한 육정에서가 아니라 곡절
많았던 개화기를 주요 관리로서 어렵게 헤쳐온 부친에 대한 인간적
동정 때문이었다.
　이처럼 부친의 일방적이고 매우 구습에 젖은 애정과 자신의 장래
에 대한 요구에 무언으로 반항하던 그였지만 이듬해(1923) 봄 부친이

갑자기 중병으로 자리에 눕게 되자 진심으로 자책하기도 했다. 그 전달까지만 해도 일기에서 "어버이가 무언가!" "효도가 무언가!" 하던 그도 부친의 병석을 지켜본 뒤로는 "이 거친 인생에서 하나의 이성(理性)이 주어졌다는 것은 얼마나 오묘한 섭리인가. 이성이야말로 신에게 직결된 태반이다"(1923. 5. 30)라고 마음을 가라앉힌 것이다.

그렇다고 해서 그가 자기의 신념을 꺾은 것은 결코 아니었고, 자기의 투철한 사상과 생의 의지를 꺾은 것도 아니었다. 그가 유학 중 다이쇼 시대의 분위기 속에서 빨아들인 니체와 베르그송의 개인의 자유의지와 인본 문예 사상에 흠뻑 빠져 있었기 때문에 고분고분한 옛날로 다시 돌아갈 수는 없었던 것이다. 그 점은 며칠 후의 일기에 잘 나타나 있다.

> 소위 원만 융통한 사람이 아니며 사교적이 아닌 나는 한번 받은 생의 효용을 나의 성격과 개성에 기본하여야 한다. 다행히 나에게는 사물을 직시하여 그 시비를 판단할 만한 통찰력과 이지가 있다. 또 그 시비에 기본하여 소신을 강행할 만한– 편파라 이를 만한 강의성(剛毅性)이 있다. 이것은 타협을 의미치 아니하며 파괴와 반항을 의미한다.
>
> 이같이 비사교적인 나는 이지와 의지의 힘으로 살아야만 하겠다. 즉 원만 구족(具足)이라는 실상은 타협에 불과하는 중우(衆愚)가 가득 찬 이 사회생활에 불과하다. 가정이나, 사교나, 계급이나 물론 타협이 아니면 평화와 미소를 얻지 못하는 현존 제도는 나에게 반항과 혁명을 요구한다. 성격에 뿌리박은 이 individualist에게! (1923.7.2)

일기에서 확인할 수 있는 것처럼 그는 부친의 병 때문에 자신의 길을 바꿀 만큼 나약하지는 않았다. 오히려 그는 자기의 길을 힘차게 걸어갈 것을 선언한 것이다. 이 시기에 쓴 시 「옛것의 붕괴」는 그 점을 극명하게 보여주고 있다. 그는 "옛것은 이같이 무너진다./자신의

내부에 감춘/다이너마이트는/건설해놓은 모든 것을/서서히 강력하게, 또한 분명하게/무너뜨린다!/오오, 자연의 힘이여!/옛것은 붕괴된다.”라고 단호하게 읊었다. 그러니까 낡은 것은 사라지는 것이 자연의 섭리라고까지 생각한 것이다. 그는 한마디로 불타는 빙산(氷山)이었다. 성격이 강직하고 냉철하며 이지적이었다.

그렇다고 해서 그가 감정마저 메말랐던 것은 아니었다. 그는 낭만적이며 감상적인 시를 계속 쓸 만큼 정이 넘쳤다. 그러나 그의 다정다감은 이지와 절제, 냉철의 두께 속에 깊숙이 덮어씌워져 있었다. 이러한 그를 윤심덕이 단순한 정염으로 부수고 들어간다는 것은 결코 쉬운 일이 아니었다. 그는 계속 정신적으로 그의 부친과 대립했고 그것은 다시 자기에게 부메랑으로 되돌아왔다. 스스로를 괴롭혀 갔다는 이야기다. 그는 선병질적이고 허약한 체질이었지만 의지만은 강철과 같이 단단했다. 불의는 말할 것도 없고 자기와 다른 이념이나 사상과는 조금도 타협하지 않는 고집불통이 되어갔던 것이다.

그는 겉으로는 왜소하고 나약해 보였어도 어떤 힘에도 굽히지 않는 전형적 남산골 샌님을 닮아가는 것 같았다. 그만큼 그는 우리 선비들이 지니고 있었던 대쪽 같은 성품을 지니고 있었다. 게다가 니체와 베르그송, 버나드 쇼 등과 같은 철학자와 작가들에게서 영향을 받았던 터라 자기와 다른 생각에는 한 치의 양보도 하지 않았다. 그런 자기의 답답하고 괴로운 심정을 일기에서 자문자답 형식으로 다음과 같이 쓰기도 했다.

신(神)으로부터의 소리ㅡ어버이에게는 자식에 대하여 육아 교양의 의무뿐만 아니라 그 개성 발달을 위한 절대적 obligation이 있다. 이것이 너희들에게 성(sex)과 양심과 의식의 싹을 준 소이이니라. 그리하여 ‘생육하고 번성하라’ 어버이의 소리ㅡ 나는 유교의 지지자이

다. 가계라는 것이 있다. 선조라는 것이 있다. 가족이라는 것이 있다. 너는 장남이다! 달효(達孝) 외에 장남으로서의 너에게 달리 무슨 이상(理想)이 있을 수 있겠는가.

자식의 소리―나에게는 신과 어버이의 두 개의 소리가 들린다. 나에게 있어 개성보다 인조 도덕이나 윤리가 더 발달하였다면 어버이 소리에 귀를 기울일 것이다. 그러나 신의 소리에 귀를 기우릴 수 있게 강한 개성이 있다면 모든 제 2차적 관계에서 떠나버리고 말 뿐이다! 오오, 이 힘이 나에게 있으라! 전자는 평화요, 행복이요, 존경의 기대이다. 후자는 반역이요, 쟁투요, 그리고 무엇보다도 고난의 길이다. 오오, 이 몸에 힘이 있으라! (1923.8.30)

이상과 같은 일기에서 알 수 있듯이 자신이 신의 소리를 따르거나 부친의 소리에 순종하면 평화와 행복을 누릴 수도 있겠지만 반대로 형극의 길인 전통 사상을 거부함으로써 어렵고 지난한 혁명의 길을 택하겠다는 것이 김우진의 신념이었다. 이러한 확고한 신념을 세우고 그는 학문 연구에 몰두했다. 그는 서구 현대 사상에 젖어 들었던 다이쇼 시대와 맞물린 유학 시절에 베르그송의 철학을 흠뻑 빨아들이면서 누구보다도 열심히 학업에 임함으로써 중요한 리포트도 적잖게 쓸 수가 있었다.

그가 대학 본과에 진학해서부터 쓰기 시작한 리포트들을 보면 대체로 아일랜드 문학과 셰익스피어 연구에 집중되어 있었음을 알 수가 있다. 이는 물론 당시 와세다대학 영문과의 커리큘럼과 교수들의 관심 분야와 관련이 있는 것이지만 그에 못지않게 그의 시선도 그쪽에 맞춰져 있었던 것 같다. 그 시절 일본어로 쓴 리포트에는 어니스트 보이드가 기술했던 「평가와 하락」이라는 버나드 쇼에 관한 글의 일부를 번역한 「애란인으로서의 버나드 쇼우」(1920년)를 비롯해서 18세기 영문학의 한 부분을 이룬다고 볼 수 있는 기관지들 중의 하나인 '관찰자'라는 잡지 이야기를 쓴 「'스펙테이터'의 역사」(1920년),

그리고 그의 탐구 정신이 처음으로 드러나는 「영문학사상의 'Farie Queene'의 작자」도 포함된다. 이 글은 엘리자베스 시대의 최고 시인이라 할 스펜서와 그의 대표작 「선녀 왕 이야기」를 구체적으로 분석 해설한 돋보이는 글이다. 그 외에도 그가 한때 매우 좋아하고 또 영향도 많이 받았던 영국 낭만파 시인 블레이크의 주요 시를 처음으로 번역하기도 했던 「예술의 종교」와 예이츠 등 아일랜드 문예부흥기 시의 흐름에 포커스를 맞춰서 쓴 「애란의 시사」(1925년에 발표) 등도 눈길을 끌 만한 글이다. 그와 더불어 이 시기에 그가 크게 관심을 갖고 공부한 것은 셰익스피어로서 「맥베스가 본 유령과 햄릿이 본 유령」(1921년) 및 「셰익스피어의 생애」 「사용의 생활」 등의 글이 있다.

이들 중 아미 크루스가 쓴 「Life of William Shakespeare」를 요약해서 번역한 「셰익스피어의 생애」와 아미 크루스뿐만 아니라 시드니 리경과 J.O.H. 월터, 랠리히 L.A. 세만, 그리고 조지 브란데스 등이 쓴 셰익스피어 전기들을 바탕으로 하여 정리한 「사용의 생활」 등이 눈에 띈다. 이러한 글을 정리한 것은 그가 대학 시절에 이미 극작가의 꿈을 갖고 그 첫 관문으로서 셰익스피어를 통과해야 한다고 생각했기 때문으로 보인다. 이처럼 그는 이미 대학 시절에 셰익스피어 전공자들 못지않게 그 분야의 대표 저작들을 섭렵한 것이다. 그리하여 그 시절에 셰익스피어의 약점까지 파악할 정도로 그 분야의 전문가가되어 있었고, 그로부터 얻어낸 작은 글이 다름 아닌 「맥베스가 본 유령과 햄릿이 본 유령」이 아닌가 싶다.

그 직후 그는 셰익스피어와 이별하고 근대극 연구 쪽으로 방향을 돌린다. 거기서 나온 첫 번째 글이 대학 2학년 때 쓴 「소위 근대극에 대하여」이다. 이 글은 사실 그가 대학 시절에 독서 편력한 문학, 철학, 연극 등 서구의 여러 인물들에서 나름대로 터득한 공통점, 이를테면 '인류의 영혼 구제'라는 시각에서 근대극을 바라본 것이 특징이다.

가령 그가 이 글에서 "근대극 운동은 제일로 일반 사회의 계몽에 자(資)코저 하는 명료한 목적을 버리지 못할 것이나 동시에 인류의 영혼을 창조적으로 해방하며 구제하는 예술적 지위에서 떠나지 못할 것"이라고 한 것이나 결론 부분에서 "근대극은 결국은 인류의 영혼의 해방 구제를 사명으로 하여 교련(敎練) 있고 수완 있는 예술적 재배자의 극적 표현을 중심으로 하여, 또 사회적 민중의 교화와 오락을 목적으로 하여 인류의 공동생활에 공헌하는 데 그 의미의 전적 존재를 인정할 수 있다"고 한 데에 잘 나타나 있다. 이때까지만 해도 그가 공리적 입장에서 연극을 바라보고 있음을 알 수가 있다.

그러면서도 그는 1899년 오토 브람이 극단 자유무대를 동원하여 베를린의 레싱 극장에서 하웁트만의 〈해 뜨기 전〉이라는 작품을 공연함으로써 독일에서 근대극 운동의 서장을 연 것에 주목했다. 그러면서 거기서 다시 한 발 더 나아간 막스 라인하르트의 새로운 연극론에도 전적으로 공감하여 근대극이 배우 중심 연극으로부터 벗어나 연출가의 역할 증대와 함께 무대미술, 의상, 조명, 리듬, 음향 등도 연극미를 형성하는 중요 요소라는 이야기를 하고 있어 흥미롭다. 그러니까 막스 라인하르트의 등장이 연극의 내적 영역을 대폭 확대해 나감으로써 연극의 폭을 증폭시키고 종래의 연극 개념을 바꾸어놓을 것임을 예측까지 한 것이다. 이런 그의 혜안은 놀라울 정도로 예리하다고 아니할 수 없다. 그러니까 그가 근대극을 논하면서 이미 현대극의 탄생까지 예측하고 있었음을 짐작게 한다.

특히 이 글에서 눈에 띄는 부분 또 한 가지는 그가 그동안 잡다하게 읽은 서양의 철학, 문학, 연극 등에 대하여 설명하는 가운데 일본에서 오사나이 가오루(小山內薰)가 극단 자유극장을 통하여 서구 근대극을 수입하고 있는 것을 우리도 반드시 본받았으면 한다는 소신도 적은 사실이다. 물론 이러한 그의 생각은 후술하겠거니와 뒤에 발

표한 「자유극장 이야기」와 「우리 신극운동의 첫 길」 등에 구체적으로 나타나 있다. 그리고 이 시기에 쓴 논문으로 「조선말 없는 조선문단에 일언」(1922)이야말로 그의 주목받을 만한 대표적인 글이라고 해도 과언이 아니다. 솔직히 이는 대학 3학년생이 쓴 글이라고 보기 어려울 정도로 수준이 높으며 거기에 자신의 애국심마저 보탬으로써 읽는 이들을 감동케 한다. 동시에 당시 일본 대학의 수준 높은 교육과 김우진의 학구열 또한 대단했음을 단적으로 나타내주기도 한다.

한편 이 글은 그가 3·1운동 이후 일기를 모국어로 쓰기 시작한 것과도 연결되는 것으로서 그의 민족적 각성과 갈망을 가장 절절하게 표현하고 있기도 하다. 서간 형식으로 된 이 글의 서두에서 그는 스스로를 크게 부끄러워한다면서 "있는 대로 개성의 가지를 벌리며 듣는 대로 기억하며 사용할 언어를 수련함에 가장 민감한 십칠팔 세 시부터 외국에 유거(留居)하여 듣는 것 읽는 것이 모두 외국어였습니다"라고 자탄까지 했다. 특히 그는 자신이 순정한 조선어의 부흥과 개량을 역설했더니 어느 친구는 자신을 국수주의자라고 비판하면서 사상은 언어와 국어를 초월하는 것이라고 훈계까지 했다고 실토하기도 했다.

그러나 동료의 비판에도 불구하고 그는 고유어의 중요성을 몇몇 외국 작가의 예로 응답했다. 즉 글에서 "사옹(沙翁)에게 연극인의 칭호를 주는 것은 아름다운 현실적 무대 안에 시적 통찰과 상상을 건설함에 있고, 결코 시적 무대 안에 현실을 은닉한 연유는 아니외다. 전세기 말의 유명한 시인 스윈번이 쓴 수십 편의 시극—자기가 자신 있게 쓴 극이 있으나, 지금까지 극작가로서는 알아주지 아니하고 역시 우수한 유미시인의 한 사람으로 기억됨도 그 원인이 여기에 있지 아니합니다. 애란 문예부흥기의 최대한 극적 천재 존 밀링턴 싱이 〈곡영(谷影)〉을 쓰기 위하여 당시 숙박하고 있던 집 2층에서 닳아진 마

룻바닥 틈에 귀를 대고 밑층 부엌에서 이야기를 하는 하녀들의 대화를 유심히 들어두었다 합니다. 혹은 더블린 근방의 걸인들의 회화와 속요 서해안의 어부나 목축자들의 언어를 항상 그의 쓰는 극에 불가결한 것으로 들어두었다 합니다. 풍만한 예술적 양심이 있는 천재가 그 극의 대화를 쓸 때, 적어도 이만한 유의(留意)를 가진 것이 오히려 당연한 일이 아닙니까. 그들이 서재 안의 테이블 앞에 앉아서 붓을 들 때, 방금 조반 때 들어둔 가족의 말을 다시 회상하며 쓰지 아니하지 못하였을 것이외다. 허식 많은 음악적 과장으로 쓴 세기말의 극이 원인 없이 쇠퇴한 것이 아니올시다. 우리가 큰 천재의 개성과 사상을 전달할 때 그 매개물인 언어가 어찌 어부의 낚시대와 같지 아니하오리까. 숙련되고 교묘한 수단으로 고기를 잡는 노어부는 고기에 따라 각기 다른 낚시바늘을 필요로 할 것이며 그 낚시바늘 잇는 대로 자기의 노련한 기술을 사용하여야 할 것이외다. 언어에는 국민이 공통된 국어가 있고 지방에 공통된 방언이 있습니다. 언어를 무시하고, 개성을 표현코자 시, 가(歌), 극을 쓴다 하면 그는 눈 없이 길을 걷고자 하는 것보다 무리한 일이외다."[2]라고 민족 언어의 고유성과 중요성을 매우 구체적으로 설명했다.

이처럼 그는 모국어의 중요성과 사랑, 그리고 그 개간에 대하여 외국의 사례를 들어가면서 조선말 부재(당시 일본어가 국어였음)의 우리가 화급히 해야 할 일에 대하여 절절하면서도 매우 적절하게 기술하고 있다. 그런데 어려서 한학을 배우고 일본어로 신교육을 받았으며 영문학을 전공한 그가 한때 좋아했던 야나기 무네요시(柳宗悅)의 '슬픔의 한국미'에 대하여 회의(懷疑)를 갖는 한편 우리의 고전시가를 '보옥'으로 보고 있는 것이야말로 그의 드높은 혜안과 함께 절절한

2 김우진, 「조선말 없는 조선문단에 일언」, 『중외일보』, 1922.4.14

민족애를 느낄 수가 있다고 하겠다.

그렇다면 그가 우리말의 발굴과 조탁(彫琢) 활용에 대하여 어떤 구체적 대안을 갖고 있었던 것일까. 그는 우선 조선시대까지의 소위 사대부의 한문 숭상과 한글 경시에 대하여 신랄한 비판을 가하면서 20세기 들어서 우리말을 지키려 분투하고 있던 주시경(周時經)의 『말의 소리』를 위시하여 이규영(李奎榮)의 『조선어 문전』, 강매(姜邁)의 『조선문법 제요』, 안확(安廓)의 『조선문법』, 전희(全熙)의 『조선어전』 그리고 김두봉(金枓奉)이 펴낸 『조선말본』 등을 높이 평가하면서 저자들에 대하여 존경심도 표시한 바 있다. 그러나 그는 이들이 표준어를 만들어내지 못하는 등 사전 편찬 작업이 18세기 영국 시인 새뮤얼 존슨의 『영어사전』에 미치지 못한다고 했다. 그러니까 그 수준이나 영향력 등에 있어서 아직 미흡하다는 것이었다.

그러면서 그는 아일랜드의 민요와 속요를 탁월하게 영역한 「코노오트의 사랑의 노래」와 「코노오트의 종교적 시가」를 펴냄으로써 아일랜드 문예부흥 운동의 동력을 만들어낸 더글러스 하이드를 하나의 전범으로 제시했다. 그는 이 글에서 "본래 어떠한 국민의 민족성을 보려거든 그 국민이 산출한 문학을 읽으라 함은, 대개 모든 사람이 단언하는 바나, 나는 어떠한 민족성을 알려거든 그 민족의 가슴 깊은 속으로부터 직접 용출된 민요와 전설을 들으라 하겠습니다. 우리의 민요 속요나 동요 전설에는 찬양할 바나 낙담할 바나 모두 포함되어 우리의 순직한 본상을 인정할 수 있습니다. 운율적 형식과 국어의 우수한 특색을 가진 그것들은 저와 같이 쇠천(衰賤)하는 대로 방치하여 둔 것은 너무나 애석합니다. 그뿐 아니라 이같이 직접한 민요 동화의 특색을 우리 시가단(詩歌壇)에 채용할 때 천만 장의 외국 시가를 수입할지라도 얻지 못할 우리 민족의 운률과 시형의 새 예술을 건설하게 되오리다."라고 쓰고 있다. 그러면서 그는 "우리의 민요 속요나 동화

전설을 수집 부활하라 원(願)하는 나의 조건은 그 운율과 시형의 우수점을 쇠천하게 말고 그것을 이용하여 우리의 신시가(新詩歌)에 넓은 범위를 부여하라 함에 불과하외다. 우리들은 비참한 애란 사람과 같이 과거의 아름다운 그러한 시가, 전설은 점점 산간 벽촌에서는 소멸하여 가는 형세이외다."[3]라고 쓴 것이다.

우리의 우수한 민속 문화에 민족성이 서려 있는 만큼 거기에 바탕을 두고 서양 문화를 수용할 때 비로소 바람직한 새 시문학이 창조될 터임에도 불구하고 오늘날 서양 문화에 온통 눈이 팔려 있어 아무도 거들떠보지 않음으로써 보옥 같은 민요, 전설 등이 버려진 채 산간벽지에서 소멸해가는 것이야말로 너무나 애석하다는 것이 그의 주장이었다. 지금 보면 극히 상식적인 것 같으나 문제는 아무도 그런 생각을 못했던 1920년대 초에 그가 그런 자각을 하고 주장을 폈다는 점이 그의 선각자적인 면모를 보여준다. 이는 그만큼 그가 서양 문화를 폭넓게 공부한 데서 비롯된 자각이었다고 하겠다.

그러면서도 그는 과감한 서양 문화의 수용을 주장했다. 그는 일찍이 문화가 꽃피었음에도 오늘날 침체에 빠져 있는 그리스와 중국의 현재 모습이야말로 외국 문화 수용을 소홀히 한 데 따른 것이라면서 영국이 노대국으로서 번영을 누리고 있는 것은 순전히 '인종적 혼합과 환경적 자극'에 의한 것이라고 했다. 외국 문화를 과감하게 수용했던 것이 번영의 원천이라는 것이었다. 이는 곧 문학도 예외가 아닌 만큼 선진적 수용이야말로 자국의 문학을 업그레이드하는 방도라면서 다음과 같이 쓴 바 있다.

외국 문학의 수입은 다만 그 사상의 자극을 받을 뿐 아니라 그 번

3 위의 글.

역에 따라 언어의 확장에도 큰 관계가 있습니다. 창작과 함께 번역이 일국의 문단에 주는 효과는 모든 고색(固塞)되어가던 정신을 흥분시키며 언어의 사용법을 넓히고 어풍(語風)과 문맥의 청신한 국면을 암시하여줍니다. 외국의 시가 소설 극의 번역이 우리의 빈약하고도 근본 없는 문단에 대하여 가진 사명도 결코 적지 아니하외다.[4]

이상같이 그는 이미 대학 시절에 서양 문학에 정통하고 우리 문학이 서양 문학을 과감하게 수용함으로써 도약의 발판을 마련해야 한다고 주장했다. 그는 거기서 끝나지 않았다. 그는 유학 숭상의 선인들이 수백 년 동안 우리말을 폄하 결박함으로써 대중이 무지몽매해졌다면서 현대 언어의 확장은 학교 교육 이상으로 신문 잡지의 대중화가 시급하다고 했다. 즉 그는 "문화의 민중화라는 이상을 생각할 때 신문 잡지 외에 일 사회를 지도할 것이 또 있습니까"라면서 신문 잡지의 대중화와 기자의 질 향상, 그리고 신어 조출에는 신중을 기해야 한다고 결론지었다. 여기서 그의 선견지명과 함께 대단히 탁월한 안목이 드러나고 있는 것이다.

그는 사실 이 글을 쓰기에 앞서서 말의 본질을 탐구한 글을 이미 쓴 바도 있었다. 즉 그는 M. 밀러가 쓴 『자연종교』와 벨릭스 안탈이 써서 일본에서도 번역 출판된 『언어의 수수께끼』를 바탕으로 하여 언어가 '사상에 후재(後在)' 하면서 존재의 부호라는 인식하에 그 중요성을 갈파하는 「언어의 특성」이라는 글을 쓴 것이다. 이는 곧 민족어의 중요성과 그 계발을 역설하기 위한 사전 정지작업이었다고 말할 수 있다. 이처럼 그는 모든 사항을 직관으로서가 아니라 확실한 철학과 논리를 갖고 임했음을 알 수가 있다.

4 위의 글.

따라서 그가 대학 시절에 사회주의에 관심을 가졌음에도 불구하고 철저한 사회주의자가 될 수 없었던 것도 그러한 그의 철두철미한 사상 탐구 자세에 따른 것이었다고 말할 수가 있다. 이처럼 그는 이미 대학 시절에 서구 사상을 섭렵하고 근대 문예이론을 탐구하며 수준 높은 지성인으로서 민족문화를 고뇌하고 있었던 만큼 한 여성, 즉 윤심덕과의 관계에 크게 비중을 두고 있지는 않았을 것이다.

왜냐하면 그가 서구 근대 사상에 갈증을 느끼고 열정적으로 그 수용 작업을 심각하게 생각하고 있었기 때문이다. 그래서 그를 따르던 윤심덕도 은연중에 김우진의 영향을 어느 정도 받고 있었지 않나 싶다. 사실 윤심덕이 당초 태어날 때부터 성격적으로 활달했지만 그녀에게 사상적으로 또 체계적으로 근대 사상을 갖추게 하는 데는 그녀의 일본에서의 책 읽기와 함께 김우진도 한몫했다고 보아야 한다.

그만큼 그는 자신뿐만 아니라 윤심덕이 진보적인 사상을 갖추는 데 크게 영향을 미쳤다고 보인다. 이렇게 되니까 윤심덕에게는 김우진이 자연스럽게 정신적 지주가 되지 않을 수 없었다. 그녀에게 그는 우상과도 같은 존재였던 것이다. 따라서 남자들을 우습게 보던 그녀도 그에게만은 꼼짝 못하고 절대복종이었다. 이는 순전히 지적인 차이에서 빚어진 현상이었다. 그렇게 볼 때 이들을 운명적으로 묶은 것도 이러한 사상적 유대였다고 말할 수도 있다. 뒷날 윤심덕이 김우진을 제외한 모든 남성을 배타한 것도 우연한 일만은 아니었다.

악단의 신데렐라

우에노음악학교의 조수로서 1년간 성악을 더 공부한 윤심덕은 1923년 5월 초에 귀국했다. 부푼 기대를 갖고 귀국했지만 양악이 대중화되지 않은 당시로서는 활동 무대가 거의 없었다고 해도 과언이 아니다. 다행히 모교인 경성여자고등보통학교에서 시간강사로 나와 달라는 청탁을 받은 것이 전부였다. 그녀는 곧 평양 집을 떠나 경성으로 올라왔다. 소녀 시절부터 하숙 생활을 전전하던 그녀는 학교 옆에 방을 얻고 자취를 하기 시작했다. 그녀는 경성에 올라온 직후인 1923년 6월 26일 밤 8시 종로중앙청년회관에서 정식으로 악단에 데뷔했다. 겨우 동아부인상회 창립 3주년 기념음악회의 초청가수로 선을 보인 것이다. 그녀가 제대로 공부한 한국 최초의 소프라노 가수로 대중에게 처음 소개되었던 전후 사정은 당시 신문에 다음과 같이 보도되어 있다.

3주년을 영(迎)하는 동아부인상회의 기념적 대음악회

시내 종로 이정목에 있는 동아부인상회는 조선에서 처음 시험으

로 여자의 자력과 노력을 가지고 조직 운영하는 상회인데 그 사업
이 순조로이 발전되어 오는 26일로서 창립 3주년을 맞게 되었다. 이
에 그 상회에서는 이를 기념하기 위하여 명 26일 오후 여덟 시 시내
종로중앙정년회관에서 음악 무도(舞蹈)대회를 개최한다는데 그 음
악 무도대회에 출연할 음악가들은 금년 봄에 동경음악학교 성악과
를 우등의 성적으로 졸업한 후 경성의 악단에는 아직 한 번도 나오
지 아니 한 윤심덕 양의 천재가 풍부한 독창을 위시하여 콕 양의 독
창과 기타 서양 사람들의 연주며 러시아의 유명한 무도 등인데 출연
자는 모두 당시 일류로 내용이 매우 충실하다 하여 입장료는 남자
는 보통 2원이고 여자와 학생은 1원이라 하며 그 입장권은 오는 26
일 오후 여섯 시까지 동아부인상회에 가서 물건 5원어치 사는 이에
게는 2원권 한 장을 무료로 주고 3원어치를 사는 이에게는 1원권 한
장을 무료로 준다더라.[1]

이 기사에서 알 수 있는 바와 같이 그녀가 정식 데뷔도 하기 전에
천재 가수로 선전된 것은 아무래도 1921년 동우회 순회극단의 활동
에 근거한 것이 아닌가 싶다. 여하튼 첫 데뷔는 성공적이었고, 기왕
에 그녀가 누려오던 성가를 확인시킨 셈이 되었다. 첫 번째 데뷔에서
명성을 떨친 그녀는 여자청년회 주최로 4일 뒤에 또다시 무대에 섰
다. 경성여고보와 우에노음악학교를 함께 다닌 피아니스트 한기주
(韓琦柱)와 나란히 초청공연을 가지게 되었다.

악단의 신성을 맞아 성악대회 개최, 여자청년회 주최로

조선여자청년회에서는 금 30일 오후 8시 반부터 종로중앙청년회
관에서 금년에 동경음악학교를 졸업하고 새로 귀국한 악단의 신
성 윤심덕 양과 한기주 여사 두 사람을 청하여 성악대회를 열 터
이라는데 입장료는 백표 2원, 적표 1원, 두 종류이며 학생은 반액

1 『동아일보』, 1923. 6. 25

이라더라.[2]

　이는 사실 그녀가 정식으로 가진 독창회는 아니었으나 초청음악
회를 통해서 경성 악단에 혜성처럼 등장한 셈이 되었다. 그녀의 등장
으로 당시 소프라노의 유일한 기성 가수로 활동하고 있던 임배세(林
培世)는 급격히 인기가 하락했다. 따라서 그녀는 경성뿐만 아니라 한
국 유일 최고의 소프라노 가수로 군림하기 시작한 것이다. 그로부터
그녀는 쉴 사이 없이 초청음악회에 쫓아다녀야 했다. 여성단체들의
초청공연을 마친 그녀가 1주일 뒤에는 경성여고보 주최로 한기주와
함께 음악회를 갖지 않을 수 없었다. 이는 경성여고보가 배출한 천재
성악가를 축하하기 위한 것이었고, 그녀로서는 모교 동창들에게 선
도 보이고 봉사도 할 겸 출연한 것이었다. 그때의 보도는 다음과 같
이 나와 있다.

동창회 후원으로 두 음악가 재주를 피로

　예술가 별로 없는 우리 조선에 성악가와 음악가가 생겨서 한 이
채를 발한다. 윤심덕 양의 독창은 지난 동아부인상회 기념음악회에
출연하여 성가가 높았고 한기주 여사의 피아노 독주도 지난 여자청
년회 주최의 음악회에서 성가가 높았다. 이 새 음악가들의 모교되는
경성여자고등보통학교 동창회 즉 경운회에서는 두 예술가의 동창을
맞아 금칠일 하오 팔시부터 경성공회당에서 환영음악회를 열 터인
데 따뜻한 동창회의 후원으로 열리는 음악회에 새 음악가들로 재주
를 다하여 출연할 것은 물론이겠다. 입장료는 2원과 1원 두 가지라
더라.[3]

2　『동아일보』, 1923. 6. 30.
3　『동아일보』, 1923. 7. 7 .

이상과 같이 윤심덕의 인기는 하늘 높은 줄 모르고 나날이 충천해 갔다. 경성에서 이름을 드날리자 고향인 평양에서도 가만히 있을 리 만무했다. 우선 평양의 여성단체들이 다투어 초청했고 문화사회단체들도 그녀를 초청하는 데 열을 올렸다. 따라서 그녀는 오늘은 경성, 내일은 평양 하는 식으로 성악 발표에 동분서주하는 인기 소프라노 가수로서 뛰어다녀야 했다. 7, 8월의 염천에도 쉴 새 없이 주요 도시를 다니며 초청음악회에 나서야 했다. 그만큼 그 시기에 음악회라고 하면 그녀의 이름이 거의 빠진 적이 없을 정도였다. 가령 그해 가을 종로청년회 주최로 열렸던 가을음악회의 프로를 하나 소개해보면 다음과 같다.

종로청년회의 추기음악회

제1부

1. 주악　　　　　　　　　경성악대
2. 피아노 독주　　　　　　리 양
3. 2인 합창　　　　　　　 뗄마터 양 신의경 양
4. 쎌노 독주(2종)　　　　 구예구 씨
5. 독창　　　　　　　　　 허에스더 부인
6. 조선가 독창　　　　　　김한영 씨
7. 합창　　　　　　　　　 이화여학생

제2부

1. 주악　　　　　　　　　경성악대
2. 피아노 독주　　　　　　김영환 씨
3. 독창　　　　　　　　　 윤심덕 양
4. 바이올린 독주　　　　　홍난파
5. 독창　　　　　　　　　 콕 양
6. 2인 합창　　　　　　　 윤심덕 양 윤기성 씨
7. 합창　　　　　　　　　 정신여학생

8. 주악　　　　　경성악대[4]

　여기에서도 확인할 수 있는 것처럼 당시의 성악계는 윤심덕의 독무대였고 동생 두 사람도 함께 활동했다. 특히 남동생 윤기성과의 2중창은 흥미로운 일이었다. 그런데 그녀는 초청음악회에만 나서서 노래를 부른 것이 아니다. 스스로 음악회를 주최해서 출연을 하기도 했다. 그 좋은 예가 12월 17일에 가졌던 베토벤 탄생 기념 음악연주회이다. 그녀는 마란 작곡의 〈너와 나〉, 베토벤의 〈그대를 사랑해〉, 끌럭 작 〈올피의 노래〉 그리고 베르디의 〈우리의 고향〉 등을 열창했이다. 모두가 서정적이고 낭만적인 노래들이었다.

'베' 악성 탄일의 기념음악연주회를 금일 오후 청년회관에서

　작 16일은 독일이 산출한 세계적 악성 '베토벤'이 탄생한 날이다. 베토벤은 1770년 12월 6일에 독일 라인하우스 본 시에 출생하니 어려서부터 음악에 특별한 취미를 가져서 17세 먹던 해에 오스트리아 서울 비엔나 시에서 피아노를 타서 당시 대음악가 모차르트에게 크게 찬사를 받은 이래 평생을 음악에 몸 바쳤다.
　이 거룩한 악성의 탄일을 기념하기 위해 조선에서 처음으로 신진 음악가 한기주 여사 김영환 군 윤심덕 양 윤기성 군 외 여러 사람의 발기로 금 17일 밤 오후 일곱 시 반에 종로청년회관에서 기념음악 연주회를 열 터인데……[5]

　당시 그녀의 노래와 음악 활동에 대하여 주요 언론매체는 "밤 지난 해당(海棠)의 붉은 화판(花瓣)이 아침 이슬에 젖은 듯한 홍장밋빛 작은 입술로 옥반(玉盤)에 구르는 구슬 소리와 같이 곱고도 청아한

4 『동아일보』, 1923. 10. 13

5 『동아일보』, 1923. 12. 17.

멜로디를 울리어 반도 성악계의 한없는 총애를 한 몸에 받고 있다"[6]
는 최고의 찬사를 보내기도 했다. 따라서 그녀는 여기저기 고등보통
학교 전문학교 등에서 자주 열리는 음악회의 초청을 거절할 수가 없
게 되었다. 당시 한 전문학교 음악회에 관한 기사를 하나 소개하면
이러했다.

연희음악회

연희전문학교 학생기독청년회에서는 오는 10일 오후 여덟 시 종
로청년회관에서 음악연주회를 열어 그 수입으로 그 회의 전도사업
(傳道事業)으로 쓰리라 하는데 출연할 악사는 홍영후 김영환 윤심덕
양 등 제씨이며 그 외에도 서양인 측으로 스미스 씨와 콕 양의 출연
이 있으리라는데……[7]

또 실제로 그녀가 빠지면 어느 곳이든 성악이 프로그램에서 빠지
므로 음악회 성립이 안 될 정도였다. 이는 당시 경성의전 음악회로
예를 들어보아도 금방 알 수 있다.

경성의전 음악부 주최 음악연주회

경성의학전문학교의 조선인 학생으로 조직된 의전 음악부에서는
그 14일 오후 여덟 시부터 종로 중앙청년회관에서 음악 대연주회를
개최할 터이라는데 조연 악사들은 조선 악단의 제씨들은 물론이오,
독일인 후스 씨의 제금이 있고 기타 매우 충실하리라는데 입장료는
이원 권 일원 권 오십전 권 세 가지라더라.

△주연 경성의전 음악부 △조연 의전음악부 고문 김영환 씨 홍영

6 『동아일보』, 1926. 8. 6.
7 박철혼, 앞의 책, 2쪽.

후 씨 독일제금가 후스 씨 체코슬로바키아 스투데니 씨 △성악 윤심덕 양 한기주 여사 △여성합창 근화코러스단[8]

당시 윤심덕의 출연을 보고 청중들이 주고받았던 수군거림과 열띤 반응을 녹안경(綠眼鏡)이란 필명으로 쓴 기자는 잡지 신여성에 다음과 같이 실린 바 있다.

'이크 나온다' '거–활발한데' '키가 후리 후리하구' '그럴 듯한데' '여간 잘하지 않는다네' '저 밑점 보아' '거 잘하는 걸' '참 잘하는데' '정말 조선 제일이겠는데' '참말 조선 제일이라네' '성대가 어떻게 그렇게 좋아' '성대도 크거니와 그 몸짓 보아' '참말 처음인 걸, 그 몸맵시는 묘한데' '에라, 그것 우리 재청하세'

음악회마다 이렇게 떠들어대는 인기 높은 성악가

윤심덕! 이 이름은 한창때의 임배세 양을 내리누르고 조선의 악단을 독차지한 기세로 휘젓는 실로 여왕(女王)의 위세를 떨치는 이름이다.

그가 일단 업(業)을 마치고 돌아오자 그를 맞아들이는 환영은 비상하야 음악회마다 그를 원하지 않는 곳이 없어 금일 경성 내일 평양으로 분주하는 몸이 도처마다 인기를 높이더니 복중 서염(暑炎)에 지방 순회연주까지 활약한 것은 실로 경하할 발전이었다.

이렇게 하늘을 찌를 듯한 기세로 일약 악단의 여왕으로 떠받친 윤심덕 씨는 그 출생이 평양이요……[9]

단번에 악단의 여왕 자리에 오른 그녀를 처음 접해본 기자 녹안경은 인상평에서 "윤 씨를 만나본 이는 누구나 알려니와 윤 씨에게는

8 『동아일보』, 1924. 6. 14.
9 녹안경, 「윤심덕 씨」, 『신여성』, 1923년 11월호 .

남달리 정신 좋은 듯한 기상(氣象)이 있나니 그것은 조금 불거진 전두골(前頭骨)로 보아 알 것이요, 두 눈은 좋게 보아 사람의 마음을 잡아끄는 눈이요, 나쁘게 보아 남을 깔보는 눈이라. 아라비아 숫자에 여섯 육 자형(6)을 한 그 눈이 윤 씨의 성격 전체를 잘 표현한 듯싶다. 입은 성악가인 만큼 발달이 잘 되었고, 스타일은 그야말로 동양 여자로서는 구할 수 없는 맵시 좋은 스타일의 소유자"[10]라고 하여 한국 여자로서는 드물게 카리스마 넘치고 사람들을 끌어당기는 마력의 소유자로, 스타로서는 더할 수 없이 좋은 조건을 지닌 여자였음을 알려줌으로써 앞으로 대성을 예단하듯이 인상기를 쓴 바 있다.

윤심덕은 대중의 절대적인 호응과 찬사를 받는 이상으로 부지런히 뛰어다니며 노래를 불렀고, 또 청중의 열띤 반응 속에서 민족의식도 더더욱 강해져갔다. 그러니까 그녀가 당초 마음먹었던 대로 음악을 통해서 민족에 기여해야 한다는 생각을 굳혀갔다는 이야기다. 따라서 그녀는 돈이 생기지도 않는 각급 학교 음악회도 거절하지 않고 열심히 출연했다.

그런데 그녀가 철저한 민족음악가로서의 면모를 유감없이 보여준 것은 가뭄이 심하게 들었던 1924년 가을의 활동이었다. 그녀는 민족애의 발로에 의해서 전국적으로 벌어진 기근 극복 운동에 성악가로서 적극 참여했고, 자선음악회에도 열심히 나갔다. 그러한 활동은 다음과 같은 보도에서 확인할 수가 있다.

기근동정음악회, 조선여자교육회 주최

가뜩이나 나날이 졸아드는 우리네 살림에 근년에 드문 큰 가뭄과 수재를 당하여 갈 곳조차 없는 수백만의 이재민은 주린 배를 부둥켜

10 위의 글.

쥐고 갈라진 논두렁을 두드리며 울부짖는 소리 창자를 끊는 듯, 잡초만 우거진 벌판에 이삭을 줍고자 헤매는 까마귀의 떼울음과 함께 사무친다. 연일 본사 특파원의 보도하는 놀라운 소식이 거듭해 이를 때 그네들과 골육을 나누고 가죽 아래에 같은 피가 흐르는 한 동포로서 어느 누가 뜨거운 동정의 눈물을 뿌리지 않을 자가 있으랴. 어찌 차마 손끝 맺고 앉아 이 참담한 사실을 방관할 수 있겠는가 하는 느낌으로 조선여자교육회에서는 이 이재민에게 사소한 금품으로나 동정을 표코자 하여 조선기근동정음악대회를 오는 시월십팔일 종로 중앙기독교 청년회관에서 열고 일류 음악가를 망라하여 연주하리라는데 악사는 한기주, 윤심덕, 노정일, 앤더슨, 김영환, 연락회 회원 일동 등이 출연한다.[11]

윤심덕과 신여성들

그런데 더욱 주목할 만한 사실은 이때부터 그녀의 노래가 조금씩 슬퍼져갔다는 점이라 하겠다. 당초 남자같이 호방하고 낙천적인 성격의 그녀가 명랑한 노래보다는 멜랑콜리조의 노래를 자주 불렀고, 비가류(悲歌類)를 레퍼토리로 취택하곤 했다. 시간이 흐르면서 그녀는 민족의 비극을 자신의 비애로 빨아들이기 시작한 것이다.

그녀가 장장 8년에 걸쳐서 이 땅을 빼앗아 지배하고 있던 일본의 수도 한복판에서 공부하는 동안 눈에 잘 안 띌 정도로 은연중 멸시를 받음으로써 피지배 민족의 설움을 스스로 삭인 것이 한두 번이 아니었다. 그런 그녀가 귀국 후 음악회를 위해 지방을 다니는 동안 가난에 찌들어 사는 동포를 목도하면서 고통스런 마음이 더해간 것이다. 더욱이 한발과 홍수에 따른 흉년으로 굶주리는 백성이 수두룩한 처지에는 아연하지 않을 수가 없었다. 그가 아무리 낙천적인 성격이었다고 해도 처연한 마음 상태에서 신나는 노래가 나올 수가 없었다. 물론 과거에도 경쾌한 노래만 부른 것은 결코 아니었다. 문제는 그녀의 활달

11 『동아일보』, 1924. 10. 17.

한 외양과 성품대로 화려하고 경쾌한 노래가 적합함에도 불구하고 자꾸만 비가를 부르는 데서 악평도 나온 것 아닌가 싶다. 가령 녹안경의 다음과 같은 그녀에 대한 음악평은 그 좋은 예가 될 것이다.

윤 씨의 성악은 조선 사람으로서는 아마 처음이라고 생각한다. 그 발성이 우선 조선서는 처음 듣는 새로운 발성이라고 생각한다. 나는 어느 청년회에 가서 윤 씨의 노래를 들은 일이 있는데 제일 나는 성악의 생명인 발성부터 주의하였다. 그런데 윤 씨는 소프라노인데 윤 씨의 발성은 흉식발성(胸式發聲)이라고 할밖에 없었다. 윤 씨에게는 두성(頭聲)과 복성(腹聲)에 수양이 더 있었으면 하였다. 그러나 씨(氏)의 귀보(貴寶)인 성대본질에야 그 누가 감복하지 않으랴. 윤 씨는 어디로 보든지 자수가(子守歌) 같은 소곡을 노래할 이는 아니요, 어디까지든지 로시니나 모차르트의 작곡 같은 대곡에 달자(達者)가 될 듯하다. 그러면 노래의 진수인 엑스프레숀은 어떠한가. 얼른 말하면 나는 윤 씨의 것을 화려라고 생각한다. 그 질이 화려하다고 싶다. 그러나 섭섭하게도 양(量)에는 너무 빈약하지 아니한가 한다.

그 다음에 표정은 잘할 재질이면서도 실패가 많은 것 같다. 대단히 아까운 일이라 생각한다. 그만한 표정도 조선서는 처음일 것인데 왈패라는 소리를 듣게 하는 그 성격이 이 표정에도 누를 미쳐서 실패를 시키는 것같이 생각된다. 한 예를 들면 이번 여름 종로 모 기독청년회관에 동아부인상회 3주년 기념 음악회 있는 날이라고 기억되는데 그날 나는 늦게야 입장하여 프로그램도 얻지 못하였으나 입장하자 그때는 사회자가 윤 씨의 독창을 소개한 적이었다. '이번 윤심덕 씨가 하실 노래는 대단히 슬픈 노래입니다. 여러분 조용히 들으십시오.'

말이 끝나자 윤 씨의 맵시 좋은 태가 무대 위에 나타났다. 피아노 전주는 흘렀다. 이윽고 윤 씨의 물결 같은 노래가 나왔다. 시초는 슬픈 듯도 싶었다. 생각건대 그 곡조는 화려한 소절로 조성된 듯싶었다. 그런데 중간에 윤 씨는 노래를 계속해 부르면서 한 발을 내놓고 허리를 꼬는 듯한 태도로 청중을 보고 생긋 웃었다. 그 웃는 입술 새로는 여전히 멜로디가 흘러나왔다. 아! 아까워라. 이 표정이 윤 씨의

부르는 비가를 그르치지 않았느냐. 보약에다가 독약을 탄 것같이 되지 않았는가. 이러한 실패가 비일비재한 것도 나는 윤 씨의 성질이 표정쯤, 그만 청중쯤 아무렇게나 되는대로 해 던져도 좋거니 하는 태도가 시키는 것이 아닌가 한다.[12]

이상과 같은 부정적 연주회평도 일리가 없는 것은 아니었다. 우선 그녀가 소품보다는 대곡에 어울린다는 것과 양보다는 질에 특징이 있다는 것, 그리고 지나치게 능수능란한 태도와 명랑한 표정이 비가 기질에는 안 어울린다는 지적이었다. 확실히 그녀는 호흡이 길고 연기력이 필요한 오페라에 적합한 가수였다. 그녀에게 있어서 소품은 숨에 안 차는 곡목이었다. 그녀가 만약 유럽 음악계에 나섰다면 마리아 칼라스 못지않은 대형 오페라 가수가 되어도 남을 만했다. 그녀에게 있어서 양악의 불모지였던 1920년대의 이 땅은 한심스러운 처지였다.

그녀가 청중을 깔보고 비가마저 웃으면서 부른 것은 우연의 일이 아니었다. 일종의 고의성을 띤 것으로도 해석될 수가 있었다. 솔직히 그녀는 한두 번의 발표에서 이미 청중에 실망했고 노래를 부르기조차 싫어질 정도였다. 진정한 자기 실력을 펼칠 토양이 없었기 때문이었다. 대중이 양악을 제대로 모르는 데다가 방음되는 음악당 하나 없는 삭막한 황무지에서 신이 날 리가 만무했다. 그런 상태에서 성의 없이 부르는 노래와 그 오만한 태도가 관객에게 좋게 비칠 리가 없었다. 따라서 동시대의 선구적 서양화가 나혜석까지도 윤심덕의 음악 발표회를 혹평하고 나섰던 것이다.

우단의 신데렐라

12 녹안경, 앞의 글.

윤심덕 음악회를 보고

앉아 듣기에 하도 유명한 성악가 윤심덕 씨이기에 마침 기회가 있어서 들어간 것이다. 음량은 충분하나 소프라노 음이 아니요 앨토 음이었다. 다른 때 독창한 것도 그러한지 모르지만 이날 두 가지 독창한 것은 음악이란 것보다 창가이었다. 없는 표정을 일부러 내는 것은 비열한 편이 많았다. 그리고 호의로 보면 활달하다고 할는지 너무 껍적대는 것 같았다. 좀 자연한 태도를 갖도록 수양하는 것이 어떠할는지![13]

나혜석의 혹평에서도 알 수 있는 것처럼 그녀의 과잉 제스처는 일부 청중에게 혐오감을 준 것도 사실이었다. 당시에 그녀가 생각한 대로 가수에게도 배우와 같은 풍부한 표정과 연기력이 있어야 된다는 것을 아는 사람이 있을 리 만무했다. 그러나 그녀는 현대적인 소프라노 가수가 갖추어야 될 것을 일찍이 간파한 선구적 음악가였다. 그녀야말로 오페라 무대에 서야 될 가수였다. 오페라가 없었던 이 땅에 오페라 가수로서 적임자였던 그녀는 분명히 시대적으로 너무 일찍 나타난 음악가였던 것이다. 자기가 서 있는 시대의 문화예술 수준보다 수십 년 이상 앞서 태어난 그녀가 불행해지는 것은 당연지사였다. 그녀는 어떻게든지 이탈리아로 건너가서 더 공부하고 이탈리아의 오페라 무대에도 서보는 것이 꿈이었으나 그 당시 경제적 여건 등 여러 가지 사정상 실현하기 어려운 한낱 환상에 불과했다.

그녀는 별 성과 없는 음악회였지만 좋아하는 청중과 나날이 높아가는 명성 때문에 부단히 출연해야 했다. 그런데 명성만큼 수입이 뒤따라왔던 것도 아니었다. 출연료라야 거마비와 화장품 값에도 못 미쳤다. 그나마도 전문학교 등의 초청음악회에서는 전차 값 정도밖에

13 『개벽』, 1924년 7월호.

받지 못했다. 그 외의 하숙비와 옷값은 모교 출강의 강사료로 겨우 버텼고 경성방송국의 출연료로 메꿔나갔다. 이러한 그녀의 궁핍한 사정을 모르는 가족들은 명성만큼이나 돈을 벌어들이는 줄 알고 매달 생활비를 요구해왔고, 드디어 1924년 초에 그녀의 아버지가 가솔을 이끌고 평양으로부터 서울로 이사를 왔던 것이다.

이사라고 해야 그녀의 두 동생이 서울에서 학교를 다니고 있었으므로 부모 두 사람만 따라오면 되는 단출한 것이었다. 그러나 그녀 가족의 서울 이주는 그녀를 정신적으로 크게 압박했다. 그것은 두 가지 면에서였다. 가장 큰 압박은 두말할 것도 없이 경제 문제였다. 대학을 졸업하면 당장 떼돈이나 벌어 오는 것처럼 굳게 믿고 있었던 그녀의 부모였는지라 시시각각으로 그녀의 목을 조여 들어오는 것같이 괴롭힌 것이다.

더구나 그녀의 아버지는 평양에서 조그만 야채 가게를 열었던 터라 생활 능력이 없는 범부였기 때문에 자식에 대한 의존은 누구보다도 강했다. 그때의 사정을 당시 동은은 이렇게 썼다.

유학을 마치고 돌아오니 그의 기대하는 바는 관비생의 전후와 같이 총독부에서는 으레 여느 관립여학교의 교유(教諭)로나 임용이 될 줄 생각하였었다. 그러나 그것도 여의치 못하고 사회에서는 공연히 호기심으로 여기저기서 청하여서는 창가만 하라고 한다. 모 단체주최 모 신문이 후원하고 이곳저곳서 열리는 음악회는 윤심덕의 독창이 필수한 과목이 되었다. 그리하여 헛된 이름은 많이 팔았으나 돈한 푼 수입 없고 한 사람 철저한 원조자도 지도자도 없었으니 취직은 고사하고 생활도 유지키 어렵게 되었다. 불같은 그의 허영을 만족케 할 길이 바이없어 고민이 지나는 동안에 그의 부모형제는 공부를 그만치나 하였으니 이제는 벌어먹여 살리라는 요구가 빗발 같았다. 불중남중생녀(不重男重生女)로 딸자식의 덕을 보려는 것은 기생 사회의 생활심리이다. 기생이 많은 평양에는 기생이 아니라도 어느

계급에는 이런 인습이 있다. 심덕은 채우기 어려운 허영심의 한편으로도 자기의 덕으로 부모도 살리고 두 동생 학자도 주어 미국 유학을 시키겠다는 희생심도 가득하였다.

그러나 이것이 벌써 힘을 헤아리지 않은 허영에서 나온 것이언마는 그런 줄 모르는 늙은 부모는 무슨 큰 수나 있을 줄 알고 허영에 번민하고 있던 심덕을 믿고 오막살이집을 팔아가지고 부등부등 서울로 올라왔다. 기가 막힌 윤심덕은 억지로 버티어나가느라고 혹은 가정교사로 혹은 음악 개인교수로 밤이나 낮이나 돌아다닌들, 무정한 금전은 심덕의 뒤를 따르지 않는 데야 어찌하랴.

'하, 남은 나를 예술가로서 돈만 안다고 비평을 하지마는 돈 한 푼 벌지 못하는 부모와 미성인인 동생을 무엇으로 먹여살릴까. 가정교사로도 살 수가 없고 인제는 돈 많은 남자에게 시집이나 가서 우리 부모나 살리겠다. 그러자니 돈 많은 남자는 대개는 본처가 있고, 본처 없는 사람은 돈 없으니 어찌할꼬?' 이것은 심덕이가 경성 사회에서 헤매인 일 년 동안 생활고와 싸운 나머지 가슴에 벅찬 탄식이었다.[14]

이상의 기술에서 알 수 있는 것처럼 그녀는 명성에 비해서 생활은 너무나 어려운 처지였다. 이름 그대로 외화내빈이었다. 더구나 효성이 지극하고 형제 간의 우애가 누구보다도 돈독했던 그녀는 생활을 꾸려나가기 위해서 동분서주했다. 그렇게 열심히 뛰어보았자 당시 순수예술이라 할 성악가로서 무슨 돈을 벌 수가 있었겠는가. 대지주 집으로 시집 간 그의 언니(심성)가 도와줄 줄 알았지만 출가외인으로서 당시의 윤리적인 가족 형편상 별다른 도움을 주지를 못했던 것 같다. 솔직히 그녀의 언니도 안타까워는 하면서도 전혀 손길을 뻗치지 못했던 것 같다.

그녀는 절박한 생활고에 부딪쳐서 계속 번민했고 좌절감에 빠지

14 『신민』, 1926년 9월호.

기 시작했다. 드높은 이상을 펼 수 없고 넓은 나래를 펄럭일 수 없는 이 낙후된 조선 땅에서 점점 깊은 나락을 향해 치닫고 있었던 것이다. 때마침 그녀의 정신적 지주였던 김우진이 그녀 귀국 1년 뒤에 와세다대학을 우등으로 졸업하고 귀국했지만 고향의 목포 집에 잡혀 있다시피 했다. 그가 아버지의 엄명 때문에 꼼짝을 못하고 목포 집에서 재산 관리 일만을 보고 있었다. 그녀로서는 김우진 역시 정신적인 의지 외에 아무런 도움이 되지 않았던 것이다.

가정이라는 이름의 감옥

　　1924년 봄 학업을 마치고 귀국한 김우진은 목포 집에서 일상적인 일에 잡혀 있어야 했다. 신극 선구자의 꿈을 안고 농학을 공부하라는 가친의 엄명까지 어겨가며 영문학, 그중에서도 이 땅에서 지극히 천대받는 연극을 공부하고 왔으나 귀국 후의 계획은 뜻 같지 않았다.

　　가장 가까운 친구였던 선구적 연출가 홍해성의 회고담에 의하면 당초 두 사람은 10만 원가량의 예산으로 서울에다가 연극 전문 극장을 짓고 동지를 규합하여 굳센 신극 운동을 일으키기로 작정하고, 김우진은 와세다대학 문과에서 연극을 전공하고 중앙대학 법과를 다니던 홍해성은 법학 공부를 포기하고 일본 신극 선구자 오사나이 가오루(小山内薰)의 제자가 되어 무대 기술을 배우게 된 것이라 했다.[1]

　　그러나 김우진은 목표했던 것과는 전혀 달리 재산 관리를 위해 부친이 만든 상성합명회사의 실질적 책임자로 가업을 돌보는 일을 하지 않을 수 없었다. 그는 뛰어난 학식과 도덕성을 갖춘 부친을 존경은 했

1　이두현, 앞의 책, 129쪽 참조.

지만 사상적으로는 정반대였기 때문에 소원했었다. 따라서 대학 입학 후부터 부자 간의 감정 사이에는 깊은 골이 생겼던 것이다. 유학 시절에는 대부분 떨어져 있었으므로 부자 간의 감정적·사상적 괴리가 그렇게 심각한 것은 아니었으나 학교를 마치고 귀국하여 함께 생활하면서부터는 자못 심각해졌다.

그런데 더욱 문제는 부친이 자식의 내적인 괴로움을 제대로 모르고 있었다는 사실이었다. 내성적인 김우진 혼자서만 속을 끓이고 있었던 것이다. 더구나 연극이나 문학과는 거리가 먼 재산 관리 사무에 대하여 가정적으로 중요성은 인식하고 있었지만 감성적인 그로서는 무료한 일이었던 것만은 사실이었다. 따라서 이두현의 주장에 의하면 낮에는 종일 회사 일에 종사하다가도 집에 돌아오면 열쇠 꾸러미는 안채 툇마루에 내던지고 혼자 신경질을 부리다가 마음을 안정시키고 다시 사무실로 나가곤 했다는 것이다.[2] 이런 상황에서 그는 밤 시간에만 자유롭게 원고를 쓰고 책을 읽었다. 자식의 깊은 심중은 이해 못 했어도 대단한 수재라는 것만은 누구보다도 잘 알고 있었던 부친은 아들을 위해서 성취원 안에 별채로 백수재(白壽齋)라는 2층 서재까지 지어줄 정도였다. 그렇다고 해서 김우진이 만족할 리 만무했다.

그는 오로지 연극 운동을 하고 문예론을 연구하며 작품을 쓰고 싶었다. 그는 당시 일기에 자기 집을 감옥으로 비유하여 "In the prison of home"이라 기록할 정도였다. 그 시기에 그는 대학 시절에도 접했던 마르크스의 『자본론(Das Kapital)』을 정독하고 스트린드베리와 버나드 쇼의 작품에도 경도되어 있었다. 그가 특히 지주의 장남에 어울리지 않는 마르크스의 사상에 잠시나마 기울었던 것은 일종의 '부르주아 죄의식'에 기인한다고 볼 수가 있다. 그러니까 좋은 집안에서 태

가정이라는 이름의 감옥

2 위의 책, 129쪽.

어나 머리 좋고 재능 있어 남부러울 게 없는 사람이 죄의식을 느껴서 잠시나마 사회주의자 노릇을 하는 경우이다.

따라서 그의 사생활은 너무나 검소했고 대지주의 장남이라는 냄새는 조금치도 풍기지 않았다. 그는 연간 1만 석을 거두어들이는 상성합명회사 책임자답지 않게 검약했다. 반면에 이웃이나 친구들에게는 베푸는 편이어서 홍해성 등 몇몇 고학 동지들의 학비를 댄 적도 있었고, 잡지 『조선지광』의 발간 자금을 보탠 적도 있다. 특히 목포 부두노동자들이 일본 회사에 항의하여 동맹파업을 일으켰을 때는 여러 달 동안 그들 가족의 생활을 돕기까지 했다.

그만큼 그는 부르주아 죄의식에 시달려서 가난한 사람들에게 동정심을 베풀었고, 민족의식도 강해서 기회만 있으면 헌신적으로 도와주었다. 그는 일본 백화파(白樺派) 문학의 일원이었던 아리시마 다케오(有島武郎)처럼 재산 있는 것을 오히려 부담스럽게 생각했던 것이다. 그렇기 때문에 김우진에게는 일본 형사가 언제나 뒤따라다녔다. 그를 감시하기 위해서였음은 두말할 나위 없다. 그런 속에서도 그의 학문과 예술에 대한 열정은 더욱 강해졌고 영국의 맥밀런 출판사에다가 정기적으로 책을 주문해 읽었다. 그 당시 목포세관에 들어오는 유일한 양서는 조선 땅에서 오직 김우진에게 오는 것이었다고 한다. 그 시기에 그가 주로 읽은 것은 버나드 쇼, 스트린드베리, 밀른, 차페크, 피란델로, 유진 오닐 등등이었다. 그가 스트린드베리를 얼마나 좋아했는지는 당시의 다음과 같은 일기가 잘 증명해준다.

조명희 군에게
창작욕이 성하면서도 시간이 없어서 그저 지냅니다. 스트린드베리가 30대 때의 스웨덴의 사회적 분위기를 맛본 것 같은 큰 걸작이 지금 일 소부르주아 가정 안에서 생활하는 내게도 돌아올 것이외다. 나는 숙명론자요, 숙명을 벗어나지 못할 줄 압니다마는 한 가지 이

how의 생활에서 내 가치를 나타내고자 합니다. 요사이 실업(實業)을 더욱 알게 되었습니다. 제 삼자의 눈으로 보면 어떻게 보일지 모르나 그러나 나는 나요! 겉으로 일 광인(狂人)에 지나지 못한 swedish dramatist의 생활을 난 흠모합니다. (1924.8.24)

김우진의 평생의 동지였던 조명희(趙明熙)[3]에게는 일기뿐만 아니라 편지도 자주 했다. 가령 그 시기에 보낸 편지에 "형은 요새 어떠시오. 형의 그 곧은 심플한 천진하고도 열 있는 얼굴, 입, 코, 눈앞에 기회 있을 때마다 나타납니다. 되게 만나고 싶습니다. 간절하게도 만나고 싶습니다."라고 적혀 있는 것으로 보아서 그가 얼마나 조명희를 인간적으로 좋아했었는가를 짐작할 수가 있다. 그렇다고 아내와 이야기가 통하는 것도 아니었다. 양가 댁 규수로서 자세 바르고 얌전하며 정숙했던 아내는 그저 남편을 성심성의껏 섬기고만 있었다. 그 시대에 사상적으로 가장 앞서가고 있던 남편의 심중을 이해하고 어루만져주기에는 그의 지적 수준이 미치지를 못했다. 모든 식구들과의 대화 단절이 김우진을 더욱 고독하게 만들었던 것이다. 따라서 그는 자기도 모르게 윤심덕에게 서서히 쏠려가고 있었다. 그 점은 당시 그의 일기에도 잘 나타나 있다.

자기를 기만하는 자! 그이는! 가는 잎의 수선(水仙), 보랏빛의 작은 화판의 꽃, 연하고도 **빳빳한** 석죽화, 섬세하고도 미련한 꽃이 늘

3 조명희(아호, 포석)는 1984년 충북 진천 태생으로 사회주의 성향이 강한 작가다. 중앙고보를 중퇴하고 일본에서 도쿄대학 철학과에서 공부한 것으로 알려졌다. 유학 중 김우진과 극예술협회를 조직하고 동우회 순회극단에 「김영일의 사」라는 희곡을 제공하기도 했다. 1928년 소련으로 망명하여 하바로스크에서 중학교원으로 근무하며 소련작가 동맹원으로도 있었다. 그곳에서도 시, 소설 희곡 등을 쓰다가 1938년 4월 스탈린의 강제이주 정책에 반대한 죄로 총살 당했다.

어져 피는 들판에서 그의 피로된 마음과 육체를 쉬어야 한다. 그러나 상극의 두 요소를 가진 그이의 성격이 한 쪽의 추구는 험하고 깊은 심산유곡을 찾아간다. 황파(荒波)의 노도로 천지를 진동시키는 넓은 바다를 가고자 한다. 다만 그이의 운명은 그 중환자의 치명적 운명이다. 그렇잖으면 의지 있는 진리의 광산 그것이다.

록이나 휴움 아니고도 인생은 공리인 것은 확실하다, 그러나 우주는 이상(異常)이다.

공리를 벗어난 혼의 기적이다. 유물론의 공적은 공리에 있다. 그러나 공리 이상의 세계가 우리에게 근본적으로 있는 것을 잊지 마라! (1924.11.22)

이 일기에서 알 수 있는 것처럼 김우진은 윤심덕의 깊은 내면을 들여다보고 있었다. 이상과 현실 사이에서 방황하고 몸부림치는 모습을 부처가 손오공을 손바닥 위에 올려놓고 내려다보고 있듯이 응시하고 있었던 것이다. 그럴 수밖에 없었던 것이 도쿄에서 윤심덕을 겪어보았기 때문에 그녀의 성격을 잘 알고 있는 데다가 가끔 보내오는 편지와 대화를 통해서 서울 생활을 투시하고 있었기 때문이다.

그러나 김우진은 윤심덕의 실생활 처지를 자세히 몰라서 생활 걱정은 별로 안 하고 있었던 듯싶다. 자존심 강한 그녀가 김우진에게 자신의 어려운 처지를 조금도 비치지 않았기 때문이다. 그가 애칭(?)을 지은 대로 윤심덕은 밟아도 죽지 않는 패랭이꽃(石竹化)처럼 강하고 질긴 여자이긴 했다. 김우진은 가끔 윤심덕에게 생활비에 보태 쓰라고 얼마만큼씩 송금을 해주어서 그녀의 곤궁을 조금은 메꿔주곤 했던 것 같다.

윤심덕만이 현실과 이상 사이에서 고투하고 있었던 것은 아니다. 그것은 김우진도 마찬가지였다. 다만 차이가 있다면 그가 돈 걱정을 안 한다는 것뿐이었다. 김우진은 회사 일을 끝내고 돌아와서는 열쇠 꾸러미를 내던지고 자기 서재에 묻혀 집필과 술로 밤을 지새우곤 했

다. 그는 가수(假睡) 상태에서 밤을 새는 일이 예사였다. 책을 한번 잡으면 끝장을 읽어야 놓는 성질이었고, 원고 집필도 마찬가지였다. 위스키 병이 언제나 책상머리에 놓여 있었고, 술병은 그가 즐기는 한밤의 유일한 벗이었다. 그는 이 시기에「정오(正午)」와「두데기 시인의 환멸」이라는 희곡을 썼고 집 뒤 유달산 밑의 창녀들의 참상을 묘사한「이영녀(李永女)」도 탈고했다. 물론 십대부터 시와 한시까지 썼던 그였으므로 시도 꾸준히 써갔다.

여기서 잠시 초기에 쓴 희곡에 대하여 짚고 넘어가야 할 것 같다. 왜냐하면 그가 점차 표현주의에 매몰되어감으로써 초기에 쓴 이 세 작품과 죽기 직전에 쓴 희곡 두 편과는 큰 차이가 있기 때문이다. 그가 처음으로 가볍게 당대의 어느 여름 한낮을 스케치한 희곡이 다름 아닌 단막극「정오」다. 매우 더운 공원의 한낮에 우연히 모여든 사람들을 스케치한 것이기 때문에 별다른 사건도 없고 따라서 이야기의 진전도 없는 그야말로 무미건조하기 이를 데 없는 소품이라 말할 수가 있다. 아이 돌봄 여인을 비롯하여 일본 장사꾼, 수염 기른 중년 남자, 모군꾼, 그리고 중학생 두 명이 의미 없는 말을 지껄이는 것이 이 희곡의 내용이다. 등장인물 대부분이 하층민들이고 중학생 두 명도 공원에 앉아 담배나 피우고 있는 것으로 보아 불량학생으로 보인다. 이들이 대수롭지 않은 말들을 지껄이는 내용이므로 한마디로 이상의 수필「권태」를 읽는 것처럼 권태가 주제이고 가난하고 희망이 안 보였던 세태의 단면을 느낄 수가 있는 소품이라 하겠다. 그런 서사 속에 감춘 것은 식민지 시대의 한 고리대금업자를 등장시켜 조선인 수탈의 한 단면을 묘사한 것이라고 말할 수가 있다. 가령 집세 때문에 다투고 있는 한 장면은 이렇다.

하오리　이번에도 거짓말하면 가만 안 있겠소.

구레나루 걱정 말아요. 글쎄, 나 같은 것이라도 말을 하면 믿어줘야 돈이 들어온답니다.

하오리 (소용없다는 듯이 돌아앉으며) 오오 더워, 이렇게 더워 살 수가 있나.

구레나루 우리 좀 시원한 이야기나 합시다. 내 좀 부쳐드릴 테니까. 넹가미상(부채질 해준다)

이상과 같이 무더운 여름날 공원까지 따라 나와 밀린 집세 독촉을 하는 장면이 작품의 주요 부분을 이루는 것이 희곡 「정오」인 것이다.

그 다음에 쓴 작품은 3막극 「이영녀」이다. 사실 이 작품도 「정오」와 마찬가지로 식민지 시대의 궁핍한 현실을 묘사한 것인데, 이번에는 유달산 비탈에 늘어선 판잣집 속의 처참한 현실을 리얼하게 묘사한 자연주의 계열의 희곡이라고 말할 수가 있다. 마침 김우진의 99간짜리 집이 북교동, 즉 유달산의 중턱에 자리 잡고 있었기 때문에 집 뒤편, 하급 노동자들과 창녀들이 거처하고 있는 판잣집 사람들의 삶을 평소 가까이에서 지켜볼 수가 있었다.

그리고 그가 작품의 무대로 삼은 판자촌의 형성과 관련해서는 3막 배경 설명에서 "원래 해변을 매립하여 된 시가지에는 많은 지주, 가주(家主)가 생겼다. 집이 들어서고 공장 연돌이 생기고, 도로가 넓어질수록 주택난과 생활난은 커진다. 그래서 이 양난(兩難)에 쫓긴 노동자들은 시가지에서 흘린 피땀을 유달산 바위 밑 오막살이 안에서 씻는다. 바위 밑 경사 심한 깔크막 위 손바닥만 한 편지(片地)에 바라크보다도 불편하고 비위생적이고 돼지우리만 한 초가집이 날로 불어간다."고 목포시 발달 과정의 일단을 설명했다.

바로 이곳에서 벌어지는 몇 사람들의 이야기가 희곡 「이영녀」다. 따라서 그는 마치 사진사가 사진을 찍듯이 창녀 이영녀를 데리고 있는 포주 안숙이에 대하여는 "광주에서 낳고 자라고 성에 눈뜨기 전

부터 부모의 강제로 어두운 상업을 수십 년간 여일히 계속하여 왔고, 어지간히 황금배가 부른 끝에 필경은 어느 부산 놈에게 창자를 다 갉아 먹힌 뒤로는 다시 행운이 돌아오지 못하고 고생과 탐락(耽樂)과 퇴폐와 황금과 또 외입쟁이들과 뼈틈질을 하다가 어찌어찌하여 목포로 흘러들어온 여인"이라고 했고, 여주인공 이영녀에 대하여는 "28세지만 30을 넘어 뵈일 만큼 얼굴이 초췌하다. 다산과 생활난으로 살은 여위고 얼굴에는 노동계급에 항상 있는 검푸릇한 혈색 없는 빛을 가졌다. 그러나 커다란 두 눈에 잠긴 정숙스러운 광채와 전체에 조화 잡힌 체격과 왼 얼굴을 덮혀 누를 만큼 숱 많은 머리털에는 이성을 끄는 청춘의 힘이 흘러넘친다. 군세면서도 남을 한 품에 끌어안아서 어루만져 위안을 줄 듯한 어떤 여성의 독특한 사랑이 넘친다. 이것은 생활상, 경제상, 매매상, 노역상으로 받은 고난과 또는 다수한 남자와 교섭한 끝에 자연히 나온 자기 방위의 숙련으로 인해서 얻은 개성의 힘"이라고 묘사한 바 있다.

그런데 여기서 주목해야 할 것은 김우진이 숭배하던 버나드 쇼의 매음극이라 할 「워런 부인의 직업」을 번역하다가 던진 적이 있다는 사실이다. 이 작품은 매음녀 부녀 간의 이야기인데 딸(비비)은 어머니가 매음업으로 생활한다는 것을 알고 크게 놀라지만 가난보다는 불명예를 택한 어머니의 처지를 동정 수긍하면서 자신은 독립적인 직업 생활을 위해 어머니와 결별하는 내용이다.

김우진은 바로 이 작품에서 힌트를 받았을 개연성이 있는 것으로 보이며 창녀 출신의 포주 안숙이와 이영녀라는 여인을 통하여 매음, 노동, 가난, 섹스 등을 내용으로 하여 1920년대 목포 유달산 중턱 판잣집 안의 생활 풍정을 리얼하게 묘파한 것이 바로 3막극 「이영녀」라고 하겠다. 물론 두 여인 간에 차이점도 없지는 않다. 즉 포주 안숙이는 살기 위해서 어떤 수모도 받아들여야 한다는 자세인 반면에 이영

녀는 그런 생활 속에서도 최소한의 인간 자존을 지켜야 한다고 생각한다. 결국 깊은 병과 뭇 남성 및 세 남편의 육욕의 제물이 되어 이영녀는 비참하게 죽어간다. 「이영녀」는 김우진이 쓴 유일한 자연주의극이라고 말할 수가 있다.

이상과 같이 세상사에 대한 곤혹스런 이야기를 두 편의 희곡으로 쓴 그가 이번에는 자신의 처지를 극화해본다. 그것이 다름 아닌 단막극 「두데기 시인의 환멸」이다. 이 희곡은 자전적인 세 작품들 중의 첫 번째로서 처자와 애인이라는 삼각관계의 곤란한 처지에 놓였던 이야기를 희극적 형식을 빌려 쓴 것이라고 말할 수가 있다. 따라서 등장인물도 이원봉이라는 33세의 청년 시인과 그의 처 및 모친, 그리고 연인(박정자) 등 네 사람뿐이고 연인과 처는 학교 동창 관계다. 결론부터 말하면 이 작품은 당시 자신이 겪고 있던 여난(女難)에 대해서 쓴 희곡이라고 말할 수가 있다. 그는 부친, 더 나아가 당시의 낡은 시대와의 갈등에 더하여 윤심덕과의 연애 문제까지 겹쳐져서 진퇴양난에 빠져 있었다. 그런데 이 희곡은 순전히 삼각관계에만 초점을 맞춰 쓴 것이라는 점에서 매우 흥미롭다고 하겠다.

그의 모든 희곡에는 반드시 시를 삽입한 것이 특징인데 그럴 수밖에 없는 것이 자신이 시인이고 또 자전적인 희곡이 주류를 이루는 만큼 시를 삽입한 것이 극히 자연스런 것이라고 말할 수가 있겠다. 그런데 이 희곡에서는 주인공이 아예 시 "아하 만났어라 우연히/물결 놀고 바람 치는/해변가에서 님을 만났어라/아하 세상은 재밌어라/겨울이 못 가서 봄이 오고/가슴이 식기 전에 님이 왔어라……"를 읊는 것으로부터 시작된다. 별다른 사건이 없는 이 작품에서 시인은 오직 애인에게만 마음이 쏠려 있지만 모친은 그런 아들과 박정자에게 대단히 못마땅해하고 때때로 설전도 벌인다. 주목할 만한 점은 연인 박정자도 시인에게 전적인 신뢰를 갖지 않고 계속 거리를 두고

있는 점이다.

> 정자　(진정으로) 난 여기 오는 것도 죄 같은 생각이 나서 못 견디겠는데 다만 불쌍하신 부인께서……
>
> 원봉　(불쾌한 얼굴로─ 변해가며) 글쎄 고만두어요. 저게 사람인가 사람 탈 쓴 허수아비지. 사람 성미가 다 각각 있겠지만 저런 인형 같은 허수아비는 다시 없을 걸. 화를 내도 네 네, 까닭 없이 나무래도 네 네, 욕을 해주어도 네 네, 심지어 따귀를 부쳐도 네 네 네, 기껏해야 '애매한 나를 왜 이래요'라지 이게 사람이 당할 노릇이요. 손끝으로 건드리기만해도 꿈틀거리는 벌어지를 못 보았소. 차라리 벌어지와 동거하는 게 낫지.

이상과 같은 두 연인 간의 대화에 김우진과 윤심덕의 솔직한 심정이 고스란히 드러나 있다는 생각이다. 그러니까 윤심덕은 신여성으로서 모처럼 만난 준재 김우진을 사랑하면서도 당시 사회의 윤리규범을 도외할 수 없는 입장에서 그의 처자에 대한 죄의식을 항상 가지고 있었고, 김우진으로서는 지나치리만치 순종적인 양반집 규수형의 아내에게 답답증을 느끼고 있었던 것이 사실이었다. 여기서 한 가지 짚고 넘어가야 할 것은 그가 "가장 숭배하고 깊이 연구한 것은 스트린드베리였다"[4]는 고백에서도 느낄 수 있는 것처럼 실패의 여성 편력이 스트린드베리를 많이 닮은 점이었다. 그런 김우진 앞에서 윤심덕은 박정자의 입을 빌려 "요새 사람들은 다른 남자의 아내 빼앗기를 지나가다가 울타리에 핀 꽃가지 꺾듯이 생각하는 모양 같습니다만 난 양심까지 팔아먹진 않아요"라고 말한다. 그러면 김우진은 원봉의 입을 통해서 "다시 이 화석에게 말해 무엇하리! 아 생식에 능하고 두

4　「돌아오지 못 하는 김우진 군의 반생」, 『매일신보』, 1926.8.6.

골에 결핍한 여자여!"라고 외친다.

이처럼 세 명의 등장인물들은 묘한 성격상의 괴리를 나타내준다. 즉 여성의 개명을 부르짖으면서도 아내에게는 문밖 출입도 금하는 남편, 남편이 그런다고 해서 신식 교육을 받고도 남편에 맹종하는 조강지처, 그리고 다른 여성에게는 '노라'처럼 가출까지 권하면서도 주인공 시인의 구애에는 유부남이라고 거부하고 그의 진보적인 사상을 비판하는 연인 박정자, 이들은 모두 전통 윤리와 근대 윤리의 틈바구니에서 방황하는 개화기의 인간상이라고 볼 수가 있다. 따라서 시인 주인공이 마지막으로 연인에게 질타하는 대사가 매우 흥미롭다고 아니 할 수 없다고 하겠다.

즉 그는 시인이랍시고 여자의 일생을 희생시켰다고 비판하는 애인(박정자)을 향해서 "그렇지 나는 시인이야 두데기 시인이라도 좋아, 다만 이런 여자로 해서는 가정을 만든 게 불행이라면, 그것이 즉 제 운명야, 왜 사내라면 고인지 잉언지 죽자 살자 해! 그것도 제게 마땅한 점을 가진 사내를 골라내지 않고 시 좀 써서 유명하다니까 달려들어서 날 홀려낸 게지. 이것이 그때 정사(情死)라도 하자구 했을 것 같으면 나도 넉넉히 정사를 했을 터이지, 그러나 이 천치는 그것도 싫구 꼭 가정을 만들어야만 한다지! 해서 소위 스위트 홈이란 게 되고 보니까 이 모양이야. 이것도 다 제 운명인 줄로만 알아라! 한 번 발 들여놓으면 뺄 수가 없는 운명의 길로만 알아!"라고 외친다.

이상과 같은 대사에서 가장 눈에 띄는 어휘가 '정사'라는 단어다. 이 어휘는 김우진 자신이 썼던 모든 글 중에서 딱 한 번 사용한 단어다. 이는 그가 감수성이 가장 예민했던 스무 살을 전후하여 일본에서 10여 년 동안 유학하면서 자신도 모르는 사이에 다이쇼 시대의 자유 연애 사상에 물들어 있었고, 은연중에 그때의 일본 지식인처럼 정사까지를 고민하고 있었음을 잘 보여주는 경우라 하겠다. 실제로 그는

그 이듬해 정사를 실천하지 않았던가.

윤심덕이라는 여자 문제까지 그를 복잡하게 만듦으로써 희곡의 제재는 풍성하게 했을지는 몰라도 부친과의 관계는 창작 생활을 자유롭게 한 것은 아니었다. 왜냐하면 그의 부친이 언제나 마음을 짓눌렀기 때문이다. 마치 덴마크 성에 이따금 나타나는 유령처럼 그를 짓누르는 아버지의 무언의 압력은 예민한 그를 더욱 못 견디게 했다.

그럴 적마다 그는 앉은 자리에서 위스키 한 병을 들이켰고 창작에 몰두하곤 했다. 그는 아버지에 대한 애증의 복합적 감정으로 묘한 자가당착에 빠져 있었다. 그는 그것을 부친 때문이라고 생각지는 않았다. 그것은 순전히 고루한 전통 사상과 낡은 인습 때문이라고 생각했다. 다만 그 심벌이 곧 가친이라 생각한 것뿐이다. 그런데 이해하기 어려운 것은 전통적인 가부장제의 가족 구성 속에 엄한 부친이 버티고 있었는데, 왜 그의 가정이 무정부 상태에 빠져 있을 정도로 혼란스러워서 갓 귀국한 그가 자기 가정을 저주까지 하도록 고민하게 만들었을까 하는 점이다. 그런 일기가 다음과 같은 것이다.

> 걷잡을 수 없는 무질서! Anarchism of household! 이토록일 줄은 몰랐다. 나에게는 이 Babel이 혼란을 정리할 만한 능력 위에 힘 있게 덮어 누르고 있는 성격상의 초민(焦悶)이 있다. 그 때문에 그 혼란한 무질서는 나에게 더 심하게 보인다. 더 마음의 허덕거림을 금치 못하였다. 이것이 소위 '명문후족을 보전하여 가는 집안'이다. 저주!

그의 가정이 언제나 번잡하고 혼란스러울 수밖에 없었던 것은 대가족으로서의 구성원이 많았던 데다가 모두가 개성들이 강했던 데서 온 것이 아닌가 싶다. 부친은 다섯 번 결혼에 각각 배 다른 3남 7녀, 즉 10남매를 두었다. 김우진이 귀국했을 때 배다른 누이들 중에 출가한 이도 있었지만 딸 하나를 두고 임신한 아내까지 그 가족만도 세

명이었으며 거기에 침모라든가 머슴 등도 여러 명 거주했을 것이다. 아무리 99간의 큰 집이었다고 하더라도 20명 넘는 대식구가 한집에 옹기종기 어울려 살면 소란스러울 수밖에 없었을 것이다. 그런데 그 소란스럽고 어지러웠던 원인이 대체로 부친을 비롯한 고루한 사고의 남성들에게 있음이 다음 일기에 드러나 있다. 특히 조용한 학자풍의 작가 김우진에게는 그처럼 사는 행태가 극히 못마땅했을 것은 명약관화한 것이다.

> 모두가 남자의 편견이 지배하는 여자의 굼벵이 생활의 특징이 아닌 것은 없다. 가부 주인의 굉장하고 놀랄 만한 집중력에서 눈이 가물도록 휘돌아가는 와권(渦卷)이다. 이것이 한 나라의 사회상, 정치상이라면 그만이다. 그러나 모두가 생각하듯이 sweet home이냐 말이다.

그는 이어서 고루한 부친의 모습과 삶의 행태를 다음과 같이 시니컬하게 묘사하기도 했다.

> 유안당 입택(遺安堂入宅)
> 오후 6시 큰 폭설과 바람을 원기(願期)하는 들 속을 사당 뫼신 아버지가 가마에 앞세우고 걸어간다. 혼돈과 박명(薄明)(月夜이기 때문에)의 설야 속에서 걷는 우리는— 나는 시대의 폭풍우와 박해 속에서 걷는 것으로 보였다. 가족주의의 용감한 행진, 그 가운데 반역자의 내가 있음을 꿈에도 모르는 아버지는 역시 인간이다. 외숙의 집에서 누워 가수(假睡)를 한 후 오전 2시 되어 위풍당당하게 유안당의 정문을 들어섰다. 대청 가운데 만반의 설비가 되어 있는 제상 앞, 꿇어앉은 아버지의 기상은 늠름하였다.
> '성규표박이향삼십여재시어금자창유안당(星圭漂泊異鄕三十餘載始於今者刱遺案堂)'
> 축문 읽는 그 소리는 찬 공기에 언 새 대청 안에 울리었다. 작품을

만들어놓은 예술가의 환희 소리로 들리느니보다도 그 소리는 늠름하고 위풍과 heroism에 가득한 고민의 소리였다. 더구나 옆에 서 있는 승한의 얼굴을 잠깐 내가 쳐다볼 때, 승리의 찰나의 고민을 깨달았다, 아버지의 그 소리는 얼어서 찬 대청 공기 안에서 형체 있는 듯이 희미한 등 화광 속을 헤엄질 하며 마당으로 나가 눈 그친 달밤의 공중에서 활개를 치고 돌아다니는 듯하였다.

그만큼이나 찰나적으로 절대적의 생의 환희였으나 나는 고민의 생을 상기하였다. 누가 단언하겠느냐. 이러한 생의 긴장된 순간이 내게도, 너희들 신시대의 사람에게도 동일한 충족 근거를 줄 줄을!(1924.11.29)

이 일기의 후반부는 그의 무안군 삼향면 남악리에 유안당을 짓고 사당을 모실 때의 광경과 그 속의 부친 모습을 묘사한 것이지만 전통과 인습에 대한 김우진 자신의 견해를 솔직히 표현한 점에서 주목할 만하다. 그는 분명히 전통에 대한 반역아였고 혁명아였다. 그가 혁명적이었다는 것은 그의 글에서 그런 단어를 즐겨 쓴 점에서도 알수 있다. 그는 1925년 초여름에 5월회라는 서클을 조직하고 『5월』이라는 잡지를 3호까지 발간한 일이 있었는데, 거기에 쓴 「창작을 권합네다」란 글은 당시 그가 처음 쓴 본격적 창작론이었다. 이 글은 그를 이해하는 데도 매우 중요하다고 본다. 왜냐하면 이 글에는 그의 사상이라든가 문예관 등이 구체적으로 표출되어 있기 때문이다. 특히 당시 목포에서 활동했던 소위 5월회에는 상당히 앞서간 청년문사들이 몇 명 있었던 것 같다. 그렇게 보는 이유는 그가 이 글의 서두에 "독일 표현주의의 희곡 서너 개를 읽은 어느 동무가 내게 하는 말이 우리 조선에서도 예술의 참 의미 있는 활동이 생긴다면 이런 종류의 창작이 먼저 생겨야 한다고 하였다"는 내용이 있어서다. 이 글이 1925년 8월에 발표된 것이라고 볼 때, 우리 문단에서는 표현주의라는 용

어조차 제대로 알려지지 않았던 시절이었다. 그런데 목포의 조그만 지방도시의 문학청년이 독일 표현주의 희곡을 몇 편 읽었다는 것은 놀라운 일이라 아니 할 수 없는 것이다. 여하튼 유학 시절 표현주의와 사회주의에 깊은 관심을 갖고 공부한 바 있는 그가 귀국하여 거기에 근거하여 자신의 창작론을 편 것이다.

그는 먼저 당시의 우리나라 문단 현실에 대하여 "3·1운동 이후에도 더욱 빈축할 만한 문학청년들의 시, 소위 신진 작가들의 생기 없는 일본식 단편소설 몇 개밖에 안 나온다. 이건 어떠한 소치인가? 소위 신사조 신문예란 것이 들어오긴 전혀 일본을 거쳐 들어왔다. 그래서 놋그릇에 담긴 냉수는 놋내가 나듯이 '일본' '앵화원' '대화혁명아'라는 그릇을 거쳐 들어온 조선예술가, 사상가, 주의자들은 일본식으로 되지 않으면 안 되겠고, 또 따라서 도(島)국민성을 본받아 천박, 부화하고, 불철저한 피상적·향락적 사상과 문예밖에 안 나오게 된다."고 매우 부정적으로 보았다. 그러면서 그는 우리 문학청년들이 일본의 신조사나 춘복당 등에서 나온 서적을 읽음으로써 헛된 향락주의, 피상적 인도주의, 이상주의에만 빠져 있다는 것이다.

바로 그 점에서 우리는 혁명적인 표현주의를 추구하는 독일처럼 일신하여 지금까지의 공상적, 경박하고 허영적인 모든 생활을 버리고 유희적 기분에서 벗어나 전투적으로 생명을 도(睹)하여 참된 창작에 전심을 쏟자고 했다. 그러면서 그는 표현주의자답게 예술가는 곧 혁명가라는 전제 아래 창작의 방향을 크게 네 가지로 나누었는데, 첫째로 그는 계급적 자각을 들었다. 이는 아무래도 그가 사회주의에 심취해 있었기 때문에 그런 문제를 제시한 것으로 보인다. 두 번째로는 동방예의지국이라는 낡은 윤리의 틀에서 벗어나 생활을 변혁시키고 새 길을 인도해주는 창작을 해야 한다는 것이며, 세 번째는 연애, 결혼, 모성, 그리고 여성의 경제적·사회적 문제를 본격적으로 파고들

어야 한다고 했다. 마지막 네 번째는 근원적인 문제로서 인생 철학, 생명, 죽음, 신(神), 이상(理想) 등 극히 보편적인 것을 작품에서 다루어야 한다고 했다.[5]

이상와 같은 김우진의 창작론은 당시로서는 대단히 앞서가는 이론으로서 어떤 작가도 생각 못 해본 주장이었던 것이 사실이다. 특히 사실주의조차 제대로 수용 못 하고 있던 우리 문단 수준에서 표현주의 사상을 바탕으로 한 그의 주장은 문단에 폭탄을 던진 것이나 다름없었다. 그는 또한 그러한 이론적 바탕 위에서 이광수의 문학을 정면으로 비판하고 나섰다.

즉 그가 1925년도의 문단을 뜨겁게 달궜던 '계급문학 시비'에 대한 나름대로의 견해를 표명한 글 「아관 '계급문학'과 비평가」(1925.4)를 비롯하여 그와 연관시켜서 춘원 문학의 허구성을 맹타한 「이광수류의 문학을 매장하라」(『朝鮮之光』, 1926)에서 그 점은 잘 드러나고 있다. '계급문학시비론'은 1925년 2월호 월간 『개벽』지에 게재된 글로서 이광수, 김동인, 염상섭, 나도향 등 민족문학파와 김팔봉, 박영희 등 프로문학파 간의 비평 논쟁을 지칭한다.

이때 춘원이 「나는 계급을 초월한 예술의 존재를 믿습니다」라는 글을 썼는데, 이 글이 프로문학 측의 혹독한 비판의 대상이 되었다.[6] 그런 비판의 한 부분을 김우진이 맡았던 것이다. 즉 그는 당시 표현주의 문학관을 바탕으로 하여 춘원을 집중적으로 비판하고 나섰다. 그는 이 글에서 "왜 경제적으로 사회적으로 정신적으로 온갖 고통과 번민을 받은 독일 표현주의자들이, 왜 물결치는 대로 바람 부는 대로 떠다니는 단세포 미물의 생활을 버리고 의욕적으로 표현뿐만 아니

5 김우진, 「창작을 권합네다」, 『Societe Mai』, 1925년 8월호.
6 김윤식, 『한국근대문예비평사연구』, 일지사, 1976, 29쪽.

라 보다 높고 보다 옳은 생활을 창조하려고 애쓰는지, 이러한 심경은 그네들은 꿈에도 상상할 수 없을 것이다. 이러한 아메바 같은 태도로 설혹 기교가 묘하고 조사화려(措辭華麗)한 창작을 산적하게 만들든 우리에게 과연 무슨 관계가 있으랴. 좀 생각해봐라. 주린 자의 앞에 화려 현란한 화류 장롱을 갖다 준다 한들 그 화류 장롱의 화려한 현란만 가지고 주린 자에게 무슨 장롱의 가치가 있으랴."[7]라고 비판하면서 그런 관점은 지나간 세기의 썩어빠져 생명이 없어진 예술관이라고 매도한 것이다.

그러면서 춘원이 '계급을 초월한 예술'을 부르짖으니까 프티부르주아지의 값싼 눈물이나 호기심을 끌「무정」,「개척자」 등과 같은 안이한 인도주의적인 작품만을 쓰고 있다고 했다. 특히 회색의 작가를 제일 싫어한다고 표명한 그는 "사회생활이 있을 때까지는 계급은 인간생활의 설자(楔子)며 원리"라고도 했다. 여기서 언뜻 그가 계급주의 신봉자 즉 마르크스주의자처럼 보이기 쉽다. 그러나 그는 마르크스주의와는 분명한 선을 긋고 나왔다. 즉 그는 그 글에서 "계급문학은 계급을 시인하는 점에서 출발한다. 계급이란 무엇인가. 마르크시스트의 '과거의 모든 기록된 역사는 계급투쟁의 역사'라는 것을 나는 그대로 허용해서 생각지 않겠다"[8]고 분명하게 선을 긋고 나서 그가 생각하는 계급이 마르크스주의자들이 보는 계급과는 다른 극히 일반적인 것임을 다음과 같이 설명한 것이다.

우리는 일인 이상의 공동생활—더 넓게 말하면 자연 속에서 사는 인간은 대립에서 벗어나지 않는다. 이 대립은 현실생활의 체계적, 미와 추, 명과 암, 선과 악, 정의와 부정, 자유와 속박, 피(彼)와 차

7 김우진,「아관 〈계급문학〉과 비평가」,『개벽』, 1925년 5월호.
8 위의 글.

(此), 타와 아, 이런 모든 대립은 현실적 인간생활의 본상이고 진리
다. 이런 대립을 벗어나려 하는 이상주의자는 우리의 참생활에 아무
런 관계가 없다. 제 아무리 그런 대립을 초월한 인생관이나 우주관
을 가지고 있다하더라도 먹고 놀고 입고 일하는 생활에서는 이 대립
을 벗어나지 못한다. 이건 '생'이란 것이 있은 후 끝날 때까지 영구
히 그리할 것을 유추가 아니라도 직각해야 할 일이다. 그런데 이러
한 원시적 대립에서 한 보 더 나아가 우리는 계급이라는 대립에 당
도하여 왔다. 즉 압박자와 피압박자, 약탈자와 피약탈자, 자유를 생
활하려는 자와 자유를 빼앗는 자, 사랑하는 자와 미워하는 자, 우리
의 생활은 여기까지 미쳐왔다.[9]

이상에서 알 수 있는 것처럼 그가 생각하는 계급은 광범위한 인간
생활 속에서의 '대립과 갈등'을 가리키는 것이지 마르크스주의에서
가리키는 유산자와 무산자, 또는 지배자와 피지배자 간의 대립을 의
미하는 것은 아니었다. 그러면서 그는 "그렇다. 생활이 있는 동안은
'사람은 나면서 정치적 동물'이라는 플라톤의 말을 나는 '사람은 나
면서 계급적 동물'이라고 고치겠다. 이 점에서 크로포트킨 일파의 무
정부주의자는 참 큰 몽상주의자이다. 사람은 지배와 압박에서 벗어
나지 못하는 동시에 그것 없이는 살지 못한다."라고 썼다.

그런데 여기서 주목되는 부분은 그가 1920년대 초에 유행하기 시
작한 사회주의와 무정부주의를 자신으로부터 조금은 밀어내는 듯한
자세를 취한 점이라 하겠다. 알다시피 3·1운동 직후에는 사회주의
자들이 무정부주의를 전개할 것을 주장하는 경향이 강했었다.[10]

그렇다면 그의 입장은 무엇이었는가 하는 점이다. 이는 곧 그가
비록 마르크스를 읽고 또 당시 유행한 무정부주의에 솔깃하기도 했

9 위의 글.
10 이호룡, 『한국의 아나키즘-사상편』, 지식산업사, 2001, 105쪽.

지만 궁극적으로 자신의 출신 성분과 개인적 취향에는 맞지 않는다고 보고, 모든 개혁사상이 응집되었다고 말할 수가 있는 베르그송의 생명사상과 표현주의의 입장에서 사회와 문학을 보고자 한 것이라고 말할 수가 있다. 그뿐만 아니라 그는 로맹 롤랑의 '민중예술론'의 입장에서 주로 민중의 고통스럽고 치열한 삶의 표현이 문학이 가야할 길이라는 생각을 하기도 했다.

따라서 그가 결론으로 생각한 것은 이 글의 결론으로 삼은 부분에 모여 있다고 본다. 즉 그는 「비평가여 나오라!」라는 결론에서 "비평가의 시대적 사명은 문예나 사상의 감상에서만 배회할 것이 아니다. 그런 감상적 혹은 인상적 비평은 전 세대식의 제2류 비평가에게 맡겨라. 비평의 창조가 있고 창작 그것만치 가치가 있다면 오늘 비평가는 확실히 당대의 민중의식·계급투쟁의 지도자가 되며 선봉이 되어야 할 것이다. 무반성하고 주목적하여 가지고 우후죽순 모양으로 족생하는 백귀야행(百鬼夜行)하는 이 문단, 이 황무지 벌판에 뽑을 것 뽑고 가꿀 것 가꾸어서 신원야(新原野)·신경작지를 만들어보지 않으려느냐, 비평가여, 나오라."고 외쳤던 것이다.

이상과 같은 생각과 사상을 지닌 그가 지켜본 이광수의 문제점은 문학을 사회현상을 담는 수단이라기보다 하나의 유희, 즉 소일거리로 보고 있다고 여긴 점이었다. 즉 그는 이 글의 초두에서 "이광수류의 안이한 이상주의적 사상과 시대에 반치(反馳)되는 인생관으로서 문단을 대하고, 조선을 보고, 인생을 보는 이가 얼마나 많은가. …(중략)… 옛날 유자(儒者)의 시문과 같이 세상 생활에 초월한 한 개의 유희로 보이는 게다. 시대를 적극적으로 움직이고 지도하는 새로운 사회의 폭탄이 못 되고 화평한 가정에서 밥 먹으면서 단정하게 꿇어앉아서 소한(消閑)거리로" 문학을 너무 안이하게 본다면서 자신이 이광수를 조선문단에서 매장하려는 것은 이광수류의 인생관·사상·재

주만 가진 껍데기 문학을 절멸하자는 것이라고 과격하게 나온 바 있다. 그러면서 그는 이광수의 선입견 두 가지와 재고와 충고까지 한 바 있다.[11] 춘원의 선입견 하나는 그가 '중병을 앓고 난 조선인에게' 신선한 음식, 일광(日光), 운동을 주려는 것이 자신의 문학이라고 한 것에 대한 비판이다. 즉 김우진은 그에 대하여 신이상주의의 망상이라면서 "얼토당토않은 중병치의 조선을 생각하기 때문에 당연한 경로로 그이는 주용을 찬미하여, 소위 과유불급의 유교적 문학을 요구하고 시대정신을 한 개의 농담으로 여겨서 실인생을 초월한 아프리오리한 진리가 있는 줄로 알고, 혁명을 일시의 한산한 유산(遊山)으로 알아 '가끔 고가를 주고 구하는 요염한 창기(娼妓)'로서 말하려 한다"고 비판했다. 이어서 그는 춘원의 두 번째 선입견이라 할 '일상생활의 특색은 상식적이고 밥과 같고 일광과 같고 맹물과 같다'는 주장에 대하여 김우진은 "옛날 유자(儒者)의 시문과 같이 세상 생활에 초월한 한 개의 유희로 보이는 게다. 시대를 적극적으로 움직이고 지도하는 새로운 사회의 폭탄이 못 되고 화평한 가정에서 밥 먹으면서 단정하게 꿇어앉아서 읽는 소한거리로 보이는 게다"라면서 다음과 같이 쓴 바 있다.

　　이광수가 '병적 혁명시인'으로 선고한 버나드 쇼는 이광수보다 똑똑하게 '천국은 우주창조물 중에 제일 맛없는 심심한 곳이다'라고 말했다. 이 세상이야말로 만일 이광수 요구대로 '상식적이고, 맹물과 같고, 일광과 같고, 밥과 같은' 곳이 된다면, 그이는 드러 누어서 사랑을 찾고 가정에 취하고 종족애에 만족만 하면서, 시도 쓰고 이상이니 최선이니 하고 앉았을 것이다. 그러나 인생은 싸움이다. 자연과의 싸움, 계급과의 싸움, 이것 없는 인생이란 소, 말과 같이

11　김우진, 「이광수류의 문학을 매장하라」, 『조선지광』, 1926년 5월호.

'제일 심심하고 맛없는 천당'으로 화할 것이다. …(중략)… 이광수의 인생에 대한 태도의 특색인 안이한 인도주의, 평범한 계몽기적 이상주의, 반동적인 예술상의 평범주의는 이러한 인생에 대한 통찰의 부족으로부터 나왔다.[12]

이상에서 확인할 수 있는 것처럼 그는 춘원이 시대에 대한 관념, 지식이 틀린 데다가 인생에 대한 통찰력이 부족한 데서 그런 안이한 이상주의와 계몽주의가 배태되었다고 본 것이다. 그러면서 그는 춘원이 "미지근한 온정주의, 열과 소강(小康)이 없는 세계서 벗어나지 못한다. 발효가 없고 맹물과 같은 사랑, 이상, 평화 속에서 국척(踟蹰)한다. 덮어놓고 사랑하라 하며 현실도 모르고, 보지도 않으면서 이상을 말하고, 불철저한 무저항주의를 내두른다"고 혹평했던 것이다. 그는 그 시대에 어떤 비평가보다도 한 차원 높은 차원에서 춘원을 공박했던 것이다. 그는 그런 문학관의 입장에서 작가 또는 작가 지망생들에게 충고하고 우리 연극운동의 방향도 제시했다. 전술한 바 있는 「창작을 권합네다」만 보더라도 그 점은 잘 나타난다.

그는 이 글의 서두에서부터 독일 표현주의 탄생의 배경과 함께 독일인들의 평소 사색적인 자세 등을 대단히 긍정적으로 묘사하면서 그런 사회문화 배경에서 니체의 철학을 비롯하여 쇼펜하우어의 철학, 마르크스의 혁명사상, 표현파 극작가 카이제르 등도 등장할 수가 있었다고 했다. 그러면서 그는 표현주의자답게 '생이란 것은 고민이요 전투'라고 자신 특유의 생각을 내세우는 한편 우리나라 작가들도 독일 표현파 작가들처럼 그런 경향의 작품을 써야 한다고 했다.

그는 그 글에서 "모든 부자유, 압제, 고민 속에 든 우리는 이 생활

12 위의 글.

밖에 참된 미래를 발견하고 창작할 수가 없습니다. 마치 노예해방
전의 러시아 농민들 모양으로(투르게네프, 톨스토이, 라디시체프) 또는
1917년 혁명 전의 모든 러시아 민중, 예술가 모양으로 창작의 길은
절대합니다. …(중략)… 정치적 운동도 쓸데없소, 적은 이해타산도 쓸
데없소, 속민(俗民) 속민(俗衆)들의 음모도 쓸데없소, 개혁이나 진보
나 실제적이니 똑똑하니 하는 것보다도 무질서하고 힘센 혁명이 필
요합니다."[13]라고 하여 표현주의식의 과감한 작품을 써야 한다고 한
것이다.

그럼에도 불구하고 당시의 현실은 서구 문학도 일본을 통해 간접
수용함으로써 '놋그릇에 담은 냉수에서는 반드시 놋내가 날 수밖에
없듯이' 신문학이 도민 근성을 본받아 "천박, 부화(浮華)하고, 불철저
한 피상적인 인도주의, 이상주의에만 드러누워서 완롱에 여념이 없
다"고 매도한 것이다. 결론적으로 그는 우리 작가들이 독일 표현주
의 작가들처럼 전투적인 자세로 목숨을 던져서 참된 창작에 임하라
고 선동까지 했다.

그런데 흥미로운 사실은 그가 단순히 그런 주장에 머문 것이 아니
라 스스로 창작의 모범을 보여주었다는 데 있다. 가령 그가 그 시기
에 쓴 장막 희곡 「난파」(3막, 1926)이야 말로 자기가 내세운 네 가지 창
작 방향을 그대로 실험한 작품이었다. 그러니까 그가 하나의 바람직
한 사조로 제시한 표현주의 방식으로 현실을 직시하고 살부 의식까
지도 마다하지 않을 만큼 과감한 표현을 썼으며 죽음과 신(神) 문제
까지도 함께 다루었던 점에서 그렇다. 그런데 그는 거기에 그치지 않
고 자신이 직면해 있던 내적 고민을 진솔하게 토해냄으로써 스스로
카타르시스까지 꾀했다.

가장이라는 이름의 감옥

13 위의 글.

이 작품은 그의 가족사에 대한 부끄러움과 혐오, 그리고 그로부터 헤어나고 싶은 심정을 묘사한 것이라고 말할 수가 있다. 왜냐하면 작품의 기본 구조가 그의 주요 가족들 간의 갈등과 증오를 바탕으로 하고 있기 때문이다. 그러기 위해서 그는 이미 세상을 떠난 모친과 조모까지 등장시키고 있다. 여기서 응용하고 있는 수법은 당연히 스트린드베리의 대표적인 희곡인 「꿈의 연극」 방식이었음은 두말할 나위 없다.

그는 우선 전체 구조를 스스로 밝힌 대로 표현주의 방식으로 꾸몄다. 무대 설정은 스트린드베리의 「꿈의 연극」처럼 만들고 인물들도 표현파 희곡들이 즐겨 쓰는 고유명사 아닌 추상화된 인물들뿐이다. 그러니까 그가 크게 영향받은 스트린드베리와 베데킨트의 극작 수법을 그대로 실험해본 것이다. 구성에서 특히 그런 성향이 두드러지는데, 가령 등장인물들의 심리적 해부나 상황의 치밀한 묘사는 등한히 하면서 대상 인물의 근본적 요소만을 가려내어 그것을 추상화시킨 기괴하면서도 통렬한 풍자성을 드러낸 것은 전형적인 베데킨트 수법인 것이다.

그뿐만 아니라 죽은 모친과 '악귀', '신주' 등의 인물들에서 볼 수 있는 것처럼 그는 몽환적이기 때문에 시간과 장소가 일치하지도 않을뿐더러 그가 그동안 읽고 영향받았던 서양의 오페라나 희곡들의 주인공들도 여러 명 등장시킨다. 이는 그가 서양 문화에 탐닉하면서 읽고 감명받았던 작품들의 주인공을 자신의 작품에 끌어들여서 자전적인 작품을 상징화하고 더 나아가 자신의 복잡한 처지를 은폐하려는 의도도 있지 않았을까 싶다.

그중에서도 그가 유독 스트린드베리나 베데킨트 등 표현파 작가들의 작품에 매료되었던 것은 적어도 가정 안에서의 처지가 그들과 비슷한 입장에 놓이기도 했지만, 특히 그들 두 작가가 니체에 크게

영향받았던 점에서 사상적으로 동일 선상에 있다고 자부한 것 같다. 그만큼 그는 스스로 한국의 스트린드베리나 베데킨트를 은근히 자처했는지도 모른다. 이는 곧 그가 자신의 천재성을 지나치게 의식하고 있었음을 의미하기도 한다.

다시 그의 난삽한 희곡인 「난파」로 돌아가보자. 우선 1막을 보면 서두에 베르디의 오페라 〈리골레토〉의 여주인공 질다가 연인 만토바 공작을 그리워하며 부르는 노래로부터 막을 열게 되어 있다. 이 부분도 재미있는 것으로 표현주의 희곡을 쓴다면서 낭만적인 작품 속의 노래로부터 시작한다는 것 자체가 그의 복합적인 정신 행로를 잘 보여준다. 이는 그가 낭만주의에 빠져 있다가 표현주의로 옮겨가면서도 낭만성을 완전히 떨치지 못했음을 단적으로 보여주는 것이기도 하다. 좀 더 구체적으로 말하면 그가 일본에서 받아들인 잡다한 사상과 문예사조를 정리하지 못한 채 자신의 내면 속에 혼재시키고 있었음을 단적으로 보여주는 것이라는 이야기가 된다.

그러면서 그의 복잡한 가족사 속에서의 자기 번민을 몽환적으로 펼쳐간다. 가령 네 살 때 죽은 생모를 등장시켜 부친이 다섯 번이나 결혼함으로써 여러 명의 계모들 속에서 성장해야만 했던 자신의 고충과 부모에 대한 애증이 노골적으로 표출된다. 특히 죽고 싶어 하는 그에게 생모는 버나드 쇼의 천국 이야기를 끄집어내어 만류하는 것도 주목되는 부분이다. 그런 가운데 부친에 대한 애증이 노골적으로 전개되는 중에 서출로 태어나서 종손이 되고 충군보국과 효도 사이에서 고뇌하는 그의 부친의 처지가 다음과 같이 밝혀진다.

부(父)　(달려들어 붙들고 퍽퍽 울며)어머니! 이 불효자를 어머니로 하여금 철천지한을 먹게 한 이 불효자를! 나는 소위 나라 망하게 되는 줄 안 그 시간에, 만사가 허사가 된 줄 안 그 시

간에 어머니를 찾아다녔습니다. 불효의 속죄를 하려구 돈을 모으고 아내를 다섯 번이나 얻구, 어머니를 수천 리 타향에 까지 뫼셔다가 면례하고 산소 밑에서 종신할려구 했습니다. 그러나 나 같은 청렴 정직한 나를 왜 지금까지도 저 '악귀' 가 달려드는지 모르겠습니다.

이상은 김우진이 작품 속에서 처음으로 그의 부친 김성규가 살아온 과정 일부를 들춰내는 흔치 않은 장면이어서 흥미롭다. 김성규가 조부 김병국의 두 번째 부인(순흥 안씨)의 장남으로 태어난 서출로서 종손이 될 수 없었지만 정실 부인의 아들이 일찍 사망(?)함으로써 종손이 되자 망나니 생질(호진)의 행패가 심했다는 것과 효심이 지극했던 그가 외교관이 되어 나라가 풍전등화의 곤경에 처했을 때 특명을 받고 영국, 독일, 러시아, 벨기에, 프랑스 등 5개국을 순회키로 하여 홍콩에 잠시 머무는 동안 모친의 타계 소식으로 중단할 수밖에 없었다는 것, 그리고 팔자가 기구하여 아내를 다섯 번이나 얻어야 했던 것 등을 쓴 것이다.

그러나 김우진은 모친의 입을 통하여 그의 부친이 '남보다 더한 정력 재능 통찰력을 가지고 사나운 풍우 속을 걸어온 여객과 같이 험상스러운 꼴, 흉악한 꼴을 지내온 성공자'로서 경외감을 갖고는 있었다고 했다. 그런 잘난 부친이지만 자기의 사상이나 지향점과는 너무나 달라서 큰 부담이라면서 자신이야말로 햄릿의 진퇴양난의 처지와 같다고 실토하기도 했다.

시인 (모에게 달려들어) 흉악한 어머니! 정말의 왕자 모양으로 '때의 관절이 위골이 된 것을' 어떻게 해요.

이상과 같은 주인공(시인)의 항변 속에 희곡 「난파」의 주제가 압축

되어 있다. 왜냐하면 엄격한 부친의 강력한 요구와 자신의 지향점이 너무나 다르기 때문이다. 그러니까 이런 대사가 나오기 전에 그의 부친은 '모든 것이 효(孝)에서 시작하는 것'이라고 하여 그에게 가문에 충실하고 부모에게 효도해야 하며 재산을 지켜내야 한다는 것을 집요하게 요구하고 있다.

그러자 그는 부친에게 "나를 때려달라는 말은 당신의 그 '양반 가정' '신라 성족의 후예'라는 자만을 내게서 **뺏어달라**는 말예요"라고 항변한다. 이러한 그의 처지가 햄릿의 고경(苦境)과 유사하다고 그는 생각한 것이다. 가령 작품『햄릿』의 1막 5장에 보면 유령 아버지가 등장하여 '너의 숙부가 나를 죽이고 왕이 되어 너의 어머니까지 차지했으니 반드시 복수를 해달라'고 한다. 마치 관절이 뒤틀리고 어긋나듯이 온통 세상이 뒤죽박죽되었다는 것이다. 그런 잘못된 세상을 바로잡아야 할 운명을 타고난 것이 바로 그 자신이었던 것이다. 이때 햄릿은 숙부를 죽이면 큰 형벌은 물론이고 종교적으로도 살인이라는 큰 죄를 지어야 하기 때문에 이러지도 저러지도 못하는 자신의 운명을 한탄하는 대사가 나온다.

유령 (땅속에서) 맹세해라.
햄릿 진정하라, 진정해, 괴로운 혼백이여! …(중략)… 지금은 온통 꼬이고 휘어진 세상, 오 저주받은 운명이여, 이를 바로잡기 위해 내가 태어나다니![14]

김우진은 바로 이상의『햄릿』독백에서처럼 자신이 바로 그런 처지에 놓여 있다고 생각한 것이다. 그러니까 그가 종손으로서 가문의

14 셰익스피어,『햄릿』, 신정옥 역, 전예원, 1989, 55쪽 참고.

영광을 이어가야 한다는 부친의 집요한 요구 속에서 일탈하고 싶은 갈망을 일기에도 쓰고 희곡화하기도 했던 것이다. 이 작품에서도 보이지만 그의 역할을 그는 동복제(철진)가 해주기를 바랐었다. 그가 부친의 간구를 들어줄 수 없는 입장에 대하여 "난 저런 '신라 성족의 후예'가 되려면 적어도 7, 80년 전에 살아 있어야 합니다. 그이가 선 길과 내가 선 길 사이에는 태평양이 있습니다. 어떻게 넘어 뜁니까. 아, 그러니 어머니, 뛰다가 죽기를 원하오. 그런데 뛰지도 못합니다. 당초에 눈앞이 안 보이는 것을 어떻게 해요."라고 울부짖는다. 여기서 그가 태평양이란 용어를 쓴 것은 멀다는 의미 외에 서양 문화를 호흡한 자신과 부친의 좁힐 수 없는 정신적 간극을 말한 것이기도 하다.

그런 정신적 고통 속에서 그가 의지하고 싶어 했던 것은 여성이었다. 그는 스트린드베리처럼 무신론자였기 때문에 의지할 것은 종교가 아닌 여성이었던 것이다. 그가 작품의 서시에서도 인용하고 계속해서 '그리운 이름이여(Caro Nome)!'를 외치는 것이야말로 바로 그런 점을 나타내주는 것이라고 볼 수가 있다. 그가 서구 문예사상을 단번에 흡수하다 보니 가슴과 머리가 따로 노는 경우가 적지 않았다. 이 작품에서도 보면 가슴(감정)은 낭만주의이고 머리(의식)는 베르그송의 생명철학이나 표현주의였음을 잘 보여주고 있다.

실제로 당대를 앞지른 지성이었던 그가 당시 윤심덕과 낭만적인 사랑을 하면서 고통스럽게 생각하는 상태이기도 했다. 그리고 상처(喪妻)를 당해서였기는 하지만 어떻든 다섯 번의 결혼을 한 부친을 부도덕하다고 혐오하고 있던 그 자신마저 기혼자로서 윤심덕과의 불륜의 사랑에 빠져 있는 자가당착 속에서 스스로 자괴감을 느끼지 않을 수 없었을 것 같다. 그런 자가당착의 고통 속에서 그는 '비비'(버나드 쇼, 「워렌 부인의 직업」의 주인공)를 등장시켜 마치 그녀가 매춘업으로 돈을 번 모친(워렌 부인)과 용감하게 절연하듯이 가족과의 절연을 하

고 싶어한다. 즉 '비비'는 시인에게 '당신을 괴롭게 하는 것은 운명 이상 로맨스 의(義)'이니만큼 "나 모양으로 지금이라도 이연(離緣)을 해버리라"라고 권유한다.

다음으로 그는 '큰 갈레오토'라는 인물을 등장시키는데 이는 스페인의 극작가인 호세 에체가라이의 대표 희곡 「큰 중매」를 추상화한 것이다. 이 작품의 주제는 세상의 아무것도 아닌 소문이나 호기심이 멀쩡한 어느 가정을 파국으로 이끈다는 것이다. 여기서 그가 그런 작품을 추상화시킨 인물을 등장시킨 것은 그의 대사 "현실이란 것을 미워해서는 안 되오"라든가, 인생이란 "널뛰기같이 기복이 있는 것"이므로 그런 고통쯤은 누구에게나 닥칠 수 있으니 수긍하라는 것이다. 그러나 그는 인생이란 하나의 어처구니없는 '놀림거리'에 불과하다면서 자기파멸을 택하고 만다. 이 작품의 마지막 장면은 그의 구원받을 길 없는 심정을 극적으로 드러내주고 있다.

시인	난파란 것이 이렇게 행복이 됩니까?
모	너 아버지 안 보겠니? 네 계모들을? 네 동생들을?
시인	(미치며) 불에 물예요. 날 혼자 빠지게 해주. 아, 난파란 것이 이렇게 행복이 됩니까?
모	약속은 다 끝났다.
시인	그리구 카-로노-메 소리만! 카-로노-메 소리만!(더 큰 소요. 카-로노-메 소리. 별빛까지 사라지며 암흑.)

이상에서 확인할 수 있는 것처럼 주인공인 시인은 부친과의 화해를 종용하는 모친의 권유를 받고 "불에 물예요" 즉 "수화(水火) 상극"이라고 대답함으로써 도저히 화해할 수 없음을 선언하고 결국 스스로 난파당한 채 절망의 바다에서 신(神)이 아닌 여인에게 애처로운 구원의 절규만을 외치게 된다. 그런데 이 작품에서 주목되는 부분

은 그가 가정환경과 현실 사회에서 돌파구를 찾지 못한 채 진퇴양난의 궁지에서 신경쇠약증에 빠져 있다는 사실이다. 그가 아무리 몽환극을 썼다고는 하지만 전혀 비논리적이고 정리되지 못한 심리상태를 그대로 노정하고 있는 점에서 그가 그 시기에 극심한 정체성 혼란 상황에 놓여 있음을 보여주고 있는 것이다. 그만큼 그가 부친에 대하여 사랑과 연민, 존경심과 혐오감을 동시에 가짐으로써 벗어 던질 수 없는 하나의 멍에처럼 생각하고 있었던 것이다.

사랑은 최후의 도피처

한편 윤심덕은 귀국 1년 만에 당당히 여성계의 슈퍼스타가 되어 있었다. 그 시기에도 한기주 등 여류 음악가나 김명순(金明淳), 김일엽(金一葉) 등의 여류 문인, 그리고 나혜석과 같이 시대를 앞서가는 여류 화가 등이 활약했지만 누구도 윤심덕의 인기를 따라가지는 못했다.

그럴 수밖에 없었던 것이 문인이나 화가들은 작품을 통해서 간접적으로 제한된 대중에게 알려지는 데 반해 윤심덕은 성악가였으므로 언제나 다수의 대중과 극장에서 직접적으로 만날 수 있었기 때문이다. 더구나 그녀의 활달한 성격과 당시로서는 도저히 찾아볼 수 없을 정도로 아름다운 노래와 요염한 무대 매너 때문에 장안의 화젯거리가 되었고, 그것이 지방 순회 음악회 이후 전국적으로 확산되었다.

그녀는 남성들의 동경의 대상이 되었고, 주위에는 수많은 남성들이 몰려들었다. 당시만 하더라도 인텔리 여성이 희소했던 시기였으므로 겨우 기생 정도나 사귐으로써 지적(知的) 빈곤을 느끼던 남성들에게 윤심덕은 언제나 호기심과 선망의 대상이 되지 않을 수 없었다. 특히 수줍음이라고는 전혀 없고 처음 만나도 마치 십년지기나 되는

것처럼 격의 없고 살뜰하게 대하는 그녀에게 녹아나지 않을 남성은 없었다고 할 수가 있다.

물론 그녀의 그러한 태도는 성격상에서 오는 다분히 의례적인 것이었고 다른 뜻이 숨어 있는 것은 아니었다. 그러한 그녀의 속마음을 모르는 뭇 남성들은 윤심덕이 자기를 좋아하는 줄 착각했고, 부단히 접근해왔다. 예술가를 예술가로서 아끼고 존중하는 풍조가 없던 이 땅에서, 남성들은 어떻게 하면 그녀를 꾀어내느냐에만 혈안이 되어 있었다.

더욱이 윤심덕은 20대 중반의 노처녀였기 때문에 주위 사람들은 그녀의 결혼문제와 장래에 대하여 궁금증을 느꼈고 조바심까지 가졌었다. 그럼에도 불구하고 그녀는 언제나 덤덤했고 주위를 맴도는 남성들을 우습게 보고 지나쳤다. 가뜩이나 남자를 남자로 보지 않았던 그녀였고 나이가 들면서부터 더욱 그러했다. 일찍부터 수재형의 김우진만을 존경하고 사랑했던 그녀에게 주위의 수준 낮은 남성들이 눈에 들어올 리 만무했다.

그러나 그렇게 자신만만하고 남성 같은 그녀도 순수 고급문화 불모의 이 땅에서 음악 활동에 한계를 느끼고, 동시에 궁할 수밖에 없는 생활 문제에 시달리면서 차츰 자신을 잃어갔으며, 삶에 대해서 이따금 회의마저 느끼곤 했다. 그러니까 문화적으로 너무나 낙후되어 있는 이 땅에서 순수음악을 한다는 것은 무리였던 것이다. 그럴수록 그녀는 김우진에게 기울었고 목포 집에 갇혀 있다가 어쩌다 상경하는 김우진을 이따금 만나는 것이 유일한 희망이었고 삶의 생기였다. 그 점에서는 김우진 쪽에서도 비슷했다.

따라서 그녀는 시간이 날 적마다 목포행 야간열차를 타곤 했다. 당시 경성(서울)에서 목포까지는 13시간 이상이나 걸렸으므로 경성역에서 아침 일찍 기차를 타면 밤중에 가서야 목포역에 내리는 매우

지루하고 긴 열차 여행이었다. 그녀는 1924년 가을부터 김우진을 자주 찾아갔다.

그때부터 그녀는 음악 활동에 환멸을 느끼고 또 음악회는 가급적 줄이면서 김우진을 자주 만났다. 기차에 몸을 싣고 가을 들판을 달리는 기분은 그만이었다. 이름 모를 간이역마다 코스모스가 만발해서 김우진에게 가는 길은 마치 천국에 이르는 기분이었다.

대전역을 지나 얼마를 가면 차창에는 황혼이 드리워졌고 들판에는 어둠이 깔렸다. 의자에 깊숙이 몸을 기대고 눈을 감았다 떴다 하면서 밤 기차 속에서 차창 밖을 내다보면 생판 들어보지도 못한 부황, 채운, 강경, 용안, 함일, 황등, 부용, 와룡 등 낯선 지명들이 희미한 칸델라 불빛에 어렴풋이 나타나곤 했다.

윤심덕은 그러한 낯선 이름들을 보면서 묘한 이역감(異域感)을 느끼기도 했다. 그리고 이따금 코스모스 만발한 이름 모를 간이역에서 젊은 남녀가 눈물 어린 이별을 하는 장면을 볼 때마다 자신의 처지처럼 느껴서 가슴이 찡해오기도 했다. 붉게 충혈된 눈을 들어 기차에 올라탄 연인이 안 보일 때까지 손수건을 흔드는 장면은 그녀에게는 한 폭의 슬픈 그림같이 보였다. 그럴 적마다 그녀는 산다는 것이 무엇이며 사랑이라는 것이 무엇인가 하는 깊은 생각에 잠기곤 했다.

그만큼 목포행 열차는 그녀에게는 자신을 깊이 돌아보게 하는 사념(思念)의 시간을 가져다주는 시간여행이기도 했다. 그리고 잠시나마 복잡한 가정사에서 벗어나고 경성을 떠난다는 심정으로 홀가분했다. 나이 어려서 유학 생활을 하고 가족을 떠나 외지 생활을 많이 한 그녀였지만 여행은 언제나 마음 설레는 것이었고 생의 활력소가 되기도 했다.

더구나 그 여행이란 것이 그녀의 정신적 안식처이며, 삶의 최대 희망을 걸고 있는 김우진을 만나러 가는 것이었으므로 흥분마저 느

끼지 않을 수 없었다. 솔직히 그녀에게 있어서 귀국 후 음악 활동 1년과 가족 생계를 위한 1년여의 생활은 처음에는 흥분의 연속이었지만 시간이 지나면서 짐스러운 것이었고 환멸과 실망, 회한의 나날이 된 것이 사실이었다. 따라서 그녀는 조금씩 용기를 잃어갔고 실망이 누적되면서 좌절감에 사로잡히곤 했다.

그녀가 목포역에 도착할 때면 으레 김우진이 역 구내에서 초조하게 서성이고 있었다. 그들은 만날 적마다 극적으로 감격했다. 김우진은 목포의 전통 깊은 음식점으로 그녀를 안내하여 거의 새벽녘까지 통음하곤 했다. 워낙 말이 없고 내성적이었던 김우진은 술이 좀 거나해져야 속에 있던 말을 꺼내는 버릇이 있었다. 그녀 역시 만나지 못했던 동안의 일들을 푸념하듯이 수다스럽게 늘어놓게 마련이었다. 김우진은 그녀의 푸념을 모두 받아주면서도 날카롭게 상황을 분석하곤 했다. 워낙 예리하고 명쾌한 그였으므로 감정적인 그녀는 도마 위에서 생선 다듬어지듯이 다각적으로 해부되었던 것이다. 그럼에도 불구하고 그녀는 김우진에 대해서 반발하지 않았다. 김우진이 워낙 명석하고 분명했기 때문이다. 또한 김우진의 충고는 언제나 우정 있는 설득이었고, 애정이 담긴 독설이었기 때문에 그녀로서는 더없이 아프면서도 즐거운 조언이었다.

그들은 밤새껏 술을 마시곤 집으로 돌아갔다. 당시만 해도 목포에는 변변한 호텔 같은 것이 없어서 그녀를 김우진의 아버지 눈을 피해 그가 아끼는 계수의 방에다 재우기 위해서였다. 그녀는 하루이틀 김우진의 계수의 방에서 묵고는 다시 경성으로 올라오곤 했다. 어떤 경우에는 김우진이 책임자로 있는 부하 사원 집에서 묵기도 했다. 그렇게 몰래 만나는 것이었지만 두 사람에게는 스릴도 있었고 행복한 것이었다. 다만 그녀가 김우진의 처자에게 언제나 미안함과 죄의식을 느끼는 것이 문제였다. 아무리 집이 99간의 대저택이라 하더라도 며

칠 동안에 눈에 안 띌 수가 없었다.

그녀가 워낙 성격이 활달한지라 김우진의 아내와는 곧장 트고 지냈다. 김우진의 아내 역시 온순하고 전형적인 현처였으므로 남편을 정신적으로 이해하려고 노력하는 입장이었다. 윤심덕은 김우진을 만날 때마다 용기를 얻곤 했다. 그러나 그런 용기도 경성 집에 돌아오면 다시 희석되곤 했다. 왜냐하면 자기의 이상인 성악가로서의 활동이 벽에 부딪친 데다가 집에 오면 돈 문제에 시달려야만 했기 때문이다. 그럼에도 그녀는 그런 절박한 생활 문제는 김우진에게 말하지 않았다.

다만 김우진이 그러한 어려움을 눈치채고 돈을 가끔 보내주어 부족함을 메꿀 수가 있었다. 김우진은 윤심덕의 자존심을 상하지 않게 하기 위해 언제나 돈을 직접 주지 않고 우송해주었다. 언제나 진중하고 조심스런 김우진의 성격대로였다.

이러한 김우진과의 관계를 안 윤심덕의 부모는 펄펄 뛰었고 결혼을 재촉했다. 때때로 야단치고 때로는 달래면서 결혼을 강권했던 것이다. 그럼에도 불구하고 그녀의 마음은 좀처럼 흔들리지 않았다. 그녀의 마음속에 김우진이 자리 잡고 있었기 때문이다.

그러나 그녀도 때로는 마음이 전혀 흔들리지 않는 것은 아니었다. 여자 나이 스물여덟 살에다가 이탈리아 유학과 오페라 가수 등 음악가로서의 대성도 불가능했고, 생활마저 쪼들리는 데다 김우진은 기혼자로서 목포 집에만 들어앉아 있으니 흔들리지 않을 수 없었다. 그런 때에 평양의 부모 친지로부터 좋은 혼처가 들어왔다. 재력도 있고 집안이 좋은 함남 출신의 김홍기(金鴻基)라는 호남이었다. 그는 도쿄 유학도 한 청년이라서 어디로 보나 그녀의 상대로서는 조금도 손색이 없었다. 그녀는 부모의 소원대로 김홍기를 몇 번 만나보기는 했다. 그런데 김홍기는 이미 윤심덕을 너무나 잘 알고 있었고 흠모하는

처지였다. 그녀는 그러한 전후 사정을 목포의 김우진에게 알렸다. 본래 소극적인 김우진이었는지라 윤심덕의 장거리 전화를 받고도 잘해보라는 말밖에는 다른 도리가 없었다. 그가 너무나 가볍게 받아들였던 것이다. 그녀는 김우진의 소극적이고 냉담한 반응에 의아하면서도 섭섭했다. 김우진의 그러한 성격을 익히 알고는 있었지만 막상 그러한 반응을 접했을 때 섭섭한 마음이 없지 않았던 것이다. 그랬던 김우진도 한 번은 윤심덕의 진의를 알아보려고 경성에 부랴부랴 왔다가 가긴 했다.

여하튼 그녀는 김홍기를 여러 번 만났다. 그러자 장안에는 벌써 그녀의 김홍기와의 염문이 돌았고 그와 멀지 않아 결혼한다는 소문까지로 퍼져 나갔다. 그러니까 두 사람 간의 의례적이고 평범한 만남을 앞질러서, 소문이 실제의 진행보다 훨씬 앞서 달리고 있었던 것이다. 그들의 만남 1년 뒤의 『동아일보』에는 그녀의 김홍기와의 관계가 여의치 않음을 다음과 같이 기사화하기도 했다.

> 그러는 동안에 작년 어느 때인가 윤 양에게는 실로 유력한 혼담이 일어났습니다. 그 상대자는 함남 출생의 김홍기라는 청년으로 한동안은 윤 양과 그 청년 사이에 약혼 문제가 상당히 가경(佳境)에 들어갔으나 이것도 역시 사람들의 하는 일이라 그 얼마 후에 두 사람 사이에는 우연히 마(魔)가 생겨 흐지부지, 가경에까지 들어갔던 혼담은 차차 규각(圭角)이 생기고 틈이 벌어지게 되어 필경에는 아주 절연이 되고 말았다 합니다.[1]

솔직히 그녀가 김우진 이외의 어떤 남자와도 혼담이나 무슨 관계가 오래 지속될 수 없는 것이었다. 왜냐하면 그녀는 이 세상에 남자

1 『동아일보』, 1925. 8. 5.

는 김우진밖에 없다고 굳게 믿고 있었기 때문이다. 김홍기와 잠깐 있었던 평범한 만남이나 혼담도 일종의 김우진에 대한 데몬스트레이션이었고 결혼을 조르는 부모에 대한 제스처였으며 노처녀의 여가 즐김과 같은 것이었다. 그녀의 혼담이 막상 목포에까지 전해졌을 때 김우진이 달려왔던 것도 흥미로운 일이었지만, 사실은 그 진부를 캐기 위한 것이었다. 물론 그렇다고 해서 김우진이 그녀와 결혼할 생각을 했다는 이야기는 결코 아니다. 아무리 김우진이 진보적인 생각의 소유자였다고는 하지만 당시로서는 사대부 집안의 장남으로서 엄격한 도덕률을 지녔던 그가 가정을 파괴하면서까지 엉뚱한 일을 저지를 수 있는 처지가 아니었다.

다만 김우진은 윤심덕의 혼인 이야기에 조금 당황한 것뿐이었다. 그가 그녀와 결혼 같은 것은 생각해본 일도 없고 또 해보았다 해도 자녀까지 있는 기혼자로서 윤심덕과의 결합은 전혀 불가능한 것을 누구보다도 그 자신이 잘 알고 있었다. 그럼에도 불구하고 그녀의 혼담 소문이 가뜩이나 고민에 빠져 있던 그를 더욱 산란하게 했던 것은 사실이었다.

그러한 김우진의 심중을 눈치챈 그녀는 속으로 기뻤고, 두 사람 간의 뗄 수 없는 관계를 확인하는 계기가 되었다. 그 사건은 두 사람의 사랑을 더욱 깊게 만들었다. 김우진은 장녀 진길이 경성에서 유치원을 다니고 있어서 이따금 경성에 다니던 형편이어서 그때마다 윤심덕과도 만나곤 했다. 어떤 사람은 그 시절 두 사람 간의 동거설을 퍼뜨리기도 했지만 그것은 전혀 근거 없는 이야기였다. 여기자 출신의 이명온은 『흘러간 여인상』에서 다음과 같이 썼다.

교원 생활도 귀찮고 우진이와 동서 생활을 하려면 좌우간 돈이 필요하였던 것이다. 무능력한 김우진의 꼴을 보면 염증이 나서 견딜

수 없었으나 그가 이렇게까지 가족에게 버림을 받고 고생을 하는 것은 자기 때문인 것을 생각하니 측은하고 불쌍하기도 하였다.

　돈에 욕심이 불같이 일어난 심덕 여사는 여하간 수단을 부려서라도 R씨의 재산을 착취해보려고 결심을 한 것이다.[2]

이 글을 보면 윤심덕이 김우진과 동거 생활을 했고, 김우진은 가족으로부터 버림받은 무능력자며 그녀는 생활비를 마련키 위해서 나쁜 짓도 할 수 있는 여자처럼 묘사되어 있다. 그러나 그것은 근본적으로 틀린 이야기다. 우선 그들은 동거 생활을 한 적이 없고 김우진이 가족으로부터 버림받은 일도 없으며 또 그가 버림받을 만큼 무능한 남자는 더더욱 아니었다. 오히려 김우진은 목포의 명문가 김씨 가문의 장남으로서 뛰어난 재능으로 인해 희망적 존재로 군림하고 있었던 것이다.

그는 무능한 청년이 아니었다. 당시 문인으로서도 최첨단을 걷는 수재였고, 회사 운영 이후에는 경영에도 상당한 수완과 재능을 보였던 것이다. 더구나 그녀가 김우진과의 동거 생활비를 위해서 R씨에게 몸을 바치려 했다는 이야기는 전혀 터무니없는 낭설이었다. 목포 대지주의 장남인 그가 일생 동안 경제적으로 고통을 겪은 적은 한 번도 없었으며 그의 깐깐한 성격이 여자에 의탁할 리도 없는 것이다. 이는 두 사람의 애정 관계가 점차 깊어져간 데 대한 하나의 추측에 지나지 않았다.

김우진이 경성을 다녀간 이후에도 그녀의 마음이 완전히 가라앉은 것은 아니었다. 우선 성악가로서의 꿈이 좌절된 데 대한 허전함과 두 번째로는 부모의 계속적인 압박이었으며, 세 번째로는 노처녀로

2　이명온, 『흘러간 여인상』, 인간사, 1963, 94쪽.

서의 불안과 초조감이었다. 그녀는 결국 집에서 뛰쳐나와 근처 하숙집으로 옮겼다. 특히 김우진과의 관계를 눈치챈 부모의 걱정은 클 수밖에 없었고, 그에 따라 결혼 재촉도 심해졌던 것이다. 그녀의 부모도 막상 결혼을 한다면 고통이 뒤따라올 것이라는 점을 익히 알고는 있었다. 왜냐하면 그녀가 결혼한다면 당장 생활 걱정을 해야 하기 때문이다. 당시 그의 가족은 둘째 딸인 그녀에게 거의 의존하고 있었기 때문이다. 그래도 독실한 기독교 신자인 딸이 기혼자와 불륜의 사랑에 빠져 있다는 사실은 도저히 용납될 수가 없었으므로 그와 헤어지는 지름길은 정혼이라고 생각하고 있었다.

그런 상황 속에서 그녀가 성악가로서의 정상적인 음악 활동을 줄이고 처음으로 시험방송국으로 시작된 J.O.D.K에 나가서 사회도 보고 노래도 부르는 등 활동을 넓혀갔다. 당시 방송국이라고 이름 붙이기도 어려울 수준의 J.O.D.K가 1924년 11월에 시험방송 전파 수신이라고 하여 라디오가 시험 방송 중인 때라서 그녀가 처음으로 전파를 탈 수가 있었던 것이다. 이처럼 그녀가 뜻하지 않게 한국 최초의 라디오 DJ 노릇을 하게 된 것이다. 그 장소가 마침 정동 근처였기 때문에 자기 하숙집에서 자주 드나들 수가 있었다. 그녀는 노래도 부르고 시도 낭독하고 사회도 보았다. 음악가로서의 명성을 십분 이용하여 방송인으로서도 각광을 받을 수가 있었던 것이다.

방송국에 나가면서부터 그녀는 세미클래식을 주로 불렀다. 그것은 그녀가 원하던 바는 아니었으나 방송국 측에서는 경음악이 시청자에게 먹힌다고 생각하여 대중음악을 주로 요구했기 때문이다. 그로부터 그녀의 명성이 전파를 타면서 전국적으로 삽시간에 퍼졌고 그것은 곧 순수예술가가 아닌 대중음악가로서의 인기로 탈바꿈되어 갔다.

그에 대해서는 김우진이 우선 못마땅하게 생각했고, 그녀의 가까

운 친구들도 마찬가지였다. 그러한 이야기를 들을 적마다 그녀는 괴로웠고 몸둘 바를 몰랐다. 사실 그녀 자신도 그러한 대중적인 노래가 좋아서 부르는 것은 아니었다. 생활을 위해서 어쩔 수 없는 것이었다. 따라서 그녀는 항상 일시적인 아르바이트라고 생각했고, 김우진 등 주변 친구들에게도 그렇게 설명했다. 당시 그녀는 이탈리아 유학의 꿈을 버리지 못하고 있었기 때문에 유학만 떠나게 되면 모든 것을 깨끗이 청산할 수 있다고 마음먹고 있었다. 물론 그녀는 이탈리아 유학이 하나의 꿈일 수도 있다는 생각도 없지는 않았다.

자기의 장래가 암담할 적마다 그녀는 두 동생에게 희망을 걸었다. 이화여자전문학교에서 피아노를 공부하는 바로 밑에 동생(성덕)과 연희전문학교 문과에서 성악을 공부하는 막내 남동생(기성)은 자기 못지않게 재능이 있었기 때문에 끝까지 뒤를 보아주고 싶었던 것이다. 그녀는 북방 여자답게 책임감과 생활력이 대단히 강했다. 더구나 부모가 전연 생활력이 없었던 만큼 그녀는 출가한 언니 대신 자기가 장녀 노릇을 해야 한다고 굳게 믿고 있었다. 그녀가 방송국을 통해 대중가수로서도 단연 제일의 자리에 올라앉자 레코드회사들의 취입 요청이 많아진 것은 당연지사였다. 그러나 그녀는 아무리 궁했어도 자기가 부르고 싶은 곡목과 값이 맞을 때만 취입에 응했던 것이다.

그때만 해도 방송 출연료와 레코드 취입료가 고가가 아니었으므로 아무리 부지런히 뛰어도 다섯 식구의 생활비와 두 동생의 학비를 겨우 댈 정도였다. 다행히 두 동생이 간간이 아르바이트를 해서 구멍을 메꾸곤 했다. 이처럼 그녀의 생활은 자꾸만 타성에 빠져들어가고 있었다. 그녀의 오페라 가수 꿈은 저만치 멀어만 가고 가족들 뒷바라지하는 것이 삶의 전부처럼 느껴졌던 것이다. 그녀의 화려했던 꿈도 한갓 백일몽이 되는 것 같았다. 사회구조와 가정환경이라는 것이 전도유망한 예술가를 매몰시키고 있었던 것이다. 그녀는 점차 자신의

장래를 포기하고 두 동생들에게 희망을 걸기 시작했다. 자신은 도저히 그러한 환경에서 벗어날 수 없을 것 같다는 생각을 한 것이다. 그녀는 자신이야말로 어렸을 때부터 운명적으로 가정을 짊어지고 생활과 싸우지 않으면 안 되는 박복한 여자라고 생각했다.

실제로 그녀는 북방 여자답게 그러한 난관을 곧잘 이겨냈고, 또 가정을 이끄는 것을 자랑으로 생각하기조차 했다. 이처럼 그녀는 너무나 건실한 여자였다. 이상스럽게도 그런 그녀에게는 생의 중요한 고비마다 마(魔)가 뒤따른 것이다. 그 마는 언제나 그녀를 구렁텅이로 몰아넣는 좋지 못한 것이었다. 그녀가 불행해질수록 그녀는 김우진에게 기울었고, 마음을 전적으로 의지할 수밖에 없었다. 그 점에서 김우진은 그녀의 최후의 정신적 도피처였다고 말할 수가 있겠다.

사랑은 최후의 도피처

하얼빈의 겨울

윤심덕이 여러 가지로 어려웠던 시기에 또 한 번 곤혹스럽고 치욕의 구렁텅이로 빠져들도록 만든 것은 남자와의 스캔들이었다. 그마저도 그녀가 전혀 예측 못한 상태에서 우연히 일어난 사건이었다. 그건도 사실 그의 명성과 인기 때문에 빚어진 것이었고, 생계를 도맡아야 했던 실질적인 가장이었기 때문에 당하지 않아도 될 것을 당한 치유할 수 없는 아픔이었다. 저간의 이야기는 대충 이러하다.

연희전문을 뛰어난 성적으로 졸업한 윤씨 집안의 유일한 남자인 막내 동생 윤기성의 미국 유학 사건이 있었다. 유학 동안의 장학금은 연희전문에서 다 주선해주기로 되어 있었지만 미국까지 두 달 걸리는 뱃삯이 문제였다. 당연히 그 여비의 부담이 고스란히 윤심덕에게 넘어올 수밖에 없었다. 방송국 출연료와 레코드 취입료로 겨우 생활을 꾸려가는 그녀에게 여비 6백 원은 꽤 큰돈이었다. 그녀는 홀로 고민에 빠져 있었다. 그런데 인기 높던 장안의 처녀 명사의 일거일동은 쉽게 퍼져 나갔고, 동생 유학 여비로 고심 중이라는 것도 금방 알려졌음은 두말할 나위 없는 것이었다.

그 문제가 알려지자 평소 그녀에 호기심과 관심을 갖고 있던 장안의 몇몇 부자들로부터 돕고 싶다는 연락이 오기 시작했다. 무조건 도와주겠다는 제의들이었다. 그중에서도 당시 장안 갑부로 소문난 낙산 밑의 갑부 이용문(李容汶)이 모든 여비 부담을 정식으로 자청하고 나섰다. 그는 아무런 조건 없이 여비를 전담해준다고 날짜까지 적어서 비서를 통해 그녀에게 전해왔다. 이용문은 당시 요즘처럼 특별한 장학재단 같은 것을 만들지는 않았지만 유망한 젊은이들에게 해외 유학 장학금을 주고 있던 비교적 잘 알려진 독지가였다. 그가 그 전해(1924)에도 유망한 젊은 화가 김은호(金殷鎬)와 변관식(卞寬植) 등에게도 일본 유학 자금을 준 바 있었다.

그녀는 며칠 동안 망설였지만 이용문의 평소 장학 사업을 조금은 알고 있었기 때문에 크게 걱정하지 않았고, 또 워낙 활달한 성격에다가 별 뾰족한 대안도 없었던 터였으므로 누가 오해하든 말든 그 돈을 일단 받기로 했다. 일단 김우진이 마음에 걸렸지만 다른 생각 없이 돈만 받는 데야 무슨 문제가 있으랴 생각했다. 그녀는 준다는 시간에 맞춰 단독으로 지면이 있었던 이용문 집을 방문했다. 두 사람 모두 장안의 유지였으므로 몇 번 모임에서 가볍게 인사를 나눈 적이 있었던 사이였다. 그녀가 방문한 날 이용문의 수표장에서는 6백 원의 은행 절수가 뜯겨졌다는 사실이 그의 측근에 의해서 며칠 뒤 밝혀졌다.

그런데 그 6백 원이 윤심덕을 위해서 뜯겨졌는지는 당시에 정확히 알려지진 않았고 또 진실이 밝혀질 리도 만무했다. 다만 그 얼마 후에 남동생 윤기성은 미국 유학을 떠났고 그녀의 명성만큼이나 구설수도 드높았다. 그에 대해서 당시 『동아일보』에는 다음과 같이 기사화되어 있다.

윤 양의 신상에는 실로 심상치 않은 일이 생기었으니 이것이 소

위 세상에 소문이 낭자하였던 낙산 밑 부호 이용문 씨와의 관계 그
것입니다. 사실 이용문 씨와의 관계에 대하여는 당사자나 또는 당사
자의 부모나 친동생이 아니고는 그 사실의 진부를 알기가 어려운 일
입니다. 어떤 날 기자는 윤 양의 현주소인 서대문정 1정목 74번지로
윤 양을 찾았더니 마침 윤 양은 자기 형의 시가(媤家)인 안동군으로
내려가고 없었으므로 윤 양의 동생인 윤성덕 양을 만나 형과 이용문
씨와의 관계를 물었더니 차마 말하기 어려운 듯 '상긋' 웃음을 웃으
며 '거기에 대하여는 나도 무어라고 말할 수가 없습니다. 그것은 우
리 형님한테 직접 물어보세요' 하고 말하기를 피합니다.

그때에 윤 양에게는 한 가지 큰 고민이 있었으니 그것은 자기 오
라비 되는 윤기성 군이 미국에 유학을 가려고 운동하여 이미 여행권
까지 나왔으나 다만 여비가 없어서 곧 떠나보내지 못하였던 것이라
합니다. 그리하여 그 여비를 변통하여주려고 각처로 애를 많이 썼다
는데 역시 윤 양을 잘 안다는 모씨의 전하는 바를 들으면 그때에 어
떻게 되어서인지 전기 이용문 씨로부터 그 여비를 자기가 담당하여
주겠다는 반가운 말이 있어 아주 어느 날 돈을 내어주겠다는 약조까
지 되었더라 합니다.

이것도 역시 어떤 사람의 전하는 말이어니와 낙산 밑 부호 이용
문 씨로부터 윤기성 군의 미국 가는 여비를 담당하여주겠다고 약속
이 있는 이후 어떤 날 윤심덕 양은 그 돈을 찾으러 이용문 씨의 집
을 가게 되었더랍니다. 그때 윤 양의 아우 되는 성덕 양이 같이 가자
고 하였으나 윤 양은 군이 자기 혼자서 갔다 온다고 동생을 따놓고
결국 혼자서 갔다 합니다.

그때에 윤 양이 돈을 얻어가지고 왔는지 아니 왔는지는 알 수 없
거니와 이용문 씨 집에 사정을 잘 아는 모씨의 말을 들으면 윤 양이
다녀간 바로 그날 이용문 씨로부터는 육백 원의 은행 절수를 뜯어낸
일이 있었다고 합니다.

그 이상 사실에 대하여는 기타 여러 말 하지 않고 오직 독자 제씨
의 상상에 맡기겠거니와 그 이후로 윤 양의 행동이 어떠하였다는 것
도 잠깐 말하지 않으면 안 될 줄로 압니다. 하여간 윤 양이 혼자서
이용문 씨 집을 한 번 다녀온 이후부터는 그의 일동 일정이 전보다

훨씬 달라졌던 것도 사실이라 합니다.

　그때 세상에서는 윤 양이 시내 모처에서 이용문 씨와 살림을 하느니 어쩌느니 하고 소문이 낭자하였지마는 이것도 양편에서 절대 비밀에 부치려 하는 일이라 오직 일반의 상상에 맡기고 구태여 말하고 싶지 않습니다만 윤 양이 자기 일신의 안락을 위하거나 또는 허영에 눈이 어두워 이용문 씨를 가깝게 사귄 것이 아니요, 오직 하나 되는 자기의 오라비를 미국에 유학 보내려는 일단 정성으로 이씨와 가깝게 지냈다는 것은 의심할 여지가 없을 줄 압니다.[1]

　이상은 그녀가 이용문에게서 남동생의 유학 자금을 받은 9개월 뒤에 나온『동아일보』기사였다. 이상의 보도에서 확인할 수 있는 것은 이용문과의 관계는 어떤 형태로든 분명했던 것 같고, 두 번째로는 그들의 관계가 세평대로 그렇게 요란한 것은 아니었으며, 세 번째로는 오로지 동생을 위해서 희생적으로 그녀가 나섰고 동시에 뜬소문에 의해서 그녀가 의심을 받고 또 욕을 먹은 경우였다고 하겠다.

　그러니까 적어도 그녀가 일신의 안위나 허영을 충족시키기 위한 것은 전혀 아니었다는 이야기다. 잠시나마 그녀는 순전히 가정을 위한 세평의 희생 제물이 된 것이었다. 이는 그녀로서는 충분히 가능한 일이었다. 귀국 직후부터 생계를 도맡아 꾸려왔던 그녀가 자신의 장래에 비관한 나머지 동생에게 모든 희망을 걸었던 것도 사실이었고, 장래가 촉망되던 동생을 위한 것이라면 자기에 대한 비판 정도를 충분히 감수할 여자였던 것이다.

　여러 가지 처신으로 보아서 그녀는 사고 자체가 50여 년은 충분히 앞서간 신여성으로서 스캔들 정도는 우습게 생각했을지도 모른다. 특히 연애지상주의가 풍미했던 다이쇼 시대에 일본에서 교육받은 그

1　『동아일보』, 1925. 8. 5~7.

녀가 스캔들 정도는 가소롭게 생각했고「신청권(新靑券)」이라는 논문을 써서 한국 여인의 정조 관념을 비판한 김우진에 공감한 바 있던 그녀가 아니었던가. 여하튼 시대의 희생자이며 가정의 희생 제물이었던 그녀의 스캔들에 대하여 세평은 매우 부정적으로 왜곡, 확대되어 것이다. 당시 월간지『신민』은 그 사건을 다음과 같이 기사화했다.

그의 두 어깨에는 그의 늙은 어버이와 나이 어린 동생들을 기르지 않으면 아니 될 가장 무거운 짐이 있었으니 시시각각으로 그는 어찌하였으면 그의 늙은 어버이와 나이 어린 동생들을 걱정 아니하고 평안히 살게 할 수 있을까 하는 마음으로 번민을 거듭하였었던 것이다. 그는 지나간 날의 그의 사랑하던 사람들을 손꼽아보았다. 그들 중에는 상당한 재산가도 있었으나 그러나 대개는 다 엄부형시하(嚴父兄侍下)에 처자가 있는 부자유한 사람들이라, 그에게는 도움도 되지 못하였다.

그래서 그는 할 수 없이 당시에 별별 수단으로서 윤 양(尹孃)을 한 번 농락해보려고 초조하던 문제의 부호 이모(李某)에게로 몸을 의탁하게 되었던 것이다. 당시에 과연 이모가 얼마만큼이나 경제적으로 윤(尹)을 도와주었는지는 모르는 바이나 이모도 그의 황금의 감로(甘露)로써 윤을 유혹하였던 것이요, 윤도 또한 어떠한 정책으로 그의 황금을 탐하여 몸을 허락한 것도 또한 사실이니, 그동안에 윤이 서울에 두 채나 집을 사고 그의 아우를 미국으로 유학을 보내고 또 그의 몸에 고가(高價)한 의복이 걸친 것은 무엇보다도 웅변으로 그간의 소식을 말하는 것일 것이다.

윤은 영리(怜悧)한 사람이다. 남자 이상의 명석한 두뇌의 소유자이니 남에게 속는 일은 절대로 없었을 것이다. 그리고 적어도 그는 자기에게 손해가 나는 일이면 결코 아니하는 사람이다. 그런 까닭에 부호 이모의 첩 노릇을 하는 것이 그리 좋은 일이 못 되는 것과 같이 자기 일생에도 큰 관계가 있을 것은 누구보다 더 잘 알았을 것이다. 그러나 그는 평양 사람이다. 평양 여성의 공통되는 일종의 미덕?을 갖추고 있었으니 그것은 자기의 일평생을 그르치더라도 그

대신에 그의 가족(부모나 동기)이나 안일하면 족하다는 그릇된 희생심에서 그의 과거의 영예를 헌신같이 버리고 또 그의 구만 리 같은 전도를 망쳐가면서도 기꺼이 이모의 품에 안기게 된 것이니 이 일종의 기생심리(妓生心理)로 인하여 그 평생에 일대 오점을 남기게 된 것은 또 숨길 수 없는 사실일 것이다. 과연 윤이 이모의 첩이 되었다는 소문이 한번 퍼지자 윤에게 대하여 어지간히 많은 촉망과 기대를 가지고 있던 관계이지마는 사회 일반에서는 혹독한 비난과 매도를 가하였다.

'그래, 일본까지 가서 공부하고 오더니 끝끝내 남의 첩이 되구 말아!'

'그 말괄량이가 황금의 세력에 눌리었지 무어야, 저는 별수 있나!'

이와 같은 가지각색의 냉소와 비난의 소리가 전 사회에 팽일(膨溢)하였다. 그러나 남보다 갑절이나 뱃가죽이 두꺼운 그에게는 마이동풍과 같았다. 그 후의 그는 악단(樂壇)과 사회를 모두 등지고 세상을 숨어 살다가 모든 것이 뜻과 같이 되지 않는 까닭에 일시 잠겨 있던 이모의 가슴을 박차고 다시는 조선 땅을 밟지 않겠다는 결심으로 몇몇 우인(友人)의 쓸쓸한 전송리에 가만히 정든 서울을 떠나 찬바람 불고 눈보라 치는 만리 이역 하얼빈으로 떠나갔던 것이다.[2]

이상은 당시 장안에 떠돌던 그녀의 스캔들을 한 월간잡지가 압축해놓은 것이다. 그녀에 관한 소문은 이 기사에서 볼 수 있는 바와 같이 이해나 동정은 조금도 없고 순전히 한 사람의 여류 성악가를 구렁텅이로 처넣는 치졸하기 이를 데 없는 허구적인 내용이었다. 가령 그녀가 이용문의 첩으로 그의 품에서 숨어 살았던 것처럼 쓴 것이라든가 집을 두 채씩이나 갖고 있었다든가 뱃가죽이 두둑했다든가 하는 것들이 바로 그런 악의에 찬 소문들이다. 이런 소문은 그 당시의 대중사회가 얼마나 미성숙했는지를 단적으로 보여주는 것이기도 했다.

2 1기자, 「윤심덕, 김우진 양인의 정사 사건 전말」, 『신민』, 1926년 9월호

사실 그녀는 돈 때문에 자기의 영혼까지 내동댕이칠 만큼 그렇게 어리석고 나약하고 자존심 약한 여자가 아니었다. 기독교 가정에서 자라나면서 일찍부터 신심이 두터웠던 그녀가 이용문에게 돈 때문에 몸을 허락할 만큼 무모하고 어리석은 여자가 아니었기 때문에 마음속으로 세상 사람들을 조소하고 경멸했다. 그녀는 어디까지나 김우진만을 존경했고 사랑했던 것이다. 그녀는 김우진 이외의 남자는 남자로 보지도 않았다. 콧대 높은 그녀가 이용문의 돈을 받았다면 그것은 하나의 통 큰 행위 이상은 아니었을 것이다.

그러나 분명히 그녀가 이용문의 집을 방문한 것은 그녀만이 할 수 있는 대단한 용단이었음에 틀림없다. 결과적으로 그 사건으로 해서 그녀는 밖을 나다닐 수 없을 정도로 대중들로부터 돌팔매질을 당했던 것은 사실이었다. 그녀는 분명히 막달라 마리아의 참혹한 꼴에 비슷하게 된 것이었다. 따라서 그처럼 거세고 억센 남자 같았던 그녀도 빗발치는 욕설과 험구에는 견딜 수가 없었다.

이러한 소문은 안동으로 시집가 살고 있는 언니 심성에게도 금방 알려졌다. 동생의 결백을 믿는 심성은 장문의 편지를 써서 동생을 위로했고, 잠시 서울을 떠나 자기 집에 와서 있으라고 했다. 심성도 남편 신덕(申德)이 병석에 있었으므로 위로받을 동생이 필요했다. 그녀는 언니의 편지를 받자마자 훌쩍 경성을 떠나 안동으로 갔다.

그 소식을 들은 목포의 김우진도 그녀에게 연락을 취했지만 안동에 가 있는 바람에 연락이 닿지 않았다. 체념 잘 하는 그로서는 묵묵히 그녀의 답신만을 기다릴 수밖에 없었다. 그녀는 안동의 언니 집에서 며칠 지냈다.

"언니, 나 사는 데 지쳤어."

"애, 지치다니, 네가 지금 몇 살이니?"

"스물여덟. 미안해."

"뭐가? 나는 너를 알아. 너는 그렇게 시시한 여자가 아냐, 너는 선각자야. 너는 이탈리아 유학을 꿈꾸고 장차 이 땅을 음악조선으로 만들겠다는 큰 포부가 있잖니."

"이탈리아로 갔으면야 오죽이나 좋겠수? 제대로 되겠수? 틀렸어."

"화려한 오페라 무대에도 서보고. 틀림없이 넌 갈 수 있어. 너는 뭐든지 할 수 있는 능력이 있어. 내가 불쌍하지. 애야, 뜻이 있으면 길이 있다고 했어. 하나님께 열심히 기도해보거라"

두 자매는 늦가을의 산새들이 우는 밤중에 그렇게 대화를 주고받았다.

그런데 안동에도 오래 머물러 있을 수가 없었다. 사돈집인 데다가 형부는 중환으로 병석에 누워 있었으며 답답한 시골이라서 견딜 수가 없었다. 며칠간 심신의 피로를 푼 그녀는 언니와 기약 없이 작별하고 경성으로 되돌아왔다. 심성은 좀 더 안동에 있으면서 마음의 안정을 취하라고 했지만 윤심덕은 눈치가 보여서 더 있을 수가 없었던 것이다. 십여 일 뒤의 경성은 더욱 시끄러웠다. 더구나 안동에 가 있었던 십여 일 동안 마치 이용문과 애정 도피라도 하고 온 것처럼 수군대는 사람들이 많았던 데는 정말 견딜 수 없었다. 그녀의 일거일동은 모두가 이용문과 관련된 이야기로 꾸며져서 그럴듯하게 퍼져 나간 것이다.

그녀는 어처구니없는 뜬소문에 속으로 웃기도 했지만 치욕스러움만은 견딜 수가 없었다. 방송국에서는 이따금 연락이 왔지만 그녀는 출연을 일체 거절하고 두문불출했다. 두문불출도 괄괄한 성격의 그녀로서는 견딜 수 없는 것이었다. 이상스럽게 좋은 이야기보다는 좋지 못한 이야기가 빠르고 또 전달해주는 사람이 많아서 집에 가만히 앉아 있어도 눈덩이처럼 불어나서 그녀를 덮치곤 했다. 더욱이 슈퍼스타였던 그녀를 선망의 눈초리로 우러러보던 모든 사람들이 그녀를

정상의 자리에서 끌어내리는 데 앞장섰다.

만약 그녀가 그처럼 명성을 누리지 않았더라면 겪지도 않았을 곤욕을 그녀는 인기로 해서 몇 배로 겪고 당해야만 했다. 그녀 자신도 그러한 것을 모르는 것은 아니었다. 그러나 워낙 이야기가 왜곡되고 과장되어 퍼져 나갔기 때문에 괴로웠던 것이다.

이러한 것은 자존심이 누구보다도 강했던 그녀로서는 도저히 견뎌낼 수 없는 것이었다. 그런 때에 목포에서 김우진이 뛰어올라 왔다. 그는 그녀를 만나자마자 진상을 캐물었다. 그녀는 담담하게 사건의 전말을 모두 고백했다. 김우진은 실망과 수치로 몸을 떨었다.

"그렇게밖에 할 수 없었나?"

"그럼 어떻게 해요……."

"나는 당신을 믿지마는 세상 사람들은 충분히 오해할 수도 있는 거야."

"그래도 그렇게까지는 상상도 못 했어요."

"당신은 스타야. 범용한 아녀자가 아니란 말야. 다급하면 나에게 이야기할 수도 있는 게 아냐?"

"신세 지기가 싫어서……."

"나도 알아, 누구보다도 자존심이 허락하지 않는다는 것은. 그러나 남에게 오해받는 것보다야 낫지 않아?"

"미안해요. 죽고만 싶어요……."

"그런 일 가지고 죽으면 이 세상에 살아남을 사람 있겠나."

역시 김우진은 남자였다. 그는 상심해 있는 윤심덕을 아버지가 딸에게 하듯이 따뜻하게 감싸주었다. 그러면서 얼마 동안 경성을 떠나 있으라면서 여비를 주고 목포로 내려갔다. 그녀는 김우진의 위로를 받고 조금 생기가 돌았다. 그리고 갈 곳을 물색했다. 그때 어린 시절의 정신적 지도자였던 만주의 배형식 목사가 머리에 떠올랐다. 그녀

가 평양에 있을 때, 독립운동을 겸해서 만주의 하얼빈으로 떠났던 배형식 목사를 그녀는 아버지 이상으로 좋아했었다. 소녀 시절에 언제나 용기와 힘과 희망을 주었던 영혼의 스승 배형식 목사는 언제나 그녀의 마음속에 자리 잡고 있었다.

그녀는 일단 편지를 보내보았다. 곧바로 호출 형식의 답신이 왔다. 그녀는 이용문과의 스캔들을 이야기하지 않았지만 배형식 목사는 마치 그것을 알고나 있는 듯이 나무라는 형식으로 답신을 보내왔던 것이다. 그녀는 부랴부랴 짐을 챙겼다. 창밖에서는 전신주를 때리는 북풍이 휘몰아쳤다. 그녀는 박월정(朴月庭) 등의 친구와 동생 성덕의 전송을 받으며 경성역 플랫폼을 나섰다. 역사에는 눈보라가 휘날렸다. 그녀는 절망과 수모와 비탄으로 눈물이 앞을 가렸다. 너무나 눈물이 쏟아져 앞이 보이질 않았다. 동생과 친구들도 울었다. 사실 그녀는 그러한 절망의 늪을 벗어나 새로운 삶을 찾기 위해 서글픈 방랑길에 오르는 것이었다.

그녀는 기차에 올랐다. 기차는 하얀 연기를 뿜으며 경성역을 빠져나왔고 기적 소리를 길게 질러대며 북쪽을 향해 달렸다. 그녀가 만주를 향해 떠난 날은 크리스마스 이틀 전인 1925년 23일, 그 여정은 윤심덕 생애 첫 번째 엑소더스였다. 딱딱한 의자에 병자처럼 축 늘어져 망연히 앉아 있는 그녀의 두 볼에서는 하염없는 눈물이 흘러내렸다. 하얀 눈송이는 더욱 세차게 차창을 때렸다.

그녀의 눈물방울 속에서는 과거의 슈퍼스타로서의 화려했던 추억들이 명멸(明滅)했다. 그녀는 자꾸만 패배자와 같은 깊은 좌절감에 빠져들곤 했다. 그러자 갑자기 겨울 한기가 느껴졌다. 기차에서 하룻밤을 지새니 평양역에 다다랐다. 고향에 돌아온 것이다. 그것도 완전히 지쳐서 돌아온 것이다. 한 시간가량 머문 후 기차는 다시 눈보라 몰아치는 삭풍을 뚫고 북녘을 향해 끝없이 달리기 시작했다. 기차 속

에서 해가 뜨고 졌다.

그러면서 다음날 온종일 만주 벌판을 달렸다. 그 황량한 만주 벌판은 끝없이 넓었다. 얼마쯤 가면 눈발이 날리고 또 얼마쯤 달리다 보면 햇살이 나곤 했다. 정녕 만주 벌판은 넓기도 했다. 그녀는 끝없는 지평선을 바라보면서 고독을 되씹곤 했다. 대륙의 아스름한 지평선으로 사라져갈 즈음에 기차는 하얼빈역 구내에 들어섰다. 그녀는 피로가 쌓여 더욱 한기를 느꼈다, 백발이 듬성듬성한 배형식 목사가 두꺼운 오버코트를 입고 역에서 서성거리고 있었다.

그녀는 십수 년 만에 배 목사를 만나자마자 갑자기 부성애 같은 것을 느꼈다. 그녀는 기쁨과 슬픔이 뒤범벅이 된 상태로 역 구내에 털썩 주저앉아 엉엉 울었다. 그녀는 달래는 배 목사에게 이끌려 목사관으로 갔다. 배 목사는 그녀에게 부모 형제 등, 집안 안부를 묻고는 곧 쉬도록 극진히 배려해주었다.

그녀는 배 목사 집에서 목사의 지도로 잃어버렸던 옛날의 신앙심을 되찾으면서 갈기갈기 찢긴 상처 입은 영혼을 달랬다. 그녀는 생각했다. 다 부질없는 짓인데 하고. 윤심덕은 마치 아우구스투스(헤르만 헤세의 단편 「아우구스투스」의 주인공)처럼 진정한 사랑에 지쳐 있었다. 분명히 배 목사의 집은 마음의 안정을 가져다줄 만큼 안온했다. 주일이면 풍금도 치고 찬송가 솔로도 불렀다. 만주의 한인교회는 분위기가 달라진 것 같았다. 당대 최고 소프라노가 부르는 찬송가야말로 천사의 노래 같았다. 배 목사 부부와 교인들은 너무나 좋아했다.

그러나 이미 나이 스물아홉 살이었던 그녀로서 세파에 부대낀 깊은 상처를 치유하기에는 때가 늦었고, 따라서 순간순간 밀물져 오는 설움과 번민을 어쩔 수가 없었다. 그녀는 차츰 답답증을 느꼈고, 뼛속까지 파고드는 냉기와 고독감으로 괴로워했다. 더구나 광막한 북만주의 황량한 겨울 지평선은 그녀를 더욱 못 견디게 했다.

배 목사 부부를 제외하고는 진정한 말벗이 없었던 하얼빈의 겨울 생활은 참담함 고독 그 자체였다. 그런 음울한 만주 벌판의 분위기는 그녀의 절망과 비감을 더욱 깊게 할 뿐이었다. 그녀는 배 목사 부부의 눈을 피해 술집을 찾아 술을 마시기 시작했다.

겨울의 하얼빈은 그런대로 구경할 만도 했다. 우선 송화강변에는 항상 가지각색의 깃발을 휘날리고 있는 윤선(輪船) 떼가 웅크리고 있고 강 건너 송포와 태양도는 잔뜩 찌푸리거나 납덩이 같은 하늘 아래 가물가물 졸고 있어서 그것을 보는 재미도 보통이 아니었다.

겨울이면 언제나 영하 20도 이상인 이 동토의 도시 하얼빈의 석추와(石秋瓦)를 깔아놓은 키타이스카야(中央大街)는 하얗게 얼어붙어 있었다. 그리고 1월 초순에 송화강 얼음장을 깨트리고 그 물속에서 거행되는 그리스정교의 세례제(洗禮祭)도 하얼빈에서 볼 수 있는 기이한 풍경이었다. 그것을 보고 있노라면 종교의 힘이 얼마나 큰가를 알 수가 있었다. 하늘도 납덩이처럼 꽝꽝 얼어붙어서 햇빛도 가냘프고 침침했다. 그러한 속에서도 북극의 겨울은 침묵 속에 흘러갔다. 특히 1월은 혹한이어서 어느 때는 영하 40도까지 내려가곤 했다.

밤늦게까지 키타이스카야 거리에서 취객을 기다리는 보로택시와 궤짝만 한 방한구두를 신고 두꺼운 슈바(모피외투)를 머리 꼭대기부터 발끝까지 휘둘러 감고 마치 큰 곰과 같이 거리의 벤치 위에 걸터앉아 있는 상점 지기가 여기저기 눈에 띌 시간이면 모데룬의 트리오도 끝났을 때고 그녀가 좋아하는 거리의 소년 가수도 사라지는 때이다.

그러나 진짜 하얼빈의 밤의 천국은 그때부터 시작되는 것이다. 그녀는 그러한 밤의 풍경을 만끽하고 싶었지만 여자라는 핸디캡을 감수해야만 했기 때문에 집으로 돌아오곤 했다. 집에 돌아오면 방은 썰렁하긴 해도 페치카의 온기가 섭씨 15도를 유지해주기 때문에 비교적 추운 평양에서 자란 그녀에게 있어서 그렇게 못 견딜 만한 것은

아니었지만 마음의 한기가 언제나 문제였다.

마치 긴 터널을 불을 켜지 않고 지나는 듯한 지루하도록 기나긴 하얼빈의 겨울밤, 그녀는 술을 마시면서 불면의 밤을 음악과 독서와 고독으로 지새곤 했다. 분명히 하얼빈의 겨울은 그녀에게 있어서는 G선의 레시타티브였다.[3]

그녀는 아침에 일어나 맑은 정신이 들면 다시 미래에 대해서 희망을 가져보았다. 밤새껏 원망만 했던 김우진에 대해서도 이해를 하고 또 후회를 했다. 그녀는 그런 상황에서 일찍이 꿈꾼 대로 이탈리아 유학을 다시 시도해보기로 했다. 그것만이 자기가 살 길이라고 생각한 것이다. 이탈리아에서 오페라 가수로 성공 못 하더라도 공부나 충분히 하고 돌아와서 조선 땅에서 후진을 키울 수 있다고 생각했다. 그녀는 사실 자기 한 개인의 성공 못지않게 조선 땅을 음악 왕국으로 만드는 것이 꿈이었기 때문이다.

그녀는 배 목사의 권고도 있고 해서 만주 땅에는 단 한 군데밖에 없는 이탈리아어 학원을 다니기 시작했다. 그런데 중국말도 못하는 처지에 이탈리아어를 하자니 여간 어려운 것이 아니었다. 그리고 몇 년 동안 공부를 하지 않고 세파에 밀려다녔던 만큼 온갖 잡념으로 머리에 들어가질 않았다. 그녀는 보장도 없는 이탈리아어 공부를 왜 하랴 싶어 달포 만에 집어치웠다.

어느덧 음악에의 정열마저 사라져버림으로써 만사가 귀찮고 부모가 기다리고 있을 집과 김우진 생각만이 간절할 뿐이었다.

매섭게 춥기만 했던 하얼빈의 겨울도 점차 봄빛으로 녹기 시작하고 송화강변의 버드나무에 푸릇푸릇 싹이 돋아났다. 그녀는 문득문

시의 친미와 함께 난파하다 윤심덕과 김우진

3 하얼빈의 풍광과 감회에 대해서는 김관, 「겨울의 하르빈」, 『김관 음악평론 자료집』, 한국학술정보, 2008을 참고했음.

득 옛 고향 대동강변이 생각났고 마음속 깊숙이에서 회향병이 일어나는 것 같았다. 그녀는 송화강변을 쓸쓸히 거닐 적마다 유학 시절부터 애송했던 횔덜린의 「고향(Die heimat)」이란 시를 떠올리곤 했다.

> 은은한 강물을 따라 사공은 기꺼이 집으로 돌아온다.
> 먼 섬에서 수확을 끝마치고
> 이토록 나도 내 괴로움만큼 많은 재물을
> 거두어들였다면 고향으로 돌아갈 수 있었으련만.
>
> 그 옛날 나를 길러준 저 소중한 강기슭이여
> 그대들은 사랑의 괴로움을 달래줄 수 있는가?
> 내 어릴 적 숲들이여, 내가 돌아오면
> 다시 한번 그대들은 평안을 나에게 약속할 수 있겠는가?
>
> 파도가 노닐던 서늘한 개천가
> 활주하는 배들을 바라보던 강가로
> 나는 이제 곧 가리라. 그 옛날 언젠가
> 나를 감싸주던 정다운 산들, 고향의.
>
> 사모하는 안온한 국경, 어머니의 집이여,
> 그리고 사랑스런 형제자매들의 포옹이여,
> 이제 곧 인사를 드리리라. 그대들은 나를 감싸 안으리
> 상처 입은 내 가슴이 나아가도록.
>
> 더없이 충성스런 그대들! 그러나 나는 안다. 알고 있다.
> 사랑의 괴로움이 그토록 쉽사리 사라지지 못하는 것을.
> 사람이 노래하는 위안의 어떠한 자장가도 노래로써
> 내 가슴속의 괴로움을 지워버리지 못하는 것을
>
> 왜냐, 하늘의 불길을 우리에게 내려주는
> 신들은 성스러운 괴로움을 선물로 주시는 때문

그러기에 이대로 있으려무나, 대지의 아들인
나는 사랑하고 괴로워하려고 만들어졌음인저

경성과의 일체의 단절은 속 편하고 홀가분했지만 많은 사람들의
갈채를 받으며 떠들썩하게 살아온 그녀에게는 만주의 적적한 나날은
마치 지옥과도 같았다. 특히 가족과 김우진, 그리고 몇몇 친구들의
얼굴이 떠오를 때면 미칠 지경이었다. 독한 보드카도 그녀의 고독을
달래줄 수는 없었고, 만주에서의 도피(?) 생활도 궁극적으로 그녀의
마음속의 깊은 상처를 치유할 수는 없었다. 그녀를 조금 알았던 이명
온은 윤심덕의 북만주 생활을 다음과 같이 쓴 바 있다.

별리(別離)의 애수를 가슴에 안고 성악가 윤심덕은 하얼빈으로 가
버렸다. 그러나 다난한 운명을 타고난 그의 하얼빈 생활이 결코 행
복했을 리는 만무했다. 그가 생각하고 간 것같이 심덕은 과연 성악
공부를 하였는지 카바레에서 가수 노릇을 하였는지, 어느 집 가정교
사를 하였는지, 그것을 아는 사람은 하나도 없었다. 그토록 윤 여사
는 고국과의 모든 연락을 끊어버렸던 것이다. 멀리 떨어진 이역의
방랑 생활은 슬프면 슬픈 대로 즐거우면 즐거운 대로 노스탈쟈가 가
슴을 무찌를 뿐이었다.
고국의 집시 심덕 여사가 이방인의 향수가 얽힌 그 도시에서 화려
하게 노래를 부르고 또 통쾌하게 웃어보아도 그 속에서는 행복을 발
견할 수 없었던 것이다. 여운(餘韻)은 끝 간 데 없이 쓸쓸할 뿐이었
고 사랑의 반역은 참기 어려운 이단의 길이었다. 일 년이 채 못 가서
그는 데카당한 방랑 생활에 싫증이 났다. 이제는 또 어디로 갈 것인
가! 땅 위에 떨어진 이 작은 육체 하나가 어미 잃은 망아지처럼 눈물
겨워야 할 것인가?
다시 고국이 그리워지고 애인의 품안이 그립고 많은 벗들의 음성
이 밤이면 밤마다 베갯머리를 찾아오는 것이었다. 그럴 때마다 그는
미칠 듯 도어를 열고 뛰어나가 찬바람을 마시기도 하고 독한 보드카

를 마시고는 혼자 껄껄대고 웃어보기도 하고 노래를 부르다가 제 기분에 취하여 잠들어버린 때도 있었다.[4]

이처럼 조바심을 치고 있는 그녀에게 어느 날(1925년 6월 하순경) 서울로부터 급한 전보 한 장이 날아왔다. 동생 성덕이 친 전보였다. 그 전보는 극히 불길한 내용을 담고 있었다. 언니 심성에게 매우 불행한 일이 생겼으니 즉각 귀향하라는 내용이었다.

4 이명온, 『흘러간 여인상』. 98~99쪽.

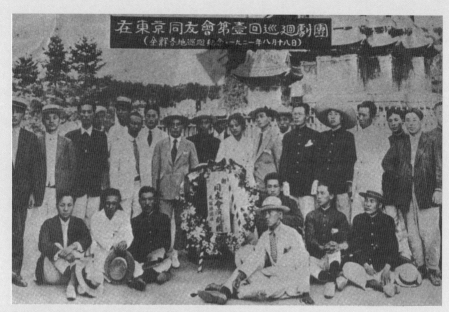

윤심덕과 김우진이 참여한 동우회 순회극단 단원들

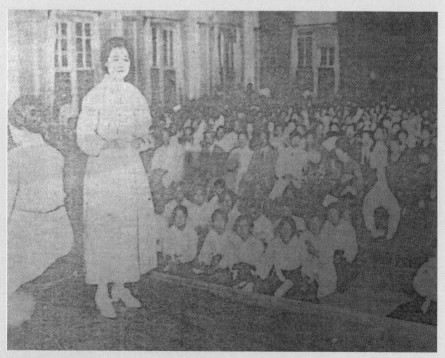

윤심덕 귀국 독창회

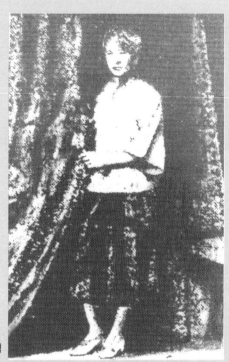

토월회 배우 시절의 윤심덕

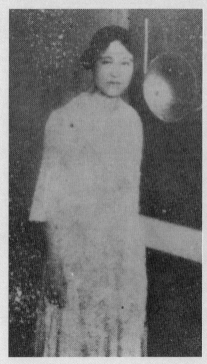

〈사의 찬미〉 녹음실에서 윤심덕

3

그러나 나이 서른 살, 성악가로서도 여배우로서도 또 평범한 아녀자로서의 길도 차단당한 그녀로서는 시간이 흐를수록 깊은 절망의 바닷속으로 빠져들어갔다. 매사에 의욕과 흥미를 잃어가면서 술로 절망을 달래곤 했다. 솔직히 그녀가 가족을 위해 희생을 했음에도 불구하고 배우로 전신을 꾀했을 때는 완강한 반대에 부닥쳤기에 배신감으로 인해 정신적 타격이 이만저만이 아니었다. 이는 그만큼 그녀가 어디에도 마음을 의탁할 데가 없다는 것을 확인케 하는 것이기도 했다.

귀향과 상실

윤심덕은 동생 성덕의 전보를 받자마자 마음에 짚이는 일이 있었다. 그녀는 배 목사의 더 머물라는 만류에도 불구하고 저간의 사정을 설명하고 기회를 보아서 다시 오겠다는 약속을 한 뒤 귀국 열차를 탔다. 막상 기차를 타니 그렇게 춥고 지겨웠던 하얼빈도 새삼 아름답게 보였다. 그동안 배 목사 가족의 환대가 눈물겹도록 고마웠다는 생각도 들었다. 끝없이 만주 벌판을 달리는 귀국 열차는 기분상으로는 일단 즐겁기 한이 없었다.

압록강을 건너 또다시 고국산천을 바라보는 기쁨은 더할 수 없었다. 그녀가 일본으로, 만주로 열여덟 살 때부터 떠돌아다니는 생활이 너무 고달팠다는 생각도 들어 착잡하기도 했다. 창틈으로 스며드는 강바람은 어머니 젖 냄새 같아서 좋았다. 이는 아마도 자신이 태어난 곳에 대한 원초적인 향수였는지도 모른다. 그녀는 평양을 거쳐 이틀 반 만에 경성역에 도착할 수가 있었다. 경성의 6월은 따뜻했다.

역에는 동생 성덕과 친구 박월정이 나와 있었다. 성덕은 윤심덕을 만나자마자 울기부터 했다. 형부가 중태라는 것이었다. 그녀는 짐작

하고나 있었다는 듯이 담담했다.

그들은 집으로 돌아왔다. 겨우 반 년여 만이었지만 부모가 많이 수척해 보였다. 생활은 그동안 성덕이 꾸려 나갔으니 어려운 것은 아니었다. 성덕은 1922년 이화학당 대학과를 졸업하자마자 곧바로 강사로 나가고 있었다. 심덕은 겨우 하루를 쉰 다음 다시 짐을 꾸렸다. 안동으로 언니를 만나러 가야 했기 때문이다. 가족의 권유도 있었지만 남자 같은 성격의 그녀는 마음 약한 언니를 위로해주고 마음을 다잡도록 해주고 와야겠다고 생각했다.

그녀는 여독도 풀지 못한 채 안동을 향해 떠났다. 마치 자신이 남편을 잃은 것처럼 슬펐다. 왜 마음 착한 언니가 그런 시련을 겪어야 되는지 알 수 없었다. 특히 형부야말로 당대 최고의 인재들 중의 하나라는 생각을 하고 있었던 터라서 상실감이 더했다. 형부 신덕은 안동 명문가의 외아들로서 이미 1910년대에 미국 유학길에 올라 노트르담대학에서 철학과 신학을 공부하고 목사 안수까지 받은 선각자였다. 집안은 무려 2만석꾼으로서 바이올린, 피아노 등 현대 악기까지 갖추고 있었으며, 유학 직후 영어를 아는 신부를 맞고자 이화학당을 찾아와서 졸업하고 모교에서 영어, 수학, 물리 등을 가르치고 있던 윤심성을 신부로 맞아들인 인물이었다.

윤심성은 심덕보다 세 살 연상으로(1894년생) 열여섯 살인 1910년에 이화학당 중등과를 졸업하고(3회) 열여덟 살인 1912년부터 모교의 교단에 섰다가 다시 대학과에 들어가 1915년에 졸업한(2회) 재원이었다. 성악과 기악에 모두 뛰어나 YMCA 중심의 이화학당 합창단을 김활란 박사와 함께 이끌면서 사회문화 활동도 활발히 하고 있었다.[1]

1 『이화 100년사자료집』, 이화여자대학교 출판부 1994년 및 『이화여자대학교 음악대학의 역사』, 이화여자대학교 음악연구소, 2003, 280쪽 참조

그런 심성이 신덕을 만나면서 결혼을 위하여 1916년에 이화학당 교사를 그만두게 된 것이다.

이렇듯 당대 최고의 인텔리 부부였지만 슬하에 딸(신숙황, 1941년 이화전문 음악과 15회 졸업) 하나를 두고 신덕은 병석에 눕고 말았다. 그리고 제대로 사회활동도 못 하다가 1925년 7월 초에 30대의 젊은 나이로 세상을 뜬 것이다. 윤심덕은 그런 형부가 너무나 아깝다는 생각에 더욱 슬퍼했다.

며칠 동안 그녀는 그곳에서 재산 정리 등에 대하여 조언을 하면서 언니 심성을 보듬었다. 그녀는 자신들이 매우 불행한 형제라는 생각으로 마음고생도 적잖게 했다. 그녀의 안동행은 당시 『동아일보』에 다음과 같이 짤막하게 보도되기까지 했었다.

그의 오직 하나 되는 오랍동생 윤기성 군은 일찍이 연희전문학교를 마치고 음악을 전공할 목적으로 현재 미국에 유학 중이요, 그의 아우 윤성덕 양은 이화대학을 졸업한 후 방금 그 학교에서 교편을 잡고 있으며 그의 형도 역시 일찍이 이화대학을 미치고 경북 안동군 신덕이라는 사람에게로 출가를 하였다가 월전에 불행히 그 남편이 세상을 떠나게 되어 윤심덕 양은 미망인이 된 그 형과 함께 목하 안동군 예안면 동부동(東部洞)으로 내려가서 목하 재산 정리에 몰두하고 있는 중입니다.[2]

그녀는 오나 가나 눈물뿐이었다. 안동에 도착했을 때 장례는 벌써 치러졌고 언니 심성은 초주검이 되어 있었다. 형부가 장기간 병석에 누워 있다가 타계했으므로 충격이 큰 것은 아니었으나 결혼한 지 만 10년도 못 채우고 과부가 된 기구한 운명 때문에 심성은 자신을 학대

2 『동아일보』, 1925.8.1

하고 있었다. 자매는 만나자마자 부둥켜안고 울기부터 했다.

"언니, 이게 무슨 꼴이우? 응."

"다 틀렸어, 내가 죄인이지 뭐. 팔자가 드세서 그런 거야."

"그래도 너무 일찍 갔어. 그렇게 똑똑하고 착한 형부가 자신의 뜻을 제대로 펴보지도 못하고 말이야. 그 먼 미국까지 가서 목사 안수까지 받고 왔지만 몸이 약해 목회 활동을 제대로 해보지도 못했어. 그 사람이 너무 착해서 하나님이 곁에 두고 쓰시려고 빨리 데려가셨나 봐. 모든 것은 하나님의 뜻이려니 자위해야지."

"모든 것은 다 하나님의 뜻이렷다."

"누구나 다 한 줌의 흙으로 돌아가는 건데, 발버둥치고 살겠다고 야단들이지."

"누가 그걸 모르나, 그런 것을 알면 인생을 달관하는 거지."

"세상 모든 것은 한 가닥의 바람이요, 물이외다. 난 물을 좋아해. 바다를 보면 빨려 들어갈 것 같아."

"우리가 어려서 진남포에서 자라서 그런 거 아냐?"

"그런 것도 다 타고나는 거 아니우."

"세상이 이렇게 답답하고 허무할 수야…… 한숨밖에 없어."

"그럴수록 하나님에 의지해서 살자. 힘들수록 하나님에게 용기를 주십사고 요청하고 간구하고 그러면서……."

"세상사 모두 덧없는 거요. 내가 음악 공부를 하고 와서 2년 동안에 깨달은 거유. 나는 야망도 있었고 꿈도 많았는데 그런 것이 다 부질없는 짓이라는 생각이 들 때가 많아."

"너, 왜 나보다 더 약해졌어? 너는 타고난 재능도 있고 공부도 많이 했고 유명해졌으니까 사회 기반도 있는데, 왜 그렇게 약한 생각만 하니? 너답지 않게시리……."

"명성이란 다 뭐유. 모두 뜬구름 같고 물거품 같은 거유. 다 헛된 짓이지."

"네가 그렇게 약해지면 어떡허니. 너는 이탈리아 유학 갔다가 와서 이 땅에 음악의 꽃을 피워보겠다는 계획도 있고 또 잘되면 이탈리아의 화려한 오페라 무대에도 설 수 있을지도 모르잖니."

"글쎄, 그렇게만 된다면야 얼마나 좋겠수. 그게 쉬우? 언니는 과부가 되고 나는 늙은 처녀가 되어버렸구려."

서른한 살에 과부가 된 심성은 조용히 손을 모으고 구약의 「욥기」를 암송하며 기도를 했다.

"인생은 땅 위에서 고역이요. 그 나날은 날품팔이의 나날과 같지 않은가. 그렇게 나도 허망한 달들을 물려받고, 고통의 밤들을 나누어 받았네. 누우면 '언제 일어나려나' 생각하지만, 저녁은 깊어가고 새벽까지 뒤척거리기만 한다네."

두 사람은 밤이 이슥하도록 절망적인 이야기만 주고받았다. 강인한 평안도 여자들이었지만 아무리 묘안을 찾아보아야 두 사람의 장래는 암담하기만 했고, 별 뾰족한 수가 나올 수 없었다. 유학 시절 쇼펜하우어 등 염세적인 철학 서적을 많이 읽었던 그녀가 세파에 시달리고 형부마저 잃음으로써 더욱 절망적인 감정에 사로잡혔던 것이다. 반면에 언니 심성은 형제 중에서 가장 여성적이고 보수적이었으며 마음이 착했다. 그녀는 슬픔을 억제하고 남편의 죽음이 곧 자기의 죄라는 생각으로 자신을 들볶고만 있었다. 심덕은 언니에게 그 시골 구석에서 딸 하나만을 바라보고 살 것이 아니라 딸 교육을 위해서라도 경성으로 가자고 했다.

윤심덕은 허겁지겁 형부의 장례를 치르자마자 목포의 김우진에게 "모든 것이 뜻 같지 않은 까닭에 다시 돌아왔노라!"라는 내용의 편지를 띄웠다. 김우진은 곧바로 경성으로 올라왔다. 그녀가 만주에 갔다 온 뒤부터는 김우진도 상심하고 있는 그녀에게 깊은 동정심을 더욱 느끼게 되어 자주 경성에 올라왔고, 그녀 역시 만주의 방랑과 형

부의 죽음이라는 시련을 겪고부터는 정신적으로 더욱 김우진에 의지하려 했다. 그녀는 반 년여 만에 많이 변했던 것이다. 김우진은 무의미한 생활 속에서도 많은 글을 써서 중앙 문단에도 널리 알려지기 시작했다. 과작이었지만 이미 날카로운 글로 평판이 나 있었다. 윤심덕은 점차 김우진이야말로 마음의 지주라는 것을 절감했다. 그것은 김우진 쪽에서도 마찬가지였다.

따라서 두 사람의 사랑은 매우 농도가 짙어갔다. 이제는 남의 눈치를 볼 것도 없었고 두 사람은 오직 사랑만이 삶의 전부처럼 느껴질 정도로 강렬했다.

윤심덕은 전혀 딴 여자가 된 것처럼 많이 변했다. 본래 화려한 성격이긴 했지만 전보다는 화장도 짙게 하고 옷치장도 요란하게 하고 다녔다. 그녀가 과거에 비해 사치를 부릴 수 있었던 것은 언니 심성이 상배한 후 시부모로부터 상당액의 유산을 받아 가난했던 친정을 돕기 시작하여 가족에 대한 책임을 벗어날 수가 있었던 데다가 레코드회사로부터도 제법 돈이 나왔기 때문이었다. 그녀의 화려한 옷치장은 잡지의 가십란에 나올 정도였다. 당시 『신여성』이라는 월간잡지의 '이 소식 저 소식'란에는 그녀의 행색이 다음과 같이 기사화되어 나오기까지 했다.

> 한참 당년에 여류 성악가로 예 간다 제 간다 하고 문제가 많던 윤심덕 아씨는 요새에 또 무슨 복덕방을 만났는지 일전에 누가 전차 중에서 보니까 잘두루마기에 금테안경을 버텨 쓰고 두 손에는 보석 물린 금반지가 번쩍번쩍하는데 향내가 옆에 앉은 사람의 코를 쿡쿡 찔러서 견딜 수가 없다더라나.[3]

3 『신여성』, 1926년 2월호.

가십 기사에서 알 수 있는 바와 같이 그녀는 외양에서부터 많이 변해 있었다. 담비털을 단 값비싼 고급 두루마기를 걸치고 다닌 것도 그녀의 당시 가정 형편으로서는 좀 지나쳤던 데다가 쓰지 않던 금테 안경에 보석 박은 금반지를 끼고 외제 향수를 냄새가 진동하도록 뿌리고 다녔으니 남의 눈에 이상하게 띄었던 것은 당연했다. 물론 남의 흉보기 좋아하는 사람들, 특히 꼬집기 잘 하는 잡지사 기자에게 그런 모습이 비쳤으니 얼마나 과장되게 표현되었을지는 짐작이 가고도 남는다. 그리고 그녀가 이용문과의 스캔들 이후 얼마나 오해와 매도를 당하고 있었는지도 앞에 인용한 가십에서 능히 짐작할 수가 있다.

이상스럽게도 이 땅의 사람들은 고루한 남성 위주의 사회여서 그런지 일찍부터 스타들의 허물을 덮어주기보다는 끄집어내고 확대하여 매도하는 경향이 있었다. 그중에서도 특히 여성의 실수나 과오는 조금도 관용 못 하는 습성이 있었다. 남성들은 오랫동안 여성을 모독하는 축첩을 다반사로 해왔으면서도 여성에게는 조그만 잘못도 허용치 않았다.

솔직히 그녀가 이용문과의 관계에서 확실한 그 무엇이 있었다는 증거는 없었다. 또 설사 그러한 일이 있었다고 하더라도 자기 개인의 욕망 충족이 아닌 가족을 위한 희생으로 대범하게 보아줄 수도 있지 않았을까. 여하튼 그녀는 만주의 방랑 생활까지 하고는 실의와 슬픔을 아름다운 몸치장으로 커버한 듯싶다.

더욱이 그동안 여의치 않았던 김우진과의 관계도 더욱 좋아졌기 때문에 여자로서의 아름다움을 한껏 가꾸고 싶은 생각도 있었으리라. 따라서 그녀는 꽃이 지기 전의 아름다움과 같은 농익은 여성미를 풍기고 있었는지도 모른다. 실제로 그녀가 취입한 몇 개의 대중가요 음반이 꽤 팔렸기 때문에 멋을 낼 만했고, 생활은 심성의 도움과 동생 성덕의 이화여전 강사료로 넉넉히 꾸려갈 수가 있었다. 그녀는

귀향과 상실

남이 뭐라 하든 상관 않고 자기가 좋으면 그대로 밀고 나가는 과단성 있는 여성이었다. 그녀는 분명히 최첨단을 걷는 신여성이었고 진보적인 여걸이었다.

사실 그녀가 그렇게 멋을 내고 거리를 활보하고 다닌 것도 고루한 당시 사회에 대한 일종의 조소이자 반항이었으며 낡은 인습에 대한 과감한 도전이기도 했다. 그녀는 언제나 그랬지만 세상을 조소했고 모멸까지 했다. 그녀는 도덕군자연하고 뒤에 가서 나쁜 짓을 하는 위선자를 가장 경멸했다. 그러나 그럴수록 그녀는 고독했고, 순수 음악가로서의 좌절이 몰고 온 허전함을 혼자서 견뎌내기 힘들어했다.

딸의 그러한 심정을 모르는 완고한 부모는 은연중에 혼처를 또다시 찾고 있었다. 당시 잡지 『신민』은 그와 관련하여 "그때 윤심덕의 집에서는 그의 사랑하는 딸이 걸핏하면 남성의 입에 오르내리고 신문 잡지의 악평의 적(的)이 되는 것은 그의 딸이 30이 되도록 배필을 정치 못한 소이라 하야 백방으로 주선한 결과 당시 대구에 있는 부호 모에게로 출가를 시키려고 하였었던 것이었다. 그러나 그러한 문제가 있을 때마다 윤 양은 일소에 부쳐버리고 전혀 문제를 삼지 않아서 '내가 어떻게 남의 여편네 노릇을 해요? 그리고 어떻게 알지도 못하는 사람을 보고 남편이라 한담!' 이러한 말이 그의 통례라 하니 높을 대로 높아진 그의 눈에는 여간 사나이는 눈에 차지도 않았으려니와 또한 남의 아내가 되기에는 그의 마음과 성격은 너무나 크고 너무나 억지였던 것이다"[4]라고 쓴 바 있다. 이처럼 그녀 부모는 과년한 딸을 출가시킴으로써 이러쿵저러쿵하는 언론으로부터의 관심도 없앨 수 있다고 확신하고 혼처를 찾았지만 윤심덕은 예상했던 대로 전혀 꿈쩍도 하지 않았던 것이다.

4 1기자, 앞의 글, 『신민』, 1926년 9월호.

그런 윤심덕이었지만 반복되는 일상의 범용한 생활은 그녀를 못 견디게 할 정도로 권태로웠다. 그녀는 이탈리아 유학을 못 갈 바에는 다른 뭔가 뜻있는 일을 해야겠다고 생각했다. 그래서 그녀는 목포로 김우진을 찾아가 의논해보았다. 그러자 김우진은 좋은 생각이라면서 연극배우를 해보는 것이 어떠냐고 했다. 그녀는 김우진의 말이라면 무조건 신뢰하고 따르는 처지였으므로 깊이 생각해보겠다는 말을 남기고 경성으로 돌아왔다.

그녀는 혼자 속으로 끙끙 앓았다. 당시로서는 여배우 노릇은 망가진 여성이 아니면 기생 출신이나 하는 것으로 되어 있었다. 경성여고보(현 경기여고)에다가 일본 우에노음악학교까지 우등으로 졸업하고 음악가로서 당대를 주름잡던 그녀가 여배우를 한다는 것은 이용문과의 스캔들 이상으로 가족에게 충격을 줄 만한 것이었다. 그녀는 곰곰이 생각하다가 부모와 상의한다는 것은 꿈도 못 꾸고 언니 심성과 은밀하게 상의했다.

말을 꺼내자마자 언니 심성은 기절한 정도로 놀랐다.

"심덕아, 아니 너 지금 제정신이냐?"

"아니, 뭐 어때서 그러우. 음악이나 연극이나 다같이 순수예술이고 배우나 소프라노 가수나 다를 바가 없는 거유. 오페라 가수는 곧 배우가 아니우?"

"우리 집안에 망조가 들었나 보다. 이제 광대까지 나오게 되었으니 말야……."

"문화가 발달하려면, 또 민족의 의력(意力)이 강해지려면 연극이 성해야 해요. 그리고 우에노음악학교 졸업 당시 도쿄제국극장에서 전속 배우로 와달라는 청도 받은 바 있잖아"

"네가 단단히 병이 든 모양이다. 희곡 쓴다는 김우진과 사귀더니, 너마저 오염된 거야. 정신 차려, 부모님이 들으시면 기절하실 거다.

나는 너를 믿는다. 너는 현명한 여자니까."

"나는 내 복안을 이야기했을 뿐이야. 가만히 생각해보니 이 땅에서는 순수음악이 불가능해요. 연극을 일으켜야 다른 예술도 번성해질 거야."

"그건 착각이다. 네가 지금 뭔가에 홀려 있어, 정신 차려."

"나는 정신이 너무 똑똑해. 오히려 지나치게 맑아서 걱정이란 말야. 나는 현재 음악가로서 끝난 게 아뉴? 나는 뭔가를 해야 해요. 나는 아무것도 하지 않고는 속이 끓어서 한 시도 못 살아. 언니 내 성미 알잖우?"

"글쎄, 나도 신식 교육을 받았으니까 너를 이해 못 하는 것은 아냐. 그러나 광대만은 안 돼. 그건 막 가는 거야."

"그렇지 않아. 우리 사회가 아직 미개해서 그렇지, 연극배우가 왜 천하우? 참 답답하우."

"그러나 그것만은 절대로 안 돼. 네가 그렇게 고집부리고 나서면 우리 집안은 파산이다."

"나는 무엇으로든 재기해야 해요. 이렇게 유행가나 부르면서는 절대 못 살아요."

"글쎄. 절대로 배우만은 안 돼. 그건 우리 가문 전체의 파멸이야."

신식 교육을 받은 언니였지만 윤심덕의 앞서가는 생각에는 전혀 미치지 못했던 것이다. 그러나 그녀의 결심은 조금도 흔들리지 않았다. 특히 그녀가 만주에서 귀국한 후인 지난 늦가을에 지방 순회 음악회에서 실패한 것이 큰 충격으로 남아 있었다. 노래도 제대로 안 되었지만 그녀에 대한 나쁜 선입관으로 해서 음악 팬들의 눈초리가 차가웠고 너무나 냉담했었다.

그로부터 그녀는 치욕과 낭패감으로도 한 번 절망했었다. 그녀가 다른 무엇으로 대중과 만나야겠다는 생각을 한 것도 실은 지방 연주

회 실패가 작은 계기였다. 그러나 무엇보다도 그녀가 1921년 여름에 동우회 순회극단을 따라다니며 대중으로부터 열화 같은 갈채를 받았던 기억과 유학 직후, 주로 도시 중심으로 연주회를 가졌을 때 열렬한 호응을 받았던 기억 등으로 무대예술의 대단한 힘을 누구보다도 잘 알고 있었다.

따라서 그녀는 음악이 아닌 연극으로도 다른 갈채를 받을 수 있을 것 같다는 자신감을 속으로 갖고 있었다. 왜냐하면 그 당시 젊은 도쿄 유학생들이 조직한 토월회의 연극이 아마추어 수준임에도 불구하고 신문 문화면을 장식하고 있었는데 배우들의 실력이 절대 부족했고, 특히 여배우 부족은 심각하다는 것을 너무나 잘 알고 있었기 때문이다. 그러니까 토월회만 하더라도 이월화(李月華)가 혜성같이 나타나 주연 여배우로서 각광을 받자마자 리더 박승희와의 애정 갈등으로 영화계로 떠나고 복혜숙과 기생 출신의 석금성이 대타로 등장했지만 연기나 외모, 그리고 학벌 등으로 그녀와 상대가 되지 않으리란 점을 익히 파악하고 있었다.

따라서 그녀의 계산으로는 연극 무대에 서자마자 소프라노가 아닌 여배우로서 공연예술계를 휘어잡을 수 있을 것 같았다. 즉 그녀는 연극으로 자신의 큰 야망을 충족해보고 싶다는 생각을 굳혀갔다는 이야기다. 승부욕이 누구보다도 강한 그녀는 노래 대신 연기로 세상을 놀라게 함으로써 스캔들로 잃어버린 인기와 명예를 단번에 되찾아보겠다는 결심을 한 것이다.

도전과 실패

 윤심덕은 생의 새로운 돌파구를 찾기로 마음을 굳히고 여배우로 전신할 결심을 굳혀갔다. 그 길만이 자신을 둘러싸고 있는 다층의 암운을 걷어내고 새로운 하늘로 날아오를 수 있는 최후의 길이라 생각한 것이다. 더구나 도쿄 유학 시절 일본 국립극장 배우로 나서달라는 요청도 받은 적이 있었기 때문에 이 땅에서 여배우로 각광받는 것은 식은 죽 먹기라고 생각했고, 그렇게 되면 김우진의 꿈인 신극 운동도 도울 수 있을 것이라 확신했다. 솔직히 당시 이 땅에서는 소프라노 가수로서 존립하기 어려웠고, 처음 갈채를 보냈던 소위 선택된 관중들도 어느덧 사라지면서 그녀가 전혀 상상도 하지 않았던 대중가수로 전락해가는 과정에서 배우로의 전신(轉身)은 인생의 전기를 마련한다는 의미에서도 큰 의미가 있을 것 같다는 생각을 한 것이다.

 그녀로서는 단 한 번도 상상해보지 않은 일생일대의 결심을 굳힌 직후 평소 잘 알고 지내던 조선극장 일본인 주인 하야카와(早川)에게 연락하여 그 극장과 전속을 맺고 있던 민립극단에 가입할까 망설였다. 민립극단은 당시 중견신파 배우들인 변기종, 김조성(金肇盛), 문

수일, 최성해 등이 주동이 되어 1925년 말에 조직된 극단이었다. 그녀는 일본인 하야카와와의 친분 때문에 민립극단에 가입할 결심을 하고 김우진에게 장거리 전화를 했다.

그러자 김우진은 자기가 서울에 소극장을 지을 계획이 있으므로 여배우로의 전신을 결심한 것은 매우 잘 한 결심이라 칭찬하면서 극단 토월회 쪽을 택하라고 권했다. 김우진은 그녀에게 토월회도 문제가 많은 극단이긴 하지만 신파 단체인 민립극단은 활동도 미약하고 정체성도 없는 단체인데 어떻게 가입하느냐는 것이었다. 연극계 실정을 소상하게 몰랐던 그녀는 김우진이 권하는 대로 당장 토월회 단장인 박승희(朴勝喜)에게 다음과 같은 편지를 보냈다. 그때가 1926년 1월 중순이었다.

> …(전략)… 만나보면 아실 듯합니다. 이 사람은 오래전부터 무대 예술을 동경(憧憬)하여 될 수만 있으면 꼭 한번 무대 생활을 하고자 하는 사람입니다. 이런 사람이라도 만일 쓸 데가 있다 하면 한번 찾아주십시오. 그러면 그때에 자세한 말씀을 하겠습니다. '과연 내가 누구일까요?'
>
> — 서대문정 1정목 73
> 윤리다(尹理多)

편지를 받은 박승희 이하 토월회 간부들은 크게 기뻐했다. '윤리다'라고 했으니 누군지는 전연 짐작할 수 없었고, 다만 여자 글씨로서는 대단한 달필이어서 공부를 많이 한 신여성임에는 틀림없다고 믿었던 것이다. 토월회에 여배우가 없어서 난관을 겪고 있었던 당시로서는 신여성이 여배우를 지망해온 것은 기적 같은 행운이라고 환호작약했다.

3년차 토월회는 그동안 키워놓은 여배우 이월화는 박승희를 짝사랑하다가 극단을 떠났고 복혜숙과 석금성마저 영화계로 진출한 직후

였기 때문에 여배우난에 직면해 있던 터였다. 그래서 이서구(李瑞求) 등 간부 몇 명이 홍등가로 가서 웬만큼 생긴 창녀를 키우면 남장 여 배우보다는 낫다는 생각으로 몇몇 창녀와 이야기를 해본 적이 있었 다. 그러나 실패였다. 이서구가 창녀에게 배우가 되어달라는 말을 건 넸다가 느닷없는 뺨따귀만 한 대 얻어맞고 돌아왔던 터였기 때문이 다. 창녀는 자기들보고 광대를 하라는 것은 사람을 너무 얕잡아본 것 이 아니냐고 질책했던 것이다.

그런 때에 자청해서 신여성으로 보이는 여자로부터 배우를 자원 하겠다는 편지가 왔으니 누군지는 몰라도 너무나 고마운 일이 아닐 수 없었다. 박승희 대표는 즉시 토월회 전무인 김을한(金乙漢)과 함께 편지 주소를 찾아 서대문 오궁골(지금의 신문로2가)로 발송자를 찾아 갔다. 그런데 뜻밖에 당대의 스타 윤심덕이 미소를 머금은 채 나오는 것이 아닌가. 그들은 서로 인사는 없었지만 그녀가 워낙 유명한 소프 라노 가수였기 때문에 얼굴은 너무나 잘 알고 있었다.

박승희와 김을한은 그녀를 보자마자 눈을 의심할 정도로 놀라 나 자빠질 뻔했다. 솔직히 편지 발송자가 그 유명한 윤심덕일 줄은 꿈에 도 상상 못 했기 때문이다. 그 소식을 전해 들은 토월회 전 단원들 역 시 놀랄 수밖에 없었다. 감히 그녀가 연극배우를 하겠다니, 토월회는 흥분으로 잔칫집 같았다. 박승희의 눈에 그녀는 미인은 아니었지만 훤칠한 키와 무르녹는 듯한 세련미, 그리고 활달한 성품이 배우로서 는 더없이 적합하였다. 더구나 당대 최고의 소프라노 가수로서의 독 보적인 유명세는 하늘을 찌를 정도였지 않은가. 토월회로서는 황금 덩어리가 제 발로 굴러들어온 것이나 마찬가지라고 생각했다.

그때의 전후 사정을 윤심덕을 찾아갔던 김을한은 다음과 같이 회 고했다.

바로 그때이다. 토월회에는 난데없이 익명(匿名)의 편지가 한 장 날아들었다. 겉봉에는 박승희 씨의 이름이 적혀 있었고 내용은 대략 다음과 같은 것이었다. …(중략)…

그야말로 복이 저절로 굴러들어온 것이었다. 우리들은 대체 그 편지를 보낸 여성이 누구일까 하는 호기심에서 하루 바삐 당사자를 만나보고 싶은 생각이 들었다. 지정한 날짜에 박승희 씨와 나는 그의 집을 찾았는데 그 집은 오궁골(지금의 신문로2가) 큰길가에 가겟집 안채였다. 명함을 들여보내니 어서 들어오라고 하여 대문을 들어서니 키가 후리후리 크고 시원스럽게 생긴 한 젊은 여인이 열적은 웃음을 지으며 우리를 맞아주는데 자세히 보니 성악가로 유명한 윤심덕 양이었다. 한편 놀라기도 하고 또 한편으로는 반가워서 그 연유를 물으니 우리들을 안방으로 끌어들인 윤 양은 겸연쩍은 태도로 "하여간에 깊이 생각한 바가 있어서 토월회의 여배우가 되려고 하는데 받아 주시겠어요?"라고 하였다.

극단의 대표적 여우(女優)가 없어서 걱정이던 차에 더구나 인텔리요, 악단의 여왕으로 이름 높던 윤 양이 가입한다면 그야말로 빅뉴스가 될 것이므로 우리들은 선뜻 그것을 승낙했다.

윤 양도 매우 기뻐하는 모양이었는데, 과연 며칠 후 동아일보와 조선일보에는 근래에 없는 빅뉴스라 해서 그 사실을 크게 보도하였으며 〈악단의 여왕 토월회 여우로 전향〉이라고 윤 양의 사진과 함께 다채로운 기사가 났었다. 이로 말미암아 그때 우리 사회에는 무슨 있을 수 없는 일이나 생긴 듯, 각 방면에 비상한 충동을 주었으며 도처에서 이 이야기로 판을 쳤었다. 이 때문에 토월회가 더욱 유명해진 것은 물론이었다.[1]

김을한과 함께 갔던 토월회 대표 박승희도 훗날 회고에서 "그 인물이 미인은 아니었지만 번듯한 얼굴에 큼직한 키는 매우 활달해 보

1 김을한, 『그리운 사람들』, 삼중당, 1961, 286~287쪽.

였다. 당시 서울에서는 보기 드문 타입의 여성이었다."[2]라고 쓴 바 있다. 그녀가 토월회 여배우로 전향했다는 소식이 알려지자 주요 신문들이 대서특필했음은 두말할 나위 없는 것이었다. 그럴 수밖에 없는 것이 당대 최고의 소프라노 가수로 명성을 굳혀 악단의 여왕으로 군림하다가 이용문과의 불미스런(?) 사건으로 은둔하던 그녀가 갑자기 천대받는 광대로 토월회 무대에 선다니 문화계 더 나아가 그녀를 알고 있던 사회 전체가 떠들썩할 수밖에 없었다. 당시 『동아일보』는 톱기사로 다음과 같이 보도했다.

성적(聲的), 미적(美的), 영적(靈的), 육적(肉的), 예술을 탐하여 배우 생활 석일(昔日)은 악계(樂界) 명성(明星) 윤심덕 양의 행로.

일시에 조선악단에서 일류의 여류 성악가로 악단의 여왕이라는 찬사까지 들어오다가 그 후 이상하고 야릇한 세평으로 악단과 인연을 끊어버린 뒤 홀홀히 북국의 여행을 떠나 하얼빈에서 쓸쓸한 객창 생활을 계속하여 가다가 다시 인연 깊은 경성으로 돌아와서 그동안은 별로히 세상사회와 교섭이 없이 서대문정 자기 집에 들어앉아 있는 윤심덕 양은 들어앉아 있던 그동안에 사상상(思想上)에 어떠한 변화가 또 생기었는지 돌연히 그의 몸을 조선 극단에 던지기로 하여 금 6일 밤부터 시내 황금정 광무대(光武臺) 토월회 무대 위에 그 자태를 나타내게 되었다 한다.

윤 양이 토월회에 여배우로 들어가게 되기는 벌써 전부터 말이 있어왔다 하나 아주 결정이 되기는 지난 3일이었다는데 동회의 간부 배우로 되어 지난날 악단의 여왕으로부터 다시 조선극단의 여왕으로 되어 그 풍염한 자태와 쾌활한 애교로 무대예술을 위하여 진수하여 보리라 한다. 금 6일 밤 윤 양의 출연하는 연제는 얼마 전 시내 각 활동사진관에서 상영하여 일반의 대환영을 받았던 미국 티 더블유 회사의 걸작품인 활동사진 〈동쪽 길(東道)〉을 이경손(李慶孫) 씨

2 박승희, 『토월회 이야기 1』, 사상계, 1963년 8월호.

가 조선 사정에 맞추어 전 삼막으로 번안한 역시 〈동도〉라는 연극인데 윤 양은 〈동도〉의 주역되는 '안나'(번안에는 蓮實)로 출연할 터이라 하며 당분간 예명(藝名)은 윤리다(尹理多)로 행세할 터이라 한다.[3]

이상의 보도 기사에서 볼 수 있는 바와 같이 당시 그녀가 우리나라 문화예술계에서 차지하고 있던 큰 비중과 명성을 짐작하고도 남는다 하겠다. 전술한 바 있듯이 그녀가 연극계에 투신한 것은 확고한 신념에 따른 것이었다. 남을 헐뜯기 좋아하는 세상 사람들의 예상과는 달리 그녀에게는 여배우로 전향한 뚜렷한 철학이 있었다. 그 점은 당시 『동아일보』 문화사회부 기자의 질문에 대하여 그녀는 자기의 신념과 포부를 다음과 같이 뚜렷하게 밝혔던 사실에서 확인되는 것이다.

세평각오 : 지금은 윤리다 양 담(談)

윤 양은 기자에 대하여 "금번 내 생활의 전환은 새삼스럽게 지은 것도 아니요, 우연히 맺어진 것도 아닙니다. 일찍부터 생각하여오던 바가 금번에 실현되었을 뿐입니다. 그리고 오해 많던 과거의 내 생활을 변명하기 위하여 나선 것은 더구나 아닙니다. 물론 아직 우리 일반 사회에서는 여자가 배워가지고 가정으로 들어가 현모가 되고 양처가 되지 않으면 교원이 되고 산파간호부가 되거나 사무원 같은 것이 되기 전에야 말썽 없을 것이 어디 있겠습니까. 더구나 여자배우라 하는 것 같은 것은 부랑무식한 타락자가 아니면 차마 못할 것으로 알아온 이상 나의 이번 나선 길을 최후의 말로(末路)라고까지 할 줄 압니다.

물론 그러한 각오까지 가지고 나서게 되기는 오로지 힘을 다하여 새로 지으려는 조선 예술의 전당에 한 모퉁이의 무엇이라도 되려는 당돌한 걸음이 이에 이르게 된 것뿐입니다. 금후의 나가는 앞길의 험로가 나로 하여금 어떠한 피로를 주고 어떠한 권태의 기분을 던져

3 『동아일보』, 1926. 2. 6

줄런지는 아직 아득한 바입니다"라고 하면서 하루를 앞둔 출연배우의 무거운 역을 준비하고 있더라.[4]

　이상과 같은 인터뷰 내용에서 알 수 있듯이 그녀는 이 땅에 예술을 꽃피우겠다는 매우 순수한 입장에서 연극에 뛰어든 것이었다. 그녀는 당시 범용한 여자로 살아가는 방식도 누구보다도 잘 알고 있었고, 또 여배우가 얼마나 천대받고 있는지도 잘 알고 있었다. 그리고 그녀가 연극무대에 섬으로써 대중으로부터 인생 말로에 떨어지는 것이라고 비판받을 것임도 잘 알고 있었다. 그럼에도 불구하고 그녀는 "오로지 힘을 다하여 새로 지으려는 조선 예술의 전당에 한 모퉁이의 무엇이라도 되려고" 나섰다고 솔직하게 밝힌 것이다. 그녀가 오로지 우리나라 무대예술 발전에 한 알의 밀알이 되겠다는 각오로 연극계에 뛰어들었음을 분명하게 밝힌 것에 주목할 필요가 있다. 그만큼 그녀는 매우 비장한 각오로 연극계에 뛰어들었음을 알 수가 있다.

　그 점에서 그녀는 적어도 자기 시대보다 50년 이상을 앞서간 선구여성이었다. 윤심덕이니까 그런 용기를 갖고 결단도 내릴 수 있는 것이다. 자기의 앞서가는 생각을 그대로 행동으로 과감하게 옮긴다는 것은 여자로서 보통의 용기로는 불가능하다. 그녀는 대중의 비난을 충분히 예측, 각오하고 기성 도덕과 사회 인습에 과감히 도전하는 모습을 아무렇지 않게 보여준 것이었다.

　이처럼 극적으로 여배우로 등장하자 장안의 떠들썩함 못지않게 그녀 집안도 발칵 뒤집혔음은 두말할 나위 없었다. 부친은 충격으로 몸져 누웠고, 모친과 두 자매는 결사적으로 출연 저지에 나섰다. 그러나 누구도 무대예술을 위해서 순사(殉死)까지 각오하고 나선 그녀

4 『동아일보』, 1926. 2. 6.

의 외고집을 꺾을 수는 없었다. 기생이나 여배우를 하던 시대에 여자로서는 최고의 명예를 누렸던 그녀가 화려한 명성을 한꺼번에 내던지고 신극 운동에 앞장서겠다는 그녀를 가족으로서는 또 한 번의 고통으로 받아들인 것이다.

그녀는 완강한 가족의 반대를 잠시 피하려고 대구 친척집으로 간다면서 짐을 싸가지고 가출해버렸다. 그녀의 두 번째 피곤한 엑소더스였다. 그때의 전후 사정을『조선일보』는 다음과 같이 기사화했다.

> …(전략)… 그리하여 피차에 약조가 성립이 된 뒤에 윤 양은 자기 집에서 부모에게 이 뜻을 말하였던바, 그의 아버지는 물론이고 어머니와 형까지도 이에 크게 반대하였다. 그러나 한 번 하겠다는 것을 결정한 그녀가 번복할 리가 없었다. 그녀는 토월회로 기별을 하여 미리 으슥한 곳에 여관을 하나 잡아놓으라고 한 후, 그 이튿날 아침에 대구에 있는 일가 집에 가서 얼마간 있다 오겠다 하고 있을 동안에 쓸 것을 행리(行李)에 수습하야 가지고 아침 열 시 경부선으로 떠난다 한 후 그 시간이 거의 되었을 때에 인력거를 타고 정거장으로 가는 것처럼 꾸며가지고 황금정(黃金町) 삼정목 모 일본여관에 가 있었으며 그날부터 토월회 무대 위에 그림자를 나타내게 되었었는데 적연히 알지 못하던 그의 집에서는 그날 저녁 때에 각 신문에 게재된 기사를 보고 그제야 알게 되어 그의 아버지는 머리를 싸고 드러누워 식음을 전폐하였으며, 그의 어머니와 그의 친구인 유(劉)○○ 여사는 그를 잡고자 하여 광무대(光武臺)로 약 10여 일 동안을 끊임없이 밤마다 찾아갔었는데 그럴 때마다 윤 양은 손수건으로 얼굴을 가리고 뒷문으로 나아가버렸으므로 드디어 그의 어머니는 목적을 달하여본 적이 없었던 것이다.[5]

황금정 삼정목의 모 일본여관으로 옮긴 그녀는 첫 출연을 위한 본

5 『조선일보』, 1926. 2. 9.

격 연습에 들어갔는데 토월회에서 그녀의 인기를 의식하여 히트할 만한 작품을 만들었다. 그것은 앞에서 인용한 기사에서 언급한 대로 당시 크게 인기를 끈 미국 영화 〈동도〉를 각색 극화한 것이었다. T.W. 그리피스 감독의 영화를 극작가 이경손이 각색 번안했는데, 윤심덕은 여주인공 안나 역을 맡게 되었다. 약삭빠른 토월회는 때를 놓칠세라 그녀의 출연을 대대적으로 선전했고, 각 신문들도 연일 대서특필했다. 가령 『동아일보』는 1926년 2월 6일자 '특별 대공연 토월회'라 하여 그녀의 무대 출연을 다음과 같이 보도했다.

> 작년 겨울에 지방 순회를 마치고 그 후 휴연 중에 있던 토월회에서는 금 6일 밤부터 시내 황금정 광무대에서 특별 대공연을 할 터이라는데 이번에는 특히 조선 악단에서 자못 그 명성이 높은 성악가 윤심덕 양이 새로이 가입해가지고 밤마다 포부를 다하여 출연할 터이라 하여 금번 예제는 미국 티 더블유 그리피스 씨 원작 이경손 씨 각색의 〈동도〉 전 세 막과 〈놓고 나온 모자〉 한 막과 〈밤손님〉 한 막을 상연할 터이라는데 전보다도 모든 설비도 새로이 하였으며 배우들의 기술도 더욱 연마되었으므로 매우 재미있으리라더라.[6]

이와 같은 언론의 큰 관심과 가족의 소란통에 그녀는 연습을 하는 둥 마는 둥 하고 광무대 극장 무대에 섰다. 이는 솔직히 배우로서는 실패하는 과정에 들어선 것이나 마찬가지였다. 그 이유는 세 가지였다. 그녀가 연기의 기본마저 배운 바 없었던 것이 첫 번째 실패 이유이고, 두 번째는 충분한 연습 기간도 갖지 않고 그녀의 인기만 믿고 토월회가 프롬프터에 의존하여 졸속으로 무대에 세운 것이며, 세 번째는 그녀를 배우로 정교하게 다듬을 전문 연출가가 없었다는 것이

6 『동아일보』, 1926. 2. 6.

었다. 그러니까 그녀도 연기를 마치 노래 부르듯이 가볍게 생각했고 토월회도 너무 상업화되어 그녀를 좋은 배우로 만들기보다는 그녀의 인기를 미끼로 빨리 돈이나 벌겠다는 욕심이 앞서 결과적으로 그녀를 이용만 한 꼴이 된 것이다. 그런데 여기서 또 하나 아쉬운 점은 그 똑똑하다는 김우진마저 이러한 필패를 예측 못 한 것이었다. 이는 그역시 당시 연극계의 실정을 제대로 파악하지 못하고 자신의 소극장 운동에 대한 꿈만 꾸고 있었던 데 원인이 있었다고 보아진다.

그녀의 데뷔작인 〈동도〉를 각색했던 이경손은 훗날 「무성영화 시대의 자전」이란 글에서 그때의 상황을 다음과 같이 회고했다.

> 어느 날 신문을 보니 토월회로서는 미증유의 큰 광고를 냈다. 〈동도〉의 상연 공고였다. 원작 각색의 이경손, 주연에는 성악가 윤심덕 여사였고 배우 전원 총출연, 배경이 어떻고 광고해댔다. 내가 그에게 작품을 보낸 것도 상례를 벗어났지만 일언반구의 의논도 없었고 초대권 한 장 안 보내는 박승희의 예절도 과연 대가다운 데가 있었다.
>
> 첫날 밤 나는 광무대 삼등석 뒷자리에서 막이 오르기만 기다렸다. 박승희는 내가 온 것을 어떻게 알았는지 급히 와서 내 손을 끌었다. 여주인공이 나를 보고 싶다는 것이다. 실상 여주인공이 원작자를 보고 싶을 리도 없었다. 그보다는 오히려 박승희가 원고료를 얼렁뚱땅하자는 수였는지도 알 수 없었다. 무대 뒤 분장실로 들어갔다. 모두들 화장하느라고 붐비는 틈에 눈이 크고 긴 얼굴의 여자가 눈에 띄었다. 박승희의 소개에 그녀는 어리광을 부렸다.
>
> "아유, 나는 원작자가 나이 많은 분인 줄 알았어요."
>
> 그녀가 바로 윤심덕이었다. 나는 갑자기 부산 A가 혀의 힘줄을 상하게 하던 기억이 되살아났다. 나는 그저 웃고 머리만 숙여 보였다.[7]

241

도전과 실패

이 글은 작품에 대해서는 아무런 언급이 없고 다만 윤심덕에 대한 인상과 그녀의 부정적 측면만을 부각시켰지만 실제로 첫 주연한 〈동도〉는 대실패로 끝났다. 도쿄 유학 시절에 학생극에 한 번 출연한 경험밖에 없는 그녀가 당시 신파 배우들처럼 별 연습도 없이 급작스레 무대에 올라 프롬프터의 대사를 받아 뇌까리며 영화 대본을 급조한 작품으로 성공을 기대한다는 것은 연목구어나 마찬가지였다. 그 당시 가까이서 그녀의 데뷔를 지켜본 김을한은 대단히 안타까운 심정으로 다음과 같이 회상했다.

> 토월회에서는 모처럼 얻은 인텔리 여우를 성공시키려고 온갖 고심을 다하였다. 그러나 윤 양이 출연한 제1회 공연은 보기 좋게 실패를 하고 말았다.
>
> 다만 선동적인 신문기사로 말미암아 호기심을 가진 관중들로 극장만은 대만원을 이루었으나 윤 양의 딱딱한 연기와 서투른 말씨에는 누구나 실망하였던 것이다. 더구나 우리나라 여성으로서는 지나치게 키가 큰 윤 양이 생소한 무대에서 몸을 잘 가누지를 못해서 쩔쩔매는 광경은 보기에도 딱할 지경이었다.
>
> 그때의 윤 양의 실망과 낙담은 여간한 것이 아니었다. 윤 양은 삼십 평생을 성악가로 행세해오다가, 지금까지의 세계를 버리고 여배우로 전향한 데에는 그만큼 비장한 결심을 한 것이므로 어떻게 해서라도 연극에 성공을 하고자 진지한 노력을 하였건만 올드 미스인 그는 이미 육체가 굳어지고 성악에 세련된 음성은 너무나 개성이 강해서 도리어 대사를 말하는 데 장애가 되었었다. 윤 양은 연극이 그렇게까지 어려운 줄은 몰랐다는 듯이 "선생님! 저에게는 아마 연극에 소질이 없는 것이지요?"라고 하면서, 그 큰 눈에 눈물을 글썽글썽 흘리는 것이 애처롭게 보였다.[8]

사의 찬미와 함께 난파하다 윤심덕과 김우진

8 김을한, 앞의 책, 288~289쪽.

이 인상기는 그녀의 첫 번째 무대 연기 행태를 정확히 본 것이었다. 실제로 30줄에 들어선 그녀의 굳어진 육체라든가 성악가로서의 강한 개성의 음성 등은 유연성을 필요로 하는 연극과는 거리가 멀 수밖에 없었다. 앞에서도 조금 언급한 바 있듯이 그녀는 배우로 성공하기는 어려운 상황에서 무대에 선 것이었다. 가장 큰 문제는 당시 배우를 제대로 만들 수 있는 노련한 전문 연출가가 없었던 것이었다. 그녀가 키가 크다든가 성악가로서 굳어진 발성, 그리고 굳어진 신체 등이 무대 배우로서 한계라고 지적했지만 유능한 연출가가 있었다면 오히려 그런 것이 장점이 될 수가 있었다고 본다.

가령 일찍이 판소리 정리의 대가 신재효(申在孝)는 명창의 조건으로 인물, 언사, 득음을 꼽았는데, 윤심덕이야말로 이목구비를 갖춘 큰 키에 성악 전공으로 다진 언어 구사, 그리고 노래의 귀재 아닌가. 게다가 그녀는 평소 많은 독서로 닦은 지성과 음악가로서의 탁월한 감성까지 지닌 경우였다. 따라서 오늘날에 갖다 놓으면 그녀는 대형 배우의 재목이었던 것이다. 당시에도 노련한 조련사만 만났다면 상황은 180도 달라졌을 것이다. 그럼에도 불구하고 우리나라 신극 수준이 너무 낙후되고 열악한 시절에 연극운동에 나섰기 때문에 그녀는 불운하게도 배우로서의 첫 도전마저 참패로 끝날 수밖에 없었던 것이다.

그렇지만 그녀로서는 최후의 승부수로 여겼던 연극 무대에서 한 번 실패했다고 해서 그대로 물러설 여자는 아니었다. 그녀는 와신상담 다음 작품을 조금씩 준비했다. 토월회로서도 모처럼 얻은 대어(大魚)를 그냥 버릴 수는 없었다. 따라서 토월회는 다음 작품은 그녀의 특성을 살리는 것으로 선정했다. 그것은 두말할 것도 없이 성악가로서의 그녀가 실력을 십분 발휘할 수 있는 가극의 선택이었다.

그러는 동안에 그녀는 성형외과에 찾아가서 낮은 코를 높이는 융

도전과 실패

비수술(隆鼻手術)까지 받았다. 그녀로서는 대단한 각오였고, 연극에 마지막으로 인생의 승부를 걸 각오를 한 것이었다.

그럴 수밖에 없었던 것이 그녀가 성악가로서는 이미 끝났다고 판단한 상태였기 때문이다. 설사 성악가로서 재기한다고 하더라도 자신의 꿈을 펼칠 무대가 없었고 자기의 인생 전부를 걸고 있는 김우진이 마침 서울에 소극장을 짓고 신극 운동을 할 것이라는 예측 때문에라도 무대 배우로서 반드시 성공하고 싶어 했다.

이러한 그녀의 집념과는 정반대로 가족들은 계속해서 무대 출연을 막으려고 끈질기게 극장을 따라다녔다. 아버지는 머리를 싸매고 누워 있었지만 어머니와 언니 심성은 매일 광무대 극장에 와서 살다시피 했다. 그럼에도 불구하고 그녀가 피해 다니면서까지 연극을 하였으므로 결국 그녀 가족은 단념하고 말았다. 그녀의 쇠고집이 다시 한번 승리한 셈이다. 이처럼 그녀는 한번 세운 결심은 절대로 중도에 포기하지 않는 강한 의지의 여성이었고 집념의 화신 같은 여자였다. 당시 『조선일보』는 그녀 가족들의 만류와 포기 과정을 다음과 같이 기사화하기까지 했다.

사의 찬미와 함께 난파하다 윤심덕과 김우진

그리하여 윤 양을 잡으러 다니던 그의 어머니는 나중에는 할 수 없이 사람을 중간에 놓아가지고 이왕 토월회에 입회를 하여 출연까지 여러 번 한 터인즉, 인제 와서 새삼스러이 그곳을 나온다 하여도 도리어 세상 사람들의 이야깃거리만 더 될 것이니 그곳에 다니는 것은 다닌다 하여도 집에 나와서 있으라 하였다. 그러나 윤 양은 이것까지도 거절하였으니 윤 양이 이것도 거절한 것은 두 가지 이유가 있었다. 첫째는 그의 부모가 윤 양이 세상 사람의 이야깃거리가 되어 신문이나 잡지에 오르내리는 이유가 계집애를 삼십이 넘도록 시집을 아니 보낸 것이란 데 있으므로 혼처를 구해 대구에 사는 모 부호의 아들과 혼담이 되었으므로, 그의 어머니는 어떠한 수단을 쓰든지 윤 양이 집에만 들어가면 대구로 시집보내려는 복안이었는데 윤

양은 이 눈치를 채고 이를 거절한 것이며, 또 한 가지는 연극을 마치고 나서는 어머니에게 들킬까 두려워 '쫓겨 가는 자'의 두근거리는 가슴을 만져가며 밤하늘 찬바람을 쏘이고 여관으로 돌아가면 사랑하는 김 군이 반가이 맞아주어 두 사람이 그날 밤에 겪은 이야기로 꽃을 피우는 것이 윤 양에게는 비할 데 없이 좋은 것이었던 것이다.[9]

당시 보도 기사에서 볼 수 있는 바와 같이 그녀의 연극에 대한 집념은 끈질긴 것이었다. 최후로 인생의 승부를 건 그녀로서 가족의 반대쯤은 문제가 될 수 없었다. 그러나 극장에서 어머니, 언니, 동생들의 눈을 피해 가면서 차디찬 여관방으로 돌아올 때마다 긴장이 풀리면서 사지가 축 늘어지는 피로와 깊은 고독이 엄습해오곤 했다. 기사처럼 김우진이 항상 여관방에서 그녀를 기다리고 있었던 것도 아니었다. 물론 김우진이 장녀 진길이 유치원에 다니고 있는 경성에 자주 올라왔으므로 이따금 해후했던 것도 사실이었지만 그들이 세간에서 생각한 것처럼 여관에 상주하면서까지 달콤한 사랑을 나눈 것은 결코 아니었다.

그 시기에는 두 사람이 모두 세상과 최후의 결투를 벌이고 있던 때였다. 배짱 좋은 그녀였지만 음악회 때와는 달리 연극 무대는 긴장 때문에 그녀를 대단히 피로하게 했다. 따라서 그녀는 무대에 나설 때마다 사시나무 떨듯 했다. 그녀가 특히 단순한 신인이 아닌 소위 음악가로서 사회의 명사였기 때문에 스스로 실패를 자인한다는 것은 상상도 할 수 없었다. 더욱 잘하려다 보니 그것이 오히려 그녀를 긴장케 했으며 역효과도 냈던 것이다.

긴장은 배가되었고 초조와 불안이 언제나 그녀로 하여금 식은땀

9 『조선일보』, 1926. 2. 9.

을 흘리게 했다. 그렇게 배짱 좋고 남자 같은 뚝심의 그녀였지만 인생의 마지막 승부를 건 연극 무대에서만은 초라할 정도로 조바심을 낸 것이다. 그녀가 그처럼 긴장하고 떨게 되다 보니 상대역인 이백수(李白水)까지 전염되는 듯 덩달아 떨어 공연이 잘 안 되는 편이었다. 그들이 무대에서 퇴장해서 어이없다는 듯 웃곤 했던 것도 바로 그런 이유 때문이었다.

큰 기대를 걸고 출연한 토월회 공연에 그녀의 개인적 인기로 인하여 관객은 터져 나갔지만 작품성으로는 성공이라고 보기 어려웠다. 박승희 대표는 그녀의 실패에 조금도 놀라지 않고 오히려 당연한 것으로 받아들였다. 박승희는 그녀의 장기(長技)를 살리는 방안을 모색해갔다. 처음 출연한 〈동도〉〈놓고 나온 모자〉〈밤손님〉 등에서는 노래가 없었으므로 노래가 나올 수 있는 작품을 구상한 것이다.

그리하여 박승희는 마침 구정 대목을 노려서 그녀를 염두에 두고 '세계명작 가극 주간'이라는 것을 설정하고 서양의 유명 오페라 〈카르멘〉을 각색했다. 토월회는 즉각 그 작품을 무대에 올렸고 윤심덕이 카르멘 역을 맡았음은 두말할 나위 없었다. 그 작품은 박승희가 특별히 그녀를 의식해서 온갖 유명한 오페라 아리아를 다 넣어 2막으로 편극한 〈카르멘〉이었으므로 변질된 음악극이었음은 물론이다. 이미 서른 가까운 노처녀로서 몸이 굳어져 연기는 딱딱했으나 그녀의 노래만은 열정적이었다. 특히 상대역 이백수가 맡았던 돈 호세를 붙잡고 "호세야, 인제는 일 없다……"라는 대사는 독살스럽게까지 비치기도 했다. 당시 토월회가 『동아일보』에 게재했던 선전 광고는 다음과 같았다.

구정 초(舊正初) 흥행
세계명작 가극기예주간, 메리메 원작 「카르멘」 2막 윤리다 주연.

…(중략)… 〈카르멘〉은 윤심덕 양 득의의 노래가 많이 있어 윤 양의
여배우로서의 기능을 여기서 볼 수가 있을 듯싶다.[10]

이상과 같은 선전 광고와 무대 위에서의 그녀의 열정적인 노래에
도 불구하고 그 공연 역시 실패였다. 왜냐하면 그녀의 노래만 있었
고, 사실상 중요하다고 할 수 있는 연극은 없었기 때문이다. 그럼에
도 불구하고 그녀는 좌절하지 않으려 몸부림쳤다. 연극배우로서의
성공이야말로 그녀가 갈망하는 최후의 승부수였기 때문이다.

그런데 뜻밖에 토월회에서 내분이 발생했다. 그러니까 박승희를
중심으로 한 지도부가 돈에만 혈안이 되어 극단을 상업적으로만 몰
고 간 데 원인이 있었다. 일본의 쓰키지(築地) 소극장 같은 신극 운동
을 꿈꾸면서 뛰어든 그녀로서는 그런 꼴을 도저히 지켜볼 수가 없었
다. 자신이 인생을 걸다시피 하고 뛰어든 연극계가 그렇게 가난하고
저속하고 추악하기까지 할 줄은 미처 몰랐었다. 그녀는 공연 실패보
다도 그러한 극단 행태에 더 큰 실망과 환멸을 느낀 것이다.

그런데 다행히 극단 간부들 중에도 그녀와 비슷한 생각을 하고 있
는 사람들이 있었다. 가령 전무를 맡고 있던 기자 출신의 김을한을
비롯하여 중견배우 이백수, 박제행, 이소연 등이 바로 그들이었다.
며칠 고심한 그녀는 김을한 등 다섯 명과 상의하여 토월회를 탈퇴하
고 새로운 극단을 조직하기로 합의하고 출연을 거부하고 나섰다. 그
러니까 차제에 토월회 타파를 통하여 연극계 쇄신이라는 원대한 목
표까지를 달성해보자는 것이었다. 이때『동아일보』는 '토월회에 또
풍파'라는 기사에서 "간부 배우의 돌연 탈퇴로 토월회 직영 광무대
에서는 관객에게는 표를 팔아놓고 개연을 못 하여 결국 관객들은 욕

도전과 실패

10 『동아일보』, 1926. 2. 12.

설을 하며 입장료를 도로 돌려달라고 야단이 나서 결국 연극도 못하고 일대 분요가 일어났었다"[11]고 보도한 바 있다. 평소 옳지 못한 것을 보고 그냥 지나치지 못하는 올곧은 성격의 그녀가 주도해서 일으킨 일종의 극단 정화운동이었다. 토월회를 탈퇴한 그녀는 이미 그 단체에 불만을 갖고 떠났던 김기진, 김복진, 연학년, 안석영, 이승만 등 창립 멤버들을 끌어들여 곧바로 백조회(白鳥會)라는 극단을 조직했다. 백조처럼 깨끗하고 순수한 연극을 지향한다는 뜻으로 지은 이름이었다.

토월회의 핵심 멤버들이라 할 이들이 극단을 떠나 백조회를 조직하자 토월회는 단번에 반신불수가 되어버렸다. 정의롭고 행동적인 그녀가 토월회에 들어가서 한 달여 만에 그 단체를 무너뜨리는 결정적인 역할을 한 것이다. 그런데 문제는 새로 창단된 백조회가 경제적인 여유가 없어서 공연 한 번 못함으로써 토월회를 대행한 것도 아니었으니 공연히 토월회만 파탄나게 한 꼴이 되고 말았다. 이처럼 그녀는 겨우 한 달 남짓 토월회에서 활동하고 극적으로 종지부를 찍음으로써 갈망해 마지않던 배우에의 전신이 허망하게 끝난 것이다.

이러한 그녀의 배우로의 전신 해프닝은 공연히 그녀에 대한 대중의 이미지만 나빠지게 만들었고 그녀 자신을 정신적으로 낭패감에 빠지도록 했을 뿐이었다. 왜냐하면 성악가로 활동할 때는 길을 걸어가면 사람들이 선망의 눈으로 우러러보았지만 무대 배우로 나선 이후로는 길 가는 사람들이 "저기 저년 윤심덕 아닌가?"라고 손가락질하면서 수군대곤 했다. 당시만 하더라도 여배우에게는 무조건 '저년!'이라는 경멸조의 명칭이 붙어 있었기 때문에 윤심덕이라고 해서 예외일 수는 없었던 것이다.

11 『동아일보』, 1926. 2. 26.

그녀는 인생의 마지막 도전이었던 토월회를 그만둔 뒤부터는 낙망과 술로 세월을 보냈다. 적극적으로 신극이라도 한번 일으켜보려고 그동안 쌓아온 음악가로서의 개인적인 명성을 내던지고 가족과 인연까지 끊다시피 하면서 모험을 걸었다가 참담하게 패배로 끝났으니 그녀의 낭패감은 설명키 어려웠다.

그런 그녀를 지켜보는 가족의 충격은 더할 수밖에 없었다. 특히 이화학당 교사와 전문학교 강사를 하고 있던 여동생 성덕은 언니 심덕의 그러한 행태가 슬프도록 안타까울 뿐이었다. 당시 성덕이 언니 때문에 얼마나 상심하고 고민했었는지는 월간『신여성』에 실린「윤성덕의 학생시대」라는 다음과 같은 기사에 잘 나타나 있다.

> 마음이 순수한 그는 지금 같지 않고 별 화장도 없이 수수한 얼굴에 물색을 좋아하여 옥색 분홍 연두 같은 빛깔로 저고리를 해 입고 아침저녁 서늘한 공기를 마셔가며 친절한 동무와 같이 혹은 피아노 혹은 합창으로 평화를 찬미하였다고 한다. 그러나 이 사이는 그에게도 고통의 세상이 온 모양 같애, 세상이 다−잘 아는 그 양반−악단에서 극단으로 옮긴 그의 형으로 인하여 몹시 괴로워한다고 며칠씩 밥을 안 먹고 울고 야단을 하였어도 소용이 없는 그 형을 위하여 고통하느니보다 자신의 장래를 위하여 걱정함이 더 좋을 줄 안다.

이렇듯 윤심덕 가족의 고통은 그녀 못지않았다. 그녀가 일대 소동을 벌이면서까지 나섰던 여배우의 꿈마저 그 꼴이 되었으니 온 집안이 어떻게 되었겠는가. 사실 당시의 연극계 수준으로서는 그녀를 여배우로 성공시키기에는 너무나 조건이 미흡했었다. 극장, 희곡, 연출, 연기, 제작, 관객 등 어느 면에서도 그녀가 배우로서 꿈을 키울만한 조건이 갖추어져 있지 못했던 것이다. 솔직히 그녀가 토월회 이탈에 앞장섰던 이유도 단순히 한 극단에 대한 저항이었다기보다는

당시 연극 상황 전체에 대한 실망과 울분이었다고 해도 과언이 아니다. 토월회만 하더라도 작품도 아닌 것을 가지고 흥행이나 노리고 또 도제식 극단 조직을 그녀는 도저히 용납할 수가 없었던 것이다.

특히 구한말에 총리대신을 지낸 박정양(朴定陽)의 아들인 박승희 단장의 권위의식과 일방적 독주를 자존심 센 그녀로서는 참아낼 수가 없었다. 그녀 또한 박승희 이상으로 사회 명사로서 그와 사사건건 대립했고, 박승희는 단체의 위계질서와 통솔 문제로 그녀를 질타하곤 했었다. 당시 배우들의 생사여탈권까지 쥐고 있다고 생각한 박승희는 단장의 수족이나 다름없는 일개 여배우가 자기주장을 굽히지 않았으므로 매번 부딪치고 싸웠던 것이다. 윤심덕으로서도 자기보다 네 살이나 어린 25세의 젊은이가 대표랍시고 단원들을 쥐 잡듯이 하는 꼴을 도저히 참을 수가 없었다. 결국 '절이 싫으면 중이 떠난다'는 속설대로 그녀가 극단을 뛰쳐나온 것이었다. 여기서도 그녀의 불의를 보고 참지 못하는 올곧고 강한 성격을 읽을 수가 있다.

그녀는 가족의 이해와 간곡한 요청에도 불구하고 배우의 꿈을 접은 뒤에도 곧장 집으로 돌아가지 않았다. 즉 그녀는 극단에서 얻어주었던 약초정의 일본여관으로부터 짐을 챙겨서 수운동 오전(奧田)사진관 뒷방으로 하숙을 옮겼다. 그리고 실의를 스스로 달래면서 은둔 겸 식생활 해결을 위하여 간간이 J.O.D.K 출연과 레코드 취입을 하며 지냈다. 그녀에게는 극단 탈퇴야말로 이용문 스캔들 못지않은 낭패감을 안겨준 것이었고, 그로부터 점차 삶에 대한 희망을 잃어가는 듯했다. 그녀는 깊은 좌절감 뒤에 몰려오는 고독을 달래기 위해 목포의 연인 김우진에게 많이 의지했다.

김우진은 목포에서 앉아서도 그녀의 일거일동을 부처가 손오공을 보듯이 다 알고 있었다. 왜냐하면 그녀가 모든 일을 편지와 장거리 전화로 그때그때 알리면서 상의해왔기 때문이다. 전술한 바 있듯이

그녀가 여배우로 나섰던 것에도 김우진의 뜻이 담겨 있었고 또 탈퇴역시 그의 조종 속에 이루어진 것이었다. 이처럼 그녀는 이미 김우진의 인형에 불과했다. 그때의 전후 사정에 대하여는 월간잡지『신민』이 다음과 같이 구체적으로 기사화해놓은 바 있다.

> 그러는 가운데 윤 양(尹孃)이 토월회에 입회한 지 채 한 달도 못 되어서 어떠한 분규로 몇몇 사람의 동지와 함께 토월회를 탈퇴하게 되니 그때도 윤심덕은 목포에 있는 그의 가장 친한 의(義)동생에게 물어보아야 태도를 결정하였다 하고 수일의 여유를 그의 동지에게 구하더니 과연 그 며칠 후에 그의 동생에게서 탈퇴하라는 회답이 왔다 하여 드디어 탈퇴를 하기에 이르렀다 한다. 그의 의동생이라 하는 이가 김우진인 것은 물론이다. 이와 같이 그는 일거일동을 거의 다 김우진의 명령대로 좌우하였으니 그때까지 윤심덕은 한 인형에 지나지 않았고 김우진은 인형을 조종하는 인형사(人形師)였던 것이다.
> 토월회를 탈퇴하고 마음에 맞는 몇몇 동지와 함께 다시 백조회라는 신극 운동 단체를 조직하여 새로이 힘 있는 신극 운동을 하려던 윤심덕은 그것도 경제 관계로 또한 뜻과 같지 않은 까닭에 그는 모든 것을 접고 다시 전도의 나아갈 길을 논의하기 위하여 목포로 내려갔다. 목포에 내려온 윤 양은 모 일본여관에 핍유(逼留)하면서 김우진과의 밀회를 거듭하게 되었으니 그때 그들이 무슨 논의를 하였는지는 모르나 그러나 그때에 그들의 전도에 대한 중대한 밀의를 하였던 것은 틀림없는 사실일 것이다. 목포에 내려간 지 4일 후에 윤 양의 자매는 또다시 서울에 나타나게 되었으니 그는 또 무엇을 생각하였던지 황금정 여관은 너무나 일반이 알아서 번잡하다는 이유로 어느 날 밤에 돌연히 단성사 위 오전사진관 2층으로 이사를 하게 되었다.[12]

기사에는 당시 그녀의 동정이 소상하게 나타나 있을 뿐만 아니라

12 1기자, 앞의 글.『신민』, 1926년 9월호.

시사해주는 것도 꽤 있다. 우선 잡지사가 그녀에게 스토커를 붙인 것처럼 일거수일투족을 유리알 속을 들여다보듯이 관찰하고 있었다는 것인데, 이는 그만큼 그녀가 유명세를 타고 있었음을 단적으로 보여주는 것이기도 하다. 다음으로는 그녀가 김우진에게 전적으로 의존하고 있어서 그의 지시를 백 퍼센트 따르고 있었음도 보여주고 있다. 그만큼 김우진은 그녀의 전부였고 하늘이었던 것이다.

이는 그녀가 하얼빈에 다녀온 이후 더욱 그러했다. 그런데 여기서 주목해야 할 것은 그녀가 김우진에게 의지하면 할수록 그들의 관계는 복잡해진 것이고 고민 또한 깊어질 수밖에 없었다는 점이다. 왜냐하면 그들이 당시 처지로 볼 때 그대로 지속해가기도 어려웠던 데다가 그녀의 마지막 희망이었던 배우에의 꿈마저 무산된 상황이었기 때문이다. 그녀는 살아갈 돌파구를 찾지 못함으로써 삶에 회의를 느껴가기 시작한 것이다.

다행히 김우진의 장녀 진길이 서울의 수소유치원에 입학한 이후 그가 자주 서울에 올라오게 되어 두 사람 간의 만남의 기회는 많아졌다. 그런 상황에서 그녀는 방송 출연과 레코드 취입으로 나날을 보내고 있었다. 그녀가 일본의 닛토(日東)레코드회사와 전속계약을 맺고 〈어여쁜 색시〉〈아, 그것이 사랑인가〉〈매기의 추억〉〈어머니 부르신다〉〈나와 너〉〈방긋 웃는 월계화〉〈망향가〉 등등 세미클래식풍의 음반을 내놓기도 했다. 그래서 그녀 자신의 독립 생활에는 별 어려움이 없었다.

그러나 나이 서른 살, 성악가로서도 여배우로서도 또 평범한 아녀자로서의 길도 차단당한 그녀로서는 시간이 흐를수록 깊은 절망의 바닷속으로 빠져들어갔다. 매사에 의욕과 흥미를 잃어가면서 술로 절망을 달래곤 했다. 솔직히 그녀가 가족을 위해 희생을 했음에도 불구하고 배우에로 전신을 꾀했을 때는 완강한 반대에 부닥쳤기에 배

신감으로 인해 정신적 타격이 이만저만이 아니었다. 이는 그만큼 그녀가 어디에도 마음을 의탁할 데가 없다는 것을 확인케 하는 것이기도 했다.

　그녀는 차츰 매사에 신경질적이이 되었고 이따금 과대망상증과 피해망상 증세까지 보이곤 했다. 그녀가 절망과 고독으로 몸부림칠 때마다 김우진이 서울에 와서 위로를 해주었지만 그것도 잠시였다. 김우진이 오래 머무르기도 어려운 처지였기 때문이다. 따라서 그렇게 남자같이 억세고 낙천적이었던 그녀도 점차 비관적으로 기울어만 갔다. 그녀가 몇몇 친구를 만날 때마다 "나는 찰나에 산다. 다시 말하면 찰나에 사는 사람이다. 이 찰나미를 얻을 수 없게 된다면 그때 가서 나는 죽는 사람이다. 즉 사십 살이 넘도록은 이 세상에 살아 있지 않겠다."라고 하여 주위를 놀라게 하곤 했던 것이다.

　이런 그녀였지만 막상 김우진이 어쩌다가 죽자고 말하면 "우리가 지금 한참 살 나이에 죽기는 왜 죽어? 어떤 사람들은 살다가, 살다가 병들어 죽고 늙어서 죽는 것도 섧다고들 하는데 우리도 글쎄 세상이 아무렇거나 살아보다가 죽지. 글쎄, 기왕 살아 있는 목숨을 왜 끊자고 하니!"라고 받아넘기곤 했다.

　그러면서도 어떤 때는 "세상에 나같이 불행한 여자는 없을 거야. 지금 내가 내 처지를 너무 잘 아는 것이 걱정이야."라고 다분히 자학적인 말도 서슴지 않았다. 처자 있는 남자에게 자기의 인생을 걸어야 하는 기박한 처지와 예술가로서의 완전한 실패, 그리고 지척간에 부모 형제를 두고서도 오로지 차디찬 여관방에서 밥을 사 먹으며 사는 신세, 이 모든 것이 그녀의 절벽이었다. 이런 처지의 그녀 얼굴에 그늘이 드리우는 것은 너무나 당연한 것이었고, 웬만큼 강하지 않았다면 벌써 미쳐버릴 지경이었던 것이다.

　다행히 마음이 고운 언니 심성과 동생 성덕이 자주 들러서 그녀를

253

도전과 실패

위로했고, 동시에 용기를 불어넣어주곤 했다. 오로지 평안도 기질의 부모만이 그녀를 상대해주지 않았다. 그로부터 그녀의 노래는 구성져갔고 알아들을 수 없는 말을 혼자서 자주 하는 버릇도 생겼다. 그런데 그 시기에는 그녀만이 절망의 늪에서 허덕인 것이 아니었다. 그녀의 하늘이었던 김우진 역시 처지는 다르지만 마찬가지였다.

절망 속에서 꿈꾼 근대극 운동

1926년 늦봄은 유난히도 더웠다. 바다를 끼고 있는 항구도시인데도 목포는 특히 더운 도시로 변한 듯싶었다. 유달산이 바다를 막고 우뚝 서 있기 때문에 시원한 해풍이 막히고 또 해풍이 산을 넘어오면서 뜨겁게 달구어져 축축한 습기만 더해주었다. 바다에 맞닿아 있으면서도 물이 귀한 도시인지라 길에서는 먼지가 뿌옇게 피어올랐고, 그 뿌연 먼지는 거리를 다니는 사람들을 더욱 후덥지근하게 했다. 몸이 허약한 김우진은 남보다 더위를 못 견뎌했고 여름을 맞으면서는 눈에 띌 정도로 수척해갔다.

그런데 몸만 수척해간 것이 아니었다. 정신과 마음은 더욱 초췌하고 쇠잔해갔다. 그의 신경쇠약 증세는 시간이 흐를수록 더욱 악화만 되어갔다. 그는 낮에 회사에 나가서도 업무를 제대로 보지 않고 혼자서 삼학도 앞바다에 나가 깊은 생각에 잠겨 걷는가 하면 앉아서 망연히 바다를 바라보는 날이 많아졌다. 그는 점차 염세주의에 빠져들고 있었다. 그때 그는 한때 졸업했다고 생각한 쇼펜하우어 철학에 또다시 빠져들어곤 했다. 그런 절망적 인생관을 시를 통해 표출하기도 했

다. 인생을 허공에 매달린 거미에 비유한 쇼펜하우어의 염세 철학에 젖어서 다음과 같은 시를 쓰기도 했다.

사람들
내가 김생이었드면
너의들은 보다 더
훌륭한 사람이 될 줄 알았드냐
그다지도
악착스럽게
너의 어머니 자궁(子宮)을
잡아 뜯으면
무슨 귀중한 보배가 나올 줄 알았드냐
보라.
한 가지 허공(虛空)에 달려매인
거미새끼 모양으로
너의 영혼(靈魂)은
애닲게 구러라

그는 온종일 바다를 넋 잃은 채 쳐다보고 있다가는 혼잣말로 '높은 산에서 깊은 물에 풍덩 빠졌으면, 그 찰나가 상상만 해도 기뻐진다'고도 했고, '나는 밥 먹는 나라가 싫다, 빵 먹는 나라로 가고 싶다'고 외치기도 했다. 그는 정말 인습에 절어 있는 이 땅에 환멸을 느꼈던 것이다. 그런 그였지만 자녀들은 누구보다도 사랑했는데, 특히 돌이 안 된 아들을 누구보다도 귀여워했다. 따라서 그는 윤심덕에 대한 사랑과 자식에 대한 뜨거운 부성애 사이에서 갈등과 죄의식마저 느꼈고 괴로워도 했다. 그가 연인과 아들 사이에서 얼마나 고민했는가는 다음과 같은 시에 잘 나타나 있다.

당신 생각이 날 때
방한(芳漢)이 안고 올라와요
당신이 한번 잊고 있던
잔디 위에 앉아서

오! 봄이 좋구료
아지랑이, 비비, 먼 곳 닭 우는 소리
봄이외다, 봄이구료, 봄
탈탈 뛰는 방한(芳漢)이
포둥포둥한 흰 손목을 잡을 때
졸지(卒地)에 내 사지(四肢)는 떨렸습니다.
이상스럽게도
생각키는 며칠 후 때밋
아 고만둡시다.
봄이요, 봄이요, 봄
피리 소리까지 들려오는구료

　이렇게 정신적으로 방황하고 절망하고 있는 그에게 그 이상으로 좌절과 패배감에 사로잡혀 있던 윤심덕으로부터 계속 편지가 날아들었다. 하소연으로 가득 찬 편지 내용이야 시원할 리가 만무했다. 그렇기 때문에 그는 윤심덕의 편지를 받을 때마다 더욱 괴로워할 뿐이었다. 그러나 그는 윤심덕에게는 그런 내색을 않고 위로와 용기를 북돋우는 답신만 보냈다. 이때의 심경은 다음과 같은 시에 잘 나타나 있다.

뜨겁기도 하다 이 가슴은
갑갑하기도 하다 이 가슴은
울음이 복받쳐 나오는구나
설움이 목을 메어 나오는구나
그 애의 편지(便紙)를 보고

왜 이리 울어지는지
난들 어찌할 수 있으랴
나 혼자 나 혼자
그대의 새 생활(生活)을 빌면서
먼저 가서 기다리겠노라

이상의 두 시에는 심상치 않은 시구 두 구절이 나타나 있다. 즉 먼저 시의 "생각키는 며칠 후 때밋"이라는 구절과 뒤 시에서 보이는 "그대의 새 생활을 빌면서/먼저 가서 기다리겠노라"라는 구절이다. 그러니까 앞의 구절에서는 출가(出家)를 암시했고, 뒤의 구절에서도 "먼저 도쿄로 가서 당신을 가다리고 있겠노라"고 암시한 것으로 보이며 동시에 정사 같은 것도 은연중에 암시한 것 같기도 하다. 왜냐하면 그들이 함께 도쿄에서 새 생활을 꾸리는 건 여러 가지 주변 여건으로 보아 어렵다고 본다면 죽음밖에 길이 없어 보이기 때문이다.

사실 김우진에게는 하나도 시원한 일이 없는 사면초가 상태로의 진입만이 기다리고 있을 뿐이었다. 완고하고 근엄한 부친과는 계속 의견 충돌이 빚어졌기 때문에 그는 거의 자기 서재에 틀어박혀 있다시피 했다. 그는 재산이나 관리하는 무미건조한 생활, 부친과의 대립, 또 윤심덕과의 이룰 수 없는 사랑의 고통을 창작으로 승화시켜보려고 몸부림치고 있었다. 낮에는 1만 석의 추수와 삼림, 지세(地稅), 집세 등의 관리 사무에 시달리면서도 밤에는 꼬박 새면서 원고지와 씨름했다. 그즈음 도쿄 유학 시절부터 가장 절친했던 친구 조명희에게 보낸 편지에 "형은 요새 어떠시오. 형의 그 곧은 심플한 천진하고도 열 있는 얼굴, 입, 코, 눈앞에 기회 있을 때마다 나타납니다. 되게 만나고 싶습니다. 간절하게도 만나고 싶습니다."라고 쓴 것을 보면 고통 속에서도 마음으로 고독을 달랬던 것 같다. 조명희는 사회주의 사상이 대단히 강했던 소설가로서 식민지 시대에 블라디보스토크로

망명하여 창작 생활을 했으며 1936년 스탈린의 강제이주 정책에 저항하다가 1937년에 총살당한 불운한 작가였다. 그와 김우진은 유달리 친한 관계였다.

당시 김우진은 '조명희 군에게'라고 제목까지 붙여서 쓴 일기에는 "창작욕이 성하면서도 시간이 없어서 그저 지냅니다. 스트린드베리가 30대 때의 스웨덴의 사회적 분위기를 맛본 것 같은 큰 걸작이 지금 소부르주아 가정에서 생활하는 내게도 돌아올 것이외다. 나는 숙명론자요, 숙명을 벗어나지 못할 줄 압니다마는 한 가지 이 how의 생활에서 내 가치를 나타내고자 합니다. 요사이 실업을 더욱 알게 되었습니다. 제삼자의 눈으로 보면 어떻게 보일지 모르나 그러나 나는 나요! 겉으로 광인(狂人)에 지나지 못할 swedish dramatist의 생활을 흠모(欽慕)합니다."라고 쓰기도 했는데, 이는 당시 그의 심경을 잘 표현해주는 일기라고 말할 수 있다. 즉 그는 불운한 가정과 사회 환경 속에서 스웨덴의 사회를 예리하게 작품으로 묘사한 스트린드베리와 자기가 매우 비슷함을 느꼈고 스트린드베리를 흠모하면서 그처럼 자기가정과 사회현실을 묘파하는 창작열에 불타 있었던 것이다.

그는 이처럼 서양을 지극히 동경했지만 자신이 유학했던 일본에 대해서는 대수롭지 않게 생각하고 있었다. 그 점은 「창작을 권합네다」라는 그의 글에 구체적으로 나타나 있다.

> 창작의 길은 절대합니다. 새 생명을 낳으려는 어머니 모양으로 전우주의 집중이외다. 소위 신사상, 신문예란 것이 들어오긴 전혀 일본을 거쳐 들어 왔습니다. 그래서 놋그릇에 담은 냉수가 놋내가 나듯이 일본 앵화국(櫻花國), 대화(大和)라는 그릇을 거쳐 들어온 조선 예술가, 사상가, 주의자들은 일본식으로 되지 않으면 안 되겠고, 또 따라서 도국민성(島國民性)을 본받아 천박 부화(浮華)하고 불철저한 피상적 행락적(行樂的) 사상과 문예밖에 안 나게 됩니다. 그뿐 아니

라 신조사(新潮社) 춘양당(春陽堂), 아루스 같은 문학청년의 눈을 번쩍 띄게 할 만한 서책이나 소개서만 탐독한 결과 헛된 향락주의, 피상적인 인도주의, 이상주의에만 드러누워서 완롱(玩弄)에 여념이 없습니다. 이런 정도로 여전히 나간다 하면 조선이란 참 가련하게 되었습니다. 자기 주위의 현실에 대한 통찰력을 기르지 않고 자기에 철저하게 인생의 전면을 직관하는 창작생활이란 조금도 볼 수가 없습니다.

이상의 글에서 확인할 수 있는 바와 같이 그는 당시 서구 문화 수입국으로서 제대로 역할을 못하고 있던 일본의 아류로서 일본 문학이 아니면 일본을 통한 변질된 서구 문예 모방에 급급하던 1920년대의 우리나라 문인들을 신랄하게 비판하였다. 이는 사실 당시의 우리 문화의 현실로서는 어쩔 수 없는 현상이었다고 볼 수도 있다. 왜냐하면 일본은 이미 1880년대 초부터 여러 문학도들이 영국, 독일 등 유럽의 몇몇 나라로 유학을 가서 현장실습과 교육을 받아 서구 문화를 직수입했지만 일본만큼 개화되지 못한 우리나라 사람들은 유럽에 가서 문화예술을 공부한다는 것은 생각조차 하지 못하고 일본만을 본따는 처지였기 때문이다. 이런 피치 못할 현상을 김우진은 대단히 개탄해 마지않았다.

그는 평론과 희곡을 주로 1925, 1926년을 전후해서 썼는데, 특히 당시 우리 연극이 발전하려면 무엇부터 해야 할 것인가를 서구의 근대극 운동과 신진 극작가들의 작품 세계 분석을 통해서 우회적으로 설명하는 글을 쓴 계몽가이기도 했다. 바꾸어 말하면 그가 우리 연극이 본보기로 삼아야 할 프랑스의 자유극장 운동이라든가 신예 극작들의 작품 분석을 통하여 전진의 비전을 제시해보고자 했다는 이야기다. 가령 그가 1926년 1월부터 6월말까지 『시대일보』에 연재한 「구미현대극작가론」만 하더라도 서문에 "이것은 소개로 하려는 것이나

단순한 번역은 아니외다. 내 힘껏 충실하게 하기는 물론이려니와 무엇보다도 시대적 의의와 역사적 과정으로의 의의에 힘써보려 합니다."라고 하여 그가 서양의 대표적인 신예 극작가들의 작품 세계를 통하여 우리 연극계를 계몽, 자극해보려는 의도를 갖고 이 글을 썼음을 에둘러 설명하고 있는 것이다.

그런데 그가 소개한 극작가는 영국의 희극작가 A.A. 밀른을 비롯하여 이탈리아의 루이지 피란델로, 체코의 카렐 차페크, 그리고 미국의 유진 오닐 등 네 명이었다. 이들은 모두 1860년대 이후 출생한 30, 40대의 신예 극작가들로서 구미 연극계에 새 바람을 일으키고 있는 인물들이었다. 이들의 희곡은 일본에서도 두세 편만이 소개되었고 우리나라에는 차페크의 「인조인간」 1편, 그것도 일본을 통해서 소개된 정도였다. 바로 그 점에서 김우진이 이들의 원작들을 직접 읽고 분석 소개한 것은 대단히 앞서간 공로라고 말하지 않을 수가 없다. 그런데 그는 이들 극작가들에 대하여 단순한 소개 차원이 아니고 각 작가들의 희곡 세계와 기법 등까지 심층적으로 분석해냄으로써 당대를 크게 앞서는 작업을 해낸 것이다. 이는 그가 뛰어난 영어 실력과 희곡 작품 분석력을 갖추지 않았다면 불가능한 일이었다. 그리고 그가 소개한 작가들의 희곡이 우리나라 연극 무대에 올려진 것이 겨우 1930년대 극예술연구회 시절이었다는 점에서 그의 선구적 안목에 다시 한번 놀라지 않을 수가 없다.

그런데 더욱 흥미로운 점은 그가 당시 세계 연극계에서 가장 주목받고 있던 신예 극작가들을 선정하여 우리 연극계에 알린 것은 잠자는 연극인들에게 자극을 주고 고무하기 위한 배려에서 비롯되었다는 사실이라 하겠다. 그 점은 그가 소개한 작가들에 대하여 우리 극작가들이 귀를 기울이도록 하는 데 주안점을 두고 썼다는 사실에서 잘 나타난다고 말할 수가 있다.

가령 첫 번째로 소개한 A.A. 밀른에 대한 글에서는 가볍고 경쾌한 연극도 의미가 크다면서 밀른에 대하여 "그의 극은 경쾌한 대신에 경솔하고 유머가 있는 대신에 천박하고 환상과 웃음이 있는 대신에 너무나 아동극답게 된 결점이 있다. 그러므로 일부에서는 공격하는 이가 있다. 다른 소설이나 시도 그렇지만 더욱이 극은 어떤 점으로 보아서 그 시대 민중의 호상(好尙)을 나타내는 것이다. 더욱이 밀른이 그렇다. 「도버 도로」와 같은 남녀 간의 사랑 문제를 취급한 것도 없는 것은 아니지만 전쟁 중의 신경 과민한 민중들에게 한 잔의 소다수나 유희 기분에 지나지 못한 점이 있다. 그러니까 밀른이 호평을 얻고 인기를 얻기도 1917년부터 1920년 전후까지 즉 전쟁 중과 직후가 제일 심했던 것을 보아도 안다. 그런데 밀른이 후일까지 기억이 될까는 아직 판단치 못하겠다. 다만 인정미와 유머와 환상과 기지가 풍부한 점에서는 보편적이 아닐지라도 상당한 애호자를 얻으리라 믿는다."[1] 고 썼다.

이어서 그는 두 번째로 이탈리아의 작가 루이지 피란델로를 소개했는데, 그 핵심 되는 부분을 검토해보면 흥미로운 점이 드러난다. 즉 그는 표현주의자답게 제1차 세계대전 이후에 표현주의가 세계연극의 주조가 되었다는 기조하에 이탈리아에서는 단눈치오 이후 오랜만에 신반역의 작가인 피란델로가 나타났다면서 그의 경력부터 소상하게 소개하는 것으로 작가론을 펴나갔다. 즉 올해 49세인 그는 이미 젊어서부터 천재성을 나타냈고 시와 소설 그리고 희곡을 합쳐 400편을 쓴 바 있는데, 자기 자신은 희곡만 7편을 읽었다면서 「작가를 찾는 6인의 등장인물」을 비롯하여 「끝 안 난 희극」, 「엔리코 4세」 3막의 비극, 「그렇지! 그렇게 생각하면」 3막의 우의극, 「다 제멋대로」 합창

1 김우진, 「구미현대극작가론」, 『시대일보』, 1926. 1.

적 단막이 있는 2막 혹은 3막의 희극, 「정직의 쾌락」 3막의 희극, 그리고 「니체」 3막극을 읽었다고 했다.

이는 그 당시에 피란델로가 쓴 희곡을 거의 다 읽은 것이 되는 셈이다. 그러면서 그는 작품 하나하나를 분석해갔다. 맨 먼저 「작가를 찾는 6인의 등장인물」을 설명하면서 그는 어니스트 보이드의 주장을 빌려 입센의 훌륭한 희곡 세계를 입세니즘이라 칭하고 버나드 쇼의 세계를 셰이비아니즘이라고 지칭하듯이 피란델로의 작품 세계는 단연 피란델이즘이라고 부를 수 있을 만큼 그의 인생관과 예술관은 독특하고 탁월하다고 평가했다. 그러면서 그는 피란델로가 궁극적으로 표현하려는 것은 버나드 쇼와 유사하게 "인간성의 윤리적, 혹은 정신적인 행동안(行動眼)에 외면으로는 희극적이면서도 내면적으로는 비극적인 것을 발견한다. 즉 외형과 리얼리티 사이에 환상과 현실 사이에 일어나는 착오, 망탄(妄誕), 배리(背理)"라고 규정하고 희곡 작법의 특징은 공연 직후 관객들 간에 큰 소동이 일어날 정도로 '신기하고 파천황(破天荒)의 기교'라고 경탄했다.

이처럼 그는 피란델로를 누구도 흉내 낼 수 없는 전대미문의 독창적 극작가라고 높이 평가했던 것이다. 그리고 곧바로 피란델로가 어떻게 그처럼 탁월하게 희곡을 구성했는지를 「작가를 찾는 6인의 등장인물」의 예를 들어서 설명하고 이어서 「엔리코 4세」를 통해서 살아 있는 인물 창조의 독특성을 구체적으로 설명하면서 그가 새롭게 창조해낸 새로운 형태의 비극적 형태가 있다고 했다. 즉 그는 「엔리코 4세」의 비극적 특성과 관련하여 "피란델로의 비극은 소위 고대식의 비극도 아니고, 입센식의 비극도 아니다. 카타르시스라는 것은 발견키 어려운, 남의 운명의 비참을 동화적 심리로 보는 것이 아니요, 내 자신의 절통한 꼴을 내 자신이 들여다보는, 내가 우는 얼굴을 내가 면경 속으로 들여다보는 그런 비극"이라고 지적한 것은 김우진만이 알

아차린 예리한 관찰이었다고 말할 수가 있다.

이어서 그는 우의극인 「그렇지! 그렇게 생각하면」에 대하여 설명했는데, 결론으로서 이 희곡은 버나드 쇼의 「인간과 초인간」과 비슷하다면서 '사람은 제각기의 환상, 진리의 세계를 가졌고, 또 그것으로 행복스럽게 살아간다. 이것을 제3자는 결코 알 수 없다.'는 점을 우의적으로 묘사한 희곡이라 했다. 이처럼 그는 피란델로의 희곡들을 차례로 설명해갔는데, 다음 작품은 「정직의 쾌락」에 대한 것이었다. 그런데 이 작품에 대하여 피란델로는 자화자찬했지만 김우진만은 처음으로 구성상 결점이 있는 희곡이라고 낮게 평가하면서 "부자연과 부정직과 허위를 더 누리고 엄연히 발립(勃立)하여 승리를 얻는 희생의 정신과 휴머니티를 피란델로는 찬양했던 것이지만, 그러나 극으로서는 그의 특색의 결점이 가장 잘 나타나 것"[2]이라고 쓴 것이다.

그리고 마지막으로 「니체」 3막극에 대하여는 피란델로 극 중에서는 제일 피란델로 취미가 적은 그다지 중요하지 않은 작품이라고 평가하면서도 관중은 감동받을 것이라고 했다.

이상과 같이 피란델로의 대표작 6편의 내용과 주제에 대하여 소상하게 분석 설명한 후 체코슬로바키아의 신예 극작가 카렐 차페크에 대하여 같은 차원에서 접근해간 바 있다. 그런데 차페크에 대한 글이 피란델로에 대한 글과 차이점이 있는 것은 체코가 약소민족이라서 그런 것 같긴 하지만 체코 민족어의 형성 과정에 대하여 소상하게 서술한 점이 눈에 띈다는 사실이다. 이는 그가 쓴 「조선말 없는 조선문단에 일언」을 연상시킬 정도로 약소민족의 언어야말로 민족의 정체

2 김우진, 「구미현대극작가론」, 『시대일보』, 1926.3

성을 견지하는 최후의 보루라는 것을 은연중에 강조하고 있는 것이기도 하다. 왜냐하면 체코가 오랫동안 주변 강대국의 지배하에서 고통받은 바 있었고 거기서 헤어나 독립을 쟁취한 역사를 갖고 있기 때문이다.

따라서 그는 민족어 외에도 문인들의 저항운동을 아일랜드의 문예부흥 운동에 비유하기도 했다. 이처럼 그는 선각자답게 타국의 문예론을 설명하면서도 우회적으로 조국의 자주독립에 대한 소망을 은근히 조장하고 있었다. 그리고 체코 문인들의 지적 추구와 선진 외국문화 수용에 대하여도 본보기로 삼으라는 듯이 "체코슬로바키아에서는 물론 타국 도시 모양으로 이 세계사조란 것이 격렬치 못하다고 할지라도 그이들은 괴테의 Zeitgeist(시대정신)를 모를 만큼 혼미하지 않다. 또 그뿐만 아니라 레퍼토리에도 국제적으로 외국 작가를 많이 상연했다. 실러, 괴테, 몰리에르, 위고, 라신, 버나드 쇼, 고골, 입센 등, 더구나 사옹(沙翁) 사후 300년 기념제 때에는 유명한 연출가 야로슬랍 크바필이 연출한 그 무대장치는 저명한 구미 무대예술가의 주목을 끌었다 한다."고 쓴 것이다. 이는 곧 우리나라 연극문화의 후진성과 폐쇄, 낙후성을 비판하고 각성을 우회적으로 촉구한 것이라고 볼수가 있다.

이처럼 그는 민족어와 극작가들의 저항정신을 염두에 두고 체코 연극인들이 40여 년 동안 민족투쟁에 큰 힘을 보탰다면서 프랑스와 독일 유학을 하여 박사 학위까지 받은 차페크에 대하여 서술해나갔다. 그는 차페크가 1911년 「산적」을 필두로 하여 「인조인간(R.U.R.)」, 「버러지의 생활」, 「마쿠로폴로스 사건」, 「지극」 등을 썼다고 했다.

즉 그가 가장 주안점을 두고 설명한 희곡은 「인조인간」인데, 그 작품은 이미 일본의 쓰키지소극장에서 공연됨으로써 유명해졌고 우리나라에서도 문학평론가 박영희에 의하여 번역되어 지식인들에게는

알려져 있었다. 그리고 1932년도에 창립된 근대극장이라는 연극단체가 공연을 예고하고 그친 일도 있었다. 이러한 「인조인간」에 대하여 그는 현대 자본주의의 탐람(貪婪)한 발달에 따른 산물이라면서 예술적 매력으로 우리들을 유인하는 점은 현대인에 대한, 현대 경제생활, 과학과 물질만능적 악취 기분에 대한 작자의 통렬한 저주·악매(惡罵)라고 정의하고는 이런 저주·악매는 어떤 수단, 어떤 표현으로 되었겠지만 이 작자의 특색인 멜로드라마식의 풍자가 말할 수 없이 속 시원한 점에 감동을 받는다고 썼다.

　그런데 흥미로운 점은 그가 차페크를 제대로 설명하기 위하여 산업혁명 이후 발달한 기계에 대한 두 가지 견해를 빼놓지 않았다는 점이다. 즉 자본가들이 적은 비용을 들여 대량생산의 방법으로 기계가 등장하였고 그에 따라 노동자들이 기계의 노예가 됨으로써 기계로 인한 인간 소외와 인성 파괴에 대한 우려가 크므로 그에 저항 반대하는 그룹이 생겨났다면서 그 정점에 극작가 차페크가 있다고 했다. 즉 현대과학의 종말을 비판하고 영혼 없는 일개 자동인형을 만드는 현대의 기계 생활을 저주하는 경우가 무수히 많은데 그 하나로서 카렐 차페크의 인조인간, 즉 R.U.R.이 있다고 한 것이다. 그러면서 그는 다음과 같이 그 본질에 대하여 설명했다.

　인류가 받지 않으면 안 될 무서운 노동의 봉사는 확실히 괴로운 생활이다. 노동을 인류에게 면제시키고 빵 한 봉투에 2페니 할 만큼 물가로 5년간에 5분지 1로 내리도록 저렴케 되려면 모든 일은 기계로 해야만 한다. 공장의 기계도 있어야 하겠지만 제일 노동자가 기계가 되어야 한다. 이런 필요로 과학과 과학자는 로봇을 만들어낸다. 다만 노동에 쓰일 만한 지력만 있고 감정과 영혼을 안 가진 기계를 만들어냈다. 로봇이 수십만 명씩 제조되어 세계 각국의 자본가 군국주의자의 수요를 대주는 동안의 모든 이야기는 곧 오늘 자본주

의 사회의 인류의 생활을 통매(痛罵)한 것이다. 로봇이 공업적 견지로서 극히 안전하고 요구가 적고 임금을 받지도 않고 비루(맥주)도 안 먹고 감정도 고통도 영혼도 없는 기계적 생물이 된다는 것은 오늘날 사회의 노동자 아니고 무엇이겠는가. 이런 로봇이 인류는 노동의 타락에서 해산해주면 인류는 물질에 굴종치 않게 된다고 하는 것도 피육(皮肉)이다. 그런데 기계의 극단한 발달의 끝을 생각해본 차페크야말로 거인적 호사다. 이런 기계적 로봇이 왜 동맹을 일으켜가지고 인류를 멸망시키겠는가? 로봇은 인제 기계가 아니다. 그들은 자기의 우월에 눈뜨고 우리 인류를 미워하기 시작했다. '고일' 박사가 '헬레나'와 공모하여 지각과 고통을 무엇보다도 넓혀준 까닭이다. 그러면 이런 영혼부터도 과학의 힘으로 만들 수 있다면 그야말로 차페크이 '롯섬'옹과 마찬가지로 '무신주의의 악희(惡戲)'를 하는 것이다. 그러나 작자가 '환상적 멜로드라마'라고 붙인 데 비춰서 더 추구치 말자.[3]

이상의 글에서 우리가 느끼는 것은 과학자 출신의 극작가 차페크의 미래에 대한 놀라운 공상도 경탄스럽지만 그런 것을 예리하게 분석해낸 김우진의 지력 또한 놀랄 만하다는 사실이다. 그러니까 로봇을 신의 영역을 벗어난 것으로 보고 또 이미 백 년 전에 과학의 힘으로 영혼을 만들어낼 수 있다면 인류를 멸망시킬 수도 있다고 우려했는데 오늘날 인공지능(AI)의 발달로 차페크의 우려가 현실로 다가온 것이 아니겠는가? 가령 이스라엘 미래학자 유발 하라리가 『호모 데우스』 등의 일련의 저술을 통해서 AI 등에 의하여 21세기에는 인류가 멸망할 수도 있을 것이라고 예언하고 있지 않은가?

이어서 그는 차페크의 두 번째 작품인 「버러지의 생활」에 대하여 설명했는데, 이 희곡은 차페크가 동생인 요세프와 공동으로 쓴 것이

절망 속에서 피운 근대극 운동

3 김우진, 「구미현대극작가론」, 『시대일보』, 1926. 5.

라면서 원전은 파브르의 명저『곤충의 생활』임을 지적했다. 이 작품에 대해서도 그는 향락하기만 하는 이기주의, 가정과 국가의 에고이즘을 비판한 희곡이라면서 제1막은 나비의 세계로서 음탕감익(淫蕩感溺), 사랑의 본질이라 할 만한 허위, 환영, 영원한 성의 순환, 곱고 고혹(蠱惑)적인 연애 생활의 무의미, 적요(寂寥)를 묘사했고 제2막에서는 끝없이 탐욕을 부리는 자본가, 축적가, 전쟁, 처, 자, 계집을 위해 득득 긁어모으는 벌, 갑충, 귀뚜라미, 뚱뚱한 갑충 두 마리 내외가 커다란 오미(五味)의 구슬을 굴리면서 그래도 부족하다고 자본! 자본! 재산! 자본 때문에 벌이 귀뚜라미를 찔러 죽인다. 그 송장을 끌어다가 자식에게 준다는 등등의 이야기다.

그리고 3막은 개미의 나라 이야기로서 전막의 아욕(我欲)과는 달리 단체로 변형된 물질만능과 전쟁의 세계, 단체를 위해서 국가를 위해서, 사회를 위해서 노동한다. 종막은 생과 사의 암시적 장면으로서 수없이 번득거리는 생명의 불, 나왔다가는 사라지고, 사라지고는 다시 나오며 끝없이 충돌하는 부유(蜉蝣)의 무리, 번데기는 그 껍질을 벗고 나왔다. 이처럼 나왔다가는 죽고 다시 탄생하는 반복을 지켜본 방랑관찰자 역시 죽음이 닥쳐온다. 이 끝없고 덧없는 현상을 통하여 현대문명과 자본주의 사회를 비판 풍자한「버러지의 생활」에 대하여 김우진은 우리나라 연극단체가 문인 교양은 물론이고 더 나아가 대중교화에도 크게 이바지할 수 있는 희곡이므로 반듯이 무대에 올렸으면 한다고 강조한 바 있다.

이어서 그는 체코의 현대 실존 국사범인 칼반 한스의 삶을 묘사한「지극」에 대하여 소상하게 설명하는 것으로 차페크론을 정리한 뒤 곧바로 미국의 대표적 신예 극작가 유진 오닐 분석으로 옮겨갔다. 그런데 흥미로운 점은 그가 오닐을 논하기 전에 세계 최강국이면서도 문화적으로는 돋보이지 않았던 미국의 전반에 대하여 당대의 지성인답

게 누구나 공감할 수 있을 만큼 매우 예리하게 분석 비판한 사실이라 하겠다. 즉 그는 서두에서 이렇게 말한다.

재래로 미국은 독창적 예술가가 없었고 세계에 공헌을 주거나 그 방향에 어떤 근본적 동인을 준 일이 없다는 것이 미국의 문학예술(높게는 문화까지)에 대한 비평가들의 동의였다. 다만 세계에 '관'(冠)된다는 것－황금, 마천루, 광산, 기계, 야구, 무엇이든지 돈으로써 되는 모든 문명인의 생활상 설비는 언제든지 '관'된다는 것만이 자랑이었다. …(중략)… 그만큼이나 연극의 발달에 있어서도 이주민의 경역에서 벗어나지 못했다. 물론 최신식 설비, 웅장한 규모를 가진 연극이 많고, 배우 양성의 아카데미가 많고, 극예술에 대한 연구기관을 가지고 서로 자랑을 다투는 대학, 전문학교가 많고, 외국 극문학, 구대륙의 극예술에 대한 이해를 가진 이가 많고, 극작가가 많고, 연출가가 많고, 이 나라는 (더구나 대전 이후) 예술의 참 '오아시스'며 '페트론'이라고 갈망하고서 모여드는 세계의 유명한 예술가가 많고, 일언이폐지하면 많기로 하면 세계에 '관'되는 극예술의 나라이다.
　그런데 웬일인가. 도무지 구대륙 사람들에게 독창적이라는 말 듣는 작가가 없고, 연출가도 없고, 무대도 없다.

그러면서 그는 영국의 저명한 극작가인 세인트 존 어빈이 미국 극작가를 평했던 글로 끝맺음을 한다.

입센은 세계의 극장에 영향을 미쳤다. 쇼는 작가와 관중을 심각하게 움직였다. 톨레르(독일 표현주의 작가)도 또한 많은 영향이 있을 것이다. 그러나 미국 극작가는 자국인 이외에 누구에게도 영향 끼친 일이 없다. 오닐 씨는 미국 극작가로서 영국이나 구대륙에 제일 많이 알리게 되었던 이이지만 입센이, 쇼가, 체호프가 한 것만 한 아무 혁명도 준 일이 없다.

그런데 여기서 주목되는 점은 김우진도 유진 오닐에 대하여 세인

트 존 어빈의 주장에 전적으로 동감함으로써 극작가로서 겨우 중반기 초입에 들어선 것이나 마찬가지였던 그를 과소평가한 사실이라 하겠다. 유진 오닐은 대기만성형 극작가로서 뒷날 「위대한 신 브라운」, 「기묘한 막간극」, 그리고 사후에 발표된 「밤으로의 긴 여로」 등의 걸작을 썼으며 극작가로서는 드물게 1936년도에는 노벨문학상까지 받은 인물이다. 그럼에도 불구하고 김우진은 유진 오닐에 대하여 피란델로나 차페크처럼 경탄의 눈으로 보지 않고 범용하게 서술한 것이 특징이다. 즉 그는 작가론 서두에서는 여타 작가들처럼 출생, 성장 등 경력을 기술한 다음 오닐이 전기 작가에게 해준 말을 소상하게 소개하면서 단막극 몇 편을 발표하고 나서 하버드대학의 베이커 교수 강좌에 참여하여 본격 극작법을 배웠다는 점을 소상하게 서술했다. 그리고 그가 주목한 것은 오닐의 초기작품 여러 편이 매사추세츠의 작은 마을에서 창단된 프로빈스타운 극단에서 무대에 올려졌다는 사실이다. 그리고 오닐이 1913년 「거미」를 시작으로 하여 1924년에 문제작 「느릅나무 밑의 욕망」(3막)을 발표했을 때까지를 연대별로 서술했는데, 버린 작품을 제외하고도 32편이나 되었던 것이다.

그의 작품 세계에 대하여 김우진은 초기에 있어서는 자연주의 극이 많았고 후년에 와서는 소위 표현주의 극이 많다고 서술했다. 그가 지적한 표현주의 극이란 1920년에 쓴 「황제 존스」와 「원숭이」를 지칭한 것인데, 이어서 그는 "오닐은 일면으로 순전한 리얼리스트인 동시에 타면으로는 표현주의 작가라고 한다. 이 점은 오닐을 알기 위해서 또 벽두에 내가 말한 '미국식'의 작가인 점에 대해서 아주 중요한 고찰점이라고 믿는다. 나는 이 입각지에 앉아서 그이의 대표작을 차례로 소개 비판하려 한다."고 했다. 그런데 예상한 대로 그는 영국 비평가 존 어빈의 저평가를 그대로 전수받은 듯 오닐에 대하여 콘래드의 해양소설과 스트린드베리의 자연주의 극에 절대적으로 영향받은 극

작가로서 자연주의 극과 표현주의 극을 썼으나 그를 가리켜서 "지금 앉아서는 천재니 위대니 할 필요까지 느끼지 못했음을 자백해두고 차례로 개개 예를 들겠다."고 솔직하게 털어놓기도 했다.

그러면서 그가 대표작으로 꼽은 작품은 「지평선 너머」와 「안나 크리스티」, 그리고 「느릅나무 밑의 욕망」 들이었다. 따라서 그는 차례로 세 작품 평을 했는데, 예상한 대로 매우 짜게 점수를 주었다. 전술한 대로 그가 선입견을 불식하지 못하고 부정적으로 평가한 것이다.

즉 그는 「지평선 너머」의 경개를 소개한 다음 "지평선과 농장과 그 안에 정밀하게 다투어가는 농촌의 세 청년 남녀의 비극, 하나는 영원을 구하는 시와 평범한 여인 사이의 비극, 나서부터 흙에 젖은 농촌 청년이 도회에 가서 날뛰다가 실패하는 생활, 이 두 가지가 아주 사실적으로 평범하게 연민의 정을 끌어가면서 긴 3막 6장으로 전개되어가는 것이다. 미국 사람이기 때문에 이 희곡을 걸작이라고 하지만 만일 필름으로 만들었으면 더 걸작이 되리라고 한다. 소위 팬들을 위하여 이 희곡에서 나는 극히 사실적 '센티멘털리즘'밖에 못 찾겠다. 아무 구속도 없고 극적 긴장도 없고 스트린드베리만 한 내용도 없고 입센만 한 기교도 없다. 다만 취할 것은 극히 정밀한 자연주의적 동정의 환기, 이것뿐이다."[4]라고 평가절하하면서 1920년도 퓰리처상을 받은 것만은 인정한 바 있다. 그러니까 이 지점에서는 김우진의 허점도 나타나는데, 그것은 다름이 아니라 그가 지나치게 스트린드베리, 즉 표현주의에만 빠져 있어서 객관적으로 냉철하게 작품을 보는 눈에 한계를 드러낸 것이다.

이러한 그가 다음 작품인 「안나 크리스티」에 대해서는 선입관을 버리고 객관적으로 보려는 자세가 드러나고 있다. 이 작품 공연으로

4 위의 글.

1922년도에 유진 오닐이 두 번째 퓰리처상을 받아서였는지는 몰라도 그가 높은 점수를 매긴 것은 사실이다. 즉 그는 「안나 크리스티」에 대하여 "내가 보기에는 이 희곡만은 그이의 작품 중에서 상당하다고 생각하는 바이다. 더구나 제3막 클라이막스에서 안나와 버크의 사랑에 의외의 폭탄이 떨어져 폭발하는 극적 긴장과 제4막에서 3인의 남녀가 그 운명의 길을 행복 속으로 파고 들어가는 동정의 기분이 이 작품에 생명을 넣어줄 만한 가치가 넉넉히 된다. 그러나 전체로 보아서 시추에이션이 약한 것이 결점이다. 바다의 유혹과 여주인공의 운명은 견강부회적으로 갖다 붙이려고 한 듯한 느낌이 있기 때문이다. 이점으로서는 다음 작이 더 낫다고 말할 수가 있다."고 쓴 것이다.

그러니까 김우진은 유진 오닐의 초중반 작품들 중에서는 「느릅나무 밑의 욕망」을 최고의 수작으로 보았다는 이야기가 된다. 그가 이 작품을 높게 평가한 부분은 구조 문제였다. 즉 그는 그와 관련하여 "「느릅나무 밑의 욕망」의 구성은 상당한 극적 발전을 갖추었다. 첫째로 「안나 크리스티」에 비해서 부자연한 곳이 없이 극히 자연스러운 기분으로 욕망의 쟁투가 불가피적으로 발전해나가는 점, 또 애비의 성격 및 액션이 균형을 얻어놓은 점, 순실한 이벤의 성격이 죽은 어머니의 유령에서 벗어나 가지고 참사랑에 희생을 해가는 경로가 훌륭하게 좋다."면서 모자 간통, 영아 살육, 이것이 흥미의 중심을 이룬다는 점에서 톨스토이의 「어둠의 힘」과 유사하다고 했다. 그러나 톨스토이의 것은 '차르두' 말 모양으로 '근본적으로 진실하다' 할 만큼 철저하게 응결한 사실적 작품이지만 이것에서는 두 유루나무와 '이벤'의 어머니 망령의 기분이 일관해 있는 점에서 오닐의 특색이 있다고 했다.

그러면서 그는 또다시 오닐에 대하여 부정적인 자세를 취했는데, 가령 오닐이 순연한 표현주의자도 아니고 철저한 리얼리스트도 아닌

어정쩡한 작가라며 문예영화에서나 인기를 끌 만한 사실주의 작가라고 폄훼하기도 했다. 그런 중에 그가 비교적 좋아한 희곡으로 「원숭이」가 있었다. 그럼에도 불구하고 그는 이 작품도 표현주의를 흉내낸 정도로 저평가했으며 오닐을 전체적으로 범용한 극작가라고 규정한 것이다. 가령 그가 이 글의 결론에서 "초기에서는 이런 통속미를 엿보는 이가 항상 취하는 멜로드라마의 경향으로 써보았고 1925년에 쓴 「Belshazzar」는 성경에서 따온 것도 있고 「지평선 너머」부터서는 서정미에 찬 사실적 작품도 썼고 또 그것에 간과 못 하여 표현주의적 작품도 써보았고 이제 와서는 다시 가극(假劇)까지 쓰게 되었다. 이만큼 그이는 다면적 작가이다. 또 동시에 어느 것에도 철저하지 못한 작품을 썼다."고 평가절하 한 것이다. 그만큼 똑똑한 김우진도 선진국의 유명 평론가에 너무 의존함으로써 스스로 선입관에서 벗어나지 못했던 경우도 있었다. 여하튼 그는 이상의 글에서 볼 수 있는 바와 같이 당시 누구도 해낼 수 없는 탁월한 작업으로서 1926년 정월부터 다섯 달 동안 구미 연극계와 대표적인 극작가들의 작품 세계까지 소상하면서도 정밀하게 분석한 글을 연재한 바 있다. 아마도 당시에 이만한 글은 연극계를 넘어 어느 분야에서도 나오지 못한 높은 격조 높은 수준의 평문이었다. 따라서 연극계 인사들 중에 이 글을 읽은 인물은 거의 없었을 것도 같다. 왜냐하면 당시 우리 연극의 주류는 신파였고, 도쿄 유학생들이 일으킨 아마추어 연극운동이 전개되고 있었으며 그런 중에 박승희 주도의 토월회가 안간힘을 쓰고 있을 시절이기 때문이다. 그렇기 때문에 김우진은 글에서도 보이는 바와 같이 우리의 연극단체가 자신이 분석한 희곡들을 무대에 올려주기를 간절히 기대한 바도 있었다. 그러나 김우진도 우리 연극단체들이 그것을 수용할 수준이 전혀 아니라는 것을 미처 깨닫지 못했던 것도 같다. 그만큼 그의 글은 허공을 향해 헛손질한 것이나 다름없었던 것이다.

이처럼 당시 연극계 더 나아가 문화예술계로부터 아무런 메아리가 없었음에도 불구하고 그는 근대극 운동에 있어서 너무나 깊은 잠에 빠져 있던 우리의 공연예술계를 일깨우기 위한 계몽적 작업은 계속되었는데, 가령 1921년 6월호『학지광』에 쓴「소위 근대극에 대하여」와 1926년 5월호『개벽』지에 발표한「자유극장 이야기」가 바로 그런 유형의 글이라고 말할 수가 있다. 이 두 글은 연속성을 지니는데, 전자가 근대극의 정신에 초점을 맞춰 쓴 것이라고 한다면 후자는 근대극의 구체성에 대하여 쓴 것이라고 말할 수가 있다.

그는 근대극의 정신과 관련하여 "참담하기 지옥 같고 광명 있기 천당 같은 프랑스 혁명의 제1의적 의미는 개인의 자유·평등을 요구하는 데 있었으나, 자고로 허다한 예술상의 위인, 천재는, 각자의 노력으로 인류의 영혼을 해방하여 구제함을 예술의 원칙으로 생각하였다. …(중략)… 신연극의 이상은 이러한 확신으로부터 출발하지 않으면 무의미하다. 오토 브람이 프랑스의 자유극장의 여파에 응하여 자유무대를 창시할 때 벌써 근대연극의 개막이 되었었다. 입센이 서막을 연 근대연극에 부람의 청신함, 과거의 인습에 구속되지 않은 연행을 할 때, 장래의 네오 로맨티시즘의 배태가 있었다. 무대상의 이러한 주의와 제파(諸派)는 그네들의 행동의 표방으로 알 수 있으나, 입센이 새연극으로 근대사회를 비평한 정신은, 이상의 인류의 영혼의 해방과 구제에 있었다"면서 근대극은 오늘날 비속한 민중을 구축(驅逐)하려고 노력하고 있다고 했다.

이것이야말로 김우진의 구미에 맞는 근대극 운동의 정신으로 보고 그는 "무지한 속중―그들은 다만 연극뿐 아니라 모든 문화적 시설과 가치 있는 인류활동의 대적(大敵)"이라 했다. 그러면서 그는 "인습전습(因襲傳習)의 노예가 된 이상 그들은 현금 안전에 있는 이상의 심각하고 광대한 인생의 의미가 있는 것을 자각하지 못한다. 무이상

(無理想)하고 우매한 자기네들을 중심으로 하여 두발상의 일오진(一汚塵)과 같은 기세적(寄世的) 안일을 함흡(含吸)코자 풍부한 내부의 분발성과 감격심을 소비하기에 반대하는 자이다. 일시적 순간적 공리심으로부터 발생하는 사이비 로맨틱한 산하에 은피(隱避)하여, 즉 자기의 안일의 희생을 두려워하여 서서 임염(荏苒)한 길을 걷고자 하는 자이다. 기성개념과 전래적으로 타락한 정열과 충동에 구사(驅史)된 그 속중은, 영혼을 깎아내는 것 같은 경험과 자유롭게 소박하게 또 원시적 충동으로부터 나오는 도덕적·심미적 생활의 활동에 무기력하다. 우리들은 이러한 안일을 탐하고 타락의 몽(夢)에 취한 속중을 구축(驅逐)하여 정복 안 하면 의미 없는 생활"[5]이라고 하여 개화가 늦고 여전히 낡은 전통 인습에 젖어 있었던 당시 대중을 비판하면서 이들이야말로 근대극의 최고 장애물이라고 본 것이다.

그러면서 그는 급속하게 서구화하여 번역 시대까지 지나간 메이지 시대 일본의 예를 은근히 본보기로 삼기를 바라기도 했다. 그는 결론으로서 "근대극이란 결국은 인류의 영혼의 해방 구제를 사명으로 하여 교련(敎練) 있고 수완 있는 예술적 지배자의 극적 표현을 중심으로 하여, 또 사회적 민중의 교화와 오락을 목적으로 하여 인류의 공동생활에 공헌하는 데 그 의미의 전적 존재를 인정할 수 있다. 그러므로 우리는 영혼의 정화와 경건한 정조의 예술로써 예정한 극장 도달점으로 신(信)하여 '극을 인생의 진(眞)활동'이라는 표어하에 궤배(跪拜)하기에 주저치 아니한다"고 장엄(?)하게 끝맺음한 바 있다.

이처럼 근대극의 정신 바탕을 제시한 뒤에 그는 배럿 클라크(Barrett, H. Clark)의 저서인 『근대극 연구(A Study of the Modern Drama)』를 요약해서 우리 독자들에게 알려주려는 글의 서두에서 그는 "내가 근 사십

5 김우진, 「소위 근대극에 대하여」, 『학지광』 제22호.

년 전의 이 낡은 자유극장 이야기를 하려는 것은 전혀 이 점에 있어서 어떤 희망을 조선서 구하려고 하는 까닭이다"라고 하면서 다음과 같이 썼다.

> 오늘까지 지내온 우리네 신극 운동이란 그 효과가 태무하였다. 재래의 신파를 즐기던 관중에게는 실망과 냉소를 주고 새로운 연극적 정열을 바라는 이에게는 조소와 등락(騰落)을 준 것 외에 무슨 공적이 있었느냐. 극작가 하나 나오지 않고 극다운 극 한 개 볼 수 없었다. 항상 내가 말하는 신신파의 추태를 아무 양심도 의식도 없이 지속해 왔다. 나는 여기서 새 극 운동이 오늘 조선사회에 필요하다는 것을 강설할 틈이 없다. 이 점은 내가 말 아니 해도 뜬 이는 다 알 터이고, 또 신극 운동을 일으킬 이는 이 소수의 눈뜬 이들의 일 시작에 제 일보가 있기 때문이다.
>
> 다만 근 반세기 전 서양 구라파 한 모퉁이에서 일어난 자유극장의 지내온 경과를 보고 우리가 할 일에 어떠한 암시를 주는가를 찾아내는 이가 단 한 사람이라도 있으면 나는 그이를 내 형제로 알고 내두(來頭) 일을 공론(攻論)하겠다. 또 어떤 이는 오늘 조선서 신극 운동 일으키기에 상조를 말하고 그 이유로 경제적 사회적 관헌정책상으로 반박하는 이가 있다. 그러나 좀 통속적일망정 '불가능은 자전에서 뺄 말'이라고 해두겠다. …(중략)… 나는 경박한 호사가 대신에 순진하고 정열 있는 신 안뜨완느가 나오기를 바라면서 이 글을 고(稿)한다.[6]

이상의 글에서 알 수 있듯이 19세기 후반에 앙투안이 프랑스에서 전개했던 자유극장 운동을 그가 자세하게 소개한 것은 어디까지나 이 땅에서도 그와 비슷한 연극 운동이 일어나기를 바라고 또 일어도록 촉구하고자 쓴 것이었다. 그가 지켜본 당시 우리 연극 현장은 일본식 저질 신파극뿐이었고 개선될 기미는 전혀 보이지 않았다. 거기

6 김우진, 「자유극장 이야기」, 『개벽』, 1926년 5월호.

에 절망한 나머지 그는 앙투안의 자유극장 운동의 진실을 통해 이 땅에서도 무언가 혁명적인 변화가 일어나야 한다고 생각한 것이다. 그런데 그 변화라는 것도 과격할 정도로 혁명적이어야 한다고 다음과 같이 썼다.

> 극장은 오락물이 되어서는 안 되고 인생의 이미지가 되어야 한다. 기교의 진열이 없어지는 동시에 인생의 하—트는 설명되기 위해서 상매적(商賣的) 궤계(詭計) 아닌 다른 것을 요구한다. 이래서 오늘 극장은 어제 극장에 대한 반항이 되지 않으면 안 된다. 다른 모든 혁명에서도 그랬지만 극단한 것이 많이 있을 것도 당연하다. 왜 그러냐 하면 새로운 방법이란 철퇴(鐵槌)로써 몰아낸 것이니까. 목적을 달키 위해서는 혁명가는 제한을 넘을 필요가 있다. 죄 있는 것을 박멸키 위해서는 무죄한 것도 용서치 못하게 된다.

이상의 글에서 확인할 수 있는 것처럼 당시 우리나라 신파극이 대중의 말초신경이나 자극하는 저질 상업극이라는 것을 인식한 그는 표현주의자답게 혁명가가 철퇴를 휘두르듯이 과격하게라도 잠들어 있는 우리 연극계를 뒤엎어버려야 한다고 쓴 것이다. 이는 그만큼 그가 당시의 우리 연극 현실에 절망하고 있었다는 증거이기도 하다.

그렇다면 우리의 신극 운동은 전혀 희망이 없었던 것인가? 그는 그렇게는 보지 않았다. 타개해나갈 방법이 있다고 본 것이다. 평생의 동지였던 홍해성과 장시간 토론 끝에 내놓은 글 「우리 신극운동의 첫길」이 바로 그런 처방전이었다. 그는 당장의 처방전으로서 A.신극에 대한 정열의 일반화, B.외국극과 창작극, C.무대예술가의 양성, D.소극장식과 회원제 등 네 항목으로 나누어 신극 운동의 방향을 다각적으로 제시했다.

우선 '신극에 대한 정열의 일반화'라는 항목에서는 관객 문제를

심층적으로 짚었다. 그는 글의 서두에서 연극의 3대 요소로서 극장, 희곡작가, 관중을 예시하고 '신극 운동의 실제에 있어서 관중이란 것을 제일 먼저 예상하여야 할 것'이라면서 연극이 제대로 발전하려면 그것을 보아주는 제대로 된 관객이 있어야 한다고 했다. 그런데 당시의 우리나라 관객층은 "대부분이 기생연주회나 신파극이나 남사당패 노름이나 또는 창루에 가는 호남자들, 한량꾼들, 오입쟁이들, 호사기분으로 행동하는 소위 향락주의자들"[7]이 아니면 그와 같은 레벨의 군중뿐이라고 규정했다.

따라서 당장 시급한 것은 "치두(稚頭)의 민중을 구축하고 신극 운동의 기(旗) 아래서 같이 일하고 같이 자극하고 같이 힘 얻을 선구자가 되기를 바랄 관중의 양성, 각성, 초환(招還)이 우리들이 걸어야 할 첫 길"이라면서 관중의 양성 방법과 관련해서는 다음과 같이 썼다.

> 신문 잡지나 기타 간행물로서 소개와 토의와 연구와 사건을 육속(陸續) 공표하는 동시에 각 전문학교 안에 있는 연극연구회 같은 것과 제하여 순진한 극예술에 대한 열정을 환기하기 위하여 강연회와 전람회 혹은 시연회를 개최할 일, 또는 재래의 극장과 사도(邪道)로 들어간 관중을 박멸하고 도태하기 위하여 신문, 잡지사에 연극에 관한 상식을 가진 기자를 두도록 종용할 일, 또는 조건만 허락하면 극예술에 관한 잡지를 간행할 일, 그것이 못 되면 각 신문에 다만 몇 난에 불과하더라도 순연한 연극난(演劇欄)을 둘 일 등을 우리는 여기서 제언한다.[8]

이상과 같이 그가 제안한 관중 계도(啓導) 방식은 현대에도 적용될 만한 탁견이라 볼 수가 있다. 그만큼 그가 시대에 앞서간 것이다. 그

7 김우진, 「우리 신극운동의 첫길」, 『조선일보』, 1926.5.
8 위의 글.

렇다면 두 번째 '번역극과 창작극'의 문제에 대해서는 어떻게 생각했을까. 그는 우선 당시 우리나라에는 근대극의 싹조차 없었다는 인식으로부터 출발한다. 즉 그가 이 글의 서두에서 "오늘 조선, 이때껏 참뜻으로 극장과 무대와 연출가와 희곡이 전무했던 이 황무지 벌판에서 다른 곳으로부터 수입해오는 새 종자가 아니면 무엇으로써 신극 운동을 일으킬까?"라는 의문으로부터 논리를 전개하면서 일본이 1907년을 전후하여 시마무라 호게쓰(島村抱月), 쓰보우치 쇼요(坪內消遙), 오사나이 가오루(小山內薰) 등이 신극의 싹을 틔운 것을 예로 들었다. 그러면서 그는 다음과 같이 타개책을 제시했다.

> 위에도 잠깐 말했지만 우리의 처지로서는 신극 운동상 재래의 전통에서 얻을 아무것도 없다. 황무지 벌판이다. 창작만, 우리 작가만 찾다가는 커지고 성할 것은 다만 황무지 잡초밖에 없을 것이다. 우리는 먼저 외국 선진 극단의 근대극으로부터 시작하여야 할 점을 보고 있다. 외국극의 수입, 물론 이것이 최후가 아니다. 보다 더 위대한 생명의 창조를 얻기 위한 출발점인 점에 앉아서 우리는 구미와 일본의 근대극의 수입과 연출과 비판을 먼저 생각한다.
>
> 이 점에 있어서는 많은 소개자, 비평가, 번역가가 나오기를 열망한다. 연구자가 나오고 평론가가 나오고 역자가 나오기를 열망하다. 한 편의 글이 곳 A단(段)에서 말한 순정의 보편화에 공헌이 될 것이다. 한 마디 소개나 비판이 곧 신극 운동의 거산(巨山)의 한 줌 흙이 될 것이다. 황무지인 이 땅, 허무한 극단을 생각하면 이 감(感)이 없지 않을 것이 아닌가. 자만과 공리에서 떠나 속히 나와 일하자. 숨어 있어 낮잠 자는 동무들이여![9]

이상의 글에서 알 수 있는 것처럼 그는 메이지 시대의 일본 신극

9 위의 글.

운동가들과 19세기 후반의 프랑스 자유극장 운동을 성공한 예로 들면서 우리도 선진 서구나 일본의 근대극 운동 방식을 본보기로 삼아 그것을 즉각 받아들여야 한다고 했다. 그러려면 번역가와 평론가, 학자들이 많이 나와야 한다고 한 것이다. 그가 특히 수준 낮은 작품들로 저질 관중을 끌어들여 수지도 맞추고 겉멋으로 신극도 해보겠다고 하다가 죽도 밥도 안 되고 실패로 끝난 토월회의 전철을 밟아서는 안 된다고 주의를 환기시켜주기도 했다.

이어서 그는 세 번째로 '무대예술가의 양성' 문제를 제시했다. 이 항목에서는 번역가, 평론가, 학자들 못지않게 연극 현장에서 뛸 전문가들, 이를테면 배우를 비롯하여 연출가, 무대미술가, 조명 디자이너, 제작자 등의 양성에 대해서 설명했다. 그런데 그 방향에 대하여 그는 때 묻지 않은 청년들에 주목했다.

그는 세 가지 방향에서 접근했다. 첫째로 각 전문학교나 대학에서 연극 강좌를 두도록 학생들이 중심이 되어 힘쓸 것, 그리하여 동시에 학교나 기타의 도서관을 이용하거나 또는 사소한 기부금이나 출연금으로라도 무대예술에 관한 클럽 같은 형식으로 연구회를 조직할 것, 이 연구회에서는 반드시 그 성질상으로나 또는 내두(來頭)의 큰 포부를 위하여 재래의 극장이나 극단(즉 신파극)이라는 내용으로 제휴가 없어야 할 것, 그리하여 일정한 연구와 연습의 기간을 지나면 반드시 시연회 형식으로 공연'을 해야 한다고 설명했다.

두 번째로 학생 단체에서 순수하고 재능 있는 전문가들이 양성되어 제대로 된 신극 단체가 등장하게 되면 그 요원들은 선진국에 가서 견습할 수 있는 것이고 그러려면 일어는 물론이고 서구 언어를 습득해야 한다고 했다.

끝으로 여배우 문제인데, 이는 가장 어려운 일 중의 하나로서 조급하게 서두르지 말고 가능성이 있는 순수한 여배우라면 전적으로

믿고 활용할 수밖에 없지 않겠느냐고 말했다. 이런 그의 주장이 극히 상식적으로 들리지만 당시로서는 대단히 앞서가는 생각이었다.

끝으로 그는 앙투안이라든가 독일의 오토 브람 등이 했던 것처럼 회원제를 시도해야 한다고 했다. 물론 소극장이야 없는 것보다는 낫겠지만 우선 경제적으로 극장을 갖기도 어렵거니와 당시 우리의 저급한 관중으로서는 그런 극장이 있다고 하더라도 크게 도움은 되지 않을 것이라고 했다. 따라서 그에 의하면 "학교에 등교하는 것과 같은, 엄중하고 절실하고 순실한 기분으로 극장에 오는 관중이 설령 하나가 되더라도 그 한 사람을 위해 먼저 연출을 하면" 그 한 사람이 곧 우리의 동지이고 이 한 동지가 다른 동지를 만들어내며 그 다른 동지에서 또 다른 수가 늘어가는 동지가 생겨서 궁극적으로는 회원제가 되어 제대로 된 신극 운동이 가능해질 것이라고 했다. 꽤나 이상적인 생각이었는데, 이는 사실 당시 저질 신파극으로 길들여진 우중(愚衆)을 상대로 해서는 아무것도 할 수 없다는 그의 현실 진단에서 나온 타개책이었다. 그는 평소 전통 인습으로부터 깨어나지 못한 대중에 크게 절망하고 있었음을 그의 글 여기저기서 목도할 수 있다.

그런데 그는 평론만 그렇게 열심히 쓴 것도 아니었다. 시와 희곡도 치열하게 썼는데, 모두가 자신의 고통의 기록이었다는 것이 가장 큰 특징이었다고 말할 수가 있다. 가령 「두데기 시인의 환멸」이란 작품만 보더라도 주인공은 자기처럼 진보적이면서도 심약한 시인이다. 시인의 가정이 무대인 이 작품에는 완고한 모친, 맹종적인 아내와 어린 자식, 그리고 애인인 신여성이 등장한다. 그가 쓴 대부분의 희곡 작품에는 시가 들어 있을 뿐만 아니라 시인이 주인공으로 되어 있는데, 이는 당초 김우진이 시인을 꿈꾸었고 또 많은 시를 쓰기도 했기 때문이다.

이 작품만 하더라도 처자 있는 한 남자와 두 여인과의 삼각 애정

갈등이 주제인데, 작가는 이들의 관계를 통해 구식 결혼제도의 모순과 개명된 남성의 가정 불신을 이야기하고 있다. 이 작품에는 김우진의 여성관이 투명하게 나타나 있는 것이 특징이다. 즉 그의 여성관은 입센과는 달리 버나드 쇼와 스트린드베리의 여성관을 혼합한 것으로서 여성에 대한 동정이나 연민보다는 증오와 경멸 쪽이다. 아마도 유년기(일곱 살 때)에 모친을 잃고 여러 명의 계모 밑에서 자랐으며 부친의 엄명에 따라 애틋한 사랑 없는 조혼을 한 데다 그가 사랑했던 윤심덕마저 한때 방황하여 그를 괴롭혔기 때문에 그가 환멸의 여성관을 갖게 된 것 같다. 그런 현상은 스트린드베리가 여성에게서 겪은 쓰디쓴 환멸과 유사할 듯싶다.

이처럼 그는 주변의 여성들에게서 겪고 느낀 좋지 못한 감정을 자기 희곡 속에 투사했다. 그렇게 볼 때 「두데기 시인의 환멸」은 스트린드베리의 희곡 「유리에 양(孃)」의 한국판에 가깝다고 볼 수도 있으며, 두 주인공의 고뇌를 통해 전통인습과 근대적 모럴 틈바구니에 끼어 방황하는 개화기 지식인의 모습을 부각시킨 것이라 볼 수 있다. 이상과 같이 그는 자기 생을 마감이라도 하려는 듯이 정신질환으로 불면증을 앓으면서도 혼신의 노력을 기울여 시작(詩作)에서부터 평론, 그리고 희곡 창작에 이르기까지 광범위하게 글을 쏟아내고 있었다.

자살하기 직전에 쓴 희곡 「산돼지」는 그의 절친했던 문우 조명희의 낭만시 「봄 잔디밭 위에」에서 암시를 받아 쓴 자전적인 몽환극이다. 조명희의 시는 그가 초기에 쓴 것으로서 좌절당해 상처를 입은 한 인간이 이데아를 찾아 방황하는 모습을 묘사한 작품이다.

사실 「산돼지」의 주제도 김우진의 주된 사상이라 한 사회윤리 개혁이지만 조명희의 낭만시를 주제로 하여 병적으로 흐른 것은 그가 그만큼 약해졌다는 것을 의미하는 것이기도 하다. 이 작품에서는 전작들에서 나타나던 강력한 개혁 의지나 반항성은 수그러지고 오히려

사회개혁이라는 무거운 짐은 지고 있으나 아무것도 할 수 없는 자신의 무기력한 운명을 자탄하고 있다. 이 작품은 3막으로 되어 있는데, 1막은 친구와의 일상적인 일로 다투는 내용이고 2막은 몽환극으로서 아버지와의 관계를 묘사한 것이며, 3막은 애인에 대한 실망과 화해 모색의 내용이다. 종합적으로 「산돼지」는 일제 탄압과 봉건적 유습의 견고한 고옥(古屋) 속에 유폐되어 좌절과 절망 속에 몸부림치던 개화기 지식인의 고뇌를 가장 잘 표현한 작품이라 볼 수 있다.

주인공인 원봉은 "나라를 위해, 중생을 위해, 백성을 위해, 사회를 위해" 동학당에 가입하여 혁명에 참가했다가 죽은 동학군의 아들로서 "내 뜻을 받아 양반 놈들 탐관오리들 썩어가는 선비 놈들 모두 잡아 죽이고 내 평생소원이던 내 원수를 갚지 않으면 산돼지 탈을 벗겨주지 않겠다"는 부친의 엄명을 받은 자이다. 주인공은 이처럼 태어날 때부터 사회개혁이란 큰 짐을 지고 있는 것이다.

그러나 주인공은 목 베인 항우(項羽)처럼 참패하고 산돼지처럼 산등성이를 헤매다가 한 여성에게 돌아간다. 김우진이 조명희에게 보낸 편지에서 "주인공 원봉이는 추상적 인물이오. 조선 현대 청년 중의 어떤 성격과 생명력을 추상해놓은 것이오. 그 성격 중에는 형도 일부분 들고 김복진 군도 일부분 든 것 같소이다."라고 쓴 것처럼 「산돼지」는 가정과 사회의 벽에 부닥쳐서 좌절했지만 그것으로부터 용솟음쳐 올라오고자 몸부림치는 개화 지식인의 임상보고서와 같은 작품인 것이다. 특히 그 편지 속의 글 중에 '생명력'이라고 한 구절이 주목되는데, 이는 곧 베르그송 철학의 중심 사상이다.

「산돼지」는 그 자신이 고백한 바 있듯이 김우진이 자신의 사상을 농축시켜 쓴 작품이며 그 자신의 '생의 행진곡'으로서 그의 일생뿐 아니라 시대고 내지 지식인이 감각적으로 느낀 시대정신을 가장 심도 있게 묘사한 작품이라고 보면 된다. 그리고 매우 흥미로운 것은 그의

희곡에 등장하는 여주인공들은 모두가 신여성들로서 윤심덕의 분신들이라 볼 수 있다는 점이다. 그런데 작품에서는 하나같이 신여성의 방황과 방탕을 혐오하면서 조금도 미화하지 않은 것이 특징이다.

실제로 김우진이 윤심덕과 사랑했으되 투명했다고는 볼 수 없다. 어쩔 수 없이 얽혔고, 또 가정적으로, 예술적으로 시대적인 상황에서 끈끈하게 맺어진 사랑이었다고 볼 수 있다. 그래서 윤심덕은 김우진에 대해서 끈질긴 집념과 최후로 기댄 기둥으로서, 또 고독한 마음의 반려자로서 서로가 생존의 돌파구로 삼았던 것이다. 비록 많은 작품은 아니었으나 그가 가장 격심하게 시대를 앓고 그것을 솔직하게 작품으로 형상화한 점에서 그는 진실되고 탁월한 작가였던 것이다.

당시만 하더라도 계몽적 민족주의나 아니면 설익은 이데올로기 작품들이 고개를 들 시기에 김우진은 그런 기성문단을 앞질러 사회 개혁에 포커스를 맞춘 표현주의 작품을 실험했으니 그의 비범함을 입증하고도 남는다고 하겠다. 그 점에서 김우진은 수십 년을 앞서간 유일한 표현주의 작가로서 현대를 짙게 호흡한 선구자였던 것이다. 따라서 그가 항상 흠모했던 스웨덴의 천재 작가 스트린드베리처럼 자기가 처해 있는 시대를 고도의 예술로 표현할 줄 알았던 인물로서 당시의 누구도 그의 첨단적 시정과 감성을 따를 수 없을 정도로 시대를 앞질러 간 고독한 선각자였다. 그 점에서 김우진은 한국의 스트린드베리였다고 말할 수도 있겠다는 생각이다.

김우진의 결심

6월에 접어들면서 목포에서는 작열하는 더위가 사람들의 숨구멍을 막는 듯했다. 심신이 허약해진 김우진은 신경쇠약으로 매일 불면증에 시달리면서 코피를 콸콸 쏟았다. 그러나 그는 이러한 상태를 드러내지 않고 삶의 마지막을 불태우듯 집필에만 몰두했다. 그는 가업과 연극예술이라는 이원(二元)의 길에서 또 완고한 부친과도 조화와 타협을 모색하려고 무진 애를 썼지만 뜻을 이룰 수는 없었다.

그 시기에 쓴 일기를 보면 완고한 부친의 전통적 사상과 자신의 신사상(생명력)의 간극 속에서 이러지도 저러지도 못하는 처지를 토로하고 있다. "구 전통의 유물(遺物)의 신생에 대한 공포야말로 불쌍하다. 옛것 낡은 것 다 삭은 것이 왜 이같이 새로운 조류의 앞에는 형상이 없어지도록 위협을 면치 못하는가? 하하. 그러나 오! 내게 과연 힘이 있는가. 이 과거의 형상의 여회(餘灰)에 대항할 만한 힘이 있는가? 몸을 떨며 가슴이 내려앉는다. 오, 내게 힘이 있나! 불행한 것은―개인적 운명과 다투어 승리를 얻었으나 이 시운(時運)에 저항할 그 힘과 용기를 내가 아니 가진 것은 아니다. 그러나 '부주'라는 정

애, 비극의 주인공에 대한 정애를 극승(克勝)할 만한 힘이 내게 있느냐! 오 의심컨대 내야말로 Hamlet이 아닌가, The time is out of joint(시대의 違骨)라 부르짖을 만한 비극의 모태를 내가 가졌으면 어찌하나, 오, 힘이여!"

일기에서 보듯, 명분을 우선시하는 성리학의 화신이라 할 부친과 니체와 베르그송에 이르는 현대 사상과는 상극이라 할 정도로 타협이 전혀 불가능한 것이었다.

김우진이 현대철학 사상에 깊숙이 빠져들어 헤어나기 힘든 것은 그의 글「곡선의 생활」(1925.6)에 극명하게 나타나 있다. 즉 그는 이 글의 서두에서 다음과 같이 쓰고 있다.

'성수(星宿)는 내 위에, 도덕적 율법은 내 안에', 이것은 괴닉스벨히라는 철인의 금명(金銘)이다. '창공은 내 위에, 살려는 힘은 내 안에', 이것은 나의 금명이다. 제군이여, 이 두 금명의 비교에 어떠한 차이가 있는가. 그 이상주의 철학자는 창조와 이성과 완전을 얻으려고 살고 나는 살려고 창조와 이성과 완전을 구한다. 손쉽게 다시 말하면 법칙 밑에 생이 있는 게 아니라 삶의 밑에서 법칙이 생긴다. élan vital(생의 류(流))의 생각은 이천 년 전 희랍 철학자가 짐작하였고, 십구세기에 염세 시인이 Wille zum Leben(생의 의지)으로서, 이십세기 초에 불란서 철학자도 약동하는 생으로서 각각 생각하였다. 우리는 이제 '살려는 힘'을 느낀다.

그러나 생은 유동이고 법칙은 고정이다. 흐르는 물이 약하면 약할수록 고정되어가던 법칙은 더욱 고정되어간다. 도덕에 곰팡이 쓸고 관념이 시들어지고 율법과 제도에 빈틈이 벌어진다. …(중략)… '생명의 의식', 나는 이것에 희망을 둔다. 적어도 우리는 이곳에 운명의 전환을 보아야 한다. …(중략)… '내 위에 창공, 내 안에 살려는 힘'. 그러기 때문에 살려는 힘을 구속하는 모든 것은 제이의적(第二義的)이다. 제이의적이기 때문에 죄악이다. 부자연이고 부정의다. 이 부자연하고 부정의하고 죄악인 것을 바라지 않거든 '생명의 의식'이

있어야 한다. 이곳에서 인생이라는 무단(無斷)한 정진이 있다.[1]

 김우진의 글 한 편을 거의 그대로 여기에 옮긴 이유는 그의 사상과 의지가 고스란히 담겨 있기 때문이다. 그의 사상이란 앞에서도 간간이 말한 바 있듯이 칸트의 도덕철학을 바탕으로 하여 니체의 '생의 철학'에서부터 베르그송의 현대철학 사상의 핵심부라 할 '생명력'에 대한 것을 의미한다. 여기서 그가 특히 강조한 élan vital은 '생의 약진'을 의미하는 것으로서 삶은 자꾸만 진화해갈 수밖에 없다는 주장이다. 이는 곧 베르그송의 현대철학 사상인 것이다. 이런 변혁의 원리를 지닌 그의 현대 사상이 전통적 인격 도야를 철저히 우선시하는 부친의 선후본말론적(先後本末論的)인 유학 사상과 충돌하는 것은 필연일 수밖에 없다. 그런데 문제는 이를 극복할 힘이 그에게 없었다는 데 있었고 거기에 절망이 뒤따르기 시작한 것이었다. 그런 상황에서 부친이라도 유연성을 발휘할 줄 알았다면 인물이었다면 어떤 돌파구가 열렸을 가능성도 없지 않았겠지만 어림없는 이야기다. 그의 부친 김성규는 서자로 태어났으나 명석한 두뇌와 강인한 의지의 소유자였고 과거에 급제하여 외교관이 되었을 만큼 완강한 인물이었다. 그러니까 아들 김우진과는 전혀 이야기가 안 될 만큼 성격이 강했다는 이야기다. 그렇기 때문에 심약하기 이를 데 없는 문사적 기질의 김우진이 절망의 끝에서 죽음이란 문제를 심각하게 떠올리게 된 것이 아닌가 싶다.

 특히 그가 죽음을 어떤 돌파구로 여긴 점은 일본 유학 중 국가보다는 개인의 내면에 충실하고 이것을 가장 사적인 형태로 발현함으로써 사랑과 정사가 유행했던 다이쇼 시대를 호흡했다는 점도 간과

김우진의 결심

1 김우진, 「곡선의 생활」, 『Societe Mai』, 1925년 6월호.

할 수 없다는 사실이라 하겠다. 그가 한때 심취했던 쇼펜하우어도 "삶에 대한 공포가 죽음에 대한 공포보다 커졌을 때, 사람들은 자신의 생명을 끊으려고 하고, 극심한 정신의 고통은 육체적 고통을 무감각하게 만들며 육체적 고통을 경멸하게 만든다"[2]고 했는데 당시 김우진의 처지를 두고 한 말 같기도 하다. 실제로 그는 1926년 5월에 다음과 같은 죽음 예찬(?)의 시 몇 편을 연달아 쓴 바 있다.

한 가지의 기쁨

마맛 한 가지인 에네르기의 배꼽지,
다만 하나인 영광의 주류
그 이름은 죽엄
이것이 얼마나
서러운 자, 약한 자.
불행하고 고통하는 자에게 유혹이냐!
……너에게는
약하고 불행하고 서럽고
쓰라린 너에게는
이것만이 목마름을 적시어줄
영광이어라. 기쁨이어라. 안심이러라!

주검

네 이름은 영원히 풀지 못할
그러나 네 가슴살과 같이
친(親)한 ?이러라
아무리 생각한들
무엇이 나을까마는

2 쇼펜하우어, 『쇼펜하우어 인생론』, 김재혁 역, 육문사, 1995, 98쪽.

단지 매력을 가지고
이 가슴을 간지럽게
잡아 다닐 때
나는 모든 승리를
보노라. 영광을 보노라.
오 엄청나게 목마른
주검의 나라!
주검의 나라!
그 뒤에는
하느님의 창조한 중(中)
가장 달고 쓰고 또 맛있는
침묵이 있을 것 같구나.
이지의 승리라고?
무슨 수작이야!
지금까지 속아온 것도
분한데, 지금 또
홀려 넘어간담?
오 주검의 나라!
그 뒤엔
참으로 영원한
안식의 나라가 있을 것 같구나.
나 혼자 뛰고 울고불고 할
안식의 나라가 있을 것 같구나.
고독하지만 내 혼자의 나라가
날 기다리고 있을 것 같구나.
이 가슴! 이 가슴!
이 가슴의 물결이여!

이상과 같은 시에는 분명 죽음을 동경하는 내용이 담겨 있다. 그러니까 그는 죽음을 현실의 고통으로부터 벗어나게 해주는 명약으로까지 생각하고 있었던 것이다. 그러면서 그는 며칠 뒤에 죽음만이

자신을 구원할 수 있다는 식의 시를 쓰기도 했다.

주검의 이름

에네르기의 배꼽지라고.
영광의 주류(主流)라고
나는 네 이름만 부른다만.
이 가슴 속을
네가 알아줄 수 있겠니.
부둥켜 쥐이고서
터져라 하고 울어보기도 하지만
그러나 아!
네 이름은!
네 이름은!
네 이름은!
나를 구원(救援)할 수 있을 것 같구나.

　　죽음만이 자신을 구원할 수 있을 것 같다고 확신했지만 이대로 죽을 수는 없었다. 이 지점에서 그는 임진왜란 때 왜군을 물리치고 조국을 구했던 이순신 장군의 유명한 좌우명이라 할 "반드시 죽고자 하면 살 것이오 반드시 살고자 하면 죽을 것(必死則生 必生則死)"이라는 명언까지 떠올리게 하는 시 「사와 생의 이론」을 써서 "왜 살고 있소/죽으려고/그러면 남이 죽이거나 당신이 스스로 죽이기를 원하오?/아니요/왜?/사는 것이 죽음이 되는 일도 있지만, 죽음이 사는 수가 있는 이치가 있는 것을 아오?/ …(중략)… 당신은 지금 살고 있소?/아니요. 그러나 사(死)를 바래고 있소 참으로 살려고"라고 알쏭달쏭하게 표현하기도 했다.

　　이때의 그의 정신적 상황을 정확히 알려주는 글이 바로 「신청권」이다. 그는 이 글에서 "나는 쇼펜하우어의 재현(在現)을 꿈꾸지 않는

다. 그이는 스스로 죽지도 않고 한숨만 쉬다가 수명대로 돌아간 사람이다. 살고 있어서, 이것을 모두 알고 앉아 있기만 하는 것도 현명하지는 못하다. 그러면 어떻게 할까. 피할 수 없는 그림자처럼 신변에 따라오는 이 현실을 어떻게 할까. 이 해답은 불필요하다. 해답 대신에 제군의 생활이 있다. 인생 그것이 있지 않은가. 철학자 되기 전에 시인이 되어야 한다. 하늘 속에다가 천당을 바라는 것도 지금은 헛일이겠지만 이 땅 위에다가 옛날 그네들 모양으로 낙원을 만들어 낼 줄 믿는 것도 헛된 수작이다. 그러면 어찌할까. 여보 동무여, 그러면 어찌할까. 좋다. 제군의 앞에 생활이 있고 생명이 있다. 어찌할 수 없는 생명력이 있다. 생명력을 결정해주는 자유의지가 있다."고 하여 베르그송의 생명철학을 내걸고 전진해 가자고 외친다.

이처럼 그가 죽음에 대하여 이런저런 상념에 사로잡혀 있는 상황에서 그래도 살아야 한다는 생각을 굳히고 어떤 돌파구를 찾아 나서게 된다. 그러려면 집을, 특히 부친을 떠나서 아예 외국으로 멀리 가는 것이 가장 합리적이라고 생각했던 듯싶다. 평소 매우 학구적이었던 그는 독일(또는 영국) 유학을 가서 연극과 철학을 더 공부하고 싶었다. 이때부터 그는 출분(出奔)을 생각했다.

그렇다고 해서 그가 무작정 집을 도망쳐 나온 것은 아니다. 궁지에 몰린 상황에서도, 훌륭한 가정에서 태어나 최고의 교육을 받은 예절 바른 그는 잠시라도 가족과 떨어져 해외(유럽)에 가서 공부를 하고 와야만 영육으로 병들어가는 듯한 자신을 구제할 것 같다는 생각으로 어렵사리 부친에게 상의 아닌 호소를 하고 비용을 요구한 듯싶다. 그 사실은 잡지 『신민』이 출가 전후의 사정을 기록한 데 근거한다.

목포에 있는 김우진은 그의 아버지에게 최후의 담판을 하게 되었는 바 그것은 어디다 쓰든지 마지막으로 그의 평생 사업을 위하여

분재(分財)해주는 셈 치고 약간의 돈을 달라는 것이었으니 그는 만일 그의 아버지에게서 돈을 주면 그것을 가지고 한 1년가량 영국에 갔다가 돌아와서는 제1선에서-철저한 신극 운동에 노력하고자 하였던 것.[3]

그의 요구를 부친은 일언으로 거절하였다고 한다. 그러자 평소 장남을 애석하게 생각하고 유달리 사랑했던 계모는 엄하기만 했던 남편 대신 김우진에게 여비를 마련해준 바 있다. 『신민』에 의하면 "오직 어머니는 남 유달리 애정에 넘치는 부인이라 목멘 목소리로 그의 아들을 부르며 따라 나오면서 그의 사랑하는 아들에게 주는 마지막 선물로 일금 3천 원의 지전(紙錢) 뭉치를 가만히 쥐여주었다"고 한다.

그는 계모가 몰래 쥐여준 3천 원의 여비를 들고 6월초 장성군에 가서 약 먹고 조섭한다는 핑계를 대고 간단한 짐을 꾸려 집을 떠났는데, 떠날 때 어린 아들을 안고서 서러워하던 정경은 오래도록 그의 얌전한 아내와 가족들을 울렸다고 한다. 우선 서울로 올라온 그는 착잡한 심경 때문에 윤심덕도 안 찾고 소학교에 다니고 있던 딸과 친구 조명희만 만났다. 서울에서 시간을 보내고 있던 그는 출분에 대한 자기 심경을 「항변(A protesto)」과 「출가」라는 글로 쓴 바 있다. 대화식으로 되어 있는 이 글의 주요 부분을 인용해보면 다음과 같다.

> '출가는 왜 하니?
> '내 속의 생활을 완미(完美)케 하려고.'
> '흥, 속생활이 다 무엇이야. 가정을, 실생활을 잊어버린다니 네 처지와 경우를 너무 무시하는 것 아니냐.'
> '처지니 경우니 하는 것을 지금 날더러 이야기할 필요는 없다. 과거의 내 생활과 그 주위는 죄다 잊어버릴 테니까'.

3 1기자, 앞의 글

'영구히?'

'그렇지, 나 죽을 때까지 일시는 나에게 모든 기대를 주었고 흔구 (欣求)와 애정을 주었던 모든 사람들과도 영구히 절연한다.'

'너 아버지가 그리도 미우냐?'

'한량없이 밉다. 그러나 존경은 한다. 그렇기 때문에 평시에 내가 아버지 말을 한번이나 잊었니? 다만 쿠마모도에서 문과대학으로 갈 때, 진길(辰洁)이 의상 문제를 내 맘대로 밀고 나갔을 때, 또 이번 출가.'

'너는 서양 놈들 개인주의에 눈이 어두웠구나.'

'나는 동양 소위 공맹도(孔孟徒)처럼 대의명분이란 것과는 아주 딴 생활 원리를 보고 있다. 아무리 못난이라도 제각기 제멋대로 제 특징과 가치관에 의하여 살아야 한단 말이다. 인습과 전통과 도덕에 얽매어 있는 나는 이 모든 외부적인 것에 대한 반역에 선언을 지금 행동하고 있다. 내 처자도 다 잊었다. 더구나 방한이는 그립다. 그러나 모든 것이 내게는 제2의석(第二意的)이다. 그만큼 내속에서는 어찌할 수 없는 새 생활이 뛰놀고 있다. 흥, 아버지 같은 이는 '문학의 중독'이라고 하겠지. '중독도 좋아. 내게는 이것만이 제일이니까'

'내가 너에게만 미리 말하려는 것은 이번 이 행동이 내 자신 속의 참 존재—아 나는 지금 이것을 무엇이라고 말해 좋을지 모르겠다. 네나 내가 건드리거나 누르지 못할 어떤 원시적 존재, 그것이 푹하고 터진 소리에 불과하다.'

'내 일평생의 첩경으로 정했던 길이 벌써 내게 소용없게 되었거든 가족적 사랑으로 나를 어떻게 내가 국척(踘蹐)하고 있겠니. …(중략)… 나도 사람이다. 우리 아버지가 날 잊지 못하듯이 나도 그 애를 잊지 못하겠지. 그러나 그런 사랑의 힘보다 더 큰 사랑의 힘이 있다.'

'아버지, 당신은 저를 없이 여기시어요. —그것이 당신의 권리이니까. 저는 아버지의 돈으로만 살아왔으니까. 하지만 저는 이 심장 속 회오리바람으로써 처음으로 아들이라는 울타리를 뛰어 넘었습니다. 그래서는 못쓴다고? 대체 무슨 법칙이 있기에 저를 이 속박 속에 집어넣었습니까. 아버지도 역시 사람이 아니요? 저도 역시 사

람이 아니요? 저는 아버지 무릎 밑에 앉아서 아버지를 축복했습니다. 그런데 당신은 저를 이런 엄청난 고통 속에다가 넣어두고 있었지요. 그것이 아버지가 저한테 주시는 사랑이오…… 그려……' ……
W.Hasenclever 「Der Sohn」[4]

이상은 「항변」과 「출가」라는 그의 글 일부를 발췌한 것이다. 그는 일관되게 집 떠나는 아픔을 이야기하고 그것을 일시적 기분에 의한 것이 아니며 '참 나(존재)'를 찾기 위해서라는 것을 밝히고 있다. 그러니까 부친의 구도덕, 더 나아가 20세기 들어서까지도 변할 줄 모르는 견고한 성리학적 구습이 그의 내면으로부터 솟구치는 현대 사상과 정면으로 충돌한 것이었다. 그가 이 글의 끝 부분에서 하젠클레버의 대표적인 희곡인 「아들」의 대사 일부까지 인용한 것은 그만큼 그가 비장한 각오를 했음을 보여준다. 또한 이 글에서 말하는 "진길이의 의상문제……"란 장녀 진길이 소학교에 입학했을 때 모든 반대를 무릅쓰고 긴 머리를 자르고 '단발'을 시켜 짧은 치마를 입혔던 이야기이다.[5] 이 사건은 그가 얼마나 진보적인 생각을 갖고 또 그것을 대담하게 실천했었는가를 단적으로 보여주는 예가 될 만하다. 왜냐하면 당시 양갓집 딸의 머리를 잘라낸다는 것은 상상조차 할 수 없었던 일이었기 때문이다. 이런 일 하나만 가지고도 그의 출가는 짐작하고도 남음이 있다고 하겠다.

그의 출가는 결국 그동안 내연(內燃)하고 있던 고통이 폭발한 것이었다. 그는 이 글의 곳곳에서 자신을 지극히 평범한 사람들과는 차원이 다른 기인(奇人)이라고 표현하면서 결단코 목포의 가정으로는 복귀하지 않을 것이라는 점을 몇 번이고 강조했다.

4 『조선지광』, 1926년 9월호.
5 김방한, 「부전자전1」, 『세대』, 통권 87호.

그만큼 출가는 일시적 기분에 의한 것이 아니고 오랫동안 숙고를 거듭한 끝에 내린 최후의 결단이었던 것이다. 그렇지 않았다면 그런 글을 기록으로 남기고, 또 친구를 통하여 만인이 보는 지상에까지 발표케 했겠는가. 그가 절대로 가정으로 돌아올 수 없는 근본적인 이유는 일기에서도 누차 언급했듯이 '아버지'로 상징되는 '전통적인 부르주아 사대부 가정' 더 나아가서 구시대와는 절대로 타협의 방도가 없다고 확신한 데 따른 것이었다.

그런데 공교롭게도 그가 서울에 왔을 때는 6·10만세 사건으로 장안이 떠들썩한 시기였다. 그가 서울에 와서까지 윤심덕을 만나지 않았던 것도 그런 사회 상황도 한 요인이 되었을 개연성이 없지 않다. 왜냐하면 민족적 자부심이 강했던 그로서는 다른 사람들은 독립운동에 여념이 없는 때에 가정사로 고민하고 특히 여성과 만나 연애나 하고 있다는 것이 얼마나 수치스러운가를 순간적으로 자괴했기 때문이다. 따라서 그는 조명희와 며칠 지내고 유럽 유학을 염두에 두고 일단 6월 10일 도쿄로 건너갔다. 그로 인해 윤심덕도 그가 도쿄로 떠난 며칠 뒤에 조명희를 만나서야 그간의 김우진의 동정을 알수가 있었다.

재기를 위한 노력

　도쿄에 건너간 김우진은 막역한 친구인 쓰키지소극장 배우 홍해성의 자취방으로 직행한다. 그 자취방은 바라크 건물 2층 양철지붕 밑이라 뜨거운 햇볕에 달아서 머리를 들 수 없을 정도로 더웠다. 그는 그 방에서 홍해성과 함께 기거하며 틈틈이 원고를 쓰면서 독일어 학원도 다녔다. 그가 집을 떠나 도쿄로 갔다는 이야기를 나중에야 들은 부친 김성규가 처음에는 노발대발했지만 차츰 그가 변변한 여비도 안 갖고 떠났다는 말을 듣고는 마음 아파했다. 이러니저러니 해도 장남을 가장 사랑하고 믿었던 김성규는 즉각 아들을 달래는 편지를 도쿄로 보냈다. '일등 차 타고, 일등 여관 들고, 유학도 시켜주겠다'는 내용의 절절한 편지를 받고 눈물을 흘리면서도 김우진은 회답조차 하지 않았다. 무슨 소망이라도 다 들어주겠다는 부친의 애절한 청까지 거절할 정도로 김우진은 확고한 신념과 결심을 굳히고 있었다.

　그는 다만 목포로는 동생 철진과 아내에게 단 한 번씩, 그리고 서울로는 친구 조명희에게만 여러 번 편지를 냈을 뿐이었다. 그가 도착한 직후에 조명희에게 보낸 편지는 다음과 같다.

그동안 안녕하십니까. 나는 내 주소를 목포에 있는 내 아우에게서 알게 되었습니다. 횡산(橫山＝철진의 아호?)에게 숨긴 것이 잘못되었는데, 횡산이가 출가 이야기를 듣고 나서는, 그러면 곧 숙소를 옮기라 하고, 힘껏 숨겨주겠다고 하기에 의논한 결과, 거(去) 27일 이곳을 떠나서 조선으로 귀국하겠다고 횡산이가 목포로 회답했답니다. 그러나 이곳에서는 하여간 옮기겠습니다. 7월 중순 안에는 실상 이곳에, 이 나라에 있기 싫으나, 좋아하는 연극을 보는 것, 독서하는 것, 어학을 공부하는 것만이 나를 붙들어 줍니다.

9월경에는 사요나라 하겠습니다. 사서함으로 편지해주시고. 전보로 연락한 것 보셨는지요? 타인이 물으러 오거든 여전히 '부지(不知)'라고 대답해주시오. 도쿄도 요새 비가 아니 와서 아주 훈증(薰蒸)하기 짝이 없습니다. 이따금 밤에 죽죽 나오고서는 아침이 되면 고만 갭니다. 그러면 속이 시원해집니다. 그럴 때 머리 속에서는 무엇이 무럭무럭 기어 나오는 것 같습니다. 원고도 분(分)을 아끼지 않고 쓰고 있습니다. (1926년 7월 29일)

부친에게 자신의 거처를 철저히 숨기고 있었음을 알 수가 있고, 유학 준비를 하고 있는 동안에 창작열이 최고조로 오르고 있음을 알렸으며 분초를 아껴 작품을 쓰고 있었음도 확인할 수가 있다. 그런데 여기서 주목을 끄는 부분은 "머릿속에서는 무엇이 무럭무럭 기어 나오는 것 같"다고 한 것인데, 이는 그가 부친으로부터 자유로워지면서 여러 가지 글, 특히 그가 쓰려고 했던 희곡의 윤곽이 선명하게 그려져 나옴을 가리킨 것이 아닌가 싶다.

그리고 이틀 뒤에 아래와 같은 편지를 써보냈다.

어제 부친 서한과 그그저께 부친(洪海星) 원고와 또, 일주일쯤 전에 부친 내 원고 보셨을 듯. 어제 또 쓰키지소극장의 〈인조인간〉을 본 인상을 써 보냅니다. 무대면 그림과 같이 내줄 신문에 주십시오. (시대일보가 나을까) 그 무대면 그림은 회송해주십시오. 남의 것이니까. 형에게 이렇게 원고 부탁하면서도 성가실 줄 아오만 형의

정성에 힘입어서 일후도 쓰는 것은 모두 형에게 보내겠습니다. 정말 말하자면 나의 Literary executor인가. 괴로이 여기지 말고 주선해주시길 일후까지도 바랍니다. 원고료(?)란 것은 안 바라겠오. 그러나 내 창작품에 대해서는 내 속생활의 결정이란 뜻으로 보수를 바라오. 이것이 나로서는 결코 불성실한 태도가 아님을 자부하고 있습니다. 이해하실지. 그래서 만일 내 창작원고가 아니 팔리면 그것은 내 속생활과 세상이란 것이 불합(不合)한 것이겠지요. 「봄 잔디밭 위에서」는 2, 3일 전부터 쓰기 시작합니다. 이달 안으로는 끝날 것을 믿고 있습니다. (1926년 7월 1일)

이 편지에서 주목되는 사항은 세 가지이다. 첫째 유학 준비로 바쁜 중에도 일본 연극계의 대표적 공연물을 보고 평을 써서 보낸 점, 둘째 자신의 글에 대한 자부심 특히 자신의 속내를 쓴 작품이 취택되지 않는 것은 곧 자신의 생각이 시대와 안 맞는 것이라고 한 점, 그리고 마지막 희곡인 「산돼지」를 6월 말부터 쓰기 시작했다는 것 등이다. 그리고 그가 거의 의지하다시피 하고 있던 절친 조명희가 자신의 문학 대행자 혹은 비평가라고 한 점도 흥미롭다.

그리고 그 1주일 뒤(7월 9일)에 보낸 편지에서는 희곡 「산돼지」에 꼭 필요한 참고자료라 할 갑오동학혁명 관계 자료(단행본이나 '1926년 4월호에 게재된')를 급히 보내달라고 한다. 이는 그 희곡이 많이 진척되고 있음을 의미하는 것이기도 하다. 그로부터 3일 뒤에 보낸 편지에서 그는 "나로서는 자신 있게 처음으로 쓴 희곡 3막을 끝내고는 제일 먼저 형에게 말하오. 기꺼워해주시오. 말이 불완전한 곳을 적서(赤書)로 옆에다가 써서 도로 보내주시오. 형의 「봄 잔디밭 위에서」를 인용했소. 또 이것이 나로서는 자신 있게 인용한 줄 믿고 있소. 또 「달 좋아」 하나도 인용했으니 그리 알아주시오. 모든 것은 읽어보신 뒤에 비평해주시오."라고 썼다. 최후의 작품 「산돼지」는 조명희의 시 「봄 잔디밭 위에서」에서 힌트를 받은 희곡으로서 처음 제목도 그 시

와 같았었다.

그가 급히 요구한 갑오동학혁명 관계 자료는 2막을 쓰는 데 꼭 필요했던 것이다. 왜냐하면 그의 부친도 당시 관료로서 동학혁명과 뗄 수 없는 깊은 관계를 가졌었기 때문이다. 그런 후 3주일 뒤에 보낸 편지에서는 "내 개인 일에 누가 미치게 해서 미안하외다만 내 마음은 전과 다름이 없으니 단연히 그전 태도와 마음을 변치 못하겠소이다. 그러니 형도 이 뜻을 양해해 가지고 대답해주시고 대해주시오. 요새 나는 독일어 공부에 좀 바빠서 곧 원고도 못 보내드렸습니다. …(중략)… 그저 처음 출가 당시와 호리(毫裡)의 편차 없는 줄로만 아시오." 라고 씀으로써 만약의 오해를 불식시키기도 했다.

그리고 그 하루 뒤에 보낸 편지는 주로 희곡 「산돼지」에 관한 내용이다. 서두에서는 조명희에게 조금 손을 보아도 괜찮다는 것과 손을 보더라도 호흡을 끊어서는 안 된다고 한다.

> 이 희곡은 내가 포부를 가지고 쓴 최초의 것이오. 주인공 원봉이는 추상적인 인물이오. 조선 현대 청년 중의 어떤 성격과 생명력을 추상해본 것이오. 그 성격에는 형도 일부분 들고, 김복진 군도(이야기 들은 대로) 일부분 들 것 같소이다. 선을 굵게, 힘 있게, 소화(素畵)로 쓰기를 애썼습니다. 이 까닭은 철저한 자연주의 극은 우리의 오늘 내부 생명의 리듬과 같지 아니함이외다. 그래서 이 3막 전편의 리듬의 굵은 선의 진행이 이렇게 대강 되었습니다. 그러나 이것의 연출은 지금 조선의 무대에서는 불가능하겠습니다. 첫째로 연출자, 둘째로 무대. 그러나 이것은 내 행진곡이오. 일후에 어떤 걸 쓰던지 이곳에서 출발한 자연주의 극, 상징극, 표현주의 극 어느 것이 되든 지간에 주의해둘 것이오. 형의 시의 인용은 잘 되었든 못 되었든 그대로 두시오. 나는 이상화의 「마돈나」를 안 보았지만 형의 이 시 한 편은 지금까지의 조선 신시인의 작품 중에 걸작으로 알고 있으니까, 그만큼 힘쓰고 애써서 더럽히지 않으려고 했습니다. 용서하고 그대로 두십시오. (1926년 8월 1일)

한편 8월 초에 또다시 보낸 편지에는 끊임없이 들려오는 고향의
복잡다단한 소식을 접하면서 자신의 생활을 결코 되돌릴 수 없음을
다짐하는 마음가짐을 다음과 같이 알리고 있다.

나는 아무리 하여도 굳게 먹은 나의 결심을 변할 수 없다. 지금 와
서도 나의 아버지는 내가 가정에 돌아오기를 기다리며, 내가 가정을
의뢰를 하여 그전과 같은 그러한 생활을 하기를 바라는 듯하지만 나
는 도저히 또 다시 그러한 비인간적 생활로 또다시 끌려 들어갈 수
는 없다. 나는 아무리 어려움이 있더라도 이대로 굴치 아니하고 한
개의 사람으로서 본래의 인간성에 기인한 참생활을 하여보겠다.[1]

친구에게 보낸 이러한 편지와 함께 목포 집의 동생 철진과 아내에
게 보낸 편지에도 약간의 차이점은 있지만 그의 단호하면서도 고통
스런 자책의 내용이 그대로 담겨 있다. 우선 아직 일본에 머물고 있
던 철진에게 보낸 편지를 보면 "이것은 내 출가(出家)의 통지이니 만
날 때(when?)까지의 최초 최후의 것으로 쓴다"로 시작되어 "나는 내
행동이 불가피의 길이요 내 살아가는 ○의 길인 줄만 네가 양해하면
슬플 것, 아플 것, 분한 것, 불평, 기대, 모든 잡념이 없어질 줄 안다.
나의 있는 곳, 또 어떻게 지내는 것, 알려고 애쓰지 말아라. 나는 일
개의 부르주아 출신의 프롤레타리아가 되어서 어디, 어느 땅이든지
가는 대로 가보겠다. 또 몸은 약하나 병은 없고 별다른 재주는 없으
나 학교 지냈다는 자격은 있으니, 내 일생의 처지는 근심 없으니, 언
제까지든지 안심하여라. 내년 10월 구○○ 귀국까지의 동안은 익진
이가 아버지 옆에 있어주겠다. 네에게도 미안하지만 어찌할 수 있니!
이것은 영구한 출가, 예전의 모든 관계—혈연과 지위—를 전혀 끊었

시인 친구와 함께 난폭하다 윤심덕과 김우진

1 『동아일보』, 1926.8.5.

다. 너희들도 이것을 각오하지 않는 동안, 나는 영구히 너희들을 안 보겠다. 다만 한 개의 인간 동지로서만(다시 만날 기회가 있으면) 만나지만. 그리고 내 처자(妻子)는 가정상의 처자로만 아니까 어떻게든지 거기서 처치하는 대로 나는 불평이 없겠다. 다만 그이들(처자)의 생활과 교육만 얻으면 고만이겠다. 지금 이만큼 내에게는 혈연과 가족의 애(愛)가 없다. 참혹하다고 해두어라마나, 이 참혹을 받게 된 그이들을 잘 두호해주어라. 다른 말 없다. 잘 살아가기만 빈다".(6월 10일 수산)로 끝맺었다.

이러한 편지를 보면 그는 항상 '부르주아 죄의식'을 은연중에 지니고 있었고, 그의 출가는 영구한 것으로서 그럴 수밖에 없었던 이유와 자기 한 사람 때문에 불행하게 된 처자에 대해서만은 깊은 자책감을 표현하고 있음을 알 수가 있다. 그러니까 애정 없는 조혼으로 말미암아 참담한 불행에 빠져서 살아갈 수밖에 없었던 아내와 자녀들에게만은 그 역시 인간적으로는 매우 미안하고 마음 아파했던 것이다. 그 점은 동생에게 편지를 띄운 보름 뒤에 아내에게 보낸 다음과 같은 편지에 잘 나타나 있다.

> 진길 모 보시오
> 나는 먼저 어머니 계신 곳으로 가겠소.
> 집을 떠나올 때에 아무 말 없이 온 것을 용서해주시오. 여러 말로 기록치 아니합니다. 다만 원하기는 몸 튼튼하여 진길 방한이를 위하여 좋은 어머니가 되어주시오. 당신과 같이 있는 동안에 여러 가지 불안하게 한 일을 조금도 생각지 말고 잊어주시기를 빕니다.(6월 24일 우진)[2]

2 서연호·홍창수 편,『김우진 전집 2』, 연극과인간, 2000, 533쪽.

그런데 그가 아내에게 보낸 이상과 같은 편지에 매우 주목되는 내용이 담겨 있다. 편지의 첫 줄에 있는 "나는 먼저 어머니 계신 곳으로 가겠소"라는 내용인바, 어머니 '계신 곳'은 저승이 아닌가. 바꾸어 말하면 죽겠다는 최후통첩을 아내에게 보냈다는 이야기가 되는 것이다. 전술한 바도 있듯이 그 시기에 실제로 그는 죽음을 찬미하는 듯한 시를 여러 편 쓰기도 했었다. 그럼에도 불구하고 그가 7월 말에 조명희에게 보낸 편지에는 학원에 다니면서 독일어 공부에 여념이 없다는 내용도 들어 있다. 그뿐만 아니라 그는 일본에서의 나날도 분주하게 보내고 있었다. 이는 곧 그가 독일 유학도 계획했었지만 내외 여건상 그것도 쉽지 않을 것이란 점을 때때로 느끼면서 여의치 않으면 죽음도 불사하겠다는 각오를 한 것이 아닌가 싶다.

집을 나설 때, 돈을 별로 갖고 나가지 않았기 때문에 도쿄 생활은 고생스럽기 짝이 없었다. 쓰키지소극장의 단역 배우로서 가난하게 살고 있던 홍해성의 자취방인 지붕 밑 다락방에서 허약한 그가 도쿄의 무더위와 싸워야 했고 사 먹는 밥도 시원치 않았다. 그래도 그는 마음속으로는 홀가분했고 후련하기까지 했다.

따라서 그는 앞으로 전개될 독일 유학과 그 후의 새 생활에 대한 꿈으로 때로는 가슴이 부풀기도 했고, 또 가족을 버리고 떠나온 한 인간으로서의 도리와 끈끈한 정 때문에 우울한 마음이 서로 엇갈리곤 했다. 그래도 그는 열심히 독일어 학원에 다녔다. 독일어를 읽을 수는 있었으나 회화가 부실했기 때문에 독어 회화를 익히기 위해서였다. 사실 그는 영어에는 자신이 있었고, 독일어 책도 잘 읽었다. 웬만한 희곡 작품은 독일어로 다 읽었던 터였다.

이러한 김우진의 도쿄 생활을 제대로 모르고 오로지 고생할 것만 생각한 그의 부친은 안쓰러워서 어쩔 줄 몰라 했다. 장남의 천재적인 재능을 누구보다도 잘 알고 있었던 그의 부친은 돈 없이 외지에서 고

생이나 하지 않나 노심초사했다. 그만큼 부친은 아들을 아끼고 사랑했다. 사랑했다기보다도 김우진은 곧 그의 모든 희망이기도 했다. 그렇게 완고하고 근엄한 부친이었지만 장남에 대해서만은 그 어느 누구보다도 모든 정을 쏟았던 것이다. 그것을 김우진 자신도 너무나 잘 알고 있었다. 그가 더욱 고민한 이유도 그러한 부친의 육정을 잘 알고 있었기 때문이다.

그가 홀연히 떠나간 목포의 집은 그렇게 많은 가족이 들끓었어도 무거운 정적만이 흘렀다. 언제나 태풍 전야와 같이 무겁게 가라앉은 집안 분위기가 흉흉하기조차 했다. 부친 김성규는 도쿄의 아들에게 계속 편지를 보내 무슨 소원이라도 다 들어줄 터이니 돌아오기만 하라고 애원하다시피 했다. 그의 너무나 육정이 넘치면서도 애간장이 끓는 듯한 절절한 편지 내용으로 해서 냉혈한이란 소리까지 듣던 김우진도 별수 없이 눈물을 흘렸다. 그렇게 부친이 목포 집에서 계속 편지를 보냈어도 도쿄의 김우진은 회답을 하지 않았다. 부친은 아들의 마음 변하기만을 기다릴 수밖에 없었다.

목포 집의 난감한 처지와는 달리 김우진은 도쿄에서 나름대로 열심히 새 생활을 하고 있었다. 생활비 충당을 위해 잡문도 쓰고 목포에서 오랫동안 구상해왔던 희곡도 썼다. 바라크 지붕 밑 방이 낮에는 너무 뜨거워서 책상 밑에 머리를 처박고 원고를 쓰면서도 희망에 부풀었다. 여기서 잠시 그의 마지막 작품인 동시에 자신의 내면의 고통을 솔직하게(?) 토해낸 대표적 희곡 「산돼지」를 짚고 넘어갈 필요가 있을 것 같다. 왜냐하면 그의 인생에 있어서 최대의 난적(?)이었다고 할 부친의 문제를 대단히 부정적으로 다루었다는 점에서 여타 작품들과 차이점이 있다고 볼 수가 있기 때문이다.

이 작품은 그가 그동안 시도했던 낭만주의, 자연주의, 그리고 표현주의 등 여러 가지 희곡 기법을 모두 동원한 것이 특징인바, 2막의

드림 플레이는 전작인 「난파」에서 한 번 실험했던 방식이었다. 조명희에게 보낸 편지에서도 "일후의 어떤 극을 쓰든지 이곳에서 출발한 자연주의 극, 상징극, 표현주의 극 어느 것이 되든지 간에 주의해둘 것이오"라고 분명하게 밝힌 바 있다.

그리고 이어진 편지에서 "이 희곡은 내가 (자신이 아니라) 포부를 가지고 쓴 최초의 것이오. 주인공 자신(元峰)은 추상적 인물이오. 조선 현대 청년 중의 어떤 성격과 생명력을 추상해본 것이오. 그 성격 중에는 형도 일부분 들고 김복진(金復鎭) 군도(이야기 들은 대로) 일부분 든 것 같소이다."라고 하여 자신의 이야기면서도 당시 조선 청년들의 일반적인 문제인 것처럼 위장하고 있어서 흥미롭다. 왜냐하면 조명희나 김복진 등 모두가 김우진처럼 대지주도 아니었을 뿐만 아니라 김성규와 같이 뛰어나면서도 결함을 지녔던 부친을 두지도 않았기 때문이다. 다만 그가 이들과 굳이 공통점을 찾는다면 예술(조명희는 문학이고 김복진은 조각이 전공이었다)을 한다는 것과 사회주의에 관심을 가졌던 점 정도가 아닐까 싶다. 따라서 그가 이 작품을 자신의 이야기가 아니라고 위장한 것은 자신과 가정의 치부를 만천하에 드러내는 것에 두려움을 느꼈던 데서 찾아야 할 것 같다. 자존심이 누구보다도 강했던 그로서는 충분히 그럴 만했다고 보는 것이다.

3막으로 된 이 희곡의 제1막은 주인공(원봉)이 함께 지역의 사회단체에서 일하는 친구와의 불미스런 이야기가 주된 골자이다. 원봉이 돈 문제로 불신임을 당할 뻔했던 이야기를 바둑판의 승패와 관련지어 전개해가고 있다. 거기에 양모와 그 딸이 끼어들어서 친구와의 삼각 애정 문제로 비화되기도 한다. 그러나 1막의 핵심은 주인공이 책임자로 있는 청년회의가 불신임당할 뻔한 내용이라고 볼 수가 있다.

실제로 김우진은 결코 하기 싫었던 재산 관리 회사의 책임자와 함께 목포의 5월회 등 사회단체들에도 깊이 관여하고 있었다. 그 일들

과 관련하여 그가 이 작품에서 말하려고 한 것은 그의 아웃사이더적인 처지였다고 보고 싶다. 모든 것이 귀찮았던 그가 스스로를 '산돼지'로 이미지화한 것은 자신이야말로 적응하지 못해서 버림받아 쓸모도 없고 현실 상황에 저돌적으로 저항하지만 그렇다고 해서 별 소득도 없는 영원한 소외인이라는 점을 강조한 것으로 볼 수가 있다.

2막에 가서는 인생의 최대 걸림돌(?)이었다고 할 부친과 대면한다. 문제는 그가 부친을 어떻게 작품화했느냐가 관건인데, 이는 그가 평소 부친에 대해서 지니고 있던 부정적인 생각과 그로 인하여 극렬하게 대립했던 도덕성 문제 및 역사 현실인식의 차이를 동학혁명에 연결해서 형상화한 점이 흥미롭다. 앞에서도 누누이 언급한 바 있듯이 그가 평소 부친의 탁월한 능력이라든가 나름대로의 앞서가는 생각 등은 존경해 마지않았지만 대지주이면서 철저한 사대부 관료 의식 견지라든가 여러 번의 결혼, 그리고 자의든 타의든 정부의 편에 서서 동학혁명을 탄압한 것에 대하여는 혐오감과 분노까지 갖고 있었다.

선행 연구에서 밝혀졌듯이 "김성규는 1894년 동학혁명을 맞아 고창현감으로 임명되며, 전라감영의 총서(總書)로서 전라감사 김학진을 도와 정부와 농민군 사이의 중재역을 담당하고 자신의 개혁 의지를 실천하기도 하였다. 이러한 점에서 김성규는 개혁적인 인물로서 반봉건적 사상을 지니기도 하였지만, 한편으로는 급진적인 개혁에는 반대하고 김개남을 체포하는 데 주도적인 역할을 하고 그의 처형 시에는 감독관이 되기도 한 이중적 삶을 산 인물"[3]이기도 했다.

그러니까 그가 동학혁명가들이 내세운 민중을 위한 진보적인 강령의 일부에는 어느 정도 공감했지만 그들의 혁명적인 투쟁 방식만

제기를 위한 노력

3 양승국, 앞의 책. 194~195쪽.

은 용납할 수 없었고, 더욱이 그들이 갇혀 있는 형무소의 총서(오늘날의 총무국장?)로서 동학혁명을 탄압하는 위치에 있었다. 그뿐만 아니라 동학혁명의 대표적인 지도자 중 한 사람이었던 김개남을 체포 처형하는 데 앞장섰으니 동학혁명가들의 입장에서 보면 김성규는 분명히 반역자인 셈이다.

그렇다면 김우진의 입장은 어떤가. 전술한 바 있듯이 그는 니체와 베르그송의 생명 사상과 연결되는 버나드 쇼라든가 마르크스, 그리고 스트린드베리 등과 연결되는 표현주의 예술사상에 탐닉한 청년으로서 '부르주아 죄의식'까지 지닌 진보 개혁적 인물이었다. 그가 부친과 충돌하고 결국에는 절연까지 한 것도 바로 그런 사상적 괴리 때문이었음은 두말할 나위 없다. 그가 출가한 것도 궁극적으로는 부친과는 도저히 타협할 수 없었기 때문이었다.

그가 평소 독일의 표현파 극작가 하젠클레버를 좋아하고 특히 대표작이라 할 「아들」을 좋아한 나머지 「출가」라는 글의 맨 끝에다가 「아들」의 대사를 인용했던 것도 주목해야 한다. 왜냐하면 이 작품은 주인공인 (시인의 꿈을 가진) 아들이 그를 이해 못 하는 아버지(내과의사)를 미워하여 총격(銃擊)하려는 순간 아버지가 먼저 쇼크사(死)하는 내용이기 때문이다. 김우진이 그런 작가의 그런 작품을 애호했다는 것은 그 역시 부친을 누구 못지않게 증오하고 있었음을 말해주는 것이다.

그러므로 그가 동학혁명에 공감한 것도 극히 자연스런 일이었고, 따라서 동학혁명 가해자라 할 부친을 증오한 것 역시 이상하지 않다. 그런데 흥미로운 사실은 그가 작품에서는 주인공 원봉을 피해자로 형상화했다는 점이다. 즉 원봉의 부친(박정식)이 동학혁명가이며 그 자신은 그의 유복자로 묘사되었다. 1막 끝에서 주인공은 양모에게 꿈 이야기를 한다. "일전에 내가 어떤 무서운 꿈을 꾼지 아시오? 나

는 어머니만큼이나 아버지도 원망이오. 아버지도! 자기는 동학인가 무엇에 들어가지고 나라를 위해, 백성을 위해, 사회를 위해 죽었다지만 결국은 집안에다가 산돼지 한 마리 가두어놓고 만 셈이야! 반백이 된 머리털이 핏줄기 선 부릅뜬 눈 위에 허트러져 가지고 이를 악물고서는 대드는구려. '이놈 네가 내 뜻을 받아 양반 놈들 탐관오리들 썩어가는 선비 놈들 모두 잡아 죽이고 내 평생소원이던 내 원수를 갚지 않으면…… 흐 흐 흐 흐, 산돼지 탈을 벗겨주지 않겠다'고! 저승에 들어가서라도 그 산돼지 탈이 벗어지지 않게 얼굴에다가 못 박아두겠다고 대어들면서 부젓가락만 한 왜못에다가 주먹만 한 철퇴를 가지고 덤벼드는구려! 아버지 뜻을 받아 사회를 위해 민족을 위해 원수 갚고 반역하라고 가르쳐주면서도 산돼지를 못난이만 들끓는 집 안에다가 몰아넣고 잡아매어 두는구려, 울안에다가 집어넣고 구정물도 변변히 주지 않으면서! 흐흐흐흐! 산돼지 산돼지 산돼지! 자 이 산돼지 얼굴 좀 들여다보구려!"

그의 대사에서 느껴지는 것은 자가당착적인 갈등이다. 그러니까 그가 동학혁명을 탄압했던 아버지를 마치 저항적 운동가처럼 환치시키고 그가 못다 이룬 혁명을 아들이 대신해주도록 하면서도 실제로는 그가 나서지 못하게 막는다고 한 것이다.

2막에 가서는 원봉이 열병을 앓으면서 꿈을 꾸게 되는데, 여기서 동학혁명 현장의 한 장면이 재현된다. 즉 모친이 자신을 임신한 상태에서 관군에게 성폭행당하고 부친은 처형된다. 여기서 원봉은 〈나흐다질 노래〉(막심 고리키 작, 〈밤주막〉의 주제곡)를 부르기도 한다. 밑바닥을 헤매는 노동자들이 부르는 이 노래의 가사는 "밝은 낮도 밤중 같이 감옥은 어둡구나, 귀신 놈의 눈깔이 아 아 아 아 아 철창에서 엿보네. 멋대로 들여다보렴, 어찌 넘나 저 담을 자유가 그리웁지만, 아ー아ー아ー아 쇠사슬은 무거워. 아 아 돌같이 무거운 이놈의 쇠사슬,

줄 귀신 놈의 두 눈깔이 아아–아 아–아 지켜보고 섰구나" 등 3절로
되어 있다.

이 노래는 쇠사슬에 묶여서 감옥에 갇혀 있는 죄수의 공포와 절망
을 묘사한 것이다. 김우진이 평소 좋아했던 이 노래에서 그가 자기
집을 감옥으로 묘사한 일기('In the Prison of home', 1924.6.24.)가 떠오른
다. 그가 스스로 사방이 꽉 막혀버린 절망적 상황에 놓여 있는 것처
럼 느끼고 있었음을 알 수 있다. 따라서 그는 의지할 사람이라 할까
어떤 구원이 절실히 필요했던 것이다. 그런 심중을 달래줄 만한 시
(詩)로서 조명희의 영원한 이데아를 찾아 헤매는 낭만적 경향의 「봄
잔디밭 위에」만 한 작품은 없었을 것 같다.

> 내가 이 잔디밭 위에 뛰노닐 적에
> 우리 어머니가 이 모양을 보아주실 수 없을까
>
> 어린 아기가 어머이 젖가슴에 안겨 어리광함같이
> 내가 이 잔디밭 위에 짓둥그를 적에
> 우리 어머니가 이 모양을 참으로 보아주실 수 없을까
>
> 미칠 듯한 마음을 견디지 못하여
> '엄마! 엄마' 소리를 내었더니
> 땅이 '우애!' 하고 하늘이 '우애!' 하옴에
> 어느 것이 나의 어머니인지 알 수 없어라

조명희의 시가 풍겨주는 것은 복잡한 속세를 떠나 고통 없는 유년
시절로 회귀하고 싶은 심정이라고나 할까.

이런 상황에서 그 자신을 붙잡아줄 사람은 연인(정숙, 윤심덕의 상징
화로 볼 수도 있다)밖에 없다고 생각하여 그녀와 화해를 모색한다. 마
치 괴테의 「파우스트」에서 마지막으로 외치는 "영원히 여성적인 것

이 우리를 인도한다"는 말처럼. 그러나 여기서도 장애가 없지 않았다. 그것은 곧 연인의 과거 문제였다. 그가 작품에서는 정숙이 일본으로 함께 도망쳤다가 돌아온 광은(光殷)이라는 청년을 등장시키고 있지만 이는 사실 윤심덕의 이용문과의 스캔들을 변형시킨 것으로 볼 수가 있지 않을까 싶다. 실제로 김우진은 그런 스캔들이 터졌을 때 윤심덕을 감싸 안았지만 마음속의 깊은 곳으로부터는 무언가 찜찜한 것이 없지 않았을 것이다. 그런 응어리가 이 작품에서 그녀의 애정 도피로 묘사된 것으로 보아야 하지 않을까 싶다.

따라서 그는 이 작품에서 그녀와 화해를 모색하는 한편 그녀로 하여금 오필리아처럼 수녀원에 들어가거나 차라리 여성운동에 나서라고 권유한다.

원(元)　　그러니까 수도원으로나 가랬지.
정(貞)　　수도원 아니라 절간을 간대도 백골만 갖고 어떻게 가나.
원　　　　방향 전환을 해보란 말이야.
정　　　　흥 그렇게도 업수히 여기나!
원　　　　그것이 그렇게도 섭섭하게 들린대도 내 탓이 아니야. 그 귀 탓이지. 정숙이는 여성운동에 몸을 바쳐보구려. 영순이 말과 같이 정숙이같이 백골만 남은 몇백만의 조선 여자를 위해서.

물론 정숙은 원봉에게 원망을 많이 한다. 자신을 평범한 여자로 살 수 없도록 만든 장본인이 바로 당신이 아니냐는 것이다. 이처럼 그는 내면으로부터 솟구치는 생명력도 현실의 벽, 즉 부친과 주변 환경 등에 막혀서 좌절하는 이야기를 해원(解冤)굿 형식으로 정리했다고 볼 수가 있다. 여기서 한 가지 흥미로운 사실은 정숙에게 '수녀원'이나 여성운동을 권한 점인데, 윤심덕이 기독교 신자이긴 해도 가톨릭은 아니기 때문에 수도원은 걸맞지 않다. 이는 결국 그가 셰익스피어의 『햄릿』을 염두에 두고 이 작품을 썼음을 간접적으로 보여주는

것이어서 주목되는 대목이다. 이상에서와 같이 그가 도쿄에서 창작으로 마지막 생명의 불꽃을 태우고 있었던 것이다. 이때의 김우진의 포부에 대해서 도쿄 생활을 함께 했던 홍해성 역시 그의 진정한 속마음은 모른 채 훗날 다음과 같이 회고한 바 있다.

> …(전략)… 고 수산 김우진 군도 생존 시 독일로 가게 되면 연극에 관한 자료와 도서를 구입해 와서는 서울에 예쁘장한 소극장을 하나 건축하고 아담한 연극도서관과 그리고 연극박물관(演劇博物館)을 소극장 근처에 건축하여 무대 예술인들의 연구와 자료에 제공하고 또 교양도 하며 지방 순회 중에 위기에 빠진 극단이 서울에 오면 극장을 무료로 제공하여 다시금 운영자금을 가지게 하고 재출발의 지방 순회에 공연준비가 되어서 소극장을 떠나갈 적에는 전 단원의 얼굴빛이 불그레하고 기쁨에의 미소를 띠우며 용기를 얻어서 출발하도록 하겠다던 동지(同志)……[4]

이상과 같이 그는 원대한 포부를 갖고 희곡과 연극비평을 도쿄에 와서까지 쓰고 있었던 것이다. 여기서 주목되는 부분은 그가 서울에다가 소극장을 짓고 연극박물관과 연극도서관까지 만든다는 것이었다. 그가 타계하고도 100년이 가까워 오는 지금도 없는 연극박물관과 연극 전문 도서관을 1920년대에 만들어보겠다고 했으니 그의 앞선 생각에 경탄을 금할 수가 없다. 그만큼 그는 독일로 출발하기 전까지 대단히 원대한 꿈을 갖고 작품 활동을 하고 있었던 것이다.

김우진의 도쿄 생활과는 달리 서울에서는 반대의 일이 벌어지고 있었다. 그것은 두말할 것도 없이 그의 운명을 끝내 바꾸어놓을 윤심덕의 바쁜 움직임이었다.

4 『조선일보』, 1956.4.7.

운명의 일본행

1925년 겨울 끝자락, 최후의 도전이었던 연극배우의 꿈이 달포 만에 산산이 부서지자 하숙방에 틀어박혀 쓸쓸히 지내던 윤심덕에게 느닷없이 조선총독부에서 전갈이 왔다. 학무국장이 그녀에게 총독부로 잠시 들어오라는 것이었다. 한 번도 그런 일이 없었던 터라서 그녀는 가슴이 덜컥 내려앉는 듯 놀라고 어리둥절할 수밖에 없었고, 두근거리는 가슴을 진정하고 부랴부랴 총독부 학무국장의 사무실로 찾아갔다.

위엄을 잔뜩 부린 학무국장은 처음에는 미소를 머금은 채 그녀의 노래 솜씨부터 추켜세운 뒤에 일본 노래도 불러야 하지 않겠는가라고 본심을 드러냈다. 그녀는 여태까지 일본 노래를 한 번도 불러본 적이 없었다. 독실한 기독교도로서 민족의식이 강했던 그녀가 일본 노래를 부를 리 만무했다.

갑작스런 제의에 그녀가 어이가 없다는 듯 가만히 앉아 있자 학무국장은 그녀에게 '총독부 장학생으로 일본 가서 음악 공부를 하고 왔으면 그에 보답하는 것이 도리가 아닐까'라면서 총독부 촉탁가수로

서 일본 노래를 부르면 조선 사람들도 일본 노래를 따라 부를 것이고, 그렇게 되면 당신도 좋은 대우를 받게 될 것이라고 했다. 최창호는 그의 책에서 "이 시기 조선총독부 촉탁가수가 되면 관직자들이 먹자판을 벌이는 연회장에서 노래를 불러야 하였고 이등박문 놈의 밀정 노릇을 하면서 창녀로 전락된 배정자와 같이 일제 침략자들의 유흥의 희생물이 되어야 하는 것을 피할 수 없었다"고 썼다.

학무국장의 말을 듣는 순간 멍해진 그녀는 불행은 겹쳐서 오는가라고 생각했다. 그녀가 학무국장을 만난 후 '양심상 일본 노래를 부를 수도 없지만 총독부의 촉탁가수가 된다면 그들 관리들의 연회장에 불려다니면서 노래를 불러야 하는 노리개가 되어야 하는 것이 아닌가. 아니다! 그 노릇은 못 한다!'고 결심하고 자살의 길을 택하게 되었다고 최창호가 썼지만(78쪽) 그것은 한 요인은 될 수 있을지언정 궁극적 원인은 아니었다. 여하튼 궁지에 몰린 그녀는 당장 모면할 길을 생각해냈다. 그녀는 학무국장에게 정중하게 말했다. 닛토레코드회사와의 계약을 설명하고 취입한 뒤에 돌아와 생각해보겠다고.[1]

윤심덕의 겹쳐오는 불행과는 달리 그녀의 동생 성덕에게는 그동안 추진해왔던 신대륙에의 유학길이 뚫리는 행운이 찾아왔다. 이화여전 음악과를 나와 그 학교 음악 교사로 눌러앉았던 그녀에게 미국의 명문 노스웨스턴대학으로부터 입학 허가가 났다는 소식이 전해온 것이다. 성덕의 기쁜 소식은 정신적으로 깊은 침체 속에 빠져 있던 윤심덕에게 적잖은 위안이 되었다. 그녀는 모든 희망을 성덕에게 걸고 자신의 미래에 대해서는 모든 것을 포기한 상태였다.

이러한 심정을 눈치챈 언니 심성이 가끔 윤심덕의 하숙방에 찾아와 희망을 불어넣어주고 가곤 했다. 그러니까 심성은 아우에게 당초

1 최창호, 『만족수난기의 연극 2』, 평양출판사, 2002, 76~77쪽 참조.

그녀가 꿈꾸었던 이탈리아 유학을 가면 되지 않겠느냐는 것이었다. 언니의 권유에 윤심덕은 속으로 콧방귀만 뀔 뿐이었다. 그녀는 이미 절망의 늪에서 벗어날 수가 없었다. 자매 간의 정이 누구보다도 두터웠던 그녀는 동생 성덕의 유학 준비를 위해 분주히 뛸 뿐이었다. 미국 대학으로부터 아무리 장학금을 받는다 하더라도 만리타향 유학길에 오르는 동생에게는 무엇보다도 돈이 필요할 것이라 생각했다.

그녀는 전속계약을 맺고 있었던 닛토레코드회사와 더 많은 곡을 취입하겠다고 나섰다. 닛토레코드회사도 그녀의 음반이 잘 팔렸기 때문에 거금 5백 원을 선뜻 내주는 계약을 했다.

그녀가 닛토레코드의 경성지점장이었던 이기세(李基世)의 권유로 대중가요를 취입하기 시작했던 만큼 그 후의 일정도 언제나 이기세가 앞장서서 진행시켰다. 그녀가 특히 자청해서 레코드 취입을 더 하려고 한 것은 성덕에게 돈을 보태주는 것 외에 김우진을 만나기 위한 비용 조달에도 그 목적이 있었다. 김우진이 심덕에게는 알리지도 않고 6월 초에 도쿄에 가 있었다. 그녀는 레코드회사가 있는 오사카에서 취입하기로 하고 목포에 장거리 전화를 걸어 김우진의 도쿄 주소를 물었다. 그러나 목포 집에서 그녀에게 주소를 가르쳐줄 리 만무했다. 그녀는 김우진과 가장 절친했던 조명희를 찾아가 협박조로 도쿄 주소를 알려달라고 강요했다. 그녀도 조명희와는 동우회 순회극단 활동을 함께 했던 동지여서 별 허물이 없었던 사이이니 조명희도 처음에는 잘 말하려 하지 않다가 협박까지 하는 통에 결국 도쿄 주소를 알려주었다.

심덕은 성덕과 함께 7월 17일 부산서 관부연락선을 타기 위해 경성역을 떠났다. 가족으로는 언니 심성만이 경성역에 나왔고 부모는 나오지 않았다. 그리고 평소 가까이 지내던 닛토레코드회사 문예부장 이서구와 이기세, 그리고『동아일보』정치부 기자 남상일(南相一)

등이 배웅을 나왔다. 그때의 정경을 이서구는 다음과 같이 회상했다.

> 모두 즐거운 분위기였죠. 취입 잘 하고 돌아올 땐 선물로 고급 넥
> 타이나 사 오라고 했더니 '죽어도 사 와요?' 하고 말하고는 또 쾌활
> 하게 웃더군요. '그래, 죽으려거든 넥타이나 사서 부치고 죽어' 하고
> 농담을 했거든요. 그러고 보니 그것이 마지막이었습니다.[2]

무더운 여름날인데도 서서히 움직이는 기차를 따라가며 "심덕이,
취입 잘 해야 돼, 마이크 무서워 하지 말구, 실력 발휘하란 말이야!"
라고 외친 이는 닛토 조선 책임자 이기세였다. '알았어요'라는 대답
을 이기세가 들었는지는 몰라도 창 너머로 그녀의 웃는 얼굴은 희미
하게 볼 수가 있었다. 사실 그녀에게 있어 이기세는 그다지 좋은 인
상을 남긴 이는 아니었다. 왜냐하면 그녀로 하여금 대중가요를 취입
토록 권유한 이가 바로 이기세였기 때문이다. 처음 이기세가 그녀에
게 대중가요 취입을 권유했을 때 윤심덕은 '예술가로서 유행가를 취
입할 수는 없다'고 완강하게 거부한 적도 있었다. 물론 그녀가 레코
드 취입으로 생활비를 넉넉히 마련하기도 했지만 다른 한편으로는
한국 음악 사상 최초의 정통 소프라노 가수였던 그녀를 타락(?)시킨
이도 바로 이기세였다는 기억만은 떨쳐버릴 수가 없었던 것이다.

그런저런 생각을 하면서 그녀와 성덕 자매는 부산을 거쳐 7월 20
일 오사카에 무사히 도착했다. 그들 자매는 일단 여독도 풀 겸해서
숙소를 강춘여관(崗春旅館)으로 정하고 며칠 푹 쉬었다. 그리고 각자
서울의 친구들에게 도착했다는 편지를 썼다. 윤심덕은 평소 친밀하
게 지냈던 이기세의 부인 박월정(朴月庭)에게 다음과 같은 내용의 편

2 이서구, 「연예수첩 반세기」, 『동아일보』, 1973.2.1

지를 보냈다.

> 나는 대판(大阪)서 27, 8일쯤에 동경으로 가겠소이다. 동경 가서 재미가 깨 쏟아지듯 하며 놀고 오고…… 나는 어디 가든지 밥은 사 먹는 사람이니까 말이지요. 지구상 어디에서든지 재미만 있으면 오래 머물겠소이다. 당신들은 어디로 가시오. '어디로 갈 테요. 아무래도 산이나 바다겠지요? 나에게는 산도 바다도 필요치 아니 하니까……'
>
> 청컨대 두 분이 여름 동안에 많은 재미를 보시고……

그리고 그들 자매는 닛토레코드회사를 방문하여 취입 연습을 했다. 성덕의 피아노 반주에 맞춰보아야 했기 때문이다. 성덕의 피아노 솜씨가 워낙 뛰어났기 때문에 단 몇 번에 척척 들어맞았다. 그런데 연습 과정에서 문제가 생겼다. 〈사(死)의 찬미(讚美)〉를 맞춰보는 과정에서 성덕이 눈물을 흘리면서 심덕에게 "언니, 왜 큰 희망을 갖고 멀리 떠나는 나에게 그런 노래를 들려주느냐"고 불평한 것이다.

그러한 상황에서 따라서 그녀는 성덕의 피아노 반주로 계약한 26곡을 취입했다. 그런데 26곡이 끝나자 윤심덕은 우치다(內田) 닛토회사 간부(당시 사장은 森下辰之助였음)에게 간청하여 한 곡을 더 취입하자고 했다. 회사 측에서는 대환영이었다. 그것이 〈사의 찬미〉임은 두말할 나위 없다. 당시 레코드판은 앞뒤에 한 곡씩 녹음했으므로 14장을 취입한 것이다. 그때 취입한 곡목은 〈사의 찬미〉를 위시하여 〈사우〉 〈옛 꿈〉 〈다뇹강〉 〈기러기〉 〈파우스트노엘〉 〈푸른 갈릴리〉 〈김치 깍두기〉 〈공중유성(空中有聲)〉 〈켄터키 옛집〉 〈불어라 봄바람〉 〈자비하신 예수〉 〈평안히 쉬나〉 〈싼타크로스〉 〈싼타루치아〉 〈꾀꼬리〉 〈언제나 돌아오리〉 〈추억〉 〈꽃과 벌〉 〈봄 나비〉 〈쟈라메라〉 〈어여쁜 새악시〉 〈나를 부르신다〉 〈배 떠나간다〉 〈나는 곱지〉 〈시들은

방초〉〈부활의 기쁨〉 등 27곡이었다. 이는 그녀가 국내에서 취입한 〈빵긋 웃는 월계꽃〉〈매기의 추억〉〈사랑스러운 클레멘토〉〈너와 나〉 〈아, 그것이 그 사람인가〉〈망향가〉〈어머님 부르신다〉〈데아브로〉 등 10여 곡과 함께 40여 곡에 가까운 것이다. 이 점에서 그는 분명히 세미클래식과 대중가요의 선구자이기도 했던 것이다.

취입한 곡은 대체로 찬송가풍과 이탈리아의 서정적인 가곡을 편곡한 것이 주류였다. 주제는 회고조가 가장 많고 사랑과 이별, 그리움 등이 대체적인 주제였다. 이는 그녀의 심중을 잘 나타내주는 것이기도 했다. 그녀의 레퍼토리 〈언제나 돌아오려나〉를 위시해서 그가 취입한 주요 작품의 가사를 대강 옮겨보면 다음과 같았다.

언제나 돌아오려나

(1)
사랑하는 나의 친구
언제나 돌아오려나
썩은 나뭇가지에
꽃이 필 때에 돌아오려나
일구월심 너희들은
나의 맘에 그렸다.
사랑하는 나의 친구
언제나 돌아오려나

(2)
나의 사랑하는 친구
어데로 향해 갔느냐
춘삼월 호시절을 만나
다시 돌아오려느냐
일후에 천당에 가서
나와 함께 만나려느냐

사랑하는 나의 친구
언제나 돌아오려나

평안히 쉬나

 (1)
이 세상에 근심된 일 많고
참 평안을 몰랐고나
내 주 예수 날 오라 하셨으니
곳 평안히 쉬리로다

 (2)
이 세상에 곤고한 일이 많고
참 쉬는 날 없었고나
내 주 예수 날 사랑하셨으니
곳 평안히 쉬리로다

 (3)
이 세상에 죄악 된 일이 많고
참 죽을 일 쌓였고나
내 주 예수 날 면해주셨으니
곳 평안히 쉬리로다

(후렴)
주 예수의 기구하신 은혜로다
참 기쁘고 즐겁고나
그 은혜를 영원히 누리겠네
곳 평안히 쉬리로다

불어라 봄바람

불어라 봄바람 솔솔 불어라

산 넘고 물 건너 불어오너라
나무그늘 밑에 잠자는 아기
깨이지 말고서 곱게 불어라

따뜻한 동산에 노곤히 누어
나비 떼와 함께 꿈꾸며 잘 때
애처로이 그 잠 깨이지 말고
가만히 솔솔 불어오너라

잔잔한 시냇물 졸졸 흐르고
높고 맑은 공중엔 종달새 울 제
꽃 속에 잠들어 꿈꾸는 아기
깨이지 말고서 곱게 불어라

해마다 변찮고 피는 저 꽃들
나비와 벌들의 동무가 되어
솔솔솔 불어오는 봄바람에
한데 얼키어서 춤추며 논다.

기러기

(1)
원산(遠山) 석양 넘어가고, 찬이슬 올 때
구름 사이 호젓한 길, 짝을 잃고 멀리 가
벽공(碧空)에 높이 한 소래 처량
저 포수(捕手)의 뭇 총때는, 너를 겨양해

(2)
산남산북(山南山北) 네 집 어데, 그 정처 없다
명사십리 강변인가 청초(靑草) 욱은 호수인가
너 종일 훨훨 힘써서 찾되
네 눈앞에 태산준령 희미한 길 만리라

(3)
만리장천(萬里長天) 먼 지방에 뭇 고난(苦難) 지나
난일화풍편(暖日和風便)한 곳에, 쉴 데 또한 많도다
너 낙심 말고 힘껏 날아라
엄동 후엔 양춘(陽春)이요 고생 후엔 낙(樂)이라

시들은 방초

(1)
쓸쓸할손 가을강가 마른 갈디리
서글플손 가을벌판 마른 갈디리
이내 몸은 외로워라 이 세상에서
꽃도 없이 슬어지는 마른 갈디리

(2)
죽음이나 살음이나 말 물어보자
흘러가는 저 강물과 무엇이 달라
이 내 몸은 나루 목에 물나들었어
거로배 상공으로 그대로 살지

(3)
이 내 몸은 넓은 벌판 꽃진 갈디리
당신 손에 어여삐 꺾어 지이다
아침저녁 처마이슬 고이 받아서
당신 방을 쓸어주는 마른 갈디리

다늅강

붉은 노을은 달빛을 가리고
도화강변(桃花江邊)에 나비 떠 있는 곳
흐르는 물결 꽃 바다 이루고
지저귀는 새 여기가 다늅강

(후렴)
여기여차 배를 저어
달그림자 깨여치며
은파연월(銀波煙月) 일엽편주

피리 소리는 바람결에 오고
구름 빗긴데 물결 흔들린다.
이배 그칠 곳 알아 무엇하리
은하수까지 저어 가리로다

꾀꼬리

아름답고 맑은 꾀꼬리 소리
원근 산촌에서 들리는구나
천기 청명한데 짝을 찾아서
화답하는 노래 더욱 좋고나

(후렴)
꾀꼴새야 꾀꼴새야
네 소리가 묘하다
꾀꼴새야 꾀꼴새야
네 소리가 처량하다
종일토록 너를 찾아
네 소리에 반하니
자연계의 음악가는
너뿐인가 하노라

아름답고 맑은 꾀꼬리 소리
앞뒤 동산에서 들리는구나
철쭉꽃이 피고 버들잎 날 때
이리저리 날며 노래 부른다.

공중유성

(1)

광명한 아침 해가
동편에서 떠올 때
청아한 음악 소리
은은하게 들리네
그 노래에 반하여
기울이고 들을 때
비파 타는 곡조는
무한 기쁜 곡졸세

(2)

금빛 같은 광선이
천지만물 비칠 때
유창한 음악 소리
풍편으로 들리네
사랑하는 그늘에
누워 있는 노동자
음악 소리 향하여
감사함을 드리네

(3)

황혼의 저문 빛이
산천초목 덮을 때
쾌락한 음악 소리
반향하여 들리네
사랑하는 영혼을
천사들이 옹위코
기쁜 노래 부르며
천상으로 향하네

은우(恩友)

내 사랑하는 친구
어데로 갔느냐
내 너를 생각하니
다시 돌아올 것 같도다
너 어데서 자느냐
산이냐 들이냐
네 무덤 그 위에는
기쁜 때의 노래 소리 들린다

(후렴)
기쁜 새의 노래를
네 무덤 위에 울고 있는
기쁜 새의 노래를 노래를
네 영혼인들 알아듣느냐

내 사랑하는 친구 내 사랑 내 사랑
따뜻한 봄바람은 너를 위해
다시 불어 오도다
봄날은 또 왔구나
그 기쁜 새 돌아와서 너를 위해
맑은 노래 부른다

추억(追憶)

세상은 늙어가고
또 사랑은 식어간다
그 꿈꾸던 재매도 볼 수 없고
내 친구도 간 곳 없다
내 친구들 만나려고
나 종일 노래한다

내 친구들 만나는 그 때에
내 소원 거기로다

(후렴)
사랑 — 내 사랑
내 소원 거기뿐이라.
내 친구 만나는 그 때에
사랑 — 내 사랑
만나는 그때
내 소원은 내 것

세상은 늙어가고
또 사랑은 식어간다
그 꿈꾸든 재미도 볼 수 없고
내 친구도 간 곳 없다.
그 추웁던 겨울날도
꽃 봄이 되리로다
내 친구의 음성만 들어도
곳 명랑하리로다.

김치깍두기

저 건너 말 김첨지 두 양주가
아침밥을 먹는데
그 영감이 마누라를 돌아보며
이것 맛 좀 보소
그 마누라가 영감을 마주 보며
그것 참 맛 좋소
김치 깍두기 참 맛 좋쇠다
김치 깍두기 참 맛 좋쇠다
김치 깍두기 참 맛 좋쇠다
만반 진수 차려놓고

김치 깍두기 없으면 아조 맛없네
우리 먹는 이 음식
사랑 맛보담도 아주 맛 좋소

부활의 기쁨

(1)
내 주 오늘 부활했네…
…하하하하 할렐루야
천사들이 노래하네…
…하하하하 할렐루야
너의 기쁨 높이어…
…하하하하 할렐루야
천지 서로 화답하네…
…하하하하 할렐루야

(2)
지킨 군사 헛되었네…
…하하하하 할렐루야
지옥문을 깨치셨네
…하하하하 할렐루야
죽음의 힘 헛되네…
…하하하하 할렐루야
죽음의 힘 헛되네…
…하하하하 할렐루야
천당문을 여……셨네
…하하하하 할렐루야

(3)
우리 님군 부활했네…
…하하하하 할렐루야
사망에서 일어났네…

…하하하하 할렐루야
돌아가신 주께서…
…하하하하 할렐루야
우리 영혼 구속했네…
…하하하하 할렐루야

⑷
주의 인도하심 따라
…하하하하 할렐루야
기쁨으로 좇치겠네
…하하하하 할렐루야
무덤에서 나올 때…
…하하하하 할렐루야
주와 같이 살겠네
…하하하하 할렐루야[3]

　이상 소개한 대표적인 노래 가사에서 느낄 수 있는 것은 대체로 서정적이고 종교적이며 감상적이었다는 점이다. 이는 사실 1920년 대 전반의 사회 분위기라고도 볼 수 있는 낭만적이고 염세적인 풍조와도 닿아 있다. 그렇게 볼 때 노래 가사의 상당 부분은 윤심덕의 자작시 같다는 생각도 든다. 가령 그녀의 마지막 절창이었던 〈사의 찬미〉가 그 한 예이다. 그것을 4절까지 모두 소개하면 다음과 같다.

⑴
광막(廣漠)한 황야에 달리는 인생아
너의 가는 곳 그 어디냐
쓸쓸한 세상 험악한 고해에
너는 무엇을 찾으려 가느냐

3　『일본타임스』, 1926년 10월호.

(후렴)
눈물로 된 이 세상이
나 죽으면 고만일까
행복 찾는 인생들아
너 찾는 것 서름

(2)
우는 꽃과 웃는 저 새들이
그 운명이 모두 다 같으니
생에 열중한 가련한 인생아
너는 칼 위에 춤추는 자로다.

(3)
허영에 빠져 날뛰는 인생아
너 속였음을 네가 아느냐
세상의 것은 너에게 허무(虛無)니
너 죽은 후에 모두 다 없도다.

(4)
잘 살고 못 되고 찰나의 것이니
흉흉한 암초는 가까워오도다
이래도 일생 저래도 한 세상
돈도 명예도 내 님도 다 싫다.

(5)
록수청산은 변함이 없건만
우리 인생은 나날이 변했다
이래도 한 세상 저래도 한 세상
돈도 명예도 사랑도 다 싫다[4]

4 5번은 최창호, 앞의 책, 78쪽에 게재되어 있음

1920년대 페시미즘의 극치를 표현한 듯한 이 노래는 1880년에 루마니아 출신의 이오시프 이바노비치 작곡의 〈다뉴브강의 잔물결〉에다가 윤심덕의 자작시를 붙인 것이라는 사실은 생전의 그녀와 친했던 이서구가 증언한 바 있다. 그것은 「연예수첩 반세기」를 쓴 바 있는 『동아일보』 이길범(李吉範) 기자가 이서구에게서 확인한 바 있다.

> 이서구 씨는 〈사의 찬미〉의 작사자가 미상이라는 일부 주장에 대해 윤심덕 본인의 작사가 틀림없다고 토를 달았다.[5]

이서구의 증언이 없더라도 그 가사는 내용으로 미루어 보아 윤심덕의 자작시인 것을 누구나 짐작할 수 있다. 실제로 그녀는 독서광이라 할 정도로 평소 책을 많이 읽은 음악가였다. 주로 문학 서적과 철학 서적을 읽었으며 다이쇼 시대뿐만 아니라 메이지 시대의 문학 작품들도 즐겨 읽었으며 특별히 아리시마 다케오의 산문을 좋아했다. 그렇기 때문에 아리시마 다케오가 1923년에 유부녀였던 하타노 아키코(波多野秋子)와 갑자기 정사했을 때 크게 충격을 받았다. 마침 인기의 절정에 있었던 시기여서 가볍게 지나가긴 했지만 그때의 충격은 그녀에게 은연중 가슴속 응어리처럼 흔적이 남아 있었다.

그녀는 철학책도 즐겨 읽었는데, 주로 우울한 키르케고르의 염세주의에 심취해 있기도 했다. 가령 〈사의 찬미〉만 보더라도 어디 한 구석도 희망적인 부분이 없을 정도로 이름 그대로 절망과 비탄의 끝자락에서 죽음만을 바라보고 있는 내용이 아닌가. 특히 그녀가 마지막으로 도전했던 극단 토월회에서의 배우 실험마저 실패한 이후 이 땅에서 더 이상 버틸 힘이 없었던 것이다. 따라서 그녀는 죽음을 자

327

윤심덕의 죽음

5 이길범, 「연예수첩반세기」, 『동아일보』, 1973.2.14.

신의 영혼만이라도 구원하는 길로 생각하고 남모르게 그런 깊은 심
중을 시로 정리한 뒤 평소 좋아했던 이바노비치의 곡을 빌려다가 음
악가답게 슬픈 노래로 다듬어왔던 것이다. 일찍이 대중음악평론가
황문평도 그 노래와 관련하여 "발성을 가곡을 부르는 창법으로 리듬
과 원래 3박자의 것을 4박자로 변형시켜서 애절한 분위기를 자아내
도록 했다"[6]고 쓴 바 있다.

　그녀가 닛토레코드회사에서 마지막 취입곡으로 〈사의 찬미〉를 제
시하고 노래를 부르던 정경은 처절하기까지 했다. 왠지 그녀는 몹
시 침통했고, 평소의 대범한 그녀답지 않게 자주 울곤 했다. 그녀뿐
만 아니라 동생 성덕도 마찬가지였다. 그럴 수밖에 없었던 것이 그녀
가 경성역에서 선물로 넥타이를 사 오라는 이서구에게 '죽어도 사 와
요?'라고 슬쩍 던진 말은 이미 어떤 놀랄 만한 무엇인가를 결심한 처
지였음을 암시한 것이었는데, 예민한 동생 성덕은 그런 언니와의 이
별을 못내 애통해했다. 그때의 취입 광경은 당시의 잡지에 다음과 같
이 기사화되어 있다.

　　예술은 그들을 울렸다. 아우는 피아노 건반 위에 떨어지는 자기의
　눈물을 씻으려고도 않고 그대로 문득 고개를 돌려 독창하는 언니를 바
　라보았다. 그때는 마치 약속이나 하였던 것처럼 형도 노래를 부르며
　눈물 고인 눈으로 아우를 바라보고 있었던 것이다. 취입이 끝난 후,
　　'언니 왜 울었수?'
　　'넌 왜 울었니!'
　　서로 묻기만 하고 울은 까닭을 대답 못 하는 그들의 마음! 이제 떠
　나면 이 땅에서는 다시 보지 못할 줄을 아우는 몰랐어도 언니는 알
　았던가. 아우도 그 영혼은 그럴 줄을 알았던가. 아니 서로 다 영혼만

6　황문평, 「死의 찬미와 윤심덕(尹心悳)」, 『인물로 본 연예사― 삶의 발자취1』,
　　도서출판 선. 1995.

이 안 일이던가. 부질없는 세상은 다 그를 시비하여도 아우만은 그 날 그 일을 기념으로 찍은 이 사진을 볼 때마다 가슴에 피어나는 서름의 안개를 걷을 길이 없을 것이다. 그리고 또 그 솟아오르는 동기의 정을 막을 수가 없을 것이다.

이상은 성덕이 미국 유학을 갔다 와서 언니 윤심덕을 회상하는 사진을 해설하면서 레코드 취입 때의 정경을 곁들여 설명한 글이다. 그녀는 레코드가 나오자마자 그것을 소포로 서울의 이기세에게 부쳤다. 그리고 레코드와는 따로 이서구와 남상일에게도 약속한 대로 넥타이를 사서 부쳤다. 그녀는 일본에 가서 자기 할 도리를 다한 것이다. 따라서 레코드는 7월 말께 이기세에게 들어갔고 넥타이는 한참 뒤에 전달되었다. 그것이 훨씬 뒤에 전달되었다는 것은 이서구의 회고를 인용한 이길범 기자의 다음과 같은 기사에서 확인할 수 있다.

8월 10일경 이서구 씨와 남상일 씨에게는 소포가 하나씩 배달돼 왔다. '그게 바로 윤(尹)이 보낸 넥타이였지요. 갖가지 감회가 가슴을 찔렀는데 차마 매고 다닐 수가 없어 장롱 속에 넣어뒀어요. 피난 통에 까맣게 잊었었는데 작년에 책을 정리하다 책갈피 속에서 이 넥타이를 찾아냈어요.' 파란 실크 넥타이인데 이서구 씨는 결국 47년 동안을 보관하고 있었다는 이야기다.[7]

7 이길범, 앞의 글.

도쿄 유학 시절 김우진의 일기

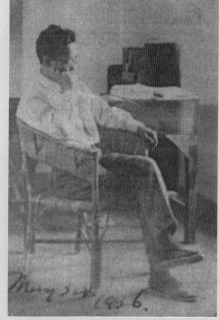

김우진 자화상

김우진이 조명희에게 보낸 편지

김우진 친필원고
「조선말 없는 조선문단에 일언」

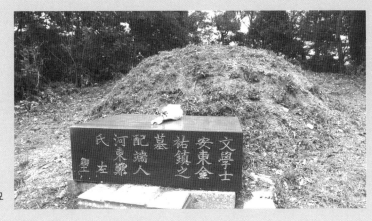

김우진 초혼묘

4

많은 사람들이 그녀의 정사에 대해서 왈가왈부하고 비판 매도 일변도였지만, 전술한 바도 있는 것처럼 아무도 그들의 죽음의 진정한 의미를 알지는 못했다. 그렇기 때문에 그녀의 죽음을 살아 있을 때 그녀에게 퍼부었던 스캔들과 연결시켜서 탕녀의 에고이즘 정도로 보려 한 것이 사실이었다. 아니면 막연하게 로맨틱한 정사 행위로 보려 한 것이다. 선구적인 젊은 지성들이 견고한 시대의 벽을 뚫지 못하고 좌절한 경우로 본 사람은 그의 가족과 친구 등 극소수였다.

투신

윤심덕은 오사카의 강춘여관에 묵으면서 하나하나 정리를 해나가고 있었다. 취입한 레코드와 부탁받은 이서구, 남상일의 넥타이를 부친 다음에는 서울의 하숙집 주인에게 편지를 내어 책상 정리를 부탁하고 사주, 글본 등 모든 것을 태워달라고 부탁했다. 또한 갖고 있던 대부분의 돈을 미국으로 떠나는 성덕에게 주기도 했다. 그녀가 이렇게 하나하나 자신의 주변 정리를 하고 있었는 데도 동생 성덕은 불길한 예감만 느꼈을 뿐 언니의 평소 호탕한 성격만 믿고 자살 같은 것은 전혀 눈치를 못 챘다.

헤어지기 전날 밤 두 자매는 베갯머리를 맞대고 이런저런 가정사와 추억담 같은 이야기를 주고받았다. 그러면서 그녀는 성덕에게 사랑에 대한 자기의 신념을 토로했다. 자기가 김우진을 지극히 사랑한다는 것과 사랑은 아낌없이 주는 것이지만 사랑의 본체는 아낌없이 빼앗는 것이라면서 다음과 같이 토로했다.

"나의 경험이 나에게 고하는 바에 의하면 사랑은 주는 본능이 아니라 빼앗는 본능이며 방사하는 에너지가 아니라 빨아들이는 에너지

인 것이다."

"그럴까? 그것은 극히 이기적인 사랑이 아니우? 예수님께서는 베푸는 것으로 말씀하셨잖우?"

"그렇지 않아, 아메바가 촉지를 내어 몸 밖의 먹이를 끌어들여 마침내 그것을 자신의 단백질 중에 동화시켜버리듯이, 나의 개성은 끊임없이 외계를 사랑으로 동화시켜버림으로써만이 생장하고 완성되어가는 거야."

전술한 바도 있는 것처럼 그녀는 많은 토지를 소작인들에게 무상으로 내주고 사랑하는 유부녀와 정사까지 한 아리시마 다케오의 애정관에 심취해 있었다. 사실 그녀는 김우진의 권유로 아리시마 다케오의 책을 읽게 되었지만 나중에는 윤심덕이 더 좋아했고, 특히 에세이풍의 『아낌없이 사랑은 뺏는다』라는 책에 푹 빠져 있었다. 따라서 그는 죽는다는 것은 곧 한 사람의 나그네가 영겁의 길을 가는 것이란 생각과 함께 '붙잡았다고 생각한 것이 잠깐 동안의 그림자에 지나지 않는 것을 깨닫게 되는 것은 입맛 쓴 일'이라면서 자신의 처지를 '사막의 모래 속에 눈만을 묻고 사냥꾼으로부터 자신의 모습을 완전히 숨겼다고 믿는 타조의 신세와 같다'고 생각하고 있었다.

그러면서 그녀는 김우진과 인생의 마지막 승부를 걸겠다는 결심을 굳혀가고 있었다. 특히 그녀는 인생의 모든 것을 걸고 있던 김우진이 자꾸만 자신을 떠나가고 있는 것이 아닌가 하는 의구심도 순간순간 여자의 직감으로 느끼곤 했었다. 그럴 수밖에 없는 것이 김우진이 궁극적으로 자신과 결혼할 수도 없는 처지인 데다가 그의 장래조차 불가측의 상황으로 흘러가고 있었으므로 자신이 짐만 될 수가 있다는 생각을 했기 때문이다. 그녀가 김우진에 더욱 매달린 이유도 바로 그런 상황과 무관치 않았다.

이러한 윤심덕과는 달리 유학의 꿈에 들떠 있던 성덕은 미국으로

떠날 준비에 여념이 없었다. 성덕은 고베(神戶)에서 배를 타기로 했었다. 그런데 여권에 붙어 있어야 할 학교장 발행의 장학증서가 빠져 있었다. 성덕은 서울 집으로 급히 전보를 쳐서 빨리 보내달라고 독촉하고는 출발 지점을 요코하마(橫濱)로 옮겨야 했다. 다행히 며칠 뒤 서울 집으로부터 장학증서가 와서 배로 출발할 수 있게 되었다.

성덕에게는 언니 윤심덕과 이별해야 되는 시각이 다가오고 있었다. 성덕의 떠날 시간이 차츰 다가오자 이상스럽게 윤심덕은 더욱 마음을 못 잡고 안절부절못했다. 그러다가 다시 안정을 찾은 그녀는 신대륙을 향해 떠나가는 아우 성덕에게 작별의 말을 건넸다.

"성덕아, 사랑한다. 너는 크게 성공할 것이다. 우리가 넉넉하지는 않아도 착하고 신앙심 깊은 부모에게서 태어나 음악가로서 여기까지 왔는데, 이제 너는 희망의 나라를 향해 떠나가고 나는 절망의 나락을 향해 가야겠구나. 그래 잘 가거라, 항상 몸조심하구. 꼭 성공하고 너만은 인생을 멋지게 살거라. 부모님을 항상 불쌍히 여겨라."

그녀는 성덕을 끌어안고 깊은 한숨을 쉬고는 엉엉 소리 내어 울었다. 그런 언니 심덕을 넋 놓고 멍하니 바라보고 있던 성덕 또한 어이가 없는 듯 아무 말도 못 하고 따라 울고만 있었다. 윤심덕은 말없이 가방에서 얼마인지 나머지 돈을 몽땅 털어서 성덕에게 주고 마지막으로 10여 년 동안 끼고 있던 은반지마저 손가락에서 빼어 성덕의 손가락에 끼워주고는 힘껏 껴안아주자 성덕은 짐을 들고 요코하마를 향해 집을 나섰다.

성덕이 떠난 뒤 윤심덕은 마침 자신을 찾아온 닛토레코드의 우치다 간부에게 혼잣말 비슷하게 알 듯 모를 듯 이상한 소리를 지껄이기도 하고 독백 같은 것도 했다. 그러던 그녀는 우체국으로 뛰쳐나가 도쿄에 먼저 와 있던 김우진에게 느닷없이 '즉각 자기에게 오지 않으면 자살해버리겠다'는 충격적인 전보를 쳤다(8월 1일). 일본에 온 것

도 모르고 있던 김우진은 전보를 받고 깜짝 놀랐고, 또 전에는 한 번도 말한 적이 없던 자살 운운하는 전보 내용에 더 한층 당황했다. 놀란 김우진은 이튿날 함께 지내고 있던 친구 홍해성에게 알리고 곧장 오사카로 떠났다. 그때의 상황에 대해서 홍해성은 뒷날 다음과 같이 생생하게 회상했다.

> 일본 오사카 모 축음기 회사에 취입하러 간 수선(水仙, 윤심덕의 아호)에게서 뜻밖에 자살하겠다는 전보가 왔군요. 수산(水山, 김우진의 또 하나의 아호)은 그 전문을 읽고 곧 자동차로 도쿄역으로 나가는 길에 차내에서 나에게 말하기를 자기가 가서 말리지 못할 때는 내게다 타전(打電)할 테니 오사카로 와달라면서 인간일생 삼난중(三難中)에 여난(女難)이 제일 난관이니 서로 조심하자느니, 또 조반 전(朝飯前) 흡연은 그 해독이 극심하니 피우지 말아 달라느니, 힘차게 살아가자느니……
> 자동차가 서천(西天)을 등지고 가노라니 차내후창(車內後窓)에 비치는 석양 노을이 찬란한 황금빛깔로 물들인 구름장을 뒤로 바라보면서 어린 아기처럼 기뻐 뛰며 즐거워하던 그 모습은 지금도 나는 석양 놀을 볼 때마다 수산 군(水山君) 생각이 나고 외롭고……[1]

이상과 같은 홍해성의 회상처럼 솔직히 김우진이 그처럼 삶의 환희에 넘쳤었는지는 알 수가 없다. 만약 그가 윤심덕의 전보를 받고 기뻐했다면 그것은 순전히 이역의 외로움 속에서 오랜만에 애인을 만난다는 기쁨이었을 것 같다. 여하튼 김우진은 도쿄역에서 홍해성과 작별하고 오사카의 윤심덕에게 황급히 달려갔던 것이다. 그들은 그토록 사랑했으면서도 각자가 겪은 복잡한 생활과 아픔 때문에 실로 한참 만의 만남이었다. 따라서 그들의 이역에서의 만남은 매우 극

1 홍해성, 「최후의 대화와 회상」, 『조선일보』, 1956.4.9.

적이었던 것만은 사실이었다. 그들은 사랑에 불탔고 수없이 밀어를 나누었으리라.

김우진을 만난 이튿날 윤심덕은 그와 함께 쫓기듯 오사카를 떠났다. 그때의 정황을 박철혼은 다음과 같이 썼다.

도쿄에 있는 김우진은 윤심덕을 찾아 대판에 와서 윤심덕의 형제가 묵고 있는 강춘여관에서 윤심덕과 하룻밤을 묵은 후에 김우진과 윤심덕은 윤성덕 양이 배를 타는 것도 보지 아니하고 조선으로 온 것이라는바, 이미 소개한 바와 같이 윤성덕 양은 미국 가는 여행권에 장학금 오백 불씩을 해마다 보내주겠다는 교장의 증명서가 빠져서 처음에는 고베(神戸)에서 배를 타려 하였다가 그것을 타지 못하고 경성에 있는 자기 집에다가 편지하여 증명서를 맡아 보내라 한후 요고하마에서 증명서 오기를 기다려 그것을 가지고 지난 사일에 배를 타려 하였던 것이다.

윤 양은 창해만리(蒼海萬里)에 염려되는 항해를 하는 아우의 떠날 날을 하루를 남겨놓고 그의 아우의 가는 것도 보지 않고 닛토 회사의 우치다(內田) 씨에게 부탁 한 마디를 남겨놓고 자기는 사랑하는 사람과 손의 손목을 잡고 삼일 새벽에 오사카시(大阪市)의 졸린 듯한 등불들이 고요한 안개 속에 희미히 비추는 속에 그곳을 떠나 시모노세끼(下關)를 향하였던 것이다.

그런데 그는 오사카를 출발하기 전에 닛토 회사에 있는 전내 씨를 보고 이 얘기 저 얘기 하던 끝에 이번에 자기는 돈도 쓸데없고 의복도 필요치 않는 낙원국(樂園國)을 찾아 여행을 하겠다는 등 밤에 연락선을 타려면 오사카서 몇 시 차를 타야 밤에 출범하는 연락선과 접속(接續)이 되느냐는 등 여러 가지 이야기를 하고 나중에는 밤에 연락선 갑판에서 산보를 하여도 상관이 없느냐는 등 수정같이 맑은 달 밝은 밤보다는 금강석 가루를 뿌린 듯한 별들의 반짝이는 것을 쳐다보며 가는 바람에 한없이 부딪치는 쇠잔한 물결소리를 듣는 것이 매우 좋겠다는 등 말끝마다 애상(哀傷)이 흐르는 듯한 이야기를 하였었다 한다. 그러나 그 말을 듣는 전내 씨나 또는 그의 아우 윤성

덕 양도 그가 죽으려니 하는 생각은 꿈에도 깨닫지 못하였던 것이
다.[2]

　이상과 같은 글에서 확인할 수 있는 바와 같이 그녀는 이미 죽을
결심을 했던 것 같다. 한편 김우진의 경우 목포에 있을 때는 죽음을
때때로 생각했던 것도 사실이었지만 도쿄에 와서는 힘차게 거리를
활보하는 수많은 사람들을 목도하면서 어느 정도 마음의 안정을 찾
고 유학 꿈에 젖어 있었다. 그런 김우진을 만난 그녀는 삶의 최후를
직설적으로 암시하게 된다. 이에 당황한 김우진은 그녀에게 다시 한
번 깊이 생각해볼 것을 촉구했다. 그러나 그녀의 결심은 이미 요지부
동이었다. 솔직히 삶의 출구가 없다는 것이었다. 김우진이 생각할 때
도 그녀는 그럴 만했다. 성악가로서도 배우로서도 실패한 데다가 귀
국하면 조선총독부의 촉탁가수로서 활동할 수밖에 없는 처지의 그녀
에게 무슨 희망이 있겠나 싶었다.

　그런 상황에서 김우진 역시 자신을 냉철히 되돌아보지 않을 수 없
었을 것 같다. 여비만 달랑 들고 일본에 와서 친구 홍해성의 집에 얹
혀서 지내는 처지에 부친의 신세를 지지 않고 어떻게 독일 유학을 떠
날 수 있단 말인가. 그러나 더 중요한 것은 다시는 부친의 신세를 지
지도 보지도 않겠다고 선언하고 가출한 처지가 아니던가. 실제로 그
가 가출을 한 것도 화합할 수 없는 부친과의 영별(永別)을 결심해서
였지 않은가. 처지가 윤심덕과 달랐지만 상황은 비슷했다.

　진퇴양난의 김우진이 강렬한 그녀의 흡인력 속으로 빨려 들어간
것은 어찌 보면 극히 자연스런 것이었을지도 모른다. 이런 상황에서
그는 분명히 홍해성에게 말한 대로 일생 최대의 여난에 봉착한 셈이

2　박철혼, 앞의 책, 47~48쪽.

된 것이다. 따라서 이때부터 마음 여린 김우진은 그녀에게 고스란히 끌려다니는 꼴이 되었다. 마치 강렬한 자석에 쇠붙이가 무기력하게 붙어 다니는 것과 같다고나 할까. 그 인력은 곧 사랑과 불가항력의 가정사였음은 두말할 나위 없다.

그들은 오사카에서 재회한 다음에 시모노세키(下關)에서 밤중에 떠나는 관부연락선인 창경환(昌慶丸, 당시 보도는 덕수환)에 몸을 실었다. 8월 밤의 찌득찌득한 갯내음과 기름 냄새가 코를 찌르는 항구에서 두 사람은 희미한 불빛 속에서 손을 맞잡고 떠날 시간을 기다리면서 서성거렸다. 1926년 8월 3일 밤이었고 음력으로는 그믐이 가까워오고 있었다. 그런데 묘하게도 이들이 떠나기 몇 시간 전에 동생 성덕은 요코하마에서 미국으로 떠나는 배를 탔던 것이다. 그러니까 묘하게도 언니는 죽음의 귀국선에, 동생은 희망의 출국선에 각기 타고 있었던 것이다. 전날까지만 해도 그렇게 사이가 좋았던 이들 자매가 영별하리라는 것은 윤심덕 자신밖에 아무도 몰랐던 것이다.

밤 8시 창경환의 출발의 뱃고동은 언제나 그렇듯 구슬프게 울렸다. 이제 창경환은 서서히 시모노세키의 희미한 밤 등불을 뒤로 하며 항구를 벗어나 부산을 향해서 점차 속도를 내고 있었다. 한 시간도 되지 않아 항구의 불빛은 이들의 시야에서 곧바로 사라졌다. 대신 파도 소리와 쏟아지는 별빛만이 찬란하게 빛나고 있었다.

뱃머리를 치는 파도 소리와 물소리가 뒤섞여 이상한 화음을 빚어내는 밤바다를 뚫고 관부연락선 창경환은 질주하고 있었다. 그들은 시간이 흐를수록 손만 꼭 잡은 채 침묵을 지켰다. 그녀는 아무 말 없이 김우진을 끌고 갑판으로 나갔다. 찝찔한 해풍(海風)이 두 사람의 마음을 식혀주는 듯도 했다. 여름의 밤하늘과 바다는 까맣게 보였고 별빛만이 찬란하게 쏟아지고 있었다. 그들은 도쿄 유학 이후 이 바다를 수없이 왔다 갔다 했지만 그날처럼 바다가 유난스럽게 잔잔한 적

은 일찍이 느껴보지 못했다. 자정이 가까워오면서 선객들이 꾸벅꾸벅 졸거나 코를 골고 자고 있을 때 두 연인은 긴장 속에 바다만을 응시하고 있었다. 그녀는 김우진의 팔을 꼭 잡고 혼잣말 비슷하게 지껄였다.

"나는 항상 별이 빛나는 밤하늘이 제일 좋더라. 저 광대무변한 우주공간의 셀 수 없이 많은 별들 중에 우리가 지금 고통 받고 있는 이 지구라는 별도 그중에 하나지? 그래서 주님이 천년도 하루아침 같은 것이라고 시간과 삶의 속절없음에 대해 말씀했나 봐. 왜 이리 이 덧없고 하잘 것 없는 찰나의 삶이 고통과 슬픔으로 얼룩져야 하는가? 정말 시시하고 더럽기까지 해. 여봐, 우리 이제 30년이나 살았는데 살 만큼 산 것 아니에요? 예술도 인생도 없는 나라에서 더 살아봐야 무엇 하겠어요. 찰나미(刹那美)! 멋지지 않아? ……사랑과 예술에는 이 한 몸을 버려도 관계치 않은 거예요."

김우진은 담배만 피우면서 깊은 생각에 잠겨 계속 침묵만 지켰다. 모든 것을 체념한 뒤에 무슨 결심을 가다듬는 것 같기도 했다.

"왜 말이 없어요? 오사카에서부터 내내 말을 하지 않았잖아요. 흥, 집 생각이 나나 보군……."

"무슨 할 말이 있겠어. 볼장 다 본 사람들이."

"이 땅에 예술을 세워보려고 갖은 고생을 하면서 몸부림쳐보았지만 전혀 가망이 없어요. 더 살아서 무엇 해요. 할 일도 없고 쓸모도 없는 사람들이…… 당신이나 나나 너무 일찍 태어났어요. 차라리 서양에서나 태어났거나……."

어느새 윤심덕은 그녀가 마지막에 취입한 〈사의 찬미〉를 나지막한 소리로 슬프도록 차분하게 부르고 있었다. 그녀의 두 눈에서는 뜨거운 눈물이 두 줄로 흘러내리기 시작했다. 윤심덕이 별 이야기와 한탄스런 말을 하고 있을 때 김우진은 갑자기 임마누엘 칸트가 떠올랐

다. 즉 그가 한 말 '내 위에서 반짝이는 별……, 나를 지켜주는 마음속의 도덕률…….' 이는 사실 그때까지만 해도 김우진만은 극한을 마음속에 두고 있지 않았다는 이야기가 된다. 그가 집을 떠난 후 이상스럽게도 끊임없이 눈에 밟히는 장녀(진길)와 며칠 뒤 돌이 되는 아들(방한)의 환영을 도저히 떨쳐버리지 못해 고심하고 있던 그는 착잡한 표정으로 윤심덕을 물끄러미 바라만 보고 있었다. 그리고 분위기를 바꾸어보려는 듯 시인답게 그가 평소 좋아했던 스윈번의 시 「이별」을 처연하게 읊어 나가기 시작했다.

우리 모두 일어나 헤어지세
그 여인 모르나니.
큰 바람인 양 우리 모두 바다로 가세
휘날리는 모래와 거품 이는 바다로
우리 여기 있어 무엇 하리
인간마냥 그러하듯 백사가 허사인데
이 세상 눈물인 양 매워라.
어이 세상 일 이러한지 가르친들 무엇 하리
그 여인 알고자 하지 않거늘

김우진은 스윈번의 시를 읊으면서부터 매우 비통해지기 시작했다. 그러면서 목포의 어린 시절부터 있었던 여러 가지 추억들이 주마등처럼 그의 머리를 스쳐갔다. 어릴 때 어머니의 죽음으로부터 구마모토와 도쿄 유학, 강요된 조혼, 아버지와의 불화, 재산 관리, 사랑하는 두 남매의 재롱 등등, 그러나 결국 옆에 서 있는 윤심덕에게로 모든 생각들은 귀결되어가기 시작했다. 그는 계속해서 스윈번의 시를 읊어 나갔다.

우리 모두 떠나세

그 여인 듣지 않나니
두려움 없이 우리 같이 떠나세
노래시간 끝났거늘 입을 다물고
지난 일과 그리운 일 끝났거니
우리가 사랑하듯 그 여인 우리를 사랑하지 않노라
진정 그 여인의 귀에 천사인 양 노래했건만
그 여인 들으려 하지 않는 도다

김우진이 담담하게 「이별」을 읊고 있는 동안 키 크고 강한 윤심덕이었지만 마지막 길이 두렵고 억울하고 아쉬운 듯 어깨가 들썩거릴 정도로 흐느껴 울고 있었다. 김우진은 계속해서 스윈번의 시를 읊어나갔다.

우리 모두 가세 떠나가세
그 여인에겐 보이지 않나니
우리 한 번 더 노래하세.
그 여인도 지난날과 옛 이야기 회상하고
우리를 향하여 한숨지으려니
하나 우리 모두 없었던 양 떠나가네
사라지네.
진정 모든 사람 우릴 보고 측은이 여기거늘
그 여인 보려고도 하지 않네.

시를 다 읊고 난 김우진은 떨고 있는 윤심덕의 등을 어루만지면서 선실로 들어가자고 했다. 오사카서 떠나올 때부터 일절 음식을 먹지 않은 데다가 배 멀미, 밤바다 바람이 그녀를 떨게 한 것이다. 아니 그보다도 벼랑 앞에 선 그녀로서의 회한과 비감 때문이기도 했다. 아니, 하나의 오열(嗚咽)이었던 것이다. 그렇게 남자같이 꿋꿋하던 석죽화(石竹花) 윤심덕의 마음이 너무나 약해 있었던 것이다. 그믐에 가

까운 하얀 손톱 같은 달이 파랗다 못해 꺼먼 하늘에 어느새 중천에 떠 있었다. 그녀는 김우진이 이끄는 대로 따라 선실로 들어갔다. 선객들은 모두 다 어우러져 깊은 잠에 빠져 있었다.

김우진이 갑자기 무슨 생각이나 난 듯이 혼잣말처럼 중얼거렸다.

"우리가 학창 시절에 일본 지식인들이 자살할 때마다 비웃은 적이 있지 않나……. 그 왜 유명한 철학자 노무라 와이한이 자신의 강연을 들으러 온 젊은 여성과 정사했을 때(1921) 말야. 그리고 1923년도에 우리가 좋아했던 아리시마 다케오가 유부녀 하타노 아키코와 죽었을 때도 그랬었는데……."

윤심덕은 들은 척도 안 하다가 대답했다.

"그때는 그랬었지. 솔직히 남의 사정은 그의 마음속에 들어가 보기 전까지는 알 수가 없는 것 같아. 그들이 죽었을 때 내가 제일 흉보고 욕도 했었는데……."

"'흉보면서 닮는다'는 속담은 우리를 두고 한 말 같구면, 허참……."

그가 한숨을 푹 쉬자 긴 침묵이 흘렀다. 모든 것을 체념한 듯 그들의 표정은 오히려 밝고 편안했다.

그들은 누가 먼저 제안한 것도 아닌데 최후의 정리를 하기 시작했다. 먼저 김우진이 유서를 썼다. 김우진은 그가 도쿄 유학 시절부터 십여 년간 애용해오던 워터맨 만년필로 목포의 동생 익진에게 '이 여자의 사랑 앞에는 만사가 사라졌다', '자녀의 교육은 네가 책임져달라'고 간단하게 적었다. 그런데 김우진이 그렇게 간단하게 유서를 쓴 것은 아무래도 그가 목포 집을 떠나올 때 일기장(1926.7.31)에다가 "나는 나 이외의 사람들의 욕이나 침이나 매를 무서워하지 않는다. 다만 분한 것은 만일의 '오해(誤解)'뿐이다. 이 기록의 단편들이 이것만을 피해주게 하는 데 참고가 되면!"이라고 쓴 것이 유언장 구실을 할 수

있을 것으로 생각했던 것 같다. 왜냐하면 그 일기는 홍해성, 조명희, 김익진 세 사람에게 주는 형식으로 되어 있었기 때문이다. 그리고 그는 곧이어 선장에게 남기는 유서를 썼다. 그것은 물론 윤심덕과 상의하고서였는데 그 내용은 '자기네가 죽은 뒤에 자기네 행구는 모두 없애달라'는 것이었다.

김우진이 이처럼 꼼꼼하게 뒤처리까지 진행하고 있는 데 반해 정작 자살을 강권하다시피 한 윤심덕만은 오히려 담담한 자세였다. 김우진은 역시 냉철하고 철두철미했으며 결연했다. 그녀도 이제는 어떤 극적 결심을 할 시간에 와 있었다. 그녀는 눈물을 거두고 주님께 죄송스런 마음으로 마지막 기도로서 성경 시편의 한 구절 "주여, 이 몸 당신께 숨어드오니 내 영혼 버리지 마시옵소서, 내가 항상 그른 일 기울어질 때에 올무에서 이 몸을 건져주소서"를 들릴락 말락하게 읊조리고 나서 몸을 가다듬었다. 그리고 생각했다. 산다는 것이 얼마나 속절없고 하잘 것 없는 것인가를……. 그녀는 김우진에게 속삭이듯 말했다.

"미안해요, 산다는 것은 저녁연기 같지요, 그래 맞아요. 산다는 것은 참으로 덧없는 것이고 말구요……. 신약성서 「야고보서」에도 나오듯이 '산다는 것은 잠깐 나타났다가 사라져버리는 한줄기 연기 같은 것'이지요."

김우진은 그녀의 말을 받아 독백하듯이 말을 읊조렸다.

"인간은 먼지 속에서 나서 먼지를 들이마시다가 먼지 속으로 사라지는 것이지. 만물은 얼마나 빨리 사라져버리는가. 육체는 우주 속으로, 그 기억은 영원한 시간 속으로 사라지는 것이지. 특히 쾌락을 미끼 삼아 사람을 유혹하고 고통으로써 사람을 공포에 떨게 하며 또 물거품 같은 명성으로써 세상을 떠들썩하게 만드는 사물은 대체 무어란 말인가? 이와 같은 사물이란 얼마나 가치가 없고 천하며 얼마나 비

열하고 덧없고 메마른 것인가?…… 인생에 있어 그 기간은 하나의 점(點)에 지나지 않는다. 그리고 물질은 유통하는 것이며 지각(知覺)은 혼탁하고 육체는 풀과 같아 아침에 돋아나 푸르렀다가 저녁에 시들어 썩을 것이며 영혼은 회오리 바람인 것이다."

그런 이야기를 하는 김우진은 너무나 진지하고 시니컬했다. 그의 말을 받아 윤심덕이 말했다.

"그래요, 운명은 예측하기 어렵고 명성이란 확실성이 없는 거지요. 왜냐하면 명성이란 것도 영원한 시간 속에 소멸하는 것이니까……. 그리하여 이것을 한마디로 말한다면 육체에 속하는 것은 흐르는 물과 같고 영혼에 속하는 것은 꿈이어요. 연기이며 인생은 전쟁이지요. 나그네의 일시적 행로이며 후세의 명성은 영원한 망각인 것이지요."

그 말에 김우진은 "흙, 흙, 흙. 먼지, 먼지, 먼지, 물, 물, 물, 연기, 연기, 연기, 바람, 바람, 바람……"이라면서 한참 동안 중얼거렸다. 그리고 두 사람은 손을 꼭 잡고 얼굴을 마주 보았다.

이제까지 그렇게 흐느껴 울던 윤심덕의 얼굴은 체념의 빛으로 오히려 밝아오는 듯했다. 그러나 김우진의 얼굴은 가을처럼 어둡기만 했다. 왜냐하면 그가 그렇게 사랑했던 아들 방한의 첫돌이 딱 두 주일도 남지 않았음을 똑똑히 기억하고 있었다(8월 19일). 딸 진길과 장아장 걷던 방한의 모습이 선명하게 떠올랐기 때문이다. 이처럼 젊은 나이의 그들에게 이승에 대한 끈끈한 애착이 없을 리 만무했다. 그런데 누가 당대의 천재들을 죽음의 코너로 몰아갔는가.

김우진은 시계를 보았다. 새벽 4시가 가까워왔다. 바로 그때를 박철혼은 "만뢰(萬籟)는 죽은 듯이 고요한데 오직 창공에는 뭇별들이 반짝이고 그믐에 가까운 달이 빛을 더하고 있었다"고 묘사한다. 윤심덕은 김우진의 손을 끌고 밖으로 나갔다. 8월 밤이었지만 바닷바

람은 신선했다. 그리고 신을 벗었다. 두 젊은이는 서로를 꼭 껴안은 채 "아! 모두 다 헛된 꿈이로구나"를 중얼거리면서 시커먼 파도 위로 몸을 던졌다. 비운의 두 젊은 선각자의 밤으로의 기나긴 여로(旅路)가 끝나고 영원을 향해 가는 순간이었다.[3]

이상한 소리에 놀란 갑판원이 선창을 열고 뛰어나갔지만 두 사람의 신발과 수첩, 쓰다 남은 돈, 간단한 행구가 놓여 있을 뿐 아무런 자취도 발견할 수 없었다. 배에서는 비상이 걸렸으나 어찌할 도리가 없었다. 이튿날 도하 신문에는 두 젊은이의 정사 사건이 일면 톱으로 대서특필되었다. 『동아일보』는 다음과 같이 보도했다.

현해탄 격랑 중(玄海灘激浪中)에 청춘남녀의 정사
극작가와 음악가가 한 떨기 꽃이 되어 세상시비 던져두고
끝없는 물나라로

지난 3일 오후 열한 시에 하관(下關)을 떠나 부산으로 향하던 관부연락선 덕수환(德壽丸)이 4일 오전 네 시경에 대마도(對馬島) 옆을 지날 즈음에 양장을 한 여자 한 명과 중년신사 한 명이 서로 껴안고 갑판으로 돌연히 바다에 몸을 던져 자살을 하였는데, 즉시 배를 멈추고 부근을 수색하였으나 그 종적을 찾지 못하였으며 그 선객 명부에는 남자는 전남 목포부 북교동 김수산(金水山, 30) 여자는 경성부 서대문정 2정목 173번지 윤수선(尹水仙, 30)이라 하였으나 그것은 본명이 아니요, 남자는 김우진(金祐鎭)이요, 여자는 윤심덕(尹心悳)이었으며 유류품으로는 윤심덕의 돈지갑에 현금 140원과 장식품이 있었고, 김우진의 것으로는 현금 20원과 금시계가 들어 있었는데 연락선에서 조선 사람이 정사한 것은 이번이 처음이라더라. (부산전보)[4]

3 정사 전후 상황은 필자가 자료를 바탕으로 하여 상상으로 재구성한 것임.
4 『동아일보』, 1926.8.5.

그리고 이어서 신문은 윤심덕과 김우진의 내력을 소상하게 기사화했다. 그러니까 그들의 출생에서부터 학업, 가정환경, 사회활동 등을 자세하게 쓴 다음에 친구와 가족들의 반응까지도 기사화했다. 가령 이모(李某)라는 친구는 다음과 같이 감상을 이야기했다고 썼다.

아리시마 다케오(有島武郎)를 방불한 성격
김씨와 친분 있는 ○○씨 이야기

전기 김우진 씨의 정사 사건에 대하여 그의 친우인 이○○ 씨는 '참말 의외입니다. 그러나 그는 본래부터 자기 집에 그 많은 재산에 대하여서는 조금도 애착을 두지 않고 오히려 호화로운 생활에 무한한 고통을 품은 후 단연히 집을 나왔던 사람이니 죽었다는 것이 그리 이상하게 생각되지도 않습니다. 그는 일본의 아리시마 다케오(有島武郎) 씨를 많이 숭배하는 청년으로 성격과 사상도 그와 비슷하다고 할 수가 있으며 또한 처지도 방사한 점이 많습니다. 그러고 보니 아리시마 다께오의 정사 사건과 방불하다는 생각이 납니다. 김 군은 7월 9일에 동경으로 건너가 있으면서 자기네 집 돈은 한 푼도 가져다 쓰지 아니하고 오직 자기 힘으로 지내가던 터인데 자기 가정에 대해서는 끝없는 불평을 품고 있었습니다.'라고 말하며 또한 윤심덕 양에 대하여는 역시 그를 잘 아는 이철(李哲) 씨는 말하되 '서울을 처음 떠날 때 그의 태도를 보아서는 참말 의외입니다. 일본 가서 주인집에 편지를 할 때에도 그저 낙관적으로 미야게를 많이 사가지고 나간다는 등의 말만 있었고, 또 하나 올 때에는 피아노를 썩 좋은 것으로 사 가지고 나가겠다고 하여 전도를 웃고 있는 듯하였는데, 그것 참 뜻밖입니다'더라.

이러한 친지의 소감과 가족의 소감은 대체로 비슷했다. 윤심덕의 어머니와 언니 심성의 소감에 대해서는 다음과 같이 보도되었다.

항상 소원(所願)이 이탈리아 유학
형 윤심성 여사와 어머니 김씨의 말

윤심덕 양이 투신 정사를 하였다는 소식을 가지고 시내 서대문정(西大門町) 1정목 70번지 그의 본집을 방문하니 그 집에서는 별로히 놀라지도 않는 극히 침착한 태도로 윤 양의 형 윤심성 여사는 말하데 '그럴 리 없을 줄 압니다. 아시는 바와 같이 그 애의 성격이 남자와 같이 매우 활발해서 집에 있을 때에도 내가 무엇을 근심하는 빛이 있으면 오히려 나를 위로하며 왜 그렇게 침울한 생각을 하느냐고 항상 말하던 터이니 혹 소문이 잘못 난 것이 아닌가 합니다. 지난 달 16일 제 동생 성덕이와 같이 집을 떠나갈 때에도 자기 옷을 담뿍 다려서 저 있는 여관에 가져다 두고 떠나갔으며 또한 최근에는 제 동생 미국 가는 것이 부러워서 저는 영어를 모르니까 미국은 갈 수 없어도 이탈리아를 가서 음악을 더 연구하여 한번 세계적(世界的) 성악가(聲樂家)가 되어보겠다고 나더러 자꾸 이탈리아를 보내달라고 졸라대서 나도 그곳에 보내줄까 하는 생각까지도 먹고 있던 터입니다. 그러하던 애가 자살을 할 이치가 있나요' 한다.

기자가 다시 '그렇지만 부산으로 그 사실 여부를 알아보시는 것이 어떨까요?' 하고 참고의 말을 들려준즉 '글쎄요. 기왕 죽었으면 어쩔 수 없겠지요. 시체 같은 것은 찾아야 하겠지만 저희들 좋아서 죽은 것을 사체는 찾아서 무엇 하겠습니까' 하고 모든 것을 단념하려는 듯한 어딘가 숨어 있는 비감한 태도를 보이는 윤 양의 부친 윤호병(尹皓炳) 씨와 모친 김 씨도 성덕이가 여기서 떠날 때에 장학자금증을 못 가지고 갔으므로 그것을 보내라고 편지를 하였기에 지난 2일에 부쳤으니 그것을 받아가지고 오늘(5일)에야 떠날 줄 압니다. '제 동생이 떠나기도 전에 심덕이가 돌아올 이치가 없으니 죽었다는 말을 그대로 믿기가 어렵습니다' 하며 반신반의의 태도를 가졌었다.

이상과 같은 보도기사와 함께 『동아일보』는 같은 날짜에 그들이 남긴 유서도 발견되었다는 보도를 했다. 한편 같은 날짜 『조선일보』도 그녀와 김우진과의 극적인 정사 사건을 사회면 톱으로 전면을 뒤

엎었다.

미성(美聲)의 주인 윤심덕 양 청년문사와 투신정사

3일 오후 열한 시에 시모노세키(下關)를 출범한 관부연락선 덕수환(德壽丸)이 4일 오전 네 시경에 대마도 앞바다를 항행하던 중 돌연히 갑판 위 난간에서 몸을 바다 속으로 투신한 일등선객의 양장미인(洋裝美人)과 청년신사(靑年紳士)가 있었는바, 이로 인하여 덕수환은 즉시 길을 멈추고 부근을 수색하였으나 드디어 행위가 불명되었는데, 그들은 선객명부(船客名簿)를 조사하여본즉 남자는 조선 목포부 북교동 김수산(金水山)(30)이요, 여자는 경성 서대문정 73번지 윤수선(尹水仙)(30)이라고 기록되어 있으며 남겨놓은 물건으로는 여자의 지갑에 140원과 기타 장식품 등이 있고 남자의 것으로는 현금 20원과 금시계가 있을 뿐인데 그들은 투신할 때에 두 사람이 마주 안고 바다로 떨어져버린 것으로 정사한 원인에 대하여는 아직 알 수 없으나 윤수선은 지난 7월 16일에 그의 아우 되는 윤성덕(26)이 피아노를 연구키 위하여 미국에 유학하는 것을 요코하마까지 전송을 갔던 것이며 김수산은 윤수선이가 요코하마에 간 지 나흘 되던 날에 그를 쫓아갔다가 두 사람이 만나본 후에 귀국하던 것이라는바, 조선 사람의 연락선 정사는 이번이 처음이라더라.(부산전보)

주인을 기다리는 적적공방(寂寂空房)에는 고가의 축음기와 철기운 털외투가 말없이 있을 뿐

4일 오전 네 시경에 관부연락선에서 김수산이라는 남자와 윤수선이라는 여자가 정사를 하였다 함은 별항 보도와 같거니와 그 후 김수산은 목포 부호 김모의 아들 김우진으로 판명되고 그 여자는 조선악단(樂壇)의 총아 윤심덕으로 판명되었는바 먼저 수은동(水恩洞) 오전사진관(奧田寫眞館) 2층으로 평시에 윤심덕 양이 거처하던 곳을 찾아간즉 일본식 2층 퇴락한 방 안에 며칠 이래의 장마로 빗물이 새어 깔린 다다미가 젖는 것도 주인 없는 빈방이랑 누구 하나 치워놓지도 않아서 방 안에 발을 들여놓으매 먼저 쓸쓸한 바람이 몸을 엄습하는데 층계에 올라서며 마주 보이는 편에는 세계적 제금가(世界

的提琴家) 크라이슬러 씨의 사진을 위시하여 두어 장의 유화(油畵)
와 수채화가 붙어 예술 애호가의 심중을 생각케 하며 머리맡에는 수
백 원 가치 되는 축음기가 놓이고 그 옆에는 때 아닌 털외투가 걸려
주인의 올 때를 바라는 듯한데, 주인집 사람들의 말을 들으면 그는
7월 16일에 오사카(大板)에 있는 닛토축음기회사(日東蓄音機會社)의
촉탁을 받아가지고 그곳에서 축음기 레코드에 소리를 넣기로 되었
었는데 마침 그때에는 겸하여 그의 아우 윤성덕 양이 미국으로 유학
을 가게 되었으므로 레코드를 넣고 돌아오는 길에 그의 아우를 전송
하고 돌아오겠다 하였는데 예정은 8월 10일에 돌아오겠다고 하였다
더라.[5]

『조선일보』는 계속해서 그들 주변과 주변 사람들의 반응을 실었
다. 분명히 두 사람의 극적인 정사는 당시의 모든 사람들에게 충격과
함께 의혹, 그리고 호기심을 불러일으킬 만한 빅뉴스였다. 이는 그만
큼 그들이 당대 최고의 지성인이었고 장래가 촉망되는 예술가들이었
던 데 따른 것이었다. 이어서 『조선일보』는 그녀의 언니 윤심성의 코
멘트를 다음과 같이 보도했다.

'나는 불신하오'

윤심덕 양의 본가인 서대문정 2정목 73번지로 그의 친형 윤심성
여사를 방문한 즉 윤심성 여사는 그녀가 일본에 간 것은 레코드 취
입과 동생 유학 전송 때문에 간 것인데 자살을 하였다는 것은 아직
경찰의 기별이 없어 그 애가 죽었다는 것을 믿을 수 없다면서 이렇
게 말했다.

'……그 애는 항상 이탈리아로 음악을 연구하러 갈 터이니 학비를
달라는 것을 내가 돈이 없다고 하여왔는데 만일 그와 같은 애인이
있다면 나에게 학비를 달랠 리가 있습니까. 그리고 성덕이가 요코하

5 『조선일보』, 1926.8.5.

마(橫濱)로 가서 지난 2일에 편지를 하고 여행권에 매년 5백 불씩의 장학금을 보내주겠다는 것이 빠져서 그대로 가다가는 이민국(移民局)에 억류될 염려가 있으니 그것을 즉시 얻어 보내야 5일에 떠나갔다고 해서 즉시 다시 얻어 보냈으니 그 애가 아직 떠나기도 전에 올 리가 만무하고 또 일전에 편지가 왔는데 5일 밤에 요코하마를 떠나 회정하겠다고 했은즉 그것은 다른 사람이나 아닌가 합니다.'

△ 출발 시(出發時)의 태도 좀 이상하였다.

윤심덕 양이 7월 16일에 오사카로 레코드를 넣으려 출발할 때에 정거장으로 전송을 나갔던 조선축음기상회(朝鮮蓄音機商會) 이기세(李基世) 씨를 보고 윤 양은 이번에는 자기의 재주껏 평생의 힘을 다 들여서 레코드를 넣고 오겠다 하며 그의 표정이 매우 이상하였다는데, 전기 이 씨는 원래 윤 양이 남자보다도 더 쾌활한 여자이므로 별로이 이상스럽게 생각지 않았었는데, 이번에 이 소식을 들으매 그때의 그 말이 무엇을 미리 암시한 것이니 듯하다며 이로 보아 그와 그의 애인 김우진 씨의 사이에는 미리 무슨 약속이 있었는지도 알 수 없다더라.

△ 동기는 비관(悲觀)이다.

……김우진과 윤 양의 유서를 발견하였는데 그 유서의 요지는 자기가 가지고 있던 배 속의 행구를 모조리 태워버려달라는 것과 자기가 자살하였다는 것을 경성 자기 집으로 통지하여달라는 것과 자기가 자살을 하는 이유는 단순히 비관으로 그리하는 것이라는 뜻인데……

이상과 같이 『조선일보』와 『동아일보』 등 주요 신문이 정사한 이튿날 충격적 보도를 한 후 계속해서 이들 두 사람의 내력과 관계 자살 배경 등을 기획기사로 취급했다. 『동아일보』는 8월 6일부터 4회에 걸쳐서 '김 윤 양인(金尹兩人)이 정사하기까지'라는 기획물을 연재했고, 『조선일보』는 8월 7일부터 '악단(樂壇)의 여왕 윤심덕 양의 반생'이라

는 타이틀로 5회에 걸쳐 연재했다. 당시『조선일보』연재물의 일부를 소개해보면 다음과 같다.

'밤 지난 해당(海棠)의 붉은 화판(花瓣)이 아침이슬에 젖은 듯한 오렌지빛 작은 입술로 옥반(玉盤)에 구르는 구슬소리와 같이 곱고도 청아'한 멜로디를 울리어 반도악단의 한없는 총애를 한 몸에 받고 있는 한편에 또 한 총애를 받느니만큼 세상 사람의 이야기의 초점을 짓던 윤심덕 양이 사일 오전 네 시경에 관부연락선 덕수환에서 청년 문사 김우진 씨와 함께 만경창파의 푸른 물결이 바람에 따라 넘노는 현해탄 창해에 일속 같은 외로운 두 몸을 함께 던져 세상의 물의와 악계(樂界)의 귀염을 모두 관심치 않고 정사의 길을 밟은 사실은 작일 석간보도와 같거니와 그들이 정사를 하기까지의 지나온 역사는 과연 어떠하였던가?

이것이 세상 사람의 궁금히 여기는 문제일 것이다 '운운하면서' 창해(蒼海)에 몸을 던진 윤 양과 파란이 많은 그의 정적생활(情的生活)'하얼빈 다녀온 후 돌연히 그 자태를 토월회 무대 위에' 토월회 탈퇴 후 백조회 조직 배후에는 김군의 거대한 자금(資金)'동경서 죽음을 결심한 후 대판 와서''사(死)를 찬미하는 노래''불행한 남녀를 조상(弔喪)하는 현해탄 밤바다의 물결소리' 등으로 5회에 걸쳐 두 사람의 내력을 쓴 것이다.

이상과 같은 기사가 흥미 위주로 매일 보도되자 가뜩이나 자식을 잃고 상심에 빠져 있던 두 집안은 그야말로 납덩이처럼 굳어질 수밖에 없었다. 그런 중에서도 윤심덕 집안에서는 그의 언니 윤심성이 기자들의 질문을 받아 넘겼지만 목포의 김우진 집안에서는 기자들의 인터뷰 요구를 일절 거절함으로써 아무런 반응도 얻을 수 없었다. 워낙 사대부 집안에다가 대지주였던 그의 집안은 가문의 체통을 위해서도 침묵으로 일관한 것이다. 그의 아버지 김성규는 아들 철진을 부산으로 보내서 시체와 유품을 찾아오도록 했다.

동생 김철진은 정사 보도가 난 이튿날(8월 6일) 부산으로 가서 형의 시체를 수소문하는 한편 부산 수상경찰서에서 유품을 인수했다. 이어서 경찰서장을 만나 자기 형의 시체를 찾아오는 사람에게는 현상금으로 일천 원을 희사하겠다는 약속까지 하고 목포로 돌아왔다.

현상금 이야기는 곧바로 일본 시모노세키항과 부산항에 통보되었다. 그런데 당시 김우진과 윤심덕의 시체를 찾았다는 기사는 없었다. 그럼에도 불구하고 『윤심덕 일대기』의 저자 박철혼은 김우진의 시체가 발견되었다고 다음과 같이 쓴 일이 있어 흥미롭다.

> 현해의 험한 물결에 한번 몸을 던진 이후로 벌써 이 주일이 지났건만 그들의 시체조차 고기 배를 채우고 말았는지 영원히 찾을 길이 없다 하여 그의 아우 김철진(金哲鎭)과 그의 유족들은 일야로 초심이 막중한 중 특히 김철진은 부산수상경찰서에 출두하여 만약 형의 시체를 찾아오는 사람에게는 상금으로 일천 원을 주겠다는 말까지 하여 이미 각지로 통지하였는 바, 지난 십칠일에 표현이 김우진의 시체가 시모노세끼항 외단의 해안에 떠올라온 것을 부근에서 해수욕하던 사람들이 발견하여 즉시 계출하였으므로 부산수상서에서는 그 시체의 진부를 확실히 알고 그 유족에게 넘기었다 한다.[6]

이상이 김우진 사체 발견에 대한 이야기인데, 그 유족에게 알아본즉 전혀 사실 무근임이 판명되었다. 지리적으로 보더라도 그와 같은 이야기가 성립되지 않은 것을 알 수 있다. 즉 대마도 부근을 지나가다 투신했는데 그 시체가 수백 리 떨어져 있는 시모노세키항 부근에서 발견되었다는 것은 어불성설이었던 것이다.

6 박철혼, 앞의 책, 55쪽.

353
특신

그들의 죽음을 바라보는 시선

당대 최고의 여류 명사로서 예원(藝苑)의 꽃이었던 윤심덕이 사회 문화 사상 최초로 극적인 현해탄 정사를 감행하자 그녀를 모방한 듯한 정사와 자살이 여기저기서 일어났고, 또 그녀에 대한 비난과 동정이 요원의 불길처럼 번져 나갔다. 그만큼 그들의 정사가 충격적인 사회문제로 부각된 것이다. 그럴 수밖에 없었던 것이 여태까지 우리가 경험해보지 못한 하나의 사건(?)이 돌발했기 때문이다.

이웃 일본에서는 메이지 시대에 서양식 자유연애가 유행하고 나서부터 조금씩 자살하는 일들이 벌어지다가 다이쇼 시대에 와서는 정사 사건이 그것도 명사들 중심으로 심심찮게 일어났어도 그들을 무조건 매도하는 요란스런 반응은 없었다. 우리의 경우는 일본보다 자유연애 풍조가 더뎠고 겨우 1919년 3·1운동 이후에나 조금씩 그런 풍조가 나타나기 시작했는데, 갑자기 장래가 촉망되는 문화예술계의 두 슈퍼스타가 정사 사건을 일으켰기 때문이었는지는 몰라도 지나칠 정도로 큰 반향이 나타났던 것이다. 물론 그동안 경험해보지 못했던 사건이 일어났으므로 많은 사람들이 관심을 가질 수는 있겠

지만 적어도 사자(死者)에 대한 동정과 연민 같은 것이 인간의 기본적 도리임에랴. 그럼에도 불구하고 그들의 친구와 가족 몇 사람을 제외하고 대부분의 사회명사급 인사들은 거의가 사자에 대하여 명예훼손에 가까울 정도의 비판과 매도 일색이었다. 이는 개화기 우리 사회의 특이 현상으로 짚을 만한 것이 아닐 수 없다는 생각이다. 특이 현상은 후술하겠거니와 사자들에 대하여 해외 생존설이니 타살설이니 각종 루머가 십수 년 동안, 아니 현대까지도 이어지고 있다는 점이라 하겠다.

가령 당대의 주요 잡지들 중 하나였던 『신민(新民)』은 그녀가 자살한 다음 달에 특집을 꾸미며 그녀의 정사에 대한 사회 각계각층의 반응을 떠보기도 했다. 비난 일색의 그런 특집을 왜 꾸렸는지 알 수가 없었다. 왜냐하면 당시 우리 사회는 조선시대의 전통윤리가 그대로 바닥에 깔려 있어 이유 여하를 막론하고 젊은 남녀의 정사라는 것은 당연히 지탄의 대상이 될 수밖에 없었기 때문이다. 가령 안재홍(安在鴻)과 이광수(李光洙)만 하더라도 당대의 인텔리였지만 예상대로 냉혹한 반응을 보였음은 두말할 나위 없는 것이었는데, 잡지는 그들을 위시하여 15, 16명의 각계를 대표할 만한 명사들을 동원하여 그들의 반응을 떠본 바 있다.

그런데 그 특집 목적이 윤심덕 정사 이후 유행처럼 번져 나가는 젊은이들의 정사를 미연에 방지해보자는 사회교육적인 뜻도 내포되어 있어 주목되었다. 그만큼 그들의 정사가 감상적인 청춘남녀의 선망처럼 되어 있었음도 보여주는 것이다. 그러니까 1920년대 페시미즘(염세주의)의 분출구를 만든 것이 그들의 극적인 정사였다는 이야기도 된다. 그것은 괴테의 연애소설인 『젊은 베르테르의 슬픔』이 독일 사회에 던진 파문 못지않았던 것 같다. 괴테의 소설이 발표되고 나서 실제로 베르테르의 권총 자살에 자극받은 독일 청년들이 그 소설 주

인공처럼 자살을 많이 했었다.

그들의 정사에 대해서 시대를 대표하는 지식인들은 어떤 반응을 나타냈을까? 우선 안재홍의 비판적인 글을 소개해볼 필요가 있을 것 같다. 안재홍은 「합의한 동반자」라는 제목으로 다음과 같이 썼다.

윤(尹) 김(金) 두 사람의 정사 문제에 관하여 나는 별로 아는 재료가 없다. 두 사람에게 다 친분도 없는 터이요, 그 인물의 어떠함을 자세히 알 길도 없었다. 다만 그에 관하여 추상되는 바에 의하여 조금 적는다.

1. 첫째 윤(尹) 김(金) 양인(兩人)이 피차에 잊히지 못하고 떨어질 수 없는 순열한 애정에 의하여 꼭 죽었는지가 의문이다. 양인이 관계가 있은 지 7~8년이나 되었고 중간에 적지 않은 간격과 층절(層節)이 생겼었다 하니 오인(吾人) 문외한의 견지로는 애정(愛情)이란 자가 그다지 강렬하다고 볼 수 없다. 양인이 소위 포합정사를 하였다는 것은 각각 그 자신상에 당해오는 실의, 고뇌, 불만, 비애 등을 인하여 도저히 죽음을 그들밖에 없이 된 때에 피차 간에 합의한 반행자(伴行者)로서 정하게 된 것이라 한다.

2. 죽기 전의 윤 양은 비록 악단의 명성으로 만구(萬口)에 회자하게 되었었더라도 사회적으로 보아서 그가 총아로서보다는 차라리 버린 바 되고 핍박받는 사람이었다. 예의 염문 사건으로 인하여 북방에까지 방랑하다가 다시 고향에 돌아와서 극계에 나서게 될 때까지에는 그는 확실히 윤락의 비애를 통감할 만큼 정신적으로 고통을 받았을 것이다. 그의 성질이 무던히 낙천적이라 하지마는 시시덕이의 너털웃음 속에는 참을 수 없는 환멸의 비애(悲哀)를 잠그고 있었던 것으로 짐작한다. 그가 이처럼 되었으니 심기일전하도록 신방면을 개척하기에는 지난한 일이 있었다. 그는 독경삼매의 수도원(修道院) 생활이나 물결치는 대로의 윤락의 생활이나 그렇지 않으면 죽음의 길을 구할 밖에 없었을 것이다. 만일 신뢰하는 남성으로 더불어 은손(隱遜)한 사랑의 생활을 함으로써 그 자신을 구할 수 있을는지

모르나 그것이 불가능하니 그는 죽을 수밖에 없었을 것이다.

3. 김(金) 윤(尹)으로 말하면 아무리 유리하게 보아주더라도 의지 박약이라고 아니 할 수 없다. 유수한 부호의 장자로서 친자 간의 무이해(無理解) 부부 간의 애정 없는 결합 및 그들을 중심으로 한 주위의 사정이 그로 하여금 불평, 불만, 오뇌, 비애를 느끼게 한 것은 충분히 짐작할 수 있다. 그러나 윤 양과의 애정이 얼마큼 백열한 정도까지 갔던지는 단정키 어려우나 김 군이 윤 양을 위하여 죽지 아니 하면 안 되도록 깊이 올켰다고는 볼 수 없다. 즉 가정을 중심으로 생긴 온갖 불평과 비애가 그를 절망의 상태에까지 가게 하였고 다시 자기에게 돌아온 '상(傷)한 애인'과 마주쳐서 함께 사(死)의 동도(東途)를 이룬 것일 것이다. 정사자의 연애의 경로라는 것이 워낙 그렇다 하면 그 별문제이다.

4. 여성에 대하여 너무 남달리 수군거리고 손가락질하는 것이 사회의 큰 병통이다. 더구나 신여성이란 자에 대하여 찢고 까불르고 입살에 올라 내려서 필경 문제의 여자 되게 하는 것도 대부분은 그 죄가 사회에 있다 할 것이다. 더구나 상당한 교양이 있고 정조 관념이 많이 변동된 신여성(新女性)들로 하여금 적당한 배우자를 만나지 못하고 항상 고독의 광야(曠野)에서 정신의 방랑을 하고 있게 하는 것은 사회적으로 크게 우려할 현상으로 윤 양과 같은 자를 만들어내기 퍽 쉬운 일이다.

5. 유위(有爲)한 청년─정력이 한참 왕성한 청년으로 상당한 재산이 있는 가정에 묻어두어 자기의 지망대로 순도 혹은 선도하지 못하고 항상 번민의 고통 속에 있게 하는 것은 곧 그로 하여금 할 수 없는 방탕아가 되거나 그렇지 않으면 김 군 일파의 자살이 길을 선택할 수밖에 없도록 만들어주는 것이다. 김 군의 가정에서는 특히 그를 위하여 안신(安身)할 기관을 만들어주었다 하나 전연히 그의 취미와 배치되는 일이 있었다 하면 결국 무용한 일이었을 것이다. 부호의 자제가 근년에 많이 자살 혹은 자살을 기획하는 것은 이 까닭이다.

6. 조선의 민족적 지위가 그들 청춘남녀들로 하여금 건듯하면 사회를 저주하고 현실을 부인하는 절망의 길로 들어가기 쉽게 한다. 즉 민족적으로 영패와 패망의 비애를 느끼게 되는 청춘남녀들은 그의 백열한 정념이 건듯하면 소극의 세계를 향하여 매진하게 하는 동력으로 되는 것이다. 이는 또 이 사건에 관련하여 식자의 숙려할 점인가 한다.

7. 요컨대 정서의 생활에 치우쳐서 주위의 사정을 돌아보지 않고 거의 돌아설 수 없을 만큼 인생(人生)의 막다른 골목까지 깊이 들어가 놓은 후에 거듭거듭 몰려오는 전통인습(傳統因習) 등 현실의 박해 속에 할 수 없이 넘어지고 마는 것은 그 경우로 보아서 동정할 일이오, 개인의 의지로 보아서는 필경 비의하지 아니 할 수 없는 문제이다.[1]

이상과 같이 안재홍은 정치 · 사회 · 윤리 등 다각적인 측면에서 윤심덕의 정사를 분석했다. 그러나 전체적인 내용은 그들의 죽음을 값진 것으로 본다든가 하나의 시대고(時代苦)로 보지 않고 성격적 결함이나 사생활의 문제로 보았다는 점이다. 죽음의 근본적 원인 중에 두 사람의 '의지박약'을 꼽은 것이 그 단적인 예이다. 물론 그런 지적도 받을 만한 것이 사실이다. 죽지 않고서도 해결할 방도를 그들이 찾아내지 못했던 점에서 그렇다. 그러나 오죽했으면 그처럼 똑똑했던 그들이 죽음의 길을 택했겠는가 하는 보다 본질적인 접근은 하지 않은 것이다. 그만큼 안재홍이 그들 죽음의 진정한 의미를 제대로 들여다보지 못한 것이다. 더구나 정치 언론인이었던 안재홍이 보수적인 도덕관을 갖고 있었던 만큼 인습을 거부하고 참 존재, 참 자아를 찾기 위해 고투한 그들을 이해할 리 만무했다.

1 『신민』, 앞의 글, 1926년 9월호.

그 점에서 김우진이 죽기 전에 친구와 아우에게 남긴 일기에 '사회의 오해가 두렵다'고 한 것은 정곡을 찌른 예상이었고, 그것은 그의 죽음과 함께 현실로 나타났던 것이다.

한편 「사회의 죄인(罪人)」이란 제목으로 글을 쓴 춘원 이광수도 예외는 아닐 것이다. 전술한 바 있듯이 이광수는 김우진으로부터 혹독한 비판을 받았던 작가란 점에서 그의 코멘트는 흥미를 끌 만하다.

세상 일체를 버리고 무엇보다도 귀중한 생명을 희생하는 것은 절대이니까 시비를 운운할 것은 없을 것입니다. 그러나 윤리학이나 사회학 같은 일정한 표준과 목표를 볼 때에는 비로소 시비가 생길 것입니다. 윤(尹)이나 김(金)이나 다 같이 조선 땅에서 난 사람이요, 또 조선 사람의 손으로 된 양식으로서 생장하였고, 또 그들이 해외에 가서 그만한 고등교육을 받게 된 학비도 조선 사람이 부담한 덕택일 것이니 그들은 다 같이 조선 사람에게 책임과 의무를 이행하여야 할 채무가 있었을 것입니다. 그러나 그들은 그들의 채무를 다 상환하기 전에 고만 아침의 이슬과 같이 사라져버렸으니 그들의 조선사회 급 조선인에게 대한 죄인(罪人)이라 하겠습니다.

그러나 그것은 그들의 죄뿐인 것은 아닐 것입니다. 기본의 책임은 사회가 너무 무정한 데 있지 않을까 합니다. 누구의 말같이 윤(尹)이 최초 나타났을 적의 조선 사회에서는 너무 분수 이상으로 찬양하였으며 예찬하였습니다. 그리고 또 윤(尹)이 한번 그르치자 사회에서는 또 정도 이상으로 너무나 혹독히 타매(唾罵)하고 냉소하였습니다. 이에 악단에서 극단으로 유전(流轉)의 생애를 계속하면서 끝끝내 뜻을 이루지 못하고 죽음의 길을 취한 것이 아닐까요.

통틀어 말하면 조선 사회는 너무나 인물을 용납할 줄 모르는 것 같습니다. 조금만 무엇 하면 고만 열광(熱狂)되어서 실가 이상으로 친양하며 예찬하고 또 조금만 무엇 하면 또 있는 것 없는 것을 함부로 뒤섞어서 침소봉대 격으로 타매에 타매를 거듭하여서 무참히도 그의 전도를 막아줍니다. 나는 좀 더 사회가 공정하고 냉정하였으면 합니다. 아무리 미운 사람이고 아무리 고약한 사람이라도 한번 세상

을 떠나서 죽은 뒤에는 사회에 큰 죄를 지었습니다. 그러나 그들은 그들의 죽음으로써 그들의 죄를 모디파이하였습니다. 다시 말합니다. 윤(尹) 김(金) 양인은 사회의 죄인입니다. 그러나 죽은 뒤의 그들을 볼 때에는 다만 가엾고 불쌍할 따름이고 아까울 뿐입니다. 그리고 정사는 일종의 개인주의에서 나온 것입니다. 좋은 것이라고는 할 수 없습니다.

이상과 같은 이광수의 코멘트는 대가다운 일면을 갖고는 있다. 가령 그들을 그러한 죽음의 코너로 몰고 간 데에는 관대치 못하고 경박한 사회에도 일단의 책임이 없지 않다고 지적한 점에서 잘 나타나고 있다. 그러나 춘원은 그들의 죽음과 관련하여 아무리 훌륭한 목적을 띠고 또 피치 못할 사정이 있다고 해도 정사 그 자체는 죄라고 한 것은 분명히 기독교적 결론이라고 말할 수가 있다. 다만 독실한 기독교인이었던 윤심덕이 교리를 어겨가며 죽을 수밖에 없었던 배경에 대해서는 언급이 없다. 그만큼 타인에 대한 이해라는 것은 극히 제한적일 수밖에 없는 것이다.

그러한 경우는 소설가 민태원(閔泰瑗)의 「보기 싫은 현실의 환영」이란 논평에서도 그대로 나타난다.

죽음은 엄숙한 것이라 한다. 생에 대한 애착이 절대적인 것만치 스스로 죽음의 길을 가려는 자의 심리는 가장 엄숙한 것이다. 따라서 이 행위가 자살자 그에게 있어서는 실로 비평을 초월한 것이라고 본다. 인간의 행위가 이론을 벗어나고 비평을 초월하는 때에 그곳에 남아 있는 것은 종교적 감격이 아니면 보기 싫은 현실일 뿐이다.

청년문사 김우진(金祐鎭)과 성악가 윤심덕(尹心悳)이 연락선 갑판 위에 서서 하늘에 반짝이는 수많은 별을 우러러보고 발 아래에 굼실거리는 끝없는 물결을 굽어보는 때에 인생의 길을 안타깝게 걸어가던 그들의 심계(心界)는 응당 황홀하였을 것이다. 그러나 그들의 몸이 허공에 날리는 것을 깨달은 때에 그녀의 심중에 후회의 땀이 솟

아오르지 아니하였을까. 나는 그곳에 한 착오와 경솔을 발견할 뿐이며 보기 싫은 현실의 환영(幻影)이 떠도는 것을 볼 뿐이다. 다만 죽은 자를 위하여는 참되게 추도의 눈물을 뿌리고자 한다.

이상의 글은 작가다운 명문이지만 역시 정곡을 찌르지는 못하고 있다. 비슷한 논평으로 일제에 대한 저항으로 유명한 국문학자 권덕규(權悳奎)의 글이 실려 있다.

정사를 주관으로 본다면, 즉 정사 그 자체로 볼 수 있다면 신성하다든지 또는 기타 미사(美辭)를 붙일 수도 있겠지만 제3자의 위치에서 객관으로 본다면 누구나 찬성하거나 흠탕(欽湯)하거나 또는 일보를 물러서서 동정할 것도 못 되겠지요. 정사하는 사람들의 이면을 들여다본다면 물론 정사를 위한 정사 즉 연애를 고조하기 위하여 정사한 것이 아니라 반드시 물질이나 혹은 다른 무엇으로나 생의 유지키 절대 불능하다고 생각하는 결함이 생기고……

또한 비슷한 견해를 표명한 사람으로는 김동성(金東成)이 있었고, 김미리사(金美理士)는 여자다운 견해를 다음과 같이 표명했다.

…(전략)… 그들을 생각할 때는 왜 사회를 위하여 좀 더 일을 아니하고 죽었나 하는 생각과 함께 불쌍하고 가엾은 생각이 끝이 없습니다. 하다 하다 못하여 허덕거리다가 어쩔 수 없이 세상을 등지고 죽음의 길을 취하지 않으면 아니 된 그들을 생각할 때에는 그저 아깝고 불쌍하고 애처로울 뿐입니다. 그러나 그들의 죽음으로 인하여 태산 같은 비애와 오뇌를 맛보게 되는 그들의 늙은 어버이나 나 어린 처자들의 가엾은 정경을 생각할 때는 불쌍하고 가엾은 생각보다도 괘씸하고 미운 생각이 또 일어납니다.
그들은 그들이 죽고 싶어서 죽은 것이니 제삼자가 이렇다 저렇다 찧고 까불 것은 없을 것입니다. 다만 젊은 여자가 남자를─젊은 남자가 여자를 부둥켜안고 죽은 것이 문제이겠지요. 그러나 그들을 생

각할 때에는 가엾고 불쌍하고 애처로울 뿐이고 또 그들의 노친(老親)이나 처자를 생각할 때에는 또다시 증오의 염을 금치 못하니 다만 증오와 연민이 상반이라고나 할런지요.

이종린(李鍾麟)은 그들의 정사를 구체적으로 말하지 않고 다만 자살이라는 것이 약자의 궁도(窮途)라는 측면에서 논평했고, 최원순(崔元淳)은 정사자는 사회의 참패자이면서 동시에 사회에 대한 무저항적 항의라고 하여 한 차원 높여 평했다. 한편 독립지사 이갑성(李甲成)은 정사를 자포자기의 말로라 보았고, 허영호(許永鎬)는 하나의 피난으로 보았으며, 언론인 설의식(薛義植)은 두 가지 측면에서 그들의 죽음을 비판했다. 즉 그들의 죽음이 사회에 대하여 하등의 이득과 공헌이 안 되고 도리어 추악하고 경솔하며 천박한 누만 끼친 죄라는 것, 두 번째로는 기왕 죽을 바에는 왜 세상과 사회를 위하여 보람 있고 공로가 있게 못 죽고 싱겁게 죽었느냐는 비판이었다.

이상과 같이 그들의 정사를 무가치한 극단적 이기주의라고 혹평한 명사들과는 달리 그들을 조금이나마 이해하는 쪽의 반응도 없지 않았다. 가령 윤심덕과 죽마지우였던 황신덕(黃信德)은 말하고 싶지 않다면서 다음과 같이 조심스런 코멘트를 했었다.

글쎄요, 무어라 말을 했으면 좋을런지요? 저와 윤(尹)과는 어렸을 때부터 친하던 어린 동무요 따라서 장성한 뒤에까지 친형제같이 지내던 사이라 심덕(心德)이는 내가 일본 가기 전까지(尹이 하얼빈으로 갈 때까지) 저의 가슴 속에 있는 모든 정서와 설움을 다 고백하였습니다. 지금 와서 세상에서는 있는 말 없는 말 뒤섞어서 뭐니 뭐니 하지마는 그러나 그 애의 참뜻과 참마음을 아는 사람은 하나도 없다 하여도 그리 과언은 아닐 것입니다. 따라서 그 애의 죽음에 대해서도 억측일 뿐이지 정확한 진상은 모를 것입니다.

그러나 나만은 그 애가 품고 있던 참마음과 참뜻을 잘 압니다. 그

렇지만 나는 생전에 그 애와의 친분을 생각하던지 또 기타의 남아 있는 사람들을 생각하던지 나의 흉금을 열어서 시비를 판단하여 이렇다 저렇다 말하고 싶지 않습니다. 그런 까닭에 나는 그 애가 죽은 이후로 남의 비평도 많이 듣고 또 감상의 질문도 적지 아니 들었습니다마는 저는 통 함구불언하였습니다. 이렇게 멀리 일부러 찾아주신 것은 너무나 미안합니다만 사정이 그러하오니 이 이상 더 물어주지 마셔요.

이처럼 윤심덕의 속마음을 잘 알고 또한 너무나 그녀를 이해하고 있었던 황신덕은 자세한 이야기를 더 이상 하지 않았다. 그 당시로서는 윤심덕의 앞섰던 생각이 일반 대중에게 먹혀 들어갈 리가 만무했기 때문에 같은 신여성으로서 누구보다도 그녀를 이해한 황신덕은 더 말을 할 수가 없었을 것 같다. 이상에서와 같이 윤심덕의 극적 정사는 사회적으로 대단한 파문을 일으켰던 것이다.

사회 명사들 외에 장삼이사들은 '예술가다운 최후이다'라고 하는가 하면 어떤 이는 '음분방자(淫奔放恣)한 계집 잘 죽었다'고도 했으며 또 어떤 이는 '정에서 살고 정에서 죽었다'라고도 했고, 또 어떤 이는 '정사란 것은 미친놈의 짓'이라고 내뱉기도 했다. 이러한 분분한 정사 파문에서 소설가 이익상(李益相)만은 비교적 논리적으로 그들의 정사 사건에 대하여 긴 글을 썼지만 역시 비판적 입장이었음은 두말할 나위 없다.

…(전략)… 두 사람의 자살을 관찰할 때에는 자기의 행위를 자기들의 최선으로 알고 결정한 것인즉 제삼자로서는 그들의 죽음을 우리 생활에 있어서 한 엄숙한 사실로 볼 뿐이다. 우리가 만일 사회생활에 있어서 소위 재래의 인습이나 도덕적 관점을 떠나서 이 두 사람의 죽음의 가치를 판단한다면 여기에는 비로소 여러 문제가 생길 것이다. 한 말로 하면 그들의 죽음은 가치 없는 죽음이라고 할 수 있

다. 그들은 극단의 이기주의라고 할 수 있다. 우리 사회생활에 있어서 공동으로 지고 있는 생활도덕의 현대적 책임을 배반한 사람이라고도 할 수 있을 것이다. 가장 동정 있는 말을 그들에게 한다면 좀 더 생각해 볼 여지가 없었던가 하는 것이다.

더욱이 윤심덕 양의 죽음이란 것을 그가 죽음을 결심하고 최후에 불렀다는 〈사의 찬미〉란 것을 통해 보면 그 동기가 우리의 산 사람으로 보아서는 얼마나 천박하였던가를 알 수 있다. 물론 죽음에 대하여 옅고 깊은 의미가 별로 따로 없겠지마는 그는 다만 죽기 위하여 죽었을 뿐이다. 한갓 세상을 저주하였을 뿐이다.

이 세상이 참으로 허무하고 또한 저주할 만하였더라면 윤(尹)으로도 그 허무한 것과 저주함직한 것을 보여줄 다른 도리가 분명히 있을 것이다. 다만 〈죽음의 찬미〉로만 그의 의사를 표시하지 않고도 되었을 것이다. 나는 생각건대 그가 〈죽음의 찬미〉를 짓고 또 그것을 부르고 눈물을 흘릴 때까지도 그는 우리 보통 사람이 가지고 있는 생의 의식(意識)을 가졌던 것이다. 그 이후의 것은 우리의 모르는 바이다. 우리 보통 사람으로 보면 그들의 의식은 벌써 변태이었던 것이다.

그러나 나는 지금에 변태니 나쁜 것이요, 상태(常態)니 좋은 것이라 하는 그러한 가치를 말하고자는 아니한다. 지금껏 나에게 한 의문으로 남아 있는 것은 김우진 군이 가장 현실과 타협하던 군의(그의 최근의 논문으로 보아) 자살이다. 그는 가장 분투적이었다. 감상주의나 인도주의적 색채도 보이지 아니하였다. 그런데 군은 죽었다. 어쨌든 의문의 하나이다. 결국 큰일을 저지르고야 말 윤심덕 양의 길동무가 되고 말 것이랴. 또는 남성에게 복수하려는 그의 원수의 대표로 선택됨이었더냐 참으로 모를 일이다.[2]

이상에서 확인할 수 있는 바와 같이 윤심덕과 김우진을 잘 모르는 사람들의 반응은 모두가 냉혹하리만치 비판적이었다. 그러니까 명사

2 『신여성』, 1926년 10월호.

들 외의 일반 독자들의 반응도 대동소이했다. 특히 김우진보다는 윤심덕을 탕녀(蕩女)로 몰아붙였다. 그처럼 그녀는 죽어서도 외로웠고 불행했다. 불행하기는 김우진도 예외는 아니었다. 그가 자살하기 전에 쓴 일기에서 언급한 "자신에 대한 만일의 오해"는 그대로 적중한 것이다. 그런데 저명인사들이 아닌 일반 독자들의 투고에서도 그러한 구사회적이며 보수적인 반응이 그대로 나타났다.

가령 8월 5일자『조선일보』자명종란에 보면 "남의 죽음을 비웃는 것이 아니라 살려고 남들은 버둥버둥하는데 살지 않으려는 것만은 찬성할 수 없는 일"이라는 촌평부터 시작하여 "전에 없는 신문화가 수입된 뒤에 우리 조선에는 새것이 많이 들어왔다. 소위 청춘남녀의 정사라는 것이 이것인데, 인제는 또 정사를 하는 데도 새 방법이 수입되어 두 사람이 배를 타고 가다가 활동사진식으로 물로 뚝 떨어져 죽는 것이다……"라는 비아냥조의 평도 나와 있다.

야유조는 혹독한 비방으로 확대되어갔다.『동아일보』8월 9일자에서 C라는 익명의 투고자는 "계집을 껴안고 물에 뛰어들어가는 것이 참 인간이더냐, 조선 사람의 명부에서 윤 김 두 사람의 이름을 말살해버리자."고까지 극언했다. 한편 인사동 거리의 어떤 빙수 장수는 윤심덕의 레코드판을 유성기에 걸어놓고 이들의 죽음에 대해서 "얼굴이야 볼 것 있나? 소리는 참 잘 해! 소리가 아깝지. 자기도 아마 죽을 때에 소리가 아까운 생각이 났을걸. 인제 보세, 소리판 값도 오르네 올라!"라고 하면서 레코드가 많이 팔릴 것이라는 전망을 내놓기도 했다.

김우진이 죽기 전에 우려했던 대로 그들의 진정한 죽음의 의미는 전혀 전달되지 않고 오해만 남기는 꼴이 되었던 것이다. 그만큼 이들은 죽은 뒤까지 오해의 먹구름에 감싸져 있어야 했고 또 값진 죽음이 아닌 헛된 죽음이 됨으로써 사후에도 불행할 수밖에 없는 처지가 된

그들의 죽음을 바라보는 시선

것이다.

그러나 생전에 그들과 가까이 지냈던 사람들은 그들의 죽음의 의미를 어느 정도 알고 있었으며 퍽이나 아쉬워하고 또 마음 아파했다. 윤심덕을 불러들여 잠시나마 토월회에서 연극을 같이 했던 박승희는 그녀의 죽음을 추념하는 낭만극 극본을 써서 〈사(死)의 승리〉라는 제목으로 무대에 올렸다. 그런데 박승희의 의도와는 달리 이 공연은 좌파 시인 임화(林和)로부터 혹평을 받은 바 있다. 임화는 그 공연을 보자 "이것은 현해탄 물속에 오신(汚身)을 던진 걸인적 매음녀 윤심덕의 일생을 기념(?)하기 위하여 작자가 가진 바 경의의 염으로 나온 눈물 나는 인생극이다. 그리고 이 극은 곧 청년 주인공 부르주아 가정의 위대(?)한 반역 청년이 비린내 나는 연애에서 십 전짜리 유행 창가 집식으로 불쌍하게 죽어가는데 매음녀인 윤심덕의 화신인 여주인공은 애인을 보내며 노래를 부른다. 이 얼마나 처참한 천고의 홍련비사(紅戀悲史)이었던가"[3]라면서 야유조의 혹평을 가했던 것이다.

그러니까 임화는 박승희 극본의 윤심덕 정사 제재보다도 그녀의 죽음 자체를 더욱 못마땅하게 생각한 것이다. 그럴 수밖에 없었던 것이 주인공으로 등장하는 김우진은 그가 지극히 싫어하고 증오하는 지주 집 장남이었기 때문이 아니었던가 싶다.

이런 동정과 혹평 속에서도 생전의 윤심덕과 가까이 지냈던 이서구는 죽은 지 몇 년 후에까지도 그녀를 그리워하는 글을 쓰곤 했다. 가령 「다한(多恨)한 윤심덕」이란 제목으로 쓴 다음과 같은 글이 그 하나의 예가 될 것이다.

윤심덕 언니! 하늘은 높고 달빛은 맑아 찬바람이 나뭇잎을 날리

시인 김우진과 함께 난파하다 윤심덕과 김우진

3 임화, 「토월회 제57회 공연을 보고」, 『조선지광』, 1928년 11~12월호.

니 옛사람 생각이 솟아오릅니다. …(중략)… 우에노음악학교(上野音樂學校)를 관비로 졸업한 언니로 금의환향을 하자 여학교 선생이 된 언니. 그 언니를 노리는 검은 그림자. 언니! 언니에게는 이미 죽음까지 같이하려는 애인 김우진이 동경에 있거니 무엇이 부족해서 또 제2의 애인을 구하려 하셨겠습니까. 언니! 나는 언니의 이 제2의 애인을 쓰라린 사건을 잘 알고 있습니다.

언니는 꿈을 가졌었습니다. 음악학원을 세우고 많은 재주꾼을 모아 음악조선(音樂朝鮮)의 기세를 올려보자는 큰 포부! 언니는 검은 칠판 그늘에 제복의 처녀를 대하야 도레미파……를 가르칠 녹록한 여자는 아니었습니다. 요컨대 사무적 정적 인물이 아니라 정치적 동적 인물이었습니다. 그러므로 언제든지 앞날에 큰 목표를 세우고 빛나는 꿈을 품고 있던 것입니다.

언니! 언니는 이 꿈을 실현하기에 너무 급하셨소.

그래서 언니는 세상에 익숙지 못한 발길로 파트너를 찾아다니던 것이었소. 꽃피는 젊은 음악가, 더욱 즐겨서 화려한 몸치장을 하고 다니는 언니를 대하는 세상의 자본가들은 언니의 품은 이상보다도 그 이상을 품고 있는 언니의 훗훗한 가슴을 더 요구했던 것이었소. 학교를 뛰어나온 언니의 인생은 뚝 터진 봇물 같기도 했었소. 황금정에 살림을 차렸으나 마음에 없는 새 살림이 언니를 만족케 하였겠소. 털외투도 떨드려보았으나…… 그것이 과연 언니의 상처받은 가슴을 달랬겠으리까. 건디다 못하여 언니는 하얼빈으로 뛰어가셨지요. 언니! 교단(敎壇)에서 뛰어난 시대의 아가씨가 칵테일과 재즈로 세월을 보내는 하얼빈의 등불 밑에서 얼마나 부지를 할 수 있었겠소. …(중략)…

언니! 언니는 무엇보다도 때를 잘못 만났습네다. 요사이 같으면 다홍양장을 하고 단발을 하든 정강이를 내놓고 다니든 만성이 된 세상은 거들떠보지도 않으련만 그때만 해도 옛날이라 뒤축 높은 구두만 신고 다녀도 말썽거리가 되었지요. 그런 판에 울긋불긋 차리고 왈가닥달가닥 돌아다녔으니 언니의 소문이 어떻게 좋게 났으리까.

여기에 언니는 세상에 마음 없는 무리들 사이에 한 구경거리가 되

고 만 것이 아닐까요.

　언니! 나는 여기서 다시 한번 언니가 가장 불행한 시기에 태어났음을 몹시 원통히 생각합니다. 속은 비었어도 천근의 무게가 있는 체 뒷구멍으로는 별별 주책없는 짓을 할지라도 겉으로는 않은 체 도사리고 다녀야 할 숙녀의 틈에서 언니만 혼자 그대로 뛰고 놀았으니 위장(僞裝)을 일삼는 사회에서 어찌 용납이 될 수가 있었으리까. 마음먹은 바와 세상일과 너무나 사이가 먼 줄을 깨달았을 때 만사는 다 그릇된 뒤이니 얼마나 아까운 일이며 얼마나 원통하셨으리까.

　언니! 언니가 〈사의 찬미〉를 울면서 취입하였다는 말을 나중 들었습니다. 세상에 슬픈 노래를 취입한 가수는 하구 많겠으나 장차 죽기를 작정하고 〈사의 찬미〉를 불러 레코드에 취입해놓은 이는 아마 이 세계에 언니가 처음이실 겁니다. 죽기를 작정하고 부른 노래 '나 죽으면 고만이라'고 부른 구절 같은 데는 울며 부른 느낌이 듣는 이의 가슴을 울리는 이 레코드를 나는 지금도 가지고 있습니다. 오늘 밤에도 이 원고를 쓰기 위해서 일부러 한 곡을 걸고서 뭉클한 가슴을 쥐어짜듯이 집필을 하는 것입니다.[4]

　그녀의 남성 동료 이서구는 이상과 같이 감상적이면서도 이해 깊은 추억의 글을 썼다.

　일반 대중이나 소위 지도적 위치에 있다는 명사들의 질타와는 달리 주요 신문에서는 그들의 비운의 정사를 어느 정도 이해하고 있었다. 그 하나의 좋은 예가 정사 9일 뒤에 나온 『조선일보』의 문화면 기사였다. 그녀가 죽음 직전인 8월 1일에 취입한 최후의 음반 〈사의 찬미〉 보도와 관련하여 다음과 같은 기사를 게재한 것이다.

4　이서구, 「다한한 윤심덕」, 『삼천리』, 1938년 11월호.

성음(聲音)은 역력(歷歷) 주인(主人)은 안재(安在)

사람이 누가 죽기를 즐겨하고 살기를 싫어하랴마는 부모도, 처자도, 명예도, 지위도, 희망도, 재산도, 애인도 모두 다 헌신작 버리듯이 버리고 죽음이라는 최후의 운명을 취하여 영원히 돌아오지 못할 길을 밟게 되는 사람의 마음이야 과연 어떠하랴!

삶을 보람 있게 살아보려고 악전고투를 하다가 마침내 참패자라는 애달픈 이름을 남기고 가련한 인생을 일장춘몽에 부치고 마는 청춘남녀의 마음ㅡ모르는 사람은 비소만 하여도 고해풍파(苦海風波)에 시달려난 사람의 창자를 끊는 것이다. 이미 이 세상을 떠나서 저ㅡ평화의 나라로 영원히 가고 만 사람에 대하여 여러 말을 더 하기도 마음 아픈 일이다. 그러나 때때로 그의 추억을 새롭게 하는 여러 가지를 접촉하게 될 때마다 한 줄기의 눈물과 아울러 붓을 들지 아니 할 수가 없는 것이다.

이미 여러 번 보도한 윤심덕 양과 김우진 군의 애달픈 최후는 생각할수록 마음이 괴롭고 눈물이 넘친다. 윤 양의 죽음은 경성을 떠날 때에 결심한 죽음이냐? 동경에서 결심한 죽음이냐?ㅡ이것은 그가 아니고는 능히 알기 어렵거니와 하여간 동경서 오사카(大阪)로 와서 〈사의 찬미〉라는 애끊는 가곡을 지어서 레코드에 넣기로 하였을 때는 아마 죽음의 길을 밟기로 굳게 결심하였던 것이다. 윤 양이 스스로 〈사의 찬미〉를 지어가지고 그 아우 윤성덕 양에게 스스로 노래하여 들려주다가 그 아우에게 '그 많은 희망을 가지고 멀리 가는 나에게 왜 그런 노래를 들려주느냐'고 울음에 섞인 핀잔까지도 먹었다 한다.

이 노래를 지을 때 그의 마음이 과연 어떠하였으랴! 이것은 과연 그가 아니고는 살필 수가 없을 것이다. 최후의 운명을 결정하는 그 노래. 영원의 길을 떠나는, 그 노래를 쓰는 그 마음, 부르는 그 가슴! 반은 타고 반은 썩었을 것이다. 그가 몸을 현해탄의 함부로 넘노는 물결에 던질 때에는 그의 가슴과 마음에는 무수한 상처가 있었을 것이다.

더군다나 〈사의 찬미〉의 가곡을 지어가지고 오사카 닛토축음기(日東蓄音機) 주인의 재삼 거절이 있었음도 불구하고 자기의 작곡을

레코드에 넣어달라고 간청하던 그의 마음이 또한 어떠하였으랴! 생각을 할수록 애달픈 그 정경은 차마 잊을 수가 없는 것이다. 윤 양이 최후로 자기의 운명을 결정하던 〈사의 찬미〉를 넣은 닛토축음기회사 레코드는 8월 12일부터 오사카에서 판매하기 시작하여 15일에는 조선에도 나오리라 한다. 조선 노래 레코드는 일본에서 이번이 처음이요, 옥반에 진주를 굴리는 듯 오열 처절한 윤 양의 최후 노래도 그 레코드가 아니면 들어볼 수가 없는 것이다. 아! 유량한 그의 성대는 레코드에 남아 있건마는 후리후리하고 쾌활한 그의 몸은 간 곳이 어데냐![5]

이렇게 당시 우리 성악계의 여왕이요, 예원의 꽃이었던 윤심덕의 자살 여운(餘韻)은 생전의 명성과 스캔들만큼이나 가라앉을 줄을 모르고 꾸준히 이어졌다. 그녀의 죽음에 대한 화제가 세월이 흘러도 가라앉질 않았던 가장 큰 이유는 물론 그의 개인적 명성과 우리 연극을 크게 향상시킬 수 있었던 당대 최고의 젊은 지성 김우진과의 극적인 정사에 있었지만 그보다도 일반 대중이 보았을 때 석연치 않은 죽음의 배경과 사람들의 의표를 찌른 죽음에 있었던 것이 아닌가 싶다.

물론 많은 사람들이 그녀의 정사에 대해서 왈가왈부하고 비판 매도 일변도였지만, 전술한 바도 있는 것처럼 아무도 그들의 죽음의 진정한 의미를 알지는 못했다. 그렇기 때문에 그녀의 죽음을 살아 있을 때 그녀에게 퍼부었던 스캔들과 연결시켜서 탕녀의 에고이즘 정도로 보려 한 것이 사실이었다. 아니면 막연하게 로맨틱한 정사 행위로 보려 한 것이다.

선구적인 젊은 지성들이 견고한 시대의 벽을 뚫지 못하고 좌절한 경우로 본 사람은 그의 가족과 친구 등 극소수였다. 그런 이들 중에

5 『조선일보』, 1926.8.13.

홍해성과 조명희가 있었다. 김우진 때문에 법학과를 다니며 변호사를 꿈꾸다가 배우 연출가로 전신한 홍해성은 "김우진이 그와 같이 죽은 것은 조선극단을 위하여도 그렇지만 나에게 대하여서는 무엇보다도 큰 타격이에요"라면서 일생 동안 아쉬워했는데, 그것은 그들이 한국 근대극을 위하여 오사나이 가오루(小山內薰)와 히지카타 요시(土方與志) 콤비를 꿈꾸던 것이 좌절된 데 대한 아쉬움 때문이었다.

그리고 조명희는 그들 정사 1년여 뒤에 매도 일변도의 경박스런 매스컴을 비판하면서 대단히 촉망되던 친우의 잃음을 아쉬워하는 글을 월간 『조선지광』에 다음과 같이 쓴 바 있다.

> 작년 8월 4일에 수산(水山)이 죽었다. 그가 죽은 뒤에 세상에서는 그의 죽음과 그의 생전 일에 대하여 멋대로 지껄이고 판단을 내렸다. 더구나 무근한 사실을 함부로 과장하여 내어놓는 신문 잡지의 기사란 것은 차마 볼 수가 없을 만하였었다. …(중략)… 나는 그의 인간적 신의로서 그를 믿었고 그의 놀랄 만한 정력을 믿었고 예사 사람으로 하지 못하는 그의 과단을 믿었었다. 내가 함부로 그를 추어대자는 것이 아니다. 그는 과연 사람으로서 굳센 면을 많이 가진 사람이었다.
> 내가 소위 조선의 문단이란 것들에게 사람으로서 낙망을 가진 때에 수산을 생각하고 이런 말을 하려 하였다. '잡동사니들의 문단인. 그러나 오직 수산만은 참된 물건일 것이다. 두고 보라 앞으로 이 참된 물건이 하나 나올 때가 있을 터이니……' 그러나 이 미지(未知)의 인(人) 미래의 인(人)인 수산이 그 기대를 어기고 말았다. 미래를 영영 감추고 말았다. 어떤 친구의 말마따나 '수산이 앞으로 4, 5년 5, 6년만 더 살았던들 상당한 업적과 수확이 문단에 또는 사회에 끼쳐놓을 것을……'[6]

6 조명희, 「김수산 군을 회함」, 『조선지광』, 1927년 9월호.

홍해성, 조명희 두 친구 간의 차이 나는 것은 전자의 경우, 김우진이 우리 근대극을 단번에 업그레이드할 수 있는 큰 인물로 본 것과는 달리 후자는 그를 우리 문학 분야 전반에 걸쳐서 대단하고 확실한 미래로 보고 있었다는 점이라 하겠다. 그러니까 각자 자기 분야에서 김우진을 당대 최고의 인물로 보고 큰 기대를 걸고 있었음을 알 수가 있다.

그런데 당시 사회의 흐름으로 보아서 설사 그들의 죽음을 시대고(時代苦)로 생각했었다고 하더라도 홍해성이나 조명희처럼 지극히 가까웠던 친우 외에는 함부로 그를 옹호할 수가 없었을 것 같다. 왜냐하면 그들과 똑같이 정신 나간 사람으로 취급받을 가능성이 있었기 때문이다. 그 하나의 좋은 예가 윤심덕의 죽마고우 황신덕의 조심스런 논평과 침묵일 것이다. 그만큼 그들의 죽음은 억울하면서도 의혹과 신비의 자락을 남겼고, 그것이 또 역설적으로 그들을 전설적 인물이 되게 한 요인도 되었다고 볼 수 있다.

후일담 세 가지

이탈리아 생존설

윤심덕과 김우진의 정사 사건이 그 뒤에도 끊일 줄 모르고 인구에 회자되다가 죽은 두 달 뒤인 10월 중순에 갑자기 그들의 생존설이 느닷없이 매스컴에 등장했다. 윤심덕의 집으로부터 흘러나온 이야기였다. 동생 성덕이 언니의 정사 소식을 듣고 그렇지 않을 것이라는 편지를 집으로 보낸 데서부터 발단된 것이었다.

'윤심덕은 분명히 살아 있다. 목하 같이 죽었다는 김우진과 이탈리아에서 음악을 연구하고 있다'는 풍문이 서울 장안에 널리 퍼져 나가기 시작했다. 놀란 매스컴은 풍문의 진원을 캐보려고 윤심덕의 레코드 취입 계약 회사인 조선축음기상회 주인 이기세를 찾아간다.

갑작스럽게 기자를 만난 이기세는 담담한 어조로 말했다. "참 그러한 소문이 많이 유행하는 모양이올시다. 그러나 윤심덕 양이 이탈리아에 있다는 말이 난 출처인즉 미국에 간 그의 동생 윤성덕 양이 윤심덕의 흉보를 듣고 자기 큰언니 윤심성 여사에게 편지를 하기를

'일본서 작별할 때에도 분명히 이탈리아로 가겠다고 하였는데, 설마 죽었을 리야 있겠느냐.'고 한 것이 한 원인이 되어 한두 입 거르는 동안에 그리 된가 봅니다.”라고 말하는 것이 전부였다.

그러자 기자는 윤성덕이 미국에서 보낸 편지를 받았던 큰언니 윤심성의 집으로 찾아갔다. 그때 윤심성은 기자에게 답변했다.

“글쎄 미국 간 동생이 죽었을 리가 없다고 굳센 자신이나 있는 듯이 편지를 하였으며, 또 집에 불길한 일이 있으면 반드시 꿈자리가 사나운데 심덕이가 죽었을 때는 꿈이라고는 꾼 사람이 없어서 미신의 말 같으나 믿을 수가 없는 것이라는 것이올시다.”

이에 다시 기자가 물었다.

“그러면 부산에 갔을 때 발견한 배 안에 남겨놓은 유물(遺物)은 누구의 것이었습니까.”

윤심성은 또렷하게 답변했다.

“글쎄요, 덕수환 일등실에 남겨놓은 것은 분명히 의복 행구였습니다.”

이에 기자가 그렇다면 그녀의 죽음이 틀림없지 않느냐고 계속 다그치자 윤심성은 “네, 죽지 않았다는 것도 못 믿겠고, 죽었다는 것은 너무 애달프니 그저 못 믿는 속에 넣어두었으면 제일 좋겠습니다.”라는 미련의 말로 끝맺었다.

결국 그녀의 생존설 보도 기사는 “그 가정의 지정(至情)에 넘치는 정리로 죽은 사람도 설마 죽었으랴 하는 애처로운 생각을 갖는 데서 비롯한 윤심덕의 생존설도 그의 죽음을 서러워하는 이의 가슴을 한층 더 아프게 할 뿐이다.”[1]로 일단 끝을 맺었다.

이와 같이 밑도 끝도 없는 허무맹랑한 생존설은 순전히 윤심성의

1 『매일신보』, 1926.10.19.

언니와 동생의 미련과 지정(至情)으로부터 나온 것임이 확인되었다. 그럼에도 불구하고 생존설은 완전히 가시질 않았다. 그것은 다시 2년 뒤인 1928년에 고개를 들었다. 즉 『조선일보』가 '일시 소문 높던 여성의 최근 소식' 시리즈 기사에서 윤심덕의 생존설을 다시 거론했던 것이다.

현해탄에 정사(情死)한 지 어언 3년!
사후까지 허무한 풍설(風說)의 주인공
현해탄에 정사한 후 시체조차 찾지 못한 그에게 다시 살았다는
엉뚱한 풍설을 뿌릴 만큼한 인기
생전에 악단여왕(樂壇女王) 윤심덕

…(중략)… 이탈리아에 있다고. 그런데 최근에 이르러 어디서부터 난 소문인지 윤심덕이가 애인과 현해탄에 몸을 던져 자살하였다는 것은 한낱 능청스런 윤심덕의 한 연극에 지나지 않고 윤심덕이는 지금 이탈리아의 산자수명(山紫水明)한 지방 나폴리라는 곳에 생존해 있다는 풍문이 떠돌게 되어 현해탄에서 투신자살하였다 함이 일시 세상을 그렇게 소란케 하던 그 유명한 윤심덕이가 과연 그와 같이 현재에 이탈리아에 생존해 있을까 하는 의문을 지극히 몽롱은 하나마 일반 세상 사람은 갖게 되었다 한다.

그러나 과연 그와 같이 윤심덕이가 살아 있다 하면 그동안에 벌써 3년이라는 기나긴 세월이 흘렀으니 그동안에 한번이라도 그의 집에 서신(書信)이라도 있었으련만 그도 없다하니 그러면 그들은 지금까지 이탈리아에서 무엇을 입고 무엇을 먹고 살아왔으리요?─그러면 그들이 아직껏 이탈리아에 생존해 있다는 말은 도저히 믿을 수 없는 한 풍설로 들릴 수밖에 없으나 그러나 그의 생전의 지기 친척들은 그 말이 풍설이라 하드래도 정말이 되어, 사실 윤심덕의 기대와 희망을 갖는다 하니, 이 말을 듣고 일찍이 생전의 윤심덕과 면식이 있는 자 뉘라서 한 줄기 눈물겨운 회포가 없을 수 있으리요? 그가 이미 저 세상 사람이 되었던지─아직 아니 되었던지─어쨌든 거칠은 인생의 행로를 걸음 걸어온 그의 고달픈 영혼에나 안일한 행복이 있

후일담 세 가지

기를 바라마지 않는 바이다.[2]

이상과 같이 전혀 미확인 상태에서 그들이 이탈리아의 나폴리 항구에서 살고 있다는 풍설이 떠돌다가 사라지곤 했다. 그런데 흥미로운 것은 당시 매스컴도 그녀의 생존설을 딱 부러지게 부정하거나 묵살하지 않고 어떤 미련을 버리지 못한 채 보도하고 있었다는 사실이다. 그 점에 있어서는 그들 가족의 심정이나 대중의 여론을 반영한다는 신문이나 별 차이가 없었던 것 같다.

특히 그 생존설이라는 것도 윤심덕에 초점이 맞춰져 있어서 흥미로운데, 그녀의 인기가 김우진에 비할 바가 아니어서 그랬을 것도 같다. 그런데 주목되는 것은 윤심덕이 살아 있을 때는 별별 헐뜯기를 일삼았던 사람들도 막상 그녀가 인생의 무대에서 영원히 퇴장해버리자 허전함과 함께 그리움까지를 가슴 깊이 품게 되었던 듯싶다. 그녀가 이처럼 전설적인 인물이 된 것도 그러한 이유 때문으로 보아야 할 것이다. 그것은 또한 그녀가 당시 사회에서 차지하고 있었던 명성과도 관계가 없지 않다.

비록 처녀로서 30세에 죽었고 또 음악가로서 활동도 겨우 3년밖에 되지 않았지만 그녀가 그 시대에 알게 모르게 남긴 발자취는 대단했던 것이다. 따라서 그녀의 생존설은 다시 일본으로 건너가서 후쿠오카(福岡)의 모 신문사 사장이 이탈리아의 수도 로마에서 그녀와 김우진을 만났다는 기사로 확대되었다. 그것도 한국에서 생존설이 퍼졌던 1928년보다 2년 뒤인 1930년도 저물어가는 초겨울의 일이었다. 그 같은 소문으로 해서 김우진의 동생 김익진이 조선총독부 외사과에 수색원까지 제출하는 소동이 벌어졌던 것이다.

2 『조선일보』, 1928.1.10.

당시 이 문제를 특종으로 다룬 『매일신보』의 기사를 소개하면 다음과 같다.

김익진 씨가 던진 파문
수색원의 장래는?
그들의 정사는 일 막 연극이라고
의문 중의 윤심덕양 정사 사건
살았는가 죽었는가(1)

지금으로부터 5년 전 즉 지난 대정 15년 8월 4일 미명에 관부연락선 덕수환(德壽丸)이 시모노세키(下關)로부터 부산으로 향하여 항해 중 돌연 한 쌍의 청춘남녀가 현해탄의 푸른 파도로 몸을 던져 시끄러운 세상을 영원히 하직하고만 일 막의 정사극이 있었다. 한 시간 16노트의 속력으로 질주하던 기선은 비상기적(非常汽笛)의 비명과 함께 즉시 배를 멈추고 근해 일대를 수색해보았으나 용솟음치는 모진 파도는 두 사람을 벌써 어데로 이끌어갔음인지 그들의 자취는 이미 찾으려야 찾을 수가 없었고 그들의 숙소이던 일등 선실에는 다만 몇 개의 트렁크와 한아름의 봇짐이 주인 없는 방에 쓸쓸히 놓여 있을 뿐이었다.

그러나 그들의 일 막 정사극은 갑자기 전 사회에 일대 센세이션을 일으키게 하여 각 방면에 크나큰 파문을 던졌으니 그것은 문제 많은 성악가 윤심덕(尹心悳) 양과 목포 백만장자의 큰아들이요 또 극작가인 김수산(본명 金祐鎭) 씨가 전기 정사극의 한 쌍 주인공이 된 때문이었다. ─대체 그들은 무엇 때문에 세상을 떠났는가?

그 후 '악단의 여왕과 백만장자의 정사극'이라는 기사는 도하 각 신문에 일제히 선전되어 도처에 가지가지의 물의를 일으키게 하였다. 그래서 '무엇 때문에 정사를 하였담' '윤심덕이는 또 모르지만 김우진이가 참 의외야' '그렇지만 무슨 죽지 않으면 아니 될 일이 있길래 죽었겠지. 공연히 죽기야 하였을라구'라는 소리가 어디를 가든지 공통으로 들을 수가 있는 화제의 중심이었다. ─대체 그들은 왜 죽었는가─당시의 사람들은 여러 가지로 그 원인을 캐보았다.

'여자는 어여쁜 용모와 아름다운 성대를 가진 악단의 여왕이요,

남자는 여자와 같이 도쿄 유학까지 한 극작가로 백만장자의 맏아들인 미목(眉目)이 수려한 청년이다. 두 사람은 타는 듯한 사랑을 하였다. 이 얼마나 아름다운 대상이냐? 그러나 그것은 다만 표면으로만 본 것에 지나지 않는다. 한번 그 이면을 들여다볼 것 같으면 기꺼움과 웃음으로만 판을 짠 듯한 그들에게도 한숨과 눈물의 안타까운 사정이 한두 가지가 아니니 즉 남자는 무엇 하나 부족한 것은 없으나 그에게는 이미 꽃 같은 부인과 나어린 자식이 있었다. 그러니 두 사람이 평화한 가정으로 결합하기는 더구나 완고한 부친의 시하에서는 영원히 불가능한 일이 아닌가?

그에다 상대자 되는 윤 양은 일시는 악단의 여왕으로 소조 낙막한 조선악단에서 호화로운 공작(孔雀)의 영화를 마음껏 누리었으나 실력에 맞지 않는 부화(浮華)한 생활은 필경 악단 생활에 파탄을 생기게 하여 마침내 보통 마음 약한 여성이 걷는 길을 그대로 걷게 되었으니 백만장자 이모(李某)를 위시한 모모와의 불미한 소문이 일시에 세상에 쫙 퍼지게 된 것인즉 그것이다. 그 후의 윤 양은 무엇을 생각하였음인지 악단에서 극단으로 방향을 전환하게 되어 토월회의 배우로서의 성공을 하기에는 아직도 전도가 요원한 데다가 여러 가지를 의미한 세상의 비난 공격은 날이 갈수록 우심함으로 필경 전도를 비관하고 그같이 두 사람이 세상을 떠나게 된 것이다. 그러니 정사라느니보다는 차라리 어려운 사정을 다 각기 가진 두 남녀의 합의적(合意的) 자살(自殺)이라는 것이 오히려 더 타당할 것이다.

일반이 그와 같은 추정을 한 지도 벌써 옛말이 되고 그들 두 남녀가 세상을 떠난 지도 벌써 5년의 세월이 흐르고 말았다. 그런데 최근에 이르러 갑자기 그들이 정사를 한 것은 그야말로 일 막의 연극이요, 실상은 그들이 바다의 저편 이탈리아에서 꿀 같은 사랑의 보금자리를 꾸미고 있다는 소문이 어디서부터인지 떠돌기 시작하여고 김우진 씨의 사제가 되는 김익진(金益鎭) 씨는 미칠 듯한 마음을 금할 수 없어 필경 그 형의 수색원을 수일 전에 총독부 외사과에 제출하게 되었다. 평지에 파란을 일으킨 김익진 씨의 수색원! 과연 윤심덕 김우진 양인은 아직도 이 세상에 살아 있는가?

정사극을 각색한 양인(兩人)

이탈리아서 상점경영(商店經營)

악기점을 경영하며 단란한 생활

살았는가 죽었는가(2)

　윤심덕 김우진 양인이 현해탄의 사나운 파도로 몸을 던져 한 많은 현실의 세계를 떠난 이후 일부 사회에서는 별의별 가지의 억측과 추측을 마음대로 하였었다. '암만 생각해보아도 두 사람이 죽을 일은 아무것도 없단 말이야.' '더구나 김우진은 비록 아버지의 돈이라 하더라도 수백만이나 있고 수재인데 세상을 떠날 리가 있나? 아무리 사랑이 귀중하다 하더라도 감격하기 쉬운 이팔청춘의 첫사랑도 아니요, 쓴맛 단맛을 다 아는 서른한 살이나 된 사나이가 그 여자 하나 때문에 세상을 떠나? 그런데도 그가 정사를 사실로 하였다면 그야말로 무엇에 홀린 게지.'

　'아니 그뿐 아니라, 첫째 윤심덕이라는 여성 자체부터가 자자(自恣)도 생각하지 않을 여자인데 자살을 할 성싶은가? 아무리 애인과 같이 죽는 정사라 하더라도…….' 여러 사람들의 이와 같은 추측은 필경 윤심덕이는 살았다, 정사는 거짓말이다라는 풍설을 지어내고야 말았다. 그러나 이것은 정사극의 주인공이 좋은 의미로나 좋지 못한 의미로나 일세를 풍미하던 문제의 윤 양인지라 그녀의 생존설에 대하여 세상 사람들은 전혀 귀를 기울이려고도 아니하였다.

　그런데 최근에 이르러 후쿠오카(福岡)에 있는 모 신문사 사장이 구미만유(歐美漫遊)를 하고 돌아와 '로마(羅馬)에서 김우진이라는 조선 청년을 만났는데 그는 일찍이 와세다대학 출신으로 그의 부인되는 윤심덕 여사와 살면서 문학을 연구 중이다…….'라는 한 구절이 있으므로 이 소문을 들은 사람들은 그것은 틀림없는 윤심덕 김우진의 양인일 것이다 하여 이미 5년 전에 세상을 떠난 그들의 정사를 다시 새삼스럽게 부정하게 되었으며 따라서 불의에 세상을 떠난 사형(舍兄)을 도무지 잊지 못하여 꽃피는 아침 달뜨는 저녁을 항상 눈물로 세월을 보내던 아우 김익진 씨는 넘쳐 오르는 기쁨을 참지 못하여 마침내 총독부 외사과에 그들의 수색원을 제출하게 된 것이다.

　이탈리아-로마-조선 청년-김우진-와세다대학 졸업생-부인 윤

심덕 여사 악기점 경영—부인은 음악 연구—남편은 문학 연구—생각하면 생각할수록 의문은 의문을 일으키고 흥미는 흥미를 자아내게 한다. 아! 그들은 지금 과연 바다의 저편 로마에서 사랑의 보금자리를 꾸미고 있는 것일까…….

이상과 같이 진행되는 신문기사는 점차 점입가경으로 이어졌다. 그러니까 충분히 살아 있을 가능성이 있다는 식이었던 것이다. 그리하여 『매일신보』는 세 가지 의문을 갖고 생존설을 추적해갔다.

산송장 조건으로 받은 3만 원으로 양행설(洋行說)?
〈사의 찬미〉 넣은 유성기 회사에서
살았는가 죽었는가?(3)

그와 같이 윤심덕 김우진 양인이 벌써 5년 전에 연출한 정사극이 그야말로 일 막 연극에 그치고 그들이 지금 이탈리아 로마에서 악기점을 경영하고 있다는 것이 만일 진정한 사실이라면 그들은 대체 어찌하여 교묘히 세상 사람들의 이목을 속이게 되었으며 또 이탈리아에는 어떻게 해서 입국할 수 있었는가? 라는 의문이 일어난다.

첫째 그들이 정사를 하던 지난 대정 15년에 피아노 공부를 하려고 미국 유학을 떠난 윤성덕(尹聖惠) 양을 보고 '동생 성덕아! 내가 큰 성공을 하기 전에는 절대로 음신(音信)을 알리지 않을 터이니 그런 줄 알고 절대로 나를 찾지 말아달라!'고 그의 형 윤심덕 양이 의미심장한 말을 남기었고,

둘째 김씨의 집에서는 시체나마 찾고자 부산과 하관 등지 각 신문지상에 현상으로 광고까지 내고 시체 찾기에 노력하였으나 지금까지 시체 하나가 발견되지 않은 것,

셋째 윤심덕 양 집안에서는 칠십 노모가 아직도 생존해 있는 관계도 있겠지마는 어쨌든 처음부터 자살을 의도하지 않은 것 등의 세 가지를 보면 후쿠오카 모 신문사 사장의 구미만유기행문(歐美漫遊紀行文)에 로마에서 김우진을 본 일이 없다 하더라도 다소 그들의 사망설에 의심을 품겠거늘 하물며 '윤심덕과 김우진은 다 각기 막다

른 골목에 다다른 고색(固塞)한 현장을 타파코자 최초부터 정사극의 일 막 연극을 각색하였으니 윤 김 양인이 연락선 덕수환에서 현해탄에 투신을 한 거와 같이 보인 것은 일등선실의 뾰이를 매수하여 다만 몇 개의 트렁크와 한아름의 봇짐만 선실에 남기어논 데 지나지 않고, 자기들은 배가 시모노세키를 채 떠나기 전에 다시 상륙을 하여 장기(長崎)를 거쳐 중국인의 명의로 다시 이탈리아로 떠난 것이다.'라고 마치 그것을 본거와 같이 말하는 사람의 이야기까지를 들으면 누구나 의혹을 갖게 된다.

그러나 그것은 그렇다고 하더라도 또 한 가지의 의문은 도무지 풀수 없으니 그것은 그들이 대체 무슨 돈으로 머나먼 이탈리아까지 고비원주(高飛遠走)를 하였으며 또 인정과 풍속이 전혀 다른 그들 백인종의 틈에서 무슨 돈으로 악기점(樂器店)까지 벌이고 4, 5년 동안이나 소식이 없이 살아왔는가? 라는 문제이다. 이에 대해 어떤 유력자는 '윤심덕이 세상을 떠난 거와 같이 보이는 연극에는 적어도 어떠한 유력한 악기점과 밀약이 된 뒤의 일이니 즉 정사극을 하기 전에 우선 〈사의 찬미〉라는 노래를 레코드에 넣어놓고 그 후에 즉시로 정사극을 한다면 소위 악단의 여왕이라는 사람의 로맨틱한 정사극에 백 퍼센트의 흥미를 느낀 세상 사람들은 앞을 다투어가며 레코드를 살 것이다. 그러면 유성기 회사는 부자가 되는 것이다. 그들이 이탈리아로 가게 된 것은 실로 〈사의 찬미〉의 노래를 레코드에 집어넣은 모 유성기 회사로부터 산송장이 될 것을 조건으로 받은 보수금(報酬金) 3만 원 때문이다.'라고 말하는 이도 있으니 그 말을 들으면 그것도 또한 그럴듯하게 들린다.[3]

이상과 같이 윤심덕의 정사는 그녀 최후의 레코드판이었던 〈사의 찬미〉가 잘 팔리도록 꾸민 조작극이고 그 대가로 거금 3만 원까지 받고 이탈리아로 잠행했다는 설까지 나왔던 것이다.

매우 흥미롭고 기이하기도 한 소설 같은 풍설에 대해서『매일신

3 『매일신보』, 1930.12.10

보』는 미국 유학에서 돌아온 그녀의 동생 윤성덕을 방문하는 데까지 이른다. 그리하여 다음과 같은 기사로 이어졌다.

이탈리아 로마에 있다고 꼭 발견되란 법 있소
수수께끼 같은 윤성덕 양의 말
죽었는가 살았는가(4)

생사 문제의 기로에 있는 윤심덕 양 사건의 진상을 규명코자 기자는 시내 이화전문학교(梨花專門學校)를 심방하였다. 16일 오전 11시 50분경 이화의 동산을 찾으니 제2학기 시험 때가 되어서 그런지 교정에는 한 사람의 생도도 보이지를 않는데 붉은 벽돌로 지은 2층 교사로부터는 쉼 없이 '둥당— 둥당—' 하고 경쾌한 피아노 소리가 흘러 들려오는 것이 어디까지 배꽃동산의 후레쉬한 정조를 고조하는 듯 —벌써부터 기자의 마음을 엄숙하게 한다. 정면 입구에 초인종을 누르니 두루마기도 안 입은 한 사람의 사무원이 나오는데 '윤성덕 선생님 계십니까?'라는 말이 떨어지자마자 곧 이리 들어오라고 음악 교사 전용실로 나를 안내하는 것이 아까 나의 전화를 받은 윤성덕 양이 미리 사무원에게 부탁을 해둔 모양이다. 조금 있더니 한번 보아서는 누가 누구인지를 잘 모를 만큼 순양키식으로 양장을 하여 굽 높은 구두와 산뜻한 본넷을 쓴 일위 꽃 같은 부인이 들어오며

'오늘은 왜 또 무슨 일로 오셨어요?'라고 하는데 자세히 보니 내가 만나보고자 하는 윤성덕 선생이다. '이랬어요' '저랬어요'라고 말하는 공손한 말맵시와 겸손한 듯이 고개를 앞으로 푹 숙이고 앉은 어디까지 정숙한 태도는 비록 순전한 양장은 하였을망정 조선 여성의 고유한 미풍을 그대로 가지고 있는 듯 기자는 벌써 똑같은 형제이면서도 심덕 양과 성덕 양과는 근본적으로 아주 판이한 성격의 소유자임을 능히 알 수가 있었다. 이하는 기자와 윤성덕 양과의 일문일답기이다.

나(기자) 얼마나 기쁘십니까?
윤 무엇이 기쁩니까?
나 아니, 형님 되시는 심덕 씨가 죽은 것이 아니고 살아계시다

니 오죽이나 기쁘시겠습니까?

윤 글쎄요.

나 아니 글쎄라니요. 김우진 씨의 아우가 되는 김익진 씨가 총독부에 수색원까지 제출하였다는데 그것을 모르십니까?

윤 왜, 모르긴요. 김익진 씨의 또 형님이 되시는 김철진(金哲鎭) 씨라는 분이 둘이 다 아직도 이탈리아에 살아 있다는 풍문이 있다고 총독부에 수색원을 내겠다고 하기에 좌우간 손해될 것은 없을 터이니까 한번 하여 보라고 하였지요.

나 그러하니 좀 기쁜 일입니까. 아직 사실 여부는 알 수 없지마는 어쨌든 벌써 5년 전에 죽은 줄 알았던 사람들이 아직도 살아 있다는 말이 있어서 당국에 수색원까지 제출하였으니 오죽이나 좋은 일입니까.

윤 죽었던 사람이 죽지 않고 살았다니까 좋기야 좋지요. 그렇지마는 도무지 좋을 것이 없어.

나 그것은 또 왜 그렇습니까?

윤 왜 그러냐고요, 그것은 나는 처음부터 형님의 죽음을 도무지 믿지 않았던 까닭입니다. 아니 지금까지도 절대로 그것을 부인(否認)합니다. 처음부터 죽지 않은 사람으로 알고 있는 사람이 다시 살아 있다고 세상 사람들이 떠들든 무엇이 그리 기쁘겠습니까?

나 처음부터 죽음을 부인하신다고요? 혹 거기에 대해서 무슨 유력한 증거라도 있습니까?

윤 증거는 무슨 증거? 내가 미국으로 떠날 적에 형님(심덕 양)이 나를 보고 자기는 즉시 이탈리아로 갈 터이며 따라서 좀 오래 소식이 없더라도 결단코 궁금하게 생각지를 말라고 하였으니까 그저 나는 형님이 살아 있는 줄만 알고 있을 뿐이지요.

나 그렇지만 세상에서는 벌써 그들이 5년 전에 죽은 사람으로 치고 있는데 선생만 그것을 부인하면 될 말입니까?

윤 그건 모르지요, 우리 집에서 나는 한 번도 그런 말을 한 일이 없으니까요. 나의 형님을 죽은 것으로 만든 것은 항상

남의 말 하기 좋아하는 세상 사람들이지요.

나　그러면 심덕 씨와 김우진 씨가 지금 이탈리아 로마에 살아 있는 것은 사실일까요?

윤　그것은 말할 수 없습니다. 그렇지만 나는 지금도 그들의 죽음만은 절대로 부인하고 있습니다.

나　선생의 말이 사실이라면 그들은 꼭 살아 있을 터인데 이탈리아나 혹 다른 곳에서 그동안 한 번도 무슨 소식이나 있지 않았습니까?

윤　처음부터 형님의 죽음을 부인하고 있었다는 말 이외는 다른 것은 절대로 말할 수 없습니다. 거기에 대해서는 나는 말 못 하는 벙어리니까요.

나　나(기자) 개인의 생각을 말하자면 윤심덕 씨의 죽음에는 크나큰 비밀이 잠재해 있는데, 그것을 알고 있는 사람은 온 세상 중에서 오직 성덕 씨 한 사람밖에 없는 듯한데 어떻습니까?

윤　비밀이요? 글쎄요 어쨌든 그렇게 알아두십시오.

나　늦어도 한 40일이면 이탈리아 일본영사관의 회답으로 모든 것이 판명될 터인데 혹시 그들이 지금 이탈리아에 살아 있다 하면 아주 지금 발표해버리는 것이 어떻습니까?

윤　아니 그들이 이탈리아에 살아 있다 하더라도 반드시 꼭 일본영사관에 발견되리라는 법이 어데 있습니까? 항차 그들이 이탈리아에 있지 않고 다른 곳에 있어두요……?

이같이 대체로 입을 봉하여 도무지 자세한 이야기는 하지 않아도 흡사히 무엇이 있는 거와 같은 의미심장한 뜻을 보인 윤성덕 양은 세상 사람들이 너무나 그의 형에 대하여 신경이 과민한 것을 개탄하는 듯이 '남이야 살았든지 죽었든지 무슨 걱정이야요. 죽었으면 죽었고 살았으면 살았지 어쨌든 조선 사회는 남을 칭찬하기도 잘하고 또 남을 욕하기도 잘해요.'라 말하며 가볍게 머리를 좌우로 흔들었다.

윤심덕, 김우진 양인의 정사 사건은 다만 그들의 친족이 총독부에

수색원을 제출하였다는 새로운 사실만 겨우 전개하여놓았을 뿐이고 풀 수 없는 수수께끼 그대로 남아진다. 과연 그들의 생사는 어떠한지 우리는 주야로 안타까워하는 그들의 유족과 항상 남의 일을 알기 좋아하는 일반 세상들의 크나큰 의문을 풀어주기 위하여 죽었든지 살았든지 좌우간 그들의 소식이 속히 판명되기를 희망하고 또 열망하자 '여러 가지로 고맙습니다.' 소리를 남겨놓고 다시 이화의 동산을 하직하니 때는 16일 오후 한 시경이었다. (k생 記)[4]

이상이 당시 윤심덕의 이탈리아 생존설의 전말(顚末)이었다. 그동안 간헐적으로 떠돌던 윤심덕 생존설의 진원지가 순전히 그녀의 동생 윤성덕이었음을 알 수 있다. 그런데 정사 직후부터 그런 풍문이 구름 잡는 이야기처럼 떠돌게 된 것은 앞에서도 언급한 바 있는 것처럼 윤성덕의 미국 체류 중 편지로부터 발단되었던 것이고, 그녀가 멀리 미주에 머물러 있었기 때문에 정확한 것을 확인할 길이 없었던 것이다.

따라서 그런 풍설이 떠돈 지 4년 만에 『매일신보』 기자가 직접 미국 유학서 귀국하여 이화여자전문학교 피아노 교수로 있던 윤성덕을 찾아가 인터뷰를 갖게 된 것이다. 앞에 인용한 인터뷰 전문에서 알 수 있는 바와 같이 그것은 순전히 윤성덕의 언니에 대한 미련과 집념의 소산물이었던 것이다. 물론 윤성덕이 고의적으로 생존설을 꾸며냈다고는 보기 어렵다. 왜냐하면 윤심덕이 평소 이탈리아에 유학 가서 본격적으로 음악을 공부하여 오페라 가수가 되겠다고 되뇌어왔기 때문이다. 따라서 일본에서 동생과 헤어질 때도 그녀가 동생을 안심시키려고 자살 결심을 숨기고 지나가는 말로 이탈리아로 가야겠다고 한 듯싶다. 그런 윤심덕의 말을 곧이곧대로 믿고 싶었던 것이 성덕의

4 『매일신보』, 1930.12.17.

마음이 아니었을까 싶다.

그러나 결과적으로 그들의 생존설은 잠시나마 윤심덕 집안뿐만 아니라 김우진의 집안까지 발칵 뒤집어놓아 동생인 김익진으로 하여금 조선총독부 외사과에 수색원까지 내게 하는 한낱 해프닝으로 끝났던 것이다. 그럼에도 불구하고 그 풍설이 매우 그럴듯하면서도 흥미롭게 발전해간 것이 이채롭다. 처음에는 그들이 나폴리에서 살고 있다고 했고 몇 년 뒤에는 로마에서 살고 있다는 것이었으며 또 악기점을 경영하면서 윤심덕은 음악을 공부하고 김우진은 문학을 공부한다고까지 내용이 매우 구체적이기까지 했었다. 바로 그런 데서 유언비어의 생리를 알 수가 있는 것이다.

솔직히 그들의 생존설을 상식적으로만 생각했어도 한갓 헛소문일 것이라는 점을 능히 알아낼 수 있었을 것이다. 왜냐하면 당시 이탈리아와는 국교도 없었을 뿐만 아니라 두 사람의 유학비도 엄청났을 것이다. 일본이나 미국 정도에 몇 명 유학할 정도였는데 이들이 갑자기 어떻게 그 멀고 먼 이탈리아로 장기 유학을 간단 말인가. 김우진이 부자였으므로 정상적인 상태였다면 가능했을 수도 있다. 그러나 그가 출가할 당시 겨우 계모가 마련해준 일본 여비 정도만 갖고 나왔음은 이미 알려진 바가 아닌가. 이처럼 한 사람 윤성덕의 언니에 대한 미련과 강렬한 집착이 4년여 동안이나 두 사람의 허무맹랑한 생존설을 버티게 한 것이었다.

모살설

윤심덕, 김우진 두 사람의 센세이셔널한 정사는 한 일본 레코드사를 일약 유명 회사로 만들어놓았다. 그 회사는 말할 필요도 없이 오

사카에 본사를 둔 닛토레코드사였다. 닛토가 갑자기 유명세를 타게 된 것은 순전히 하나의 레코드판이 엄청나게 팔린 때문이었다. 즉 윤심덕이 취입한 여러 개의 레코드판 중에서 그녀가 마지막으로 자청해서 취입한 〈사의 찬미〉 외에도 그녀가 취입한 음반은 대단한 인기를 얻으면서 무섭게 팔려 나갔다. 특히 〈사의 찬미〉는 당시 한국 땅에서뿐만 아니라 일본에서도 화제가 되었기 때문이다.

〈사의 찬미〉가 일본에서 팔린 것은 우리나라 노래판으로서는 최초의 일이었는데, 일본에서도 적잖은 인기를 얻었다. 당시 〈사의 찬미〉 하나만도 한국과 일본 땅에서 10만 장 가까이 팔렸으니 닛토레코드회사가 큰돈을 번 것은 사실이었다. 오늘날의 인구비례와 또 축음기 보급률에 비추어보면 수백만 장이 팔린 셈이 되는 것이므로 음반회사의 급성장은 명약관화한 일이었다.

따라서 한때 나돌았던 윤심덕과 레코드회사와의 밀약 잠행설도 나올 수 있을 법한 루머였다고 말할 수가 있겠다. 앞 장에서도『매일신보』의 보도를 소개한 적이 있지만 윤심덕과 닛토레코드회사와의 밀약 잠행설은 매우 뛰어난 상상력의 소산임을 알 수 있다. 그러니까 어떤 유력 증인의 말이라면서『매일신보』가 보도한, 윤심덕이 3만 원을 받고 가짜 정사 연극을 했다는 내용이었다. 이는 사실 당시 윤심덕의 샛별 같은 명성과 〈사의 찬미〉 레코드판의 폭발적인 판매 숫자에 비추어볼 때 나옴직한 추측 기사라 볼 수 있다. 그만큼 윤심덕과 김우진 양인의 극적인 정사는 시간이 갈수록 대중의 의혹을 불러일으켰고 그 의혹은 좀처럼 사라지질 않았던 것이다.

물론『매일신보』의 황당무계한 추측 보도가 사실이 아님은 두말할 나위 없다. 그것은 당시 떠돌던 풍설을 그럴듯하게 픽션화한 것에 지나지 않았다. 왜냐하면 그러한 상상이 순전히 윤심덕에게만 초점을 맞춰서 나온 것이기 때문이다.

사실 윤심덕과 정사한 김우진은 목포의 대지주로서 쌀을 연간 1만 석 이상을 거두어들이는 갑부였다. 그 1만 석 이외에도 임야라든가 기타의 부동산을 합치면 엄청난 부자였다. 그는 부자이기 이전에 당대 최고의 수재로서 타인의 추종을 불허할 만큼 해박한 지식과 예리한 감각을 지닌 진보적 작가였다. 그러한 최첨단의 젊은 인텔리가 겨우 돈 3만 원 때문에 윤심덕에게 그런 밀약을 하도록 내버려둘 리가 있었겠는가. 만약 윤심덕이 그처럼 돈에 츱츱한 여자였다면 김우진은 당장 절교했을 것이다. 전술한 바도 있듯이 김우진은 지주의 장남으로서 자기가 부르주아인 것을 항상 부끄럽게 생각했었고 주변의 빈민들이나 노동자들을 동정하여 물질적으로 많은 도움을 준 바도 있었다. 그는 또 항상 검소한 생활을 했고, 출분하여 도쿄로 갔을 때도 별로 돈을 갖고 가지 않았었다. 그런 그가 겨우 3만 원에 정사극을 꾸민다는 것은 상상할 수조차 없는 것이다. 물론 당시 3만 원이란 거금임에는 틀림없다. 친일파 거두들이 일본으로부터 작위를 받으면서 받은 돈이 2만 원 내외였으니까 3만 원은 큰돈이긴 했다.

바로 그러한 바탕 위에서 또 다른 윤심덕의 모살설(謀殺說)이 나오기도 했다. 물론 그것도 하나의 픽션이었음은 두말할 나위 없는 것이다. 즉 1980년 원로 음악평론가 박용구(朴容九)는 계간 『문예중앙』에 모살설을 바탕으로 한 「계단(階段) 위의 거울」이라는 신작 오페라 극본을 발표한 바 있다. 박용구의 생각으로는 그녀가 김우진과 자살할 절박한 이유가 없었다는 것이고, 윤심덕이 레코드를 취입한 닛토축음기회사 간부인 우치다(內田)에 의해서 모살되었다고 본 것이다.

당시 일본인들의 사악함과 장사꾼 근성, 특히 닛토축음기회사가 미국 레코드회사들처럼 전기(電氣) 취입 방법으로 전환하는 데 쓴 비용 충당을 위해서 그런 범죄를 구상할 수도 있었을지 모른다. 왜냐하면 그녀가 극적인 죽음만 한다면 레코드는 날개 돋친 듯 팔려나갈 것

이기 때문이다. 그 작품을 읽어보면 박용구가 윤심덕과 김우진의 사랑을 대수롭지 않게 본 데다가 그녀가 죽고 난 뒤 발견된 지갑에 겨우 180원밖에 없었다는 점에 주목했다. 바로 이 지점에서 피살설도 뒷받침하면서 인간의 수성(獸性)을 통렬하게 비판하려는 작가의 의도가 보인다. 그의 그런 시각과 시도가 문학 작품으로서는 흥미로운 관점임에는 틀림없다.

그렇지만 그러한 관점 역시 허구의 범주를 벗어나지 못하는 것이다. 왜냐하면 앞 장에서도 누누이 강조했고 또 생애를 더듬어보아 알수 있는 것처럼 그녀가 홀로 자살한 것도 아닐뿐더러 오로지 선각자로서의 시대고와 개인적 좌절에 따른 염세주의에 기인한 것이었기 때문이다. 실제로 1920년대의 상당수 예술인들이 시대고를 사랑으로 위로받으려 했었고, 윤심덕의 경우는 동생 윤성덕의 도미 유학비용 충당을 위해서 레코드도 취입한 것이 아닌가.

오페라 극본 「계단 위의 거울」의 경우는 작가 박용구가 매우 냉정한 입장에서 윤심덕 사건을 관찰한 것이긴 했다. 이는 그가 비슷한 유형의 선구적인 여류시인 김명순(金明淳)을 신랄히 비판했던 소설가 김동인을 주인공으로 내세운 점에서부터 확인된다. 이 작품은 이승이 아닌 저승(천국)이 무대란 점에서도 이색적이다.

그런데 그가 이 작품에서 윤심덕뿐만 아니라 3·1운동의 민족대표자들까지 비판대 위에 올려놓은 것은 역사가 만들어놓은 우상을 깨고 우리가 살아온 시대를 냉철하게 되돌아보기 위해서 쓴 작품같이 보인다. 여하튼 윤심덕의 죽음이 일본인에 의한 모살이었다는 추정은 하나의 허구라는 사실을 넘어서 1920년대의 풍설이 극히 일부이긴 하지만 오늘날까지 살아 있다는 점에서 흥미롭고, 또 그녀의 명성과 정사의 의혹이 얼마나 대단했었는가를 단적으로 보여주는 점에서 주목된다고 하겠다.

그 뒤의 유족들

윤심덕과 김우진 두 사람의 정사는 두 집안을 참담한 비극 속으로 몰아넣었다. 두 집안을 슬픔에 빠뜨린 것은 마찬가지였지만 김우진의 집안이 더 후유증을 심하게 앓을 수밖에 없었다. 왜냐하면 김우진의 집안은 세상이 다 알 정도로 명문가였던 데다가 처자가 있는 인텔리로서 유명한 처녀와 함께 자살했다는 것이 가문에 치명타를 입혔다고 생각한 때문이었다. 따라서 김우진 집안에서는 그들의 죽음을 인정하려 하지 않았기 때문에 매스컴이 아무리 떠들어대도 일절 대응하지 않고 깊은 침묵으로 일관했다.

그런데 김우진의 집안에서 가장 충격을 받은 이는 당연히 그의 조강지처 정점효와 부친이었다. 그 점은 그들 사후 5년여 뒤인 1931년 8월에 김우진의 가묘(假墓)를 전남 무안의 마계산 정상에 만들어놓고 거기에 부친 김성규의 글이 다음과 같은 묘표에 잘 나타나 있다.

…(전략)… 어려서부터 맑고 명랑하고 총명하고 지혜로웠으며 해맑은 눈빛에 어질고 효성스러우며 고결한 성품을 지녔다. 나이 겨우 열 살 되었는데 이미 열심히 공부하여 (학문이) 매우 돈독해졌으며 19세(乙卯年)에 바다 건너 유학하러 가서 일본의 구마모토(熊本) 농업학교와 도쿄의 와세다(早稻田)대학 문과에서 공부하여 우등생으로 문학사 학위를 취득하였으니 세상에서 말하는 세계의 대학을 다닌 자였다.

을축년에 귀가하여 10여 년 쌓인 신경쇠약으로 마침내 병인년 6월 26일 해시(亥時)에 죽었다. 경학원 강사 봉현의 딸과 결혼하여 1남 1녀를 두었다. 아들 방한은 이제 일곱 살이요, 딸 진길은 열세 살이다. 본래 자식이 먼저 죽는 법은 없지만 하늘이 그 아비가 부도덕한데도 누리는 것이 지나친 것을 미워하여 벌을 내려 이 늙은이에게 아픈 독을 끼치게 되었다. 그 아비가 귀신에게 울부짖지만 끝내 죄

값을 치를 수 없어 마침내 신미년 8월 초하루 묘시에 이 묘구덩이에 의관을 묻고 그의 처 정씨의 장지마저 미리 만들어 피눈물을 닦으며 이를 기록하여 방한에게 준다. 소화 6년 신미년 8월 2일 아비 김성규는 피눈물을 닦으며 간략히 쓴다.[5]

그의 묘비명을 여기에 인용한 것은 그의 부친 김성규가 아들 자살 후에 얼마나 고통 속에 살았는가를 보여주기 위해서다. 특히 부친이 그처럼 기대를 걸었던 장남이 일찍 비명에 간 것에 피눈물을 흘렸다는 표현 속에 모든 것이 담겨 있다고 생각한다. 그래도 김성규는 장수했다.

그런데 두 가문의 성격이 판이하듯이 두 사람의 개인적 사정도 서로 많이 달랐다. 윤심덕은 처녀였으니까 직계가 없었지만 김우진은 전술한 바와 같이 아내 정씨와 딸 하나 아들 하나, 남매가 있었다. 김우진이 죽었을 당시 장녀는 일곱 살이었고 아들(방한, 1925년 8월 17일 생)은 돌을 며칠 남겨놓고 있었다.

훌륭한 문중의 딸이었던 미망인 정점효는 반가 출신답게 정숙하기로 소문나 있었고, 따라서 고통 속에서도 두 남매를 잘 키웠다. 불행하게도 장녀는 잃었지만 아들은 잘 키워서 훗날 저명한 언어학자가 되었다. 즉 방한은 수재 집안의 외아들답게 역시 수재로서 서울대학교와 대학원에서 언어학을 전공하여 문학박사 학위를 받고 1956년부터 모교 교수로 평생을 보냈다. 그는 전인미답의 몽골어를 연구했고, 또 그것을 한국어와 비교하는 언어학을 추구했던 탁월한 언어학자였다. 그만큼 그는 제1세대 언어학자로서 선구적 업적을 적잖게 남겼다.

5 『초정집』 5권 13. 『김우진 전집 2』, 541~542쪽에서 재인용.

김우진의 조강지처 정씨는 평생을 고통 속에 외롭게 살았는데, 남편이 죽은 뒤에 곧바로 종교(가톨릭)에 귀의해서 독실한 교인이 되었으며 천주교 광주교구를 위해서 훌륭한 일을 많이 했다. 온 집안 식구들 모두 천주교로 귀의시킨 그녀는 목포시 중심가에 있는 넓은 대지를 광주대교구에 헌납, 자신이 살던 북교동 집터에 성당을 짓도록 했다. 이처럼 그녀는 자기의 슬픔과 아픔을 종교로 승화시킨 매우 훌륭한 어머니로 일생을 보냈다.

김우진의 가정은 명문가답게 그의 자살을 과거 속에 묻어두려 했고 그의 정사 사건을 들추기를 꺼려했다. 그것은 김우진이 죽은 직후부터 50여 년 동안이나 일관했다. 그의 집안에서 그 사건을 얼마나 묻어두려 했는가를 김우진의 절친 홍해성의 다음과 같은 회고에서도 확인할 수 있다.

> 그때 나는 서세(逝世)한 수산군(水山君)의 본가에서 그의 유품을 가지고 귀국하기를 애원하기에 나는 귀국하여 목포로 가는 길에 마침 목포선 기차간에서 추정 김상규(金商圭) 씨가 현해탄에서 수산군의 시체를 찾으러 갔다가 못 찾고 돌아오는 길에 서로 만나서 상의하고 수산 본가에서 유고 전부를 출판한다는 조건부로 유족에게 주었더니 결국 전부 몰수만 당하고 말았습니다.[6]

홍해성의 회고에서 알 수 있는 바와 같이 김우진 본가에서는 유고조차 엄격하게 땅속 깊숙이 묻어두었던 것이다. 땅속 깊이 묻혀 있던 그를 끄집어내어 햇빛을 보게 한 것은 필자였다. 1970년도에 필자가 김방한 교수로부터 유고를 건네받아 1971년 『한양대학교 논문집』에 「초성 김우진 연구(上)」라는 본격 학술논문을 게재함으로써 학계

6 『조선일보』, 1956.4.9.

에 첫 모습이 드러났다. 그리고 그의 유고는 사후 50여 년 만인 1979년에 부분적으로 햇빛을 보게 되었는데, 그것이 『김우진 작품집』이고 사후 57년 만인 1983년 12월에 『김우진 전집』이 두 권으로 완간되었다. 그로부터 김우진 연구가 조금씩 진행되어 석박사 학위 논문만도 수십 편에 이르고 있으며 그의 고향 목포를 중심으로 하여 김우진학회까지 출범하여 줄기차게 활동을 지속하고 있다.

한편 윤심덕은 미혼이었으므로 연로한 부모와 일찍 홀로 된 언니 심성, 그리고 미국 유학을 간 두 동생(성덕, 기성)만이 있었다. 그런데 부모는 그녀의 연이은 충격적 사건으로 병석에 누웠다가 작고했고, 언니 심성은 외동딸 하나를 키우며 장수했다. 심성에 관해서는 앞에서도 조금 언급했지만 동생들 못지않게 선구적인 신여성이었다. 그녀는 1984년생으로서 1910년에 이화학당 중등과를 제3회로 졸업하고 역시 이화학당 대학과로 진학하여 1915년에 제2회로 졸업하자마자 이화학당 교사가 되었다. 그녀 역시 음악에 뛰어났으나 이화학당에서 가르친 것은 영어, 수학, 물리였다. 그러나 동생이면서 제자였던 성덕이만은 그녀가 피아노를 가르칠 정도로 기악과 성악에도 빼어났다.[7]

그런 그녀가 2년여 만인 1917년에 학교를 떠난 것은 결혼 때문이었다. 경북 안동의 2만 석 대지주의 아들인 신덕(申德)이 이화학당으로 직접 찾아와서 청혼을 한 것은 유명한 일화이다. 신덕은 일찍이 미국으로 유학 가서 노트르담대학을 졸업한 인텔리였다. 그런 그였기에 영어를 할 줄 아는 신여성이 필요했고 결국 이화학당으로 찾아와서 윤심성에게 청혼을 한 것이다. 그런데 불행하게도 부군 신덕이

7 『이화여자대학교 음악대학의 역사』, 이화여자대학교 음악연구소. 2003. 280쪽 참조.

1925년에 요절함으로써 그녀는 평생 외동딸 하나를 키우며 살아야만 했다. 평소 우유로 목욕을 할 정도로 부유했던 그녀는 딸 하나를 잘 키워서 이화여대 음악과를 졸업시켰고 그 딸은 법조인과 결혼하여 다복한 가정을 꾸렸으며 유명한 피아니스트 윤미재(이화여대 음악과 교수)는 외손녀이다. 그런 윤심성이 1969년에 타계했으므로 비교적 장수한 편이다.[8]

심성의 외로웠던 일생과 달리 미국 유학한 여동생 성덕은 신여성으로서 성공적인 삶을 살았다. 그녀는 언니 윤심덕의 죽음도 모른 채 요코하마에서 미국행 배를 타고 미국 유학길에 올라 노스웨스턴대학에서 3년여 동안 음악을 공부하고 1929년 말에 귀국했다. 이화여전학생 시절부터 음악도로서 뛰어났던 그녀는 최우수 성적으로 졸업한 최초의 교비 장학생이기도 했다. 곧바로 모교 강단에 선 그녀는 1932년에는 정식 교수로서 시창, 청음, 음악이론 등을 강의했으며 특히 어린이들의 조기음악 교육에 관심이 많아서 아동 피아노 교수법인 『피아노 선율법』이라는 책을 번역 소개하기도 했다. 합창 지도에도 뛰어나서 이화의 유명한 합창단 '글리클럽'도 바로 그녀의 지도로 활성화된 것이었다.

그녀는 같은 음악가인 〈애국가〉 작곡가 안익태와 약혼했다가 여의치 않아서 파혼한 적이 있으나 곧바로 상처를 씻고 고위 체신관료인 차(車) 씨와 결혼하여 딸 하나를 두는 등 행복한 가정을 꾸렸으며 학내외의 활동이 눈부셨다. 실력도 뛰어났지만 매사에 적극적이고 열성적이어서 1930년대 우리나라 음악계를 화려하게 장식한 선구적인 음악가였다. 그러다가 7년 후인 1939년에 미국 대통령으로부터 특별시민권을 얻어 도미하여 로스엔젤레스에서 영주하다가 1968년

8 외손녀 윤미재(이화여대 음대 교수)와의 대담(2007년 12월 압구정동에서)

에 그곳에서 세상을 떠났다.[9]

한편 막내이며 남동생인 윤기성은 연희전문 문과를 졸업하고 미국 유학길에 올라 누나 성덕과 마찬가지로 노스웨스턴대학에서 음악을 공부했다. 그가 노스웨스턴대학으로 유학을 갈 수 있었던 것도 실은 그곳에서 공부하고 있던 누나 성덕의 적극적인 노력에 의해서였다. 그는 그곳에서 공부하고 결혼도 하여 20년 이상을 거기서 살다가 해방 직후 미군정 때 귀국하여 체신부의 고문으로 활동했다. 그만큼 그가 영어에 뛰어난 데다가 견식이 넓어서 해방 정국에서 그는 여러모로 필요한 인물이었다. 그러나 1950년에 6·25전쟁이 발발하면서 불행한 최후를 마쳤는데, 그에 관해서는 김을한의 다음과 같은 회고가 소상하게 설명해주고 있다.

> 1950년 6월 28일 새벽이었다. 효자동 방면으로부터 중앙청 앞길을 달려오는 찌프차가 하나 있었다. 그때는 벌써 괴뢰군(傀儡軍)이 서울을 점령하였었고 중앙청 앞에도 괴뢰군의 탱크가 있었으므로 탱크로부터 발사되는 포탄으로 찌프차는 쓰러지고 그 안에 타고 있던 사람들은 운전수까지 참사하였었다. 이것은 나중에 판명된 일이지만 그 차에는 윤심덕 양의 동생 윤기성(尹基誠) 씨도 있었다. 윤기성 씨는 누님의 덕택으로 미국에 가서 수십 년을 지내다가 8·15해방이 되자, 미군 군속으로 귀국하여 체신부 고문[10]으로 있었는데 그날 새벽에야 도망을 하려다가 필경 그 같은 참화를 당한 것이었다. 누님은 바다에 빠져죽고 동생은 괴뢰군에게 포살(砲殺)되고, 생각하면 야릇한 운명이었다.[11]

9 위의 대담 참조.

10 「유한철은 윤기성이 전매청 고문관으로 있었다고 했다」, 『조선일보』, 1973.4.10.

11 김을한, 앞의 책, 21쪽.

이상과 같이 윤심덕의 막내 동생인 기성은 비명횡사했었다.

그들의 부모는 넉넉지 못한 속에서도 4남매를 모두 초창기에 도쿄 아니면 미국에 유학을 보낼 정도로 선구적인 집안이었음에도 그들 부부의 만년은 매우 쓸쓸했던 것 같다. 따라서 현재 서울에는 윤기성의 딸(윤미란 홍익대 교수) 한 사람만이 있을 뿐이다.

에필로그

1

지난여름은 무던히도 더웠다. 여름 내내 더위와 싸우면서 나는 윤심덕과 김우진의 비극적 일생도 이렇게 더웠던 것이 아니었나 하는 생각을 했다. 왜냐하면 그들은 계절 중 가장 더운 폭염의 8월 초에 인생의 더위를 못 견뎌서 결국 현해탄의 검은 파도 속으로 뛰어들었기 때문이다. 그것도 하루 중 바닷물이 가장 차가운 새벽 4시였다. 그들이 뛰어들면서 참으로 시원함을 느꼈을까.

10년 동안 그들이 비지땀을 흘리면서 한국과 일본을 오가며 어려운 공부를 하고 신문물을 접한 뒤 구식 가정과 전통 인습에 절어 있는 사회와 부닥치면서 얼마나 답답증을 느꼈을까. 자살할 수 있는 사람은 모든 것을 할 수 있다는 말이 있다. 그만큼 용기와 과단성, 그리고 추진력이 있는 사람이라야 자살을 할 수 있다는 이야기인 것 같다.

그런데 김우진은 능력에 비해서는 적다고 할 작품이나마 남겼지만 윤심덕은 아무것도 성취해놓은 것이 없고 오직 자살만을 성취했

다. 그들은 사실 생전에 이루기에는 너무 벅찬 예술조국이라는 원대한 이상을 제시했다. 그런데 그들 앞에는 그런 꿈을 실현하지 못하게 하는 장애물이 너무나도 많이 놓여 있었던 것이다.

그것은 곧 낙후된 사회였고, 가난이었으며, 전근대적인 도덕률이었다. 따라서 그들은 이상의 구현 이전에 이들 장애물과 싸워야 했으며 그 장애물은 너무나 견고했다. 따라서 그들이 장애물과 싸우는 동안에 많은 오해와 질시와 모멸의 칼이 번뜩이면서 그들을 무참하게 난자했던 것이다.

그들에게는 편안하게 사랑을 구가할 만한 마음의 여유가 없었다. 또 그들의 이러한 아픔과 답답함을 이해해줄 만한 사람도 주변에는 극히 드물었다. 당시 이 땅에 사는 사람들로서 윤심덕을 모르는 사람은 별로 없었지만 막상 진정한 그녀의 인간적 고뇌를 아는 사람은 함께 죽은 김우진과 친구 한두 사람밖에는 없었다. 그래서 그들은 항상 답답함과 싸워야만 했다.

그들에게는 솔직히 낭만이니 뭐니 하는 것이 어울리지 않는다. 그들에게는 사랑도 최후의 아픔이었고, 도피처에 불과했기 때문에 사투(死鬪)와 같이 격렬할 수밖에 없었다. 그들은 살아보려고 무진 애도 썼다. 그렇기 때문에 그들의 죽음은 막다른 골목에 몰려서 택하지 않을 수 없는 최후 최선의 길이었다. 그런 그들의 죽음에 로맨틱이라는 수식어를 붙이는 것은 적절치 않다. 이는 그들이 걸어온 삶의 궤적에서 잘 나타나고 있다. 일찍이 김우진은 윤심덕을 가리켜서 질기디 질긴 패랭이꽃(石竹花)이라고 불렀지만 그녀는 결국 패랭이꽃이 되지 못했다.

사실 패랭이꽃은 길가의 잡초로서 아무리 밟아도 죽지 않는 들꽃이지만 윤심덕은 스스로 말라 죽었으니 패랭이꽃은 못 된 것이다. 그녀는 차라리 그녀 자신이 너무 좋아한 나머지 죽기 직전 아호로 썼던

수선화(水仙花)가 어울리는 꽃이었다.

　그것도 외로운 수선이었다. 그들은 후세 사람들이 입에 올린 것처럼 로맨틱한 정사를 한 것이 아니었다. 그들은 완고한 가정을 넘어 고루한 사회, 암울한 시대와 싸우다 패배한 나약한 젊은이들이었다. 그들은 시대의 위골(違骨) 사이에서 튕겨져 나온 죽은 살점이었다.

　그들의 죽음은 어느 시대, 어느 사회에서든 선구자들이 겪어야 되는 시대고의 한 표징이었다. 그만큼 그들은 시대의 희생물이었다. 김우진은 비판자들 말처럼 의지가 약한 편이었지만 윤심덕은 강한 여자였다.

　그들은 이 땅의 현실에 실망했고 제도에 실망했다. 아니 실망이 아니라 절망이었다. 그 절망은 다시 비관과 원망으로 흘렀고 다시 염세주의로 바뀌었던 것이다. 그들은 분명히 너무 일찍 태어난 사람들이었다. 그렇기 때문에 그들은 삶에 미련은 갖지 않았다. 아니 갖지 않았다기보다는 포기했다.

　여명기에 그들은 하나의 불꽃처럼 타올랐지만 그 불빛이 세상을 밝히기에는 너무나 여렸다. 그만큼 바람이 세게 불었던 것이다. 그 바람은 동서남북 사방에서 불어닥쳤고, 조금의 여유도 주지 않았다. 아니 바람이라기보다 태풍이었다. 가녀린 불꽃을 꺼트리는 광풍이었다. 그러한 주변의 광풍에 자신을 던져버린 것이다. 그 점에서 그들의 죽음은 하나의 조그만 항의였다.

　그런데 당시 사회는 너무나 닫혀 있고 막혀 있었기 때문에 그 항의조차 이해 못 했다. 그들이 그렇게 비참하게 죽은 뒤에도 그들의 죽음을 즐긴(?) 당시 사람들의 반응에서도 그것은 확인된다. 그렇기 때문에 그들이 죽은 다음에도 부단히 저항을 계속했다. 그들의 원혼이 현해탄의 수평선 위를 떠돌면서 끊임없이 선혈을 뿌렸던 것이다. 그들이 자살한 지도 벌써 한 세기가 가까워옴에도 여전히 의운(疑雲)

에필로그

이 걷히지 않는 이유가 바로 그 때문이다.

따라서 나는 이들의 굴곡진 삶을 마치 씻김굿을 하는 기분으로 썼다. 씻김굿은 이승의 한을 못 푼 사자(死者)를 위한 진혼제 의식이다. 씻김굿은 정중해야 되고 진지해야 되며 순수해야 한다. 거기에 불순이나 가식이 들어가서는 안 된다. 그들의 생애를 약간의 허구를 가미해서 정전(正傳) 스타일로 쓴 이유가 바로 거기에 있다. 그렇기 때문에 우리는 그들의 삶과 죽음을 통해서 많은 것을 느끼게 될 것이다.

2

필자가 50년 전에 처음 윤심덕과 김우진의 실체를 접했을 때 대단히 경탄스런 마음으로 그들에 다가갔었다. 왜냐하면 그들은 우리가 겨우 신문물을 받아들이던 개화기였음에도 불구하고 지나치다 싶을 정도로 일찍 개명되고 조숙해서 나이에 걸맞지 않게 서구 문화를 수용, 실험하다가 좌절하고 세상을 떠난 선구자들이었기 때문이다.

그런데 오페라라는 음악 장르가 존재하는지에 대한 대중의 인식이 희미했던 시절에 대형 오페라 가수를 꿈꿨던 윤심덕이나 문단에서 근대적 사실주의 문예가 겨우 실험되던 시절에 그것을 뛰어넘은 표현주의 극을 처음 시도한 김우진 두 사람 모두 대단히 시대를 앞질러 간 인재들이었음에도 불구하고 정사라는 죽음의 방식을 택했던 것에 대해서는 의아할 수밖에 없었다.

실제로 그들이 현해탄에서 정사했을 때, 사람들은 너 나 없이 그들에 대한 동정이나 이해보다는 비판과 매도로 일관했고 한동안 생존설까지 퍼질 정도로 의구심을 가졌으며 아무도 그들의 영혼을 위무(慰撫)해주려 하지 않았다. 그러나 필자는 그들의 삶을 추적하면서

당시 상황으로서는 죽음을 택할 수밖에 없었겠구나 하는 생각도 한 것이 사실이다.

　필자도 나이를 먹으면서 그들을 이해는 하면서도 삶을 버텨낼 수 있는 방법은 없었을까 하는 안타까움도 가지게 되었다. 동시대의 여성 선구자들의 경우 화가 나혜석은 가정에서 쫓겨나 방랑하다가 객사했고, 문인 김일엽은 출가하여 종교로 승화시켰으며 시인 김명순은 정신이상으로 행방불명되었던 적도 있었다. 이들의 삶 역시 죽은 거나 별다를 게 없었다. 그만큼 개화기의 선각자들이 전통 인습을 깨지 못하고 희생된 것이다. 그런데 김우진은 남자가 아닌가. 그 역시 출구를 못 찾고 방황하다가 같은 처지의 여성 선각자와 스스로 죽음을 택한 것이다.

　그들의 죽음은 개화기 신문화 운동의 가장 큰 돌발 사고였다. 왜냐하면 최초의 소프라노 가수인 윤심덕이 세상을 떠남으로써 양악의 발전이 십수 년 지연되었고, 낭만주의와 사실주의를 뛰어넘어 표현주의 극까지 실험하고 앙투안식의 소극장운동을 계획하고 연극박물관까지 구상했던 김우진이 사라짐으로써 우리의 신극 발전 역시 수십 년이나 지체되었기 때문이다.

　사실 김우진의 경우 서구 연극에 대한 광범위한 지식과 재력을 갖추었기 때문에 소극장 운동도 가능했으며 연극박물관이나 도서관 역시 불가능하지 않았었다. 그런 인재들이 낙후된 시대 사회에 부대끼다가 비명에 세상을 떠남으로써 근대문화 발전이 주춤거린 것은 더욱 애석하다고 아니할 수가 없다. 따라서 필자는 졸저를 통해서 그들의 영혼을 조금이나마 위로해주고 싶은 마음 간절하다. 솔직히 졸저는 죽어서도 한을 못 풀고 있는 그들의 영혼을 위한 해원(解冤) 의식으로서 두 불쌍한 영혼에 바치려 한다.

용어 및 인명

시의 참미와 함께 난파하다 윤심덕과 김우진

작품 및 도서

407